旅行業概論

謝永茂 編著

全華圖書股份有限公司

楊序

旅行業入門的第一本書

　　近年來，由於觀光旅遊風氣的興盛，旅行業尤以其引人入勝、貌似多采多姿的特質，每每吸引許多有志者投入這個行業，從每年國家專技考試的導遊領隊考試的報考人數，可以印證這股熱潮。然而，旅行業究竟是個甚麼樣的行業？卻往往有如「瞎子摸象」眾所皆知的故事，雖然無論是旅遊專業資深、資淺，各人有自己的解讀，卻往往也說不完全。

　　國內關於「旅行業管理」之相關著作，其實多年來已累積有不少出版，但大多以建構旅遊產業的企業研究、論述為主，以「實務」為內涵的專業書籍，尤 其是以提供「入門」為主旨的書籍，卻還有待補充。

　　謝永茂教授與我有著奇妙的緣份，當年我自美國留學歸國，因考上領隊資格而接受職前訓練時，他即是我在訓練班的專業輔導員；不料，多年後，永茂進入碩士班攻讀學位時，我竟然有幸擔任他的指導教授，因此兩人結下深刻的緣份。

　　永茂教授是來自旅行業資深的從業人員，在旅行業的工作經歷，由最基層的外務小弟做起，一路歷經職務的提升，也在國內部、國外部、航空公司、觀光旅遊局等各種不同部門間累積不同的工作經驗，最後因為他的努力與優秀的表現而晉升至高級主管職務。綜觀，永茂從業的涉入過程，則經歷了旅行業、航空公司、政府部門不同的歷練，最終來到嶺東科技大學任教，從事旅遊教育與研究。在這段期間，永茂仍然努力進修，完成學業，並獲得博士學位。因此，永茂可以說累積了超過 30 年完整的產業、官方、學術的實務經驗，並有機會從不同的職位與角度，觀察旅行業的成長及轉型過程。相信本書的出版，對於有心加入旅行業的初步入門讀者，能夠獲得最實際的學習效果。

　　雖然每一個行業都有它的苦與樂，但旅行業確實是非常有趣的行業，因為它與您「環遊世界」與「服務人群」的夢想竟是如此的接近，值得長期投入並細細品味，邀請您以這本書為起點，您我一起共同探索這個多采多姿的產業。

<div style="text-align:right">

楊明青 謹誌

國立暨南大學 觀光休閒與餐旅管理學系 教授

</div>

林序
八千里路雲和月，柳暗花明又一村

　　謝永茂教授服務於旅行業、航空業二十餘載，自嶺東科技大學觀光與休閒管理系（所）主任（前身五專觀光事業科）86 年成立即擔任兼任旅行業、遊程規劃及航空票務等課程專業老師，95 年在後學擔任系主任及楊明青老師推薦聘任為本系專任老師，負責旅行業相關課程教授，同時也在謝教授的建議之下與上順旅行社共同輔導成立「實習旅行社」，同時提昇學生實務經驗提供通過領隊導遊證照學生擔任旅行社幹部，並接受校內師生國內及國外旅遊及證照辦理等旅行社業務。同時辦理一年一度的校內旅展，邀請旅行業者、各國旅遊局蒞臨設攤，全部活動均由學生自行規劃，在謝教授的帶領之下學生不論在理論及實務上均能獲得長足進步，可謂理論與實務結合最佳典範，謝教授在此是功不可沒。

　　在幾經長談後建議謝教授將畢生之旅行業實務及教學經驗，轉化為上課教材提供後續教學使用，以達經驗傳承之效益。因此鼓勵謝教授撰寫旅行業管理概論一書，將旅行業發展與歷史、產業特性、設立條件與法規、航空業、旅遊產品規劃、入出境通關、機票使用與限制、領隊與導遊及旅遊糾紛與緊急事件處理等，全書將我國旅行業管理進行初步的納入，提供大專校院相關課程使用，因此對我國旅行教育培養大學學子投入職場奠定基礎，希望謝教授相畢生所學之實務與教學所撰寫的書，讓更多需要的人能獲得資訊，後學誠摯推薦此書，希冀能將旅行業的教育能在大學延續。

　　正如標題所述「八千里路雲和月，柳暗花明又一村」是謝教授在旅行業最佳寫照，從一位高職生到業界高階專業經理人，後續轉到學術界就讀碩博士，成為大學教授，將畢生的經驗傳承給莘莘學子，對於啓蒙有意進軍旅行業的學生之基礎有相當之助益。同時在現今有多位旅行業前輩撰書對旅行基礎教育之基礎貢獻下，相關謝教授的書對於大學餐旅教育投入更多活水，謝教授在旅行業行八千里路披星載月，從高職生、業界到大學擔任教職，亦可謂我國旅運界的活教材，後學僅以此序鼓勵謝教授繼續撰書分享經驗，也鼓勵我國有意投入旅運界的新進學子多閱讀此書，將可有意想不到的收穫。

林永森 謹誌
嶺東科技大學 觀光與休閒管理系 系主任

自序

夜深江月弄清輝，水上人歌月下歸；
一闋長聲聽不盡，輕舟短楫去如飛。

《晚泊岳陽》宋・歐陽修

　　在旅行業從業廿多年，又在大學教授觀光科目十餘載，始終覺得言猶未盡，卻受限於課堂上時間與空間的限制，而未能傾囊而授。因此，益發想將自己的實務經驗，重新整理編撰，期望能為有心從事旅行業的年輕學子，提供一本較為實用的入門指南。

　　環顧國內，將「旅行業管理」的議題，以專書出版的前輩與學者專家，實不可勝數。自 1977 年韓傑老師出版《旅行業管理》，為我們啓發了許多關於旅行業的專業思考與研究方向為始，還有我尊敬的老師們如楊明青教授、曹勝雄教授、容繼業教授、楊正寬教授、鈕先鉞教授，業界的好朋友如陳嘉隆老師、孫慶文老師、陳瑞倫老師、劉仁民老師、王宗彥老師、楊朋振老師及其他許多位學者，都有以「旅行業」為主題的諸多著作出版，他們的研究成果，對於推動旅行業的成長、及產業的經營，乃至於旅遊教育之基礎，都有巨大的貢獻。

　　由此觀之，國內關於旅行業管理之著作出版，其實已累積不少煌煌鉅著，但大多以建構旅遊產業研究為主，以「實務」為內涵的專業書籍，尤其是以提供「入門」為主旨的書籍，還有待補充。子曰：「吾少也賤，故多能鄙事。」永茂當年自高職畢業開始，即投入旅行業工作，由最底層的外務小弟做起。隨著年歲與經驗的增長，一路歷經職務的提升、與各種不同部門工作的輪替，而晉升至管理職務。從業的過程，則經歷了旅行業、航空公司、政府部門，最終來到大學任教，從事旅遊教育與研究。在這段期間，也因學習的慾望，而同時選擇繼續進修，由專科學校夜間部，而逐級完成學業，並獲得學位。因此，卅多年來，累積了完整的旅行業實務經驗，

並有機會從不同的職位與角度，觀察旅行業的成長及轉型。相信本書的出版，對於有心加入旅行業的讀者，能夠獲得「由淺入深」的學習效果。

正如歐陽修的詩中描述：夜深的江上倒映著月亮的餘輝，飛馳而過的輕舟，仍留有舟子昂揚的歌聲餘韻，勾起旅人濃濃的思緒與豐富的感懷，品味不盡。旅行產業是非常有趣的行業，值得長期投入並細細品味，請聊以這本書權充舟子的歌聲，陪您一起探索這個多采多姿的產業。

謝永茂 謹誌

本書架構指引

學習目標
條列各章學習重點,快速理解主題概要。

案例學習
14 則經典案例學習,旅行業幕後秘辛大公開。

旅行業最新法規
收錄旅行業相關法規,方便對照最新資訊。

How to Use

旅遊
新知快照 | **臺灣第一位完成環球旅行的人**

　　出身自臺中霧峰，有「臺灣議會之父」之稱的林獻堂，於1927年，帶著兩個兒子進行為期一年的歐美深度之旅，當年，這一趟行程花費高達五萬圓。（根據《臺灣總督府統治概要》記載：昭和18年（1943），臺灣總督府命令，最上等的蓬萊米每10公斤，公定零售價格為3.46圓。）

　　出發前，林獻堂的好朋友蔡惠如、蔣渭水，都力勸他省下這筆錢，作為《臺灣民報》辦刊之用。但他堅持成行，因為他要親炙歐美先進的科技與文明，為此留下紀錄，日後刊登報刊，作為臺灣文化啟蒙的讀本。林獻堂的環球之旅以 378天，穿越亞洲、歐洲、美洲、非洲等四大洲，遊歷共16國、60多個城市，並發表了17萬字的《環球遊記》，不僅是臺灣第一部公開發行的歐美遊記，也是最早一份臺灣人看世界的翔實紀錄。

新知快照
收錄熱門議題與趨勢，隨時掌握旅行業脈動。

讓旅行社增長速度不致失控。但此時正是我國即將開放國人出國觀光、且國民所得已逾1800 美金之際，市場的需求大增。但旅行業卻被迫只能維持固定的規模，使得有心的業者礙於法令無法創業，而原本應該被淘汰的不良業者卻藉此抬高身價，得以有機會高價轉讓營業證照，或以類似房屋租賃的模式，將辦公室分租給個別的業者以「靠行」的方式經營，規避法律的監督，一旦發生糾紛，消費者更無法要求業者負責，造成更多的問題。

　　民國 68 年，政府正式開放國人出國觀光，旅行業的業務亦從單向的入境旅遊，邁入雙向的入、出境旅遊時代，出國旅遊也成為熱門的業務。民國 76 年，政府進一步開放國人可以前往大陸探親，自此，國人出國旅

旅遊報你知

靠行

　　旅行業普遍的現象之一。由於創立一家旅行社，有許多的資金需求與法令規章需要應付，對於自認為已經有足夠的經驗或客源的旅行從業人員來說，也是一個很難跨越的門檻，因此，「靠行」便應運而生。

　　靠行的概念與「分租房間」的道理相通，從業人員徵詢合法業者的同意，以「分租辦公桌」的方式借用旅行社的名義對外營業，營業的地點就在該旅行社的辦公場域，名義上是旅行社的員工，規避法律的監督，也可以節省開辦的成本，但事實上業務及

旅遊報你知
收錄專有名詞解釋與相關資訊，了解旅行業內行話。

學後評量
包含選擇、填充、問答三種題型，可沿線撕下檢測。

目錄

法規及補充資料

第一篇 導論

第二篇 旅行業的組織與運作

Contents

第三篇 旅遊產品

目錄

第四篇 旅遊實務操作

第一篇
導論

1

第 1 章
旅行業的發展與沿革

學習目標

1. 瞭解旅行產業的發展脈絡與背景
2. 瞭解世界主要地區旅行產業的發展現況
3. 從旅行產業的發展歷史推敲未來發展趨勢

　　「旅行」是人類的天性，除了特定的目的（如：公務出差、職務調動、拜訪親朋好友）之外，藉由旅行滿足好奇心、排憂解悶、增廣見聞也是很好的理由。然而，將「旅行」專業化，甚至成為一種產業，卻是近代、十九世紀的事。由於這個行業靈活多變，與世界無遠弗界的特性，吸引了許多人踴躍投入。本章將從旅行業的興起與沿革談起，讓有志於此的讀者可以瞭解旅行業產業沿革，以便對後續學習能有更清楚認知。

章前案例

臺灣中國旅行社 90 周年－細說旅遊現代史

2017 年，有「中國第一家旅行社」美譽的「臺灣中國旅行社」，歡度 90 周年慶，在這個競爭激烈的產業裡，旅行社樓起樓塌的例子屢見不鮮，而「臺灣中國旅行社」可以克服時間的考驗，始終屹立不搖，可以稱為旅行業的傳奇。「臺灣中國旅行社」的 90 年營運過程，也是一部旅遊業現代史。

1927 年，原屬於上海商業儲蓄銀行的旅行部，由陳光甫先生在上海正式成立「中國旅行社」，是為中國的第一家旅行社。當時為民國初年，由外商壟斷的英商通濟隆旅行社，美商美國運通公司和日本的國際觀光局等，營業對象只限於外國旅客和少數華人。不僅收費高昂，而且態度傲慢，看不起中國人，陳光甫因此決心要為我國創辦一家自己的旅行服務機構，於是主導成立「中國旅行社」，並獲國民政府交通部核准發出第一張旅行社執照，從此在中國的行業分類中，開始有「旅行社」這名詞，更為旅行業開創一個新的紀元。

臺灣中國旅行社董事長周慶雄表示，中國旅行社開辦之初，業務多以交通票券代訂、經售為主，並著手研辦招待所，為旅客解決「住」的問題，在重要的旅遊城市開設飯店及招待所，近代史上著名的「西安事變」就發生在中國旅行社經營的「華清池招待所」。周慶雄更提到，在抗戰爆發後，中國旅行社銜命協助政府疏散北京故宮博物院國寶遷運，從 1933 年啟運至 1948 年歸運，運輸近 2 萬多箱行李、近百萬件文物，無一件損毀或遺失，為保存中華文明達成重要貢獻。

1946 年，也就是抗戰勝利後的第 2 年，創辦了臺北分社。1949 年後，因時局變遷，國民政府遷臺後，1950 年依規定以獨立公司重行登記，並在名稱上冠以「臺灣」兩字，重新改組為「臺灣中國旅行社」，繼續經營旅行業各種業務，包括接待國外旅客來臺旅遊，並為國人提供國內外旅遊、代辦證照、代售票務等服務；並投資營運太魯閣晶英酒店，在 2015 年獲網路平臺票選為「全臺十大度假酒店」、2016 年榮獲 TripAdvisor 旅遊網票選「卓越獎」等殊榮。

一家旅行社的營運史，也是一部中國近代史的縮影，臺灣中國旅行社至今邁入 90 年，經營內容的多元化與面對外部環境的靈活發展，為旅行產業的經營與發展，建立了最好的典範，也值得有心於此行業的從業人員仔細思考與探索。

1-1 中國歷史上的旅遊活動

「觀光」這個名詞，最早出現在先秦時期的《易經》，象徵：觀看、觀仰之意。〈觀卦·六四爻辭〉解釋說：「觀國之光，利用賓于王。」，古代帝王由此領悟，要巡視四方，觀察民情，並設立教化。東漢末年的三國時期，曹魏的學者王弼曾加以解釋：「居觀之時，最近至尊，觀國之光者也，居近得位，明習國儀者也，故曰利用賓于王。」這段話用現代的白話解釋就是：國家的統治者，應該經常巡視觀察各地，藉由旅行中發生的事、看到的社會現象，瞭解各地的風俗、民情與社會文化，得到增長見聞、蒐集民情的好處。有助於在制定國家政策時的參考，也有利於修正自己的觀念與想法。這樣就有機會成爲造福國家、百姓的英明聖王。

所以，在交通不便、資訊傳播不易的古代，人們就已經明白「旅行」可以帶來的好處，並享受旅行帶來的樂趣。現代民主社會中，每個人都是自己的主人，想在社會中安身立命、得到良好的發展機會，同樣也需要增廣見聞、廣泛地吸收知識，而「旅行」就是最好的辦法。由此可知，**觀卦**本身是：**「以敬重的態度觀察和學習他人優點與長處」**的主題。所以，在易經六十四卦中，「觀卦」象徵著：在事業上很順利，生意也很賺錢，是很好的結果。「觀光」，可以意味著：**「擁有遠大的理想與抱負」**及**「獲得良好的機會與經驗」**。因此，從事觀光旅行的行業，眞是不可多得的上上吉籤！

中國人是很喜歡旅遊的民族，各種類型的觀光旅遊活動，自先秦時代起，就已經在文獻資料中有許多記錄。《左傳·哀公七年》記載了一場大型的國際會議「塗山之會」：「禹合諸侯於塗山、執玉帛者萬國…」[1]，說明夏禹曾於塗山舉辦一次中國最早、規模龐大的「國際會議」，當時參與的國家爲數不少（萬國），以現代眼光來看，可以視爲「會議觀光」之發軔。

春秋戰國時代，各地諸侯爲擴充勢力，紛紛派遣使臣周遊列國，一方面考察他國的政治、教育、文化等制度，作爲國家建設之參考；同時，可以藉機會誇耀國家富強、宣揚國威。《史記·吳太伯世家》中，記載了一段故事：魯昭公 27 年（西元前 515 年），吳國攻伐楚國時，「使季札於晉，以觀諸侯之變。」季札的出使，除了做文化大使以外，還兼有「以觀諸侯之變」的任務，也就是爲吳國搜集情報和

1　《古本竹書紀年》記載夏朝國祚，因此推算「塗山之會」發生的時間，約爲公元前 1989 年～公元前 1559 年間。

謀求國際間的支持，可視為我國「觀光外交」之先鋒，還衍生出一段「季札掛劍」[2] 的千古佳話。孔子主張「有教無類」，曾於魯定公 14 年（西元前 496 年），帶領了學生 72 人，出發前往周遊列國共 14 年，四處宣揚他的政治與教育理念，這就是「孔子周遊列國」的故事。也是歷代文獻記載中，可推算最早有記錄的旅行團體。

　　旅行，需要交通建設的支持。《史記・秦始皇本紀》記載，秦始皇 27 年（西元前 221 年），修建了「馳道」，完成了大秦帝國內的公路交通網，讓旅行的旅人，來往可以更便利。秦始皇於 35 年，再度修建幾乎筆直的「秦直道」（圖 1-1），類似現代的高速公路，使得車、馬行進的速度更能加快。「秦直道」以大秦帝國首都咸陽（今陝西省西安市）為中心，將戰國時期各諸侯國修築的道路，加以貫通和銜接整理，並進一步向邊疆地區開拓而成。秦直道總里程約 8,900 公里，交通四方八達，為旅行運輸提供極大的便利，也使得軍隊可以快速前往秦國各個地方或邊境作戰，這也是大秦帝國軍力強大的原因之一。秦國以後，在歷朝歷代的朝廷刻意加以維護下，「秦直道」建設的成果竟然一直沿用到明、清時代，因此與「萬里長城」同列為大秦帝國最偉大的建設，為後世旅行者提供極大的交通便利，促進中國人旅行的風氣，間接帶動「旅遊文學」的興起，可以說，它的貢獻改變了中國歷史。

2　春秋時，吳公子季札出使晉國，途中經過徐國，拜謁徐國國君時，徐國國君喜愛季札所配戴的寶劍，而不敢說。季札因出使他國需要佩帶寶劍，而無法贈與他。然回國時，再經徐國，得知徐國國君已去世，季札就將劍贈於嗣君。而嗣君不受，季札就將劍掛在徐國國君墓前的樹上而去。季札的隨從則說：「徐君已死，又何必贈之？」季札說：「雖然徐國國君已死，但我心中已默許，怎能因為他去世而違背諾言呢？」。這段故事用來說明古人「信守承諾，生死不渝」的高尚品德。

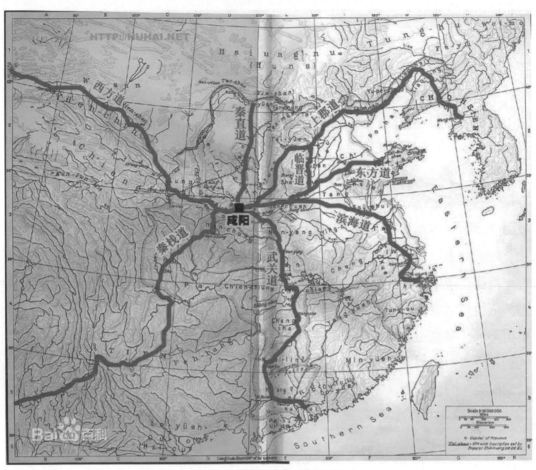

圖 1-1　秦馳（直）道分布圖

　　因此，「觀光旅行」在中國，是自古就存在的一種觀念與實踐活動，這個概念也常以多種面貌出現在許多文學作品之中，成就許多不朽巨作。如：被視爲第一部旅遊地理文獻的《山海經》[3]，漢代司馬遷的《史記》[4]，也是作者旅遊各地，實際探訪蒐羅資訊的總結。唐代的著名詩人，如：李白、杜甫、白居易、杜牧、劉禹錫等，都以自己旅途中的體驗融入作品之中，成爲千古名句。宋代著名的詩歌理論作品《滄浪詩話》[5]指出：「唐人好詩，多是征戍、遷謫、行旅、離別之作，往往能感動激發人意。」可見唐代詩人普遍都有旅行的經驗，往往也在旅行過程中，爲文學留下許多優美篇章。此外，宋代蘇軾《赤壁賦》、《飲湖上初晴後雨》、清代的納蘭性德《納蘭詞》、明代徐弘祖《徐霞客遊記》、清代郁永河《裨海記遊》等作

3　學者們認同《山海經》的成書時間，定位在早於秦代之前。《山海經》的〈山經〉和〈海經〉是不同的兩部書，〈山經〉是地理學的雜誌，〈海經〉卻是和天文相關，是兩種完全不同的書，年代也不同，只是被後人綁定了在一起。

4　《史記》，最早稱爲《太史公書》或《太史公記》，是西漢漢武帝時期，任職太史令的司馬遷編寫的紀傳體史書，記載自傳說中的黃帝至漢武帝太初年間，共二千五百年的中國歷史。

5　宋代文學家嚴羽著。「詩話」是我國古代文學理論批評中的一種特有形式，從宋代開始大量出現。《滄浪詩話》一書，對之後的元、明、清，三代的詩歌創作和理論批評的發展，都產生了廣泛而深刻的影響。

品，以及許多文學家們，在各種類型的旅遊作品中，都提供了人們對於地裡環境、社會文化的認識，以及對於旅遊經驗的想像，更激勵了人們對於旅遊的興趣。在古典文學中，有如此大量觀光旅行的記錄，表示中國人很早就瞭解「觀光」的價值。

　　對於有志從事旅行業的朋友們，廣泛而大量的閱讀這些旅遊文學作品，無論是未來規劃旅遊產品、安排旅遊行程，或是擔任導遊工作、帶領旅客遊山玩水，適時的在工作中融入這些文學作品情境，或是引用經典詩句，加強導覽內容，除了能豐富旅客的旅遊體驗之外，也有助於將旅遊產品精緻化。例如：在斷崖（圖 1-2）邊欣賞壯闊海景時（圖 1-2），導遊引用蘇軾的名作《赤壁懷古》：

　　　　大江東去，浪淘盡，千古風流人物。
　　　　故壘西邊，人道是，三國周郎赤壁。
　　　　亂石崩雲，驚濤裂岸，捲起千堆雪；
　　　　江山如畫，一時多少豪傑。

　　相信大家對於眼前景緻，能有更貼切與優雅的導覽效益，也能引導遊客對導遊的導覽內涵，留下深刻印象。

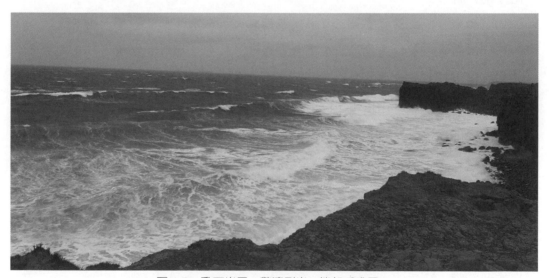

圖 1-2　亂石崩雲，驚濤裂岸，捲起千堆雪。

以下節錄幾位著名詩人的佳作，不妨一起欣賞詩人的旅遊經驗與心境，與作者一起神遊美好的山河大地、品味旅行帶來的心靈共鳴。

【旅遊詩詞欣賞】

《關山月》唐・李白

> 明月出天山，蒼茫雲海間。長風幾萬里，吹度玉門關。
> 漢下白登道，胡窺青海灣。由來征戰地，不見有人還。
> 戍客望邊邑，思歸多苦顏。高樓當此夜，嘆息未應閒。

〔賞析〕描寫巍巍天山，蒼茫雲海，浩蕩長風，掠過萬里河山的西域壯闊景色。

《望岳》唐・杜甫

> 岱宗夫如何？齊魯青未了。造化鍾神秀，陰陽割昏曉。
> 盪胸生曾雲，決眥入歸鳥。會當凌絕頂，一覽眾山小。

〔賞析〕描繪泰山雄偉磅礡的景象，熱情讚美了泰山高大巍峨的氣勢和神奇秀麗的景色。

《憶江南》唐・白居易

> 江南好，風景舊曾諳；日出江花紅勝火，春來江水綠如藍。能不憶江南？
> 江南憶，最憶是杭州；山寺月中尋桂子，郡亭枕上看潮頭。何日更重遊！
> 江南憶，其次憶吳宮；吳酒一杯春竹葉，吳娃雙舞醉芙蓉。早晚復相逢！

〔賞析〕這首詩，已成為杭州市政府對外觀光行銷的招牌，並為張藝謀導演執導的山水實境劇《印象西湖—最憶是杭州》的創作靈感來源。

《楓橋夜泊》唐・張繼

> 月落烏啼霜滿天，江楓漁火對愁眠。姑蘇城外寒山寺，夜半鐘聲到客船。

〔賞析〕因為這首詩，蘇州「寒山寺」已成為旅客必遊景點，連日本人也為之著迷。

《烏衣巷》唐・劉禹錫

> 朱雀橋邊野草花，烏衣巷口夕陽斜。舊時王謝堂前燕，飛入尋常百姓家。

〔賞析〕「烏衣巷」已成為南京市秦淮河畔著名的旅遊景點，緬懷東晉時代的興衰。

《和子由澠池懷舊》宋·蘇軾

　　人生到處知何似，應似飛鴻踏雪泥。泥上偶然留指爪，鴻飛那復計東西。

　　老僧已死成新塔，壞壁無由見舊題。往日崎嶇還記否，路長人困蹇驢嘶。

〔賞析〕世事偶然故無常，蘇軾用巧妙的比喻，把人生看作漫長的旅途，成為後人
　　　　經常引用的經典金句。

《長相思》清·納蘭性德

　　山一程，水一程，身向榆關那畔行，夜深千帳燈。

　　風一更，雪一更，聒碎鄉心夢不成，故園無此聲。

〔賞析〕以具體的時空推移過程及視聽感受，既表現景象的宏闊觀感，更抒露著情
　　　　思深苦的綿長心境，是以小見大的作品。

1–2　中國旅遊業的初創

　　自唐代以來，通過通商的管道，與宗教、文化交流傳播，中國已少量地與外國
有往來。但直到清道光 20 年（1840），由於鴉片戰爭慘敗，使得一向以「天朝上國」
自居的中國，不得不認真地看待外面的世界。中國與世界各國往來開始頻繁，西方
傳教士與商人，夾著戰勝國的姿態，大量來到中國傳教與通商。此時，中國也掀起
了「洋務運動」風潮，希望學習西方的科學技術，清廷因此於咸豐 10 年（1861）
成立了「總理各國事務衙門」（即現代外交部），並開始派遣外交官、留學生出國
考察深造。這股出國、入國的潮流，也帶來交通安排、食宿接待、金融匯兌等，各
種旅行事務的需求。當時，英國的通濟隆旅行社和美國的美國運通公司看到這一商
機，藉由咸豐 8 年（1858）《天津條約》的許可，先後進入中國，總攬了當時的旅
遊業務，不僅為來華外國人辦理旅遊事宜，而且也代辦中國人出國和國內旅行的相
關事宜。

　　直到民國 12 年（1923），上海商業儲蓄銀行總經理陳光甫先生看到此商機，
籌畫提供外國人前往中國內地、中國人前往世界各國旅行所需的交通、食宿和接待
服務，並特別設立「旅行部」統籌經辦。接受過服務的客戶們廣為稱讚，因中國籍
旅客不會受到歧視，因此生意興隆、應接不暇。民國 16 年（1927），「上海商業

儲蓄銀行」決定讓「旅行部」自立門戶，開設名為「中國旅行社」的子公司，經國民政府交通部核准註冊，獲核發中華民國第一張旅行業執照，自此「旅行社」名詞被後來同業廣為運用，成為旅行業專有名詞。

中國旅行社明確訂定服務宗旨為：「導客以應辦之事，助人以必須之便，如舟車艙之代訂，旅舍臥鋪之預訂，團體旅行之計畫，調查遊覽之人手，以致輪船進出之日期，火車往來時間，在為旅客所急需者。」

隨著業務推展，中國旅行社先後在華北、華東和華南的 15 個城市設立分支社，並在紐約、倫敦和河內等地設立分社。除中國旅行社外，當時中國還先後成立了一些類似的旅遊組織，如：「鐵路遊歷經理處」、「公路旅遊服務社」、「現代旅行社」等，中國的旅行事業漸具雛形。民國 20 年，中國旅行社在江蘇省徐州市設立招待所，供應旅客食宿的服務，跨足經營旅宿業，也成為中國第一家以「招待所」為名的旅館。民國 25 年發生震驚國內的西安事變，故總統蔣中正被張學良挾持時，正是下榻在中國旅行社的華清池招待所；事變後，張學良在南京被扣押時，也是住在中國旅行社的南京招待所內，中國旅行社的經營實力可見一斑。現在臺灣花蓮著名的五星級度假酒店「太魯閣天祥晶英酒店」，其前身即為「臺灣中國旅行社天祥招待所」。

民國 20 年（1931）（九一八事變發生後，日軍強占中國東北地區，眼看即將揮兵北平，國民政府為了確保故宮國寶安全，又為免引起日軍注意，決定委由中國旅行社出面承接國寶南運疏遷工作。民國 22 年，故宮文物分裝成 13,427 箱又 64 包，並計分 5 批啟運，至上海暫存。民國 25 年（1936）12 月，南京朝天宮故宮分院保存庫建設完成，南遷文物遂由上海運抵南京。民國 26（1937）年，七七蘆溝橋事變爆發，故宮南遷文物再分三批疏運至四川巴縣、樂山及峨嵋。直至民國 34 年（1945），抗戰勝利後，文物分別啟運還都。這段遷運過程歷時 15 年，故宮文物沒有任何損失或毀損，被世人稱為中國文物保護史，堪稱文化史上的奇蹟。中國旅行社參與了這段光榮的歷史任務，在業界聲望達到高峰。

民國 35 年（1946），中國旅行社在臺灣設立臺北分社，為臺灣最早設立之旅行社，並設立臺北招待所，民國 36（1947）年，設立基隆分社與基隆招待所。當時，中國旅行社合計擁有 87 家分社與招待所，遍布中國 35 個城市。民國 38 年（1949），因國共內戰而導致山河變色，上海商業儲蓄銀行決定隨國民政府遷往臺灣。而原先

已經在臺灣立足的「中國旅行社臺北分社」，依政府法令以「獨立公司」的名義重新登記，並按規定在原有名稱前加「臺灣」二字，避免與留在大陸地區的中國旅行社發生混淆。所以，現名為「臺灣中國旅行社」（圖 1-3）。

Since 1927
台灣 **中國 旅行社**
CHINA TRAVEL SERVICE (TAIWAN)
上海商業儲蓄銀行 全資機構
SHANGHAI COMMERCIAL & SAVINGS BANK GROUP

圖 1-3 臺灣中國旅行社企業標誌

1-3 臺灣的旅行業發展沿革

一、日據時期

臺灣旅行業萌芽於日據時期。明治 28 年（1895），日本占領臺灣之後，在臺灣的最高殖民統治機關「臺灣總督府」，於明治 32 年（1899）11 月設立「臺灣總督府交通局鐵道部」（簡稱鐵道部），負責臺灣島上官營鐵路的興建與營運。明治 41 年（1908），臺灣西部縱貫線鐵路完工通車，鐵道部所屬的運輸課特別設立「旅客係」（Passenger agent／旅客組），負責蒐集觀光資料，宣傳旅行活動，普及觀光旅遊觀念，招攬旅客。鐵道部並發行第一份旅遊指南《臺灣鐵道名所案內》，向日本國內宣傳臺灣的觀光景點，成為臺灣觀光發展的推動單位。大正元年（1912），在官方色彩的日本鐵道院主導下，日本郵船、東洋汽船、帝國飯店、南滿鐵道、朝鮮鐵道、臺灣鐵道等單位共同出資，成立了「日本旅行協會」（Japan Tourist Bureau, JTB），接收了「鐵道部運輸課旅客係」的業務，在鐵道部組織內，設立「日本旅行協會臺灣支部」。

大正 5 年（1916），鐵道部改組，隸屬於臺灣總督府交通局，仍繼續發行《臺灣鐵道旅行案內》（圖 1-4）。直至昭和 17 年（1942）為止，共發行 12 期，以鐵道沿線的城市為主，介紹推薦觀光景點、風俗、美食與住宿設施，發展日本人來臺灣觀光旅遊的業務。1924 年，東京「日本旅行文化協會」成立，並在臺灣設立 12 個「案內所」（旅遊服務中心），**殖民地觀光**的規模才開始增大。

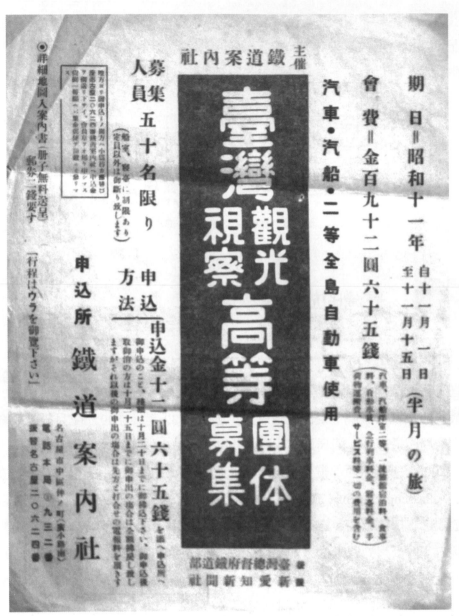

圖 1-4　臺灣總督府鐵道部於日本刊登招攬前往臺灣觀光的廣告（昭和 11 年 / 1936 年）
當時，公學校（國小）教職員月薪大概在 30 圓左右。

　　昭和 2 年（1927），日本在臺灣的統治漸趨穩定，島內的經濟、治安較為平穩。當時臺灣的新聞媒體《臺灣日日新報》為了衝發行量，仿照日本《東京日日新聞》及《大阪每日新聞》舉辦的「日本新八景」票選活動，辦理「臺灣新八景」票選活動，期間為 6 月 10 日到 7 月 10 日，採通信推薦投票，隨報附贈選票，一人不限制一票。這個活動激起各地的官方與民間熱烈投入，努力動員、灌票下，最後，總票數居然高達 359,634,906 票，比大正 14 年臺灣人口普查 400 多萬的總人口數還多出 80 多倍，足見話題效果十足。因投票過於踴躍，最後，除了「臺灣新八景」之外，為了安撫未能入選的地方，又再增列「12 勝」與「2 別格」（破格、出眾），也為臺灣觀光注入新的活力[6]。

　　縱觀臺灣的旅行業，自日據時期明治 41 年（1908）開始，由日本官方推動，隨後依時局變化而有多次改組。昭和 6 年（1931），JTB 在日本及所屬的各個殖民地發行「臺灣遊覽券」，提供旅客鐵路車票、住宿、膳食、遊覽等套裝旅遊服務。昭和 15 年（1940），JTB 已於臺灣鐵道沿線各站：基隆、臺北、新竹、臺中、彰化、嘉義、臺南、高雄、屏東及花蓮市區，普遍設置「旅行案內所」（營業所），直接為旅客提供服務。昭和 16 年（1941），JTB 改組為「東亞旅行社」，成為臺灣第一家以「旅行社」為名的旅遊服務單位。昭和 18 年（1943），東亞旅行社又與日本國際觀光協會合併為「東亞交通公社」，臺灣地區「東亞旅行社」改名為「東亞交通公社臺灣支部」。民國 34 年（1945），臺灣光復後，鐵道部改制為「鐵路管理委員會」，歸於「臺灣省行政長官公署交通處」管轄，接收被列為日方財產的「東亞交通公社臺灣支部」，並改組為「臺灣旅行社」（表 1-1），由當時鐵路管理委員會主委陳清文先生兼任董事長，經營項目包括：代售火車票、餐車、鐵路餐廳等事業為主。民國 36 年（1947），始開放民間經營旅行社業務。直到民國 110 年（2021），雖遭受 Covid-19 疫情，但旅行業仍然維持有 3,930 家的規模，旅行產業的韌性與堅持可見一般。以下謹將臺灣旅行業發展沿革大事整理，以便參考。[7]

6　臺灣新八景為：八仙山、鵝鑾鼻、太魯閣峽谷、淡水、壽山、阿里山、日月潭、基隆旭岡（今中正路大沙灣砲台）。
　　12 勝為：八卦山、草山北投、角板山、太平山、大里簡（宜蘭）、大溪、霧社、虎頭埤、獅頭山、新店碧潭、五指山、旗山。2 別格為：神威 / 臺灣神社、靈峰 / 新高山（玉山）。
7　關於疫情造成的影響，本書另於第 14 章專文討論。

表 1-1 臺灣旅行業發展沿革表

年代	說明
明治 41 年（1908）	「臺灣總督府鐵道部旅客係」負責日本本土來往臺灣各地旅客的往來交通、食宿、接待服務
大正元年（1912）	「日本旅行協會 JTB 臺灣支部」附屬在鐵道部內營運。
大正 5 年（1916）	鐵道部改隸於總督府交通局。發行「臺灣鐵道名所案內」，推薦臺灣觀光景點。
昭和 16 年（1941）	「日本旅行協會 JTB 臺灣支部」改組爲「東亞旅行社」。
昭和 18 年（1943）	與「日本國際觀光協會」合併後改名爲「東亞交通公社臺灣支部」。
民國 34 年（1945）	中華民國政府接收臺灣，鐵道部改制爲鐵路管理委員會，歸於臺灣省行政長官公署交通處管轄，接收被列爲日方財產的「東亞交通公社臺灣支部」，並改組爲「臺灣旅行社」。
民國 36 年（1947）	牛天文先生創辦「歐亞旅行社」。 江良規先生創辦「遠東旅行社」。 上海商業銀行成立「中國旅行社臺北分社」。
民國 37 年（1948）	臺灣省政府正式宣布將鐵路管理委員會改制爲「臺灣鐵路管理局」，歸於臺灣省政府交通處管轄，並改組爲「臺灣旅行社股份有限公司」。
民國 39 年（1950）	「中國旅行社臺北分社」依法以獨立公司重行登記，並在名稱上冠以「臺灣」兩字。
民國 49 年（1960）	「臺灣旅行社股份有限公司」由公辦轉爲民營。自此，臺灣的旅行業已全部轉爲民營企業。
民國 65 年（1976）	臺灣的旅行社已達 355 家。政府下令凍結旅行社執照。
民國 77 年（1988）	重新開放新設旅行業申請，旅行社家數增至 711 家。
民國 109 年（2020）	1. 臺灣的旅行社，總家數已達 3,934 家（含分公司）。 2. 受國際重大疫情 COVID-19 影響，全球觀光旅遊業受到重挫。
民國 110 年（2021）	由於疫苗的發明，疫情逐漸受到控制，觀光旅遊業復甦有望。旅行社家數爲 3,930。（2/28）

旅遊報你知

臺灣第一位完成環球旅行的人

　　出身自臺中霧峰，有「臺灣議會之父」稱號的林獻堂，於 1927 年，帶著兩個兒子進行為期 1 年的歐美深度之旅。當年，這一趟行程花費高達 5 萬元。

　　（註：根據《臺灣總督府統治概要》記載：昭和 18 年，臺灣總督府命令，最上等的蓬萊米每 10 公斤，公定零售價格為 3.46 元。）

　　出發前，林獻堂的好朋友蔡惠如、蔣渭水，都力勸他省下這筆錢，作為《臺灣民報》辦刊之用。但他堅持成行，因為他要親自前往歐美，拜訪先進的科技與文明，為此行留下記錄，日後刊登報刊，作為臺灣文化啟蒙的讀本。林獻堂的環球之旅歷經 378 天，穿越亞洲、歐洲、美洲、非洲等四大洲，遊歷共 16 國、60 多個城市，並發表了 17 萬字的《環球遊記》（圖 1-5），不僅是臺灣第一部公開發行的歐美遊記，也是最早以臺灣人視角看世界的詳實記錄。

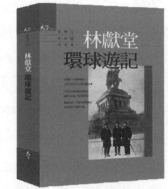

圖 1-5　林獻堂《環球遊記》

　　林獻堂於 1927 年 5 月 15 日從基隆搭船出發，經過香港、新加坡、斯里蘭卡後，再到埃及看金字塔，接著通過蘇伊士運河，從法國馬賽登陸。林獻堂漫遊英國、法國、德國、荷蘭、丹麥、比利時、瑞士、西班牙、義大利。又橫渡大西洋前往美國，從東岸的紐約，到西岸的舊金山，一路忠實記錄所見所聞。以臺灣人的視角為出發點，鉅細靡遺地探討歐美各地的風俗民情，同時訴說著臺灣在殖民統治下所遭遇到的種種困境，讓《環球遊記》不僅僅是遊記，更像是林獻堂赴西方取經的精華手札，從細膩的文字中，更可以看出其豐富情感和幽默的一面，也開闢了臺灣人環球旅行的歷史壯舉。

二、臺灣光復後

民國 36 年，臺灣省政府成立後，省主席魏明道非常重視旅遊事業，指示將原鐵路局所屬的「臺灣旅行社」改組，成立「臺灣旅行社股份有限公司」，改隸於省政府交通處，經營範圍也從鐵路附屬事業，擴展到全省旅遊設施。除了設有業務部門，經營一般的交通、旅行業務。另設有餐旅管理部門，經營管理鐵路飯店、臺灣大飯店（圓山大飯店前身）、臺北招待所、臺旅飯店、日月潭涵碧樓招待所等餐旅設施。同年，民間企業家也投資經營旅行社，分別有牛天文先生創辦「歐亞旅行社」、江良規先生創辦「遠東旅行社」、上海商銀在臺灣開設的「中國旅行社臺北分社」，再加上公營的「臺灣旅行社」，為臺灣最早的四大旅行社。

民國 45 ～ 59 年間，政府策略性地推廣觀光旅遊業，主要以吸引華僑及外籍旅客（主要為美國）為目標。民國 49 年 5 月，「臺灣旅行社股份有限公司」由公辦轉為民營。民國 53 年，日本開放國民海外旅遊，因為日本語在臺灣尚能通用，吸引許多對臺灣存有特別感情的日本人，紛紛以臺灣為主要的旅遊目的地。隨著來臺觀光人數的增加，旅行社如雨後春筍般成立，民國 56 年以後，日本成為來臺觀光客的首要客源國。直至目前為止，日本仍然是臺灣觀光市場最重要的目標客源國（圖 1-6）。民國 58 年，舉辦導遊人員檢覈，經訓練後發給執照，為國內最早的合格導遊人員。

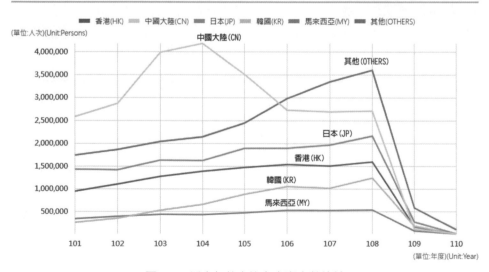

圖 1-6　近十年外來旅客來臺人數統計

　　民國 61 年，「交通部觀光事業委員會」改組成立「交通部觀光局」，成為中央政府主管全國觀光事務的機關。此一時期，旅行社數目持續擴增，也帶來許多負面現象，如惡性競爭，使得旅行社的利潤降低，犧牲的就是服務品質，造成不少旅遊糾紛，損害臺灣的旅遊形象。民國 65 年，臺灣的旅行社已達 355 家。因此，政府決定整頓旅遊業，於是在民國 66 年，決定凍結新設旅行社的申請，讓旅行社增長速度不致失控。此時開放國人出國觀光的策略在即，且國民所得已逾 1,800 美金之際，旅遊市場的需求大增。但旅行業卻被迫只能維持固定的規模，使得有心的業者礙於法令無法創業，而原本應該被淘汰的不良業者卻藉此抬高身價，趁機高價轉讓營業證照，或以租賃模式，將辦公室分租給個別的業者以「靠行」方式獨立經營。這種靠行的經營模式因規避法律的監督，一旦發生糾紛，消費者更無法要求業者負責，造成更多的問題。

　　民國 68 年，政府正式開放國人可以以「觀光」名義出國旅行，旅行業的業務亦從單向的入境旅遊（Inbound Tour），邁入雙向的入、出境旅遊時代，出國旅遊也成為熱門的業務。民國 76 年，政府進一步開放國人前往大陸探親。自此，國人出國旅遊的人口急遽增加，民國 76 年出國旅遊人次即突破百萬，超過了入境旅遊的遊客數量，出境旅遊（Outbound Tour）成為旅行社的主要業務，並持續迄今。民國 77 年 1 月 1 日起，不再凍結旅行業執照申請，旅遊業務發展迅速，旅行業家數在當年也迅速增加到 711 家。

　　自民國 68 年，政府開放國人出國觀光，每年出國旅遊人數皆呈大幅度的成長。但接待來臺旅客方面，因受到臺幣升值、物價高昂、觀光設施開發不足、國際線機位不足等產業結構性因素，以及旅行業者本身調適不良、遊程老化等因素而成長有限。為吸引外國旅客來臺旅遊，外交部領事事務局於民國 83 年 1 月 1 日起實施「免簽證措施」（No Visa Entry），目前適用對象包含：澳大利亞（Australia）、日本（Japan）、韓國（Republic of Korea）、英國（U.K.）、美國（U.S.A.）等 66 國的旅客，使來臺觀光市場再度大幅成長。

新知快照 | 靠行

　　旅行業行之有年的祕密。由於創立一家旅行社，有許多的資金需求與法令規章需要應付，對於自認為已經有足夠經驗或客源的旅行從業人員來說，也許是一個很難跨越的門檻。因此，「靠行」便應運而生。

　　靠行的概念與「分租房間」的道理相通，從業人員徵詢合法業者的同意，以「分租辦公桌」的方式借用旅行社的名義，獨立對外營業。營業的地點就在該旅行社的辦公場域，名義上是旅行社的員工，但實質上，彼此之間並無從屬關係。靠行業者必須自行負擔營業成本、完全自負盈虧，業務及財務獨立自主。靠行業者可以節省開辦公司的成本與法律監督，可謂是「小成本創業」的經營模式。但受限於可周轉的資金規模不大，因此，業務及發展也有限，通常只能成為大型旅行社的銷售代理（Agent）角色，以代銷佣金為主要收入來源，無法設計開發新產品。在網路旅行社（OTA）的影響下，有逐漸被去化的危機。

　　但也正因小成本即可創業的特性，靠行的業者良莠不齊。固然，不乏有靠行業者，慢慢經營做大之後，終於也正式成立公司，並在市場打下一片天地的成功案例。但另一方面，也有一些不肖的靠行業者，在經營發生問題後，無法應付，便不負責任乾脆一走了之，置消費者權益於不顧，甚至另找別家旅行社靠行，並改名換姓繼續營業，旅客也很難找到他們負責，成為市場上潛伏的地雷。

　　民國 88 年，國內的旅遊業因九二一地震，尤其是臺灣中部為震央所在地，許多知名的旅遊景點遭遇到嚴重的毀壞，整體旅遊產業受到影響。但由於全球經濟景氣的逐漸復甦及國內經濟情勢也不錯的情況下，根據觀光局《八十八年國人國內旅遊狀況調查摘要報告》的統計資料顯示：第四季旅客人數在整體市場同步下滑情形下，各市場結構比除日本市場由 36.7% 降至 29.9% 外，其他市場之結構比例仍與 87 年相當，我國觀光外匯收入計損失達 2 億美元，全年觀光外匯總收入為 35 億 7 千 1 百萬美元。進一步調查「九二一地震」後，民眾在旅遊型態上是否受到影響？雖有 71% 的民眾表示九二一地震未影響其國內旅遊次數，但表示國內旅遊次數減少者（27%）亦顯著高於國內旅遊次數增加者（2%），而在出國旅遊上則有 92% 未受其影響。

　　民國 90 年，政府全面實施「週休二日」制度，由於國人可自由利用的休閒時間增加，加上國內經濟暢旺、國民平均所得也提高，間接刺激國內國民旅遊（簡稱：

國旅）市場的活絡。至此，旅行業的業務逐邁入「全民觀光」的蓬勃發展時代。

民國 97 年 6 月 13 日，在行政院大陸委員會的授權下，海峽交流基金會（海基會）與中國國務院對臺事務辦公室轄下的「海峽兩岸關係協會」（海協會）簽署《海峽兩岸關於大陸居民赴臺灣旅遊協議》，兩岸正式開放航空班機往返及陸客來臺觀光。國內旅行社迎來大量陸客觀光團，也為入境旅遊的人數衝出一波高潮，超越日本來臺旅客數，成為來臺觀光旅遊（Inbound Tour）最重要的市場。

民國 99 年 5 月，臺灣海峽兩岸觀光旅遊協會（臺旅會）在北京成立辦事處，海峽兩岸旅遊交流協會（海旅會）的臺北辦事處也同時成立，這是兩岸第一次互相在對方管轄處，成立帶有官方性質的機構。民國 100 年，更進一步開放大陸旅客來臺自由行。

民國 105 年，由於臺灣執政的政黨輪替，受到政治因素影響，大陸來臺團體旅客數量逐步衰退，此後，兩岸關係持續陷入僵局，陸客來臺人數也持續減少。民國 104 年，大陸旅客來臺人數高達 418 萬人次，民國 105 年則為 351 萬，民國 106 年降到 273 萬，民國 107 年降為 269.5 萬。從民國 105～107 年，來臺陸客共減少 361 萬人次。民國 107 年北京突然以「當前兩岸關係」為由，禁止人民赴臺自由行，而赴臺團客在限縮配額的前提下，仍繼續開放。此禁令讓陸客自由行市場長達 8 年的開放狀態瞬時豬羊變色，完全凍結。臺灣經濟研究院景氣預測中心估算，中國散客赴臺禁令將造成臺灣觀光產業損失約 350 億臺幣；在其他條件不變的情況下，可能造成臺灣整體國內生產毛額（GDP）蒸發 0.2%，估計相當於 1.73 兆臺幣。

在旅行業最主要的出境旅遊（Outbound Tour）市場方面，民國 108 年，國人出國旅遊人數達到 17,101,335 人次高峰，世界各國紛紛給予持用中華民國護照的臺灣旅客各種簽證之便利。民國 109 年 3 月 5 日，中華民國外交部更新了「國人可以免簽證前往之國家與地區」名單，共有 112 個國家／地區臺灣護照免簽證，包括國人最熱衷的澳門、日本、韓國、印尼、馬來西亞、新加坡、紐西蘭等旅遊勝地，囊括世界主要的國家，中華民國護照成為旅遊全球的通行證，更有助於促進國人出境旅遊業務的成長。

然而，正當全球各國自由旅行、人員流動，已成為普遍潮流的時代，民國 108 年 12 月，中國武漢市爆發新冠肺炎疫情，並逐漸擴散至中國各省及世界各國。中國首席傳染病學專家鍾南山證實，引發疫情的 2019 新型冠狀病毒會人傳人，共有 15 名醫務人員感染。民國 109 年 1 月 9 日，中國出現第一個死亡案例。1 月 23 日

凌晨，武漢市疫情防控指揮部發佈通告，當天 10 時起，武漢全市城市公交、地鐵、輪渡、長途客運暫停運營；無特殊原因，市民不要離開武漢，機場、火車站離武漢通道暫時關閉。聯合國世界衛生組織（WHO）稱，這樣封鎖一座 1,100 萬人口的大城市，在公共衛生史上「前所未有」[8]。英國諾丁漢特倫特大學的公共衛生專家羅伯特‧丁沃爾（Robert Dingwall）對媒體 BBC[9] 說：「這個決定在當時的情況下是不可避免的，尤其是病毒有諸多不確定性。它對人類來說是新的，沒人有免疫力，沒有治療方法，也沒有疫苗，……在當時，很難找到其他方法來遏制病毒蔓延。」世衛組織（WHO）於 2020 年 2 月 11 日，將其定名爲 COVID-19（2019 冠狀病毒疾病）。

　　2020 年 2 月 26 日，中國的新冠肺炎疫情已見改善，但全球出現病例的國家卻增至約 40 國，拉丁美洲也通報首例，除南極洲外，全球有 6 大洲染疫。世衛組織警告，有些國家「尚未準備好」因應。隨著疫情的流行，染疫與死亡人數節節高升，世界各國紛紛比照中國採用「封城」甚至「國境封鎖」的措施來阻擋疫情的蔓延。但全球旅行與人群的跨國流動也因而中止，首當其衝就是以旅行業爲主的觀光產業。我國政府也於民國 109 年 3 月 19 日起，禁止外籍旅客來臺，旅行業的出境、入境旅遊業務被迫中止，對於旅行業及從業人員造成嚴重的影響。

　　自民國 69 年，政府開放人民出國觀光以來，國人出境的人次便逐年攀升，出國觀光逐漸蔚爲風潮，旅行業也有大幅的成長。如表 1-2，由於疫情的影響，全球幾乎都進入鎖國狀態，以防止疫情的擴散，臺灣也採取相同的措施。民國 109 年，國人出國旅行的人數銳減至 2,335,564 人次，比起前一年的 17,101,335 人次，竟大幅衰退了 86.34%，對於以「出境旅遊」爲主要市場的旅行業，造成非常嚴重的影響，而政府也啓動各種補貼計畫，以幫助業者度過難關。

8　在中國當局的強力舉措下，新增確診人數大幅下降。根據中國官方數據，自 1 月 23 日封城後，湖北省每日新增確診人數曾在 2 月中旬達到高峰，隨後逐步回落。從 3 月中旬開始，新增病例降至個位數。湖北當局 3 月 24 日公布，4 月 8 日零時起，武漢市解除離武漢離湖北通道管控措施，歷時 76 天的封城，正式解封。

　9　英國廣播公司 British Broadcasting Corporation

表 1-2　歷年中華民國國民出國人數統計

年	人數	成長率
69 年（1980）	484,901	-
70 年（1981）	575,537	18.69
71 年（1982）	640,669	11.32
72 年（1983）	674,578	5.29
73 年（1984）	750,404	11.24
74 年（1985）	846,789	12.84
75 年（1986）	812,928	-4.00
76 年（1987）	1,058,410	30.20
77 年（1988）	1,601,992	51.36
78 年（1989）	2,107,813	31.57
79 年（1990）	2,942,316	39.59
80 年（1991）	3,366,076	14.40
81 年（1992）	4,214,734	25.21
82 年（1993）	4,654,436	10.43
83 年（1994）	4,744,434	1.93
84 年（1995）	5,188,658	9.36
85 年（1996）	5,713,535	10.12
86 年（1997）	6,161,932	7.85
87 年（1998）	5,912,383	-4.05
88 年（1999）	6,558,663	10.93
89 年（2000）	7,328,784	11.74
90 年（2001）	7,152,877	-2.40
91 年（2002）	7,319,466	2.33
92 年（2003）	5,923,072	-19.08
93 年（2004）	7,780,652	31.36
94 年（2005）	8,208,125	5.49
95 年（2006）	8,671,375	5.64
96 年（2007）	8,963,712	3.37
97 年（2008）	8,465,172	-5.56
98 年（2009）	8,142,946	-3.81
99 年（2010）	9,415,074	15.62
100 年（2011）	9,583,873	1.79
101 年（2012）	10,239,760	6.84
102 年（2013）	11,052,908	7.94
103 年（2014）	11,844,635	7.16
104 年（2015）	13,182,976	11.30
105 年（2016）	14,588,923	10.66
106 年（2017）	15,654,579	7.30
107 年（2018）	16,644,684	6.32
108 年（2019）	17,101,335	2.74
109 年（2020）	2,335,564	-86.34

資料來源：109 年觀光統計年報（交通部觀光局）

1-4　中國大陸的旅行業近況

民國 38 年（1949），中華人民共和國成立後，實行共產主義，大舉接收國民政府時期遺留在大陸各地公、民營機構的資源，包含中國旅行社留下的資產。從旅遊業的角度觀察，自 1949 ～ 1979 年間，旅遊業主要任務是為國家政策服務，奉命為政府執行接待境外來訪者的任務，即接待國際友好人士和海外華僑及其眷屬。而不計盈虧，赤字部分由國家補貼，而非商業性經營。1949 ～ 1974 年間，人民幾乎無出國權利，對入境者亦有限制。

一、建國初期的旅行業

中華人民共和國成立之初，為了接待海外僑胞返國探親的需求，1949 年 11 月，以原中國旅行社的資源在福建廈門成立「廈門華僑服務社」，成為當時第一家旅行社，隨後，又陸續在泉州、汕頭、深圳、拱北、廣州等地設立了「華僑服務社」。1957 年 4 月，統合各地的華僑服務社，成立「中國華僑旅行服務總社」，統一領導協調海外及港、澳僑胞的旅遊接待服務。至 1963 年，「華僑服務社」已遍及全國各省。鑑於華僑中有許多人已於僑居地入籍，成為外籍華人，他們到中國旅遊探親及港、澳同胞回大陸探親旅遊，都不宜用「華僑服務社」的名義接待。1974 年，周恩來總理提議保留「華僑旅行服務社總社」之名，同時加用「中國旅行社總社」名稱，以便擴大服務範圍[10]。

中華人民共和國成立初期，因當時原蘇聯（俄羅斯）、東歐諸國的專家和一些國際友好協會的人員來華，需要提供旅行服務。1953 年 6 月，經周恩來總理批准，1954 年 4 月 15 日成立了「中國國際旅行社」，性質為「國營企業」，並在上海、天津、瀋陽、南京、杭州、廣州、南寧、漢口、哈爾濱、安東、滿洲里、大連等 12 個城市設立了分社，其任務是作為統一招待外賓食、住、行事務的管理機構，承辦政府各單位及群眾團體有關外賓事務招待等事項，並發售國際聯運火車、飛機客票。1960 年，該社性質改為「事業單位」[11]，經營的虧損仍由國家補貼。1955 ～ 1964 年間，接待的外賓和旅遊者人數，每年約 1,000 ～ 3,000 人。

10 此舉等於同時有兩個招牌，但實質是中國旅行社總社執行業務。

11 按照中華人民共和國國家事業單位登記管理局的規定：指國家為了社會公益目的，由國家機關舉辦或者其他組織利用國有資產舉辦的社會服務組織。

　　當時，中華人民共和國還沒有專門管理旅遊業的行政機構，因此，中國國際旅行社總社（國旅總社）實際上也代行了政府管理職能。1964 年，「中國旅行與遊覽事業管理局」（國家旅遊局的前身）成立，中國旅遊業的管理體制進入了一個新的時期。這個時期實行的是「政企合一」體制，「中國旅行與遊覽事業管理局」和「國旅總社」是「兩塊牌子，一套人馬」，對外招徠旅客用國旅總社的牌子，對內執行產業管理時，行使國家旅遊局的職能。

　　1966 年，因為文化大革命的關係，旅行業務停頓，10 年文革期間，全國接待外國遊客人數不到 5 萬人。文革結束後，「華僑旅行服務社總社」於 1973 年復位，1974 年更名為「中國旅行社總社」。在 1978 ～ 1979 年間，領導人鄧小平一直在勾畫對外開放的藍圖，想通過旅遊手段打開美國的大門，決定大力推動旅遊業，作為賺取外匯的經濟手段，開始發展旅遊業。觀光建設的項目開始增加，並全面對歷史遺跡及各地景點進行翻修，對外開放參觀旅遊，並開始培訓專業導遊及其他服務人員，旅遊業逐漸恢復生機。1979 年，美國與中國關係正常化（建交）後，來自西方與日本的旅客也逐漸增加。1980 年 6 月，由共青團[12]出資的中國青年旅行社（青旅總社）成立，以推動青年旅遊為目標。中國青年旅行社（青旅總社）與中國國際旅行社（國旅總社）、中國旅行社（中旅總社）形成三足鼎立，旅行業的「外聯權」（對海外招攬業務）有 80% 的業務量，集中在這 3 家旅行社。

二、中華人民共和國國家旅遊局成立

　　1982 年，直屬於國務院的「中華人民共和國國家旅遊局」正式成立，統管全國旅遊事業。與國旅總社按「政企分離」的原則，分署辦公和分別經營。國家旅遊局對旅行業進行改革，旅遊經營單位（旅行社、旅遊飯店、旅遊汽車和遊船公司等）由「事業單位」轉為「企業」，旅遊業被列入國家經濟和社會發展計畫，最重要的是打破業務壟斷，容許更多的旅行業加入經營國際旅遊業務。1985 年，約有140 萬外國人訪問中國，旅遊業收入近 13 億美元。到 1988 年底，中國的旅行社已達 1,617 家，旅行業進入市場競爭時代。

　　1989 年，北京發生了「六四天安門事件」，世界各國對中國實施經濟封鎖，入境旅遊業務量銳減，直到 1991 年才再次復甦，而這段期間，在政策鼓勵下，「國內旅遊」的人數與市場也迅速增加，改變了旅遊業以往以「入境旅遊」為主的市場結構。1992 年，國務院做出了《關於加快發展第三產業的決定》，明確定義了「旅

12 共產主義青年團的簡稱。

遊業是第三產業」的重點。1993 年，國務院提出將國內旅遊納入《國民經濟和社會發展計畫》。1996 年，國務院頒布《旅行社管理條例》，按經營範圍，將旅行社分類為「國際旅行社」和「國內旅行社」兩大類：

（一）國際旅行社

國際旅行社的經營範圍，包括入境旅遊業務、出境旅遊業務和國內旅遊業務。

1. 招徠外國旅遊者來中國，華僑與香港、澳門、臺灣歸國及回內地旅遊，為其安排交通、遊覽、住宿、飲食、購物、娛樂，及提供導遊等相關服務。
2. 招徠國內旅遊者在國內旅遊，為其安排交通、遊覽、住宿、飲食、購物、娛樂，及提供導遊等相關服務。
3. 經國家旅遊局批准，招徠、組織境內居民到外國和香港、澳門、臺灣地區旅遊，為其安排領隊及委託接待服務。
4. 經國家旅遊局批准，招徠、組織境內居民到規定的與中國接壤國家的邊境地區旅遊，為其安排領隊及委託接待服務。
5. 經批准，接受旅遊者委託，為旅遊者代辦入境、出境及簽證手續。
6. 為旅遊者代購、代訂國內外交通客票，提供行李服務。
7. 其他經國家旅遊局規定的旅遊業務。

（二）國內旅行社

國內旅行社的經營範圍僅限於國內旅遊業務。

1. 招徠國內旅遊者在國內旅遊，為其安排交通、遊覽、住宿、飲食、購物、娛樂，及提供導遊等相關服務。
2. 為國內旅遊者代購、代訂國內交通客票，提供行李服務。
3. 其他經國家旅遊局規定之與國內旅遊有關的業務。

隨著國內旅遊市場的興起和產業投資管制的寬鬆，一些非政府的投資機構開始進入這一領域，其主要目標為國內旅遊市場，造成了國內旅行社在這一時段快速增長。1991 年 1 月「國家旅遊局」和「對外貿易經濟合作部」聯合發佈《中外合資旅行社試點暫行規定》，開始了中國旅行社市場開放進程。

1997 年，隨著大陸的經濟發展，人民所得提高，加上香港回歸中國的影響，國家旅遊局召開了出境旅遊工作會議，正式展開中國公民出境旅遊業務，推動了大陸與香港出入境雙向市場的起步發展，使旅遊業呈現出國內旅遊、出境旅遊和入境旅遊開始同步發展的新格局。數量龐大、消費力驚人的「陸客」成為世界各國爭

相吸引的對象，中國的旅遊市場至此發展完備，無論是出境、入境、國旅，都有快速的成長。在這一階段，三大旅遊市場發展相繼活躍。1997 年，中國國內旅遊人數已達 6.44 億人次，旅遊收入 2,112.7 億元；入境旅遊人數 5,758.8 萬人次，收匯 120.74 億美元；出境旅遊人數 532.4 萬人次，旅遊支出 101.66 億美元。

　　1998 ～ 2008 年，為了擴大內需，啟動市場，加快向國民經濟重要產業轉型，國務院提出《旅遊業為國民經濟新的增長點》的政策，開始實行春節、五一（勞動節）、十一（國慶節），3 個連續 7 天的「黃金周」假期制度，加速帶動國內旅遊的增長。

三、取消旅行社類別劃分

　　為了兌現加入 WTO 的承諾，國務院修訂了《旅遊管理條例》中關於外資旅行社的相關規定。新的《旅行社條例》自 2009 年 5 月 1 日起實行，對旅行社體系結構、經營服務和監督管理等制度，進行全面調整改革，主要的改革項目如下：

1. 放寬旅行社設立條件，簡化設立程式，下放許可權。
2. **取消旅行社類別劃分**，擴大業務範圍，增加分支機構，允許委託代理健全經營規則。
3. 全面規範旅行社經營行為，對零負團費操作模式，部門掛靠承包，超範圍經營和無許可經營等問題，都做出了明確的禁止和處罰規定。
4. 對旅行社的許可證、保證金、業務年檢等三大制度進行了改革。

　　2009 年以來，在產業融合發展、資本並購、連鎖經營「互聯網＋」、「全域旅遊」[13]、「廁所革命」[14] 和「旅遊供給側改革」等的創新發展中，旅遊新型態層出不窮，湧現出一批有競爭潛力的大型旅遊企業，線上旅遊增長迅速，旅遊產業規模和實力顯著提升，旅遊已成為國家和地方經濟增長的重要驅動力，幾乎中國所有的省（區、市）都將旅遊業作為戰略性支柱產業。

13 全域旅遊是指在一定區域內，以旅遊業為優勢產業，通過對區域內經濟社會資源尤其是旅遊資源、相關產業、生態環境、公共服務、體制機制、政策法規、文明素質等進行全方位、系統化的優化提升，實現區域資源有機整合、產業融合發展、社會共建共享，以旅遊業帶動和促進經濟社會協調發展的一種新的區域協調發展理念和模式。

14 中國大陸在改革開放後，經濟快速發展，但中國大陸公共廁所的環境一直較差。部分景區的公共廁所環境尤其糟糕，以致讓外國遊客望之卻步。2015 年 4 月，為了促進旅遊業發展，習近平提出「廁所革命」，改進旅遊景區公共衛生間的水平。截至 2017 年，經過兩年的時間，一共有 68,000 間公共廁所環境得到改善。根據官方的要求，改善環境後的廁所應該乾淨、衛生、整潔且管理有序。同時，公共廁所應該達到足夠的數量。一些地方也為諸如親子、傷殘人士等具有特殊需求的人興建了專用設施。2018 年，中華人民共和國國家旅遊局表示應該推廣公共廁所負責人（即「所長」）制，以提升綜合管理水平，同時積極依託科技手段提供人性化服務，例如建立廁所導航系統，方便遊客尋找廁所。

面對如此龐大規模的市場，旅行社的競爭日益激烈，旅行社的利潤也逐年走低，為行業帶來了負面影響。各種惡性競爭、「零團費」及「旅霸」的脫序現象、旅行社內部的產權不明等，造成市場秩序的混亂、行業整體素質差、行業道德和誠信水平低、經營觀念落後、體制改革步伐緩慢，以及行業管理執法力度不夠等，都是有待解決的問題。因此，國務院通過《中華人民共和國旅遊法》，自 2013 年 10 月 1 日起施行，期待對旅行社提升經營理論、完善行業治理、規範市場行為、降低經營風險等方面能產生積極的影響。同年，「中央全面深化改革領導小組」成立，「旅遊」被劃入文化體制改革的專項。[15]

新知快照 | **零團費**

「零團費」為旅行社惡性競爭的一種不正常現象，接待入境旅遊的旅行社，以「免收團費」的方式，招攬國外的組團旅行社，吸引貪小便宜的消費者參加。而原本應支付的接待成本，則由多家特定購物商店，甚至導遊人員吸收分攤。當旅行團入境後，便會在行程中穿插安排前往這些購物商店購物，讓店家有機會把投入的成本連本帶利地賺回來。而導遊帶團的重心，也由導覽解説轉為引導購物賺取佣金牟利。如果旅客購物的成效不如期待，往往容易造成旅客與商店或導遊人員的衝突，留下不愉快的旅遊經驗，甚至演變成旅遊糾紛。

這種低廉的營運方式，約於 2003 年起在中國大陸風行，大量遊客選擇這種方式到香港、澳門、泰國等地旅遊。在「零團費」這種惡性循環下，經常引發導遊與遊客之間的爭執，因貪便宜敗興而返。中國內地客「被迫」購物新聞過之不息，每當新個案出現，往往引起關注。

2013 年 10 月 1 日起，中國大陸實施《旅遊法》，針對內地旅社開辦零或負團費旅團、安排到指定購物場所購物等問題。惟導遊強逼遊客購物事件屢禁不絕，尤以 2015 年黑龍江遊客在香港被導遊打死案震撼全國。後來，為解決港澳遊零負團費的問題，深圳市文體旅遊局指導深圳市旅遊協會制訂了港澳遊誠信指導價，例如香港一日遊的最低參考價格為人民幣 157 元。可是，即使有最低參考價格，但實際上內地旅行社仍以種種名目，例如送旅遊券或特別優惠等，變相組織零或負團費旅行團，真實情況毫無改善。

15 2015 年 10 月 18 日，來自黑龍江的旅客苗春起，在深圳參加了「天馬國際（香港）旅遊」，團費僅 300 元人民幣的 3 天港澳旅行團。第二天，該團一行 19 人到紅磡民樂街的珠寶店，其間兩人不願購物，走到門口聊天並抽菸。同團中國大陸團長鄧海燕上前交涉後被人掌摑，苗春起居中調停時，卻被人推出店外打至重傷；警方翻查監視器，發現苗被 4 名大漢由店內推出店外，被導遊胡彥南、領隊劉洋等人在店外拳打腳踢至倒地昏迷。苗被送至伊利沙伯醫院搶救，至翌日不治身亡，香港政府法醫官確認死因是心臟病所致。香港法庭判兩人普通襲擊罪名成立，入獄 3 ～ 5 月不等。該事件使 2000 年以來的零團費旅行團惡習浮上水面，促成香港政府在 2018 年 11 月首次刑事化監管旅行代理商、導遊與領隊的牌照，並首設法定機構旅遊業監管局，取代同業公會「香港旅遊業議會」發牌照的職能。

四、邁向現代化的「文化與旅遊部」

　　2015 年 4 月，中日韓三國在日本舉行旅遊部長會議，提出到 2020 年提升外國遊客人數，從 2014 年的 2,000 萬，增長至 3,000 萬，並考慮在 2018 年平昌冬奧會、2020 年東京奧運會期間，共同啓動「東亞觀光簽證」，吸引更多三國之外的遊客前來觀光。2015 年，世界經濟論壇《旅遊業競爭力報告》顯示，中國競爭力排名升至第 17 位。聯合國世界旅遊組織數據顯示，2017 年有 1.305 億中國人到外國旅遊，中國人外出花費達 2,580 億美元，佔國際旅遊收入 2 成。據 2016 年中國國家旅遊局的統計，中國國內旅遊達 40 億人次，人均出遊率達 3 次，旅遊成爲中國老百姓的必需品。2016 年，中國國內、入境和出境旅遊，三大市場旅遊人數達 42 億人次，旅遊消費規模達到 5 兆 5 千億元人民幣。中國國內旅遊人次、出境旅遊人次、國內旅遊消費、境外旅遊消費均列世界第一。世界旅遊業理事會（WTTC）估算，中國旅遊產業對中國的 GDP 貢獻 10.1％，超過教育、銀行、汽車產業。

　　根據中國國家旅遊數據中心測算，2016 年中國旅遊就業人數，占總就業人數 10.2％。各主要市場的分析如下（表 1-3）：

表 1-3　2016 年中國旅遊主要市場分析

	旅遊人數人次	旅遊總收入 / 支出	備註
入境旅遊	1 億 3382.04 萬	4.13 萬億元 / 人民幣 （收入）	香港 7,944.81 萬人次 澳門 2,288.82 萬人次 臺灣　549.86 萬人次 外國 2,598.54 萬人次
國內旅遊	40 億	3.42 萬億元 / 人民幣 （收入）	國內居民出遊率 2.98 次 / 年
出境旅遊	1.2 億	1,045 億元 / 美金（支出）	―

　　2018 年，《國務院機構改革方案》將「文化部」與「國家旅遊局」的職責整合，組建爲「文化和旅遊部」（文旅部），作爲國務院組成部門。2020 年，將原文旅部主管的「中國旅行社協會」等 35 家行業協會（商會）與文旅部分離，依法直接登記並獨立運行，剝離行政職能並不再設置業務主管單位，也取消對其直接財政撥款，改以「政府購買服務」等方式支持其發展，也爲旅行業的民營化邁近一大步。由於受到 COVID-19 新冠肺炎疫情的影響，據中國旅遊研究院測算，預計 2020 年全年，國內旅遊人次將負增長 15.5%，全年同比減少 9.32 億人次，國內旅遊收入負

增長 20.6%，全年旅遊收入減少 1.18 萬億元。全國遊客人數下降至 50.74 億人次，全國旅遊收入降至 4.55 萬億元。但放眼未來，隨著人們生活水準的提高，以及消費主體和消費觀念的改變，旅遊的需求將會不斷增加，旅遊業的發展前景廣闊可觀。因此，前瞻預測至 2025 年，中國旅遊人數將突破 83 億元，旅遊收入接近 10 萬億元。

（一）中國旅行社總社有限公司（CTS，圖 1-7）

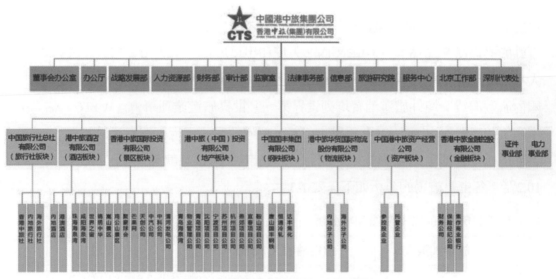

圖 1-7　中國港中旅集團公司組織圖

1.概述

　　中國旅行社總社有限公司，是中國港中旅集團公司旗下，負責旅行社業務的全資子公司。「中國港中旅集團」創立於 1928 年 4 月（原上海商銀所屬中國旅行社），是中央直接管理的 54 家國有重要骨幹企業之一，也是內地四大駐港中資企業之一。集團現已發展成爲以旅遊爲主業，實業投資（鋼鐵）、旅遊地產、物流貿易爲支柱產業的海內外知名大型企業集團。2008 年，集團總資產接近 500 億人民幣，共有員工 4 萬餘人，是中國目前歷史最久、規模最大、涵蓋旅遊產業鏈要素最全的旅遊企業集團。

　　中國旅行社總社是首家接待外國旅遊客、中華民國遊客及首家經營中國公民出境旅遊的旅行社，並獲認證爲中國百強旅行社第一名。集團旗下擁有遍及全國、海外的 100 多家旅行社，是全球性地面網路規模最大、流程服務體系最健全、

綜合實力最強的中國旅行社，連續多年在「全國百強國際旅行社」評比居冠。
2008 年度，中國旅行社總社有限公司旗下共有 10 家企業，入選 2008 年全國國
際旅行社百強。

2.發展紀要

年	大事紀
1949	廈門華僑服務社成立，其後於重點僑鄉廣東省、福建省和許多中心城市相繼成立。 1957 年更名華僑旅行服務社。
1957	華僑旅行服務社總社在北京成立，統籌全國各地華僑旅行服務社的工作，初步形成全國性網路。
1974	文革結束後，「中國華僑旅行社總社」於 1973 年恢復成立，周恩來總理提議，保留「華僑旅行服務社總社」，並同時加用「中國旅行社總社」名稱。
1990	中國中旅（集團）公司和中國中旅集團在北京成立，與中國旅行社總社合署辦公。
1994	中國中旅（集團）公司與中國旅行社總社分署辦公。
	「CTS 中旅」商標經國家工商行政管理總局核准註冊。
	中旅大廈在北京落成。
1999	中共中央辦公廳、國務院辦公廳頒佈《中央黨政機關非金融企業脫鉤的總體處理意見和具體實施方案》，將中國中旅（集團）公司列為首批交由中央管理的企業。
2000	中國旅行社總社第一家控股單位「廣東拱北口岸中國旅行社有限公司」成立，至今在全國已控股數十家中旅社。
2003	中國旅行社總社與全球三大旅遊企業集團之一的德國 TUI 集團合資，成立中國第一家外資控股旅行社。「中旅途易旅遊有限公司」。
2007	港中旅集團與中國中旅集團完成了「航母型」合併重組，雙方旗下的核心產業：中國旅行社總社（CTS）、港中旅國際（CTI）、招商國旅（CMIT）、香港中旅社和海外分社，經過整合重組，組成了中國旅行社總社有限公司，成為港中旅集團旗下負責旅行社業務的全資子公司。
2008	中國旅行社總社被國家旅遊局評定為國際旅行社第一名。
2009	成功承辦「安利心印寶島萬人行」活動，是自兩岸三通以來的第一個遊輪直航團，也是大陸第一個赴臺萬人團。

（二）中國國際旅行社總社有限公司（CITS）

1. 概述

中國國際旅行社總社有限公司（China International Travel Service Limited, CITS Head Office，圖 1-8），前身是 1954 年周恩來總理親自授權，在中國國際旅行社總社北京成立。同年，在

圖 1-8　中國國旅 LOGO

上海、天津、廣州等 12 個城市成立分支社。成立之初，國旅總社是隸屬國務院的外事接待單位。當時，全國還沒有專門管理旅遊業的行政機構，國旅總社實際上代行了政府管理職能。1957 年底，國旅在全國各主要中型大城市，共設立 19 個分支社，國旅的接待業務網路初步形成。主要任務以政治性質的外賓接待為主。

1964 年 7 月，中國旅行遊覽事業管理局（國家旅遊局的前身）成立，中國旅遊業的管理體制進入了一個新的時期。這個時期實行政企合一的體制，國家旅遊局和國旅總社是「兩塊牌子，一套人馬」。對外招徠用國旅總社的牌子，對內行業管理行使國家旅遊局的職能。至 1966 年，國旅系統發展到 46 個分支社。

1982 年，國旅總社與國家旅遊局開始按「政企分開」的原則，分署辦公和經營。1984 年，國家旅遊局批准國旅總社為企業單位。從此，國旅總社從原來歸口外事工作轉為獨立經營、自負盈虧的大型旅遊企業。

2008 年 3 月，更名為中國國際旅行社總社有限公司，簡稱中國國旅。經過幾代國旅人的艱苦創業，現已發展為國內規模最大、實力最強的旅行社企業集團，累計招攬、接待海外來華旅遊者 1,000 多萬人次。「CITS」已成為中國頂級、亞洲一流、世界知名的中國馳名商標，在世界 60 多個國家和地區通過註冊。

2. 發展紀要

年	大事紀
1954	中國國際旅行社總社在北京正式成立。同年，在上海、天津、廣州等 12 個城市成立了分支社。
1957	國旅在全國各主要大中城市設立 19 個分支社，國旅的接待業務網路初步形成。在這一時期主要以政治接待為主。
1958	國務院下發中國國際旅行社總社關於籌設國際旅行社分、支社機構的報告的批示。
1964	中國旅行遊覽事業管理局（國家旅遊局的前身）成立，中國旅遊業的管理體制進入了一個新的時期。國家旅遊局和國旅總社是「兩塊牌子，一套人馬」。對外招徠用國旅總社的牌子，對內行業管理行使國家旅遊局的職能。
1982	國旅總社與國家旅遊局開始按「政企分開」的原則，分署辦公和經營。
1984	國家旅遊局批准國旅總社為企業單位。從此，國旅總社從原來定位為「外事工作單位」轉為獨立經營、自負盈虧的大型旅遊企業。
1989	國家旅遊局批准中國國際旅行社集團成立。
1992	國家經貿委同意成立中國國旅集團，國旅總社為集團核心企業。
1998	國旅總社與國家旅遊局脫鉤，由中央直接管理。
2000	國旅總社成功地通過 ISO9001 國際品質體系認證，並加入世界旅遊組織（WTO）；國家工商向國旅總社頒發了中國國旅集團證書。
2002	國旅總社被國家統計局列入「中國企業 500 強」第 243 名，旅遊業第 1 名。
2003	國旅總社成為國有資產監督管理委員會管理的中央企業。
2008	國旅總社改制，更名為中國國際旅行社總社有限公司。
2020	中國國旅名列 2020 Forbes（福布斯 / 富比世）全球企業 2,000 強榜第 1,517 位。

（三）中國青年旅行社總社（CYTS）

1. 概述

中國青年旅行社總社（China Youth Travel Service, CYTS，圖 1-9）是全民所有制企業，隸屬於共青團中央[16]。簡稱：「青旅總社」，1980 年成立於北京市。通過 ISO9001：2000 品質管制體系國際認證。1997 年 11 月 26 日，以中國青

圖 1-9　中國青旅 LOGO

年旅行社總社（現中國青旅集團）為主發起人，通過募集方式設立中青旅股份有限公司（現中青旅控股股份有限公司）。是中國旅行社協會會長單位、國家旅遊標準化示範單位、全國旅遊服務品質標竿單位，亦被國家工商總局評定為「中國馳名商標」。

1997 年 12 月 3 日，公司股票在上海證券交易所上市，是首家中國旅行社 A 股上市公司、北京市首批 5A 級旅行社，現有總股本 4.1535 億元。

2018 年 1 月 4 日，根據財政部批准，共青團將其持有的青旅集團 100% 國有產權劃轉至光大集團。青旅集團及其控制的「中青創益」合計持有中青旅 20% 股權，青旅集團為中青旅第一大股東。本次劃轉後，中青旅第一大股東的控股股東，將由共青團中央變更為光大集團，公司的實際控制人變更為國務院。

16 「共青團」全名為：中國共產主義青年團，是中國共產黨的青年組織。「共青團中央」為「共青團中央委員會」的簡稱，亦簡稱「團中央」，是中國共產主義青年團的全國領導機關，受中國共產黨中央委員會領導，領導共青團的全部工作。

2. 發展紀要

年	大事紀
1979	中共中央辦公廳批准，共青團中央開辦青旅事業。
1980	共青團創辦中國青年旅行社。
1996	共青團在海口召開全國青年旅遊工作會議，推進青年旅遊事業改革進程。
1997	以中國青年旅行社總社（現中國青旅集團）主發起，通過募集方式設立中青旅股份有限公司（現中青旅控股股份有限公司）。
	中青旅股份有限公司在上海證券交易所上市。
2000	中青旅列入連鎖旅行業經營模式。
2002	中青旅率先將 M.I.C.E 概念引入中國旅遊行業。
2007	中青旅投資烏鎮旅遊 3.55 億股。
2012	中青旅連續兩年蟬聯國家旅遊局評選的「2012 年全國旅行社集團十強」榜首。
2014	中青旅創立高端旅遊品牌「耀悅」。致力於為消費者創造顧問式、一站式、終身制的旅遊服務解決方案，從旅行前、中、後全方位為客戶進行「私人訂制」服務。
	中青旅投資的古北水鎮正式對外營業。
2015	中青旅成立中青旅遨遊網總部，旅遊主業進入全面互聯網化。
2017	中青旅宣布推出「旅遊＋教育」、「體育」、「康養」的三大戰略業務佈局，由此也進一步推動了中青旅的「旅遊＋」戰略。
2018	中國青旅集團公司 100% 國有產權劃轉至光大集團。[17]

17 中國光大集團股份公司，簡稱光大集團，是中國中央政府管理的國有企業，1983 年 5 月在香港創辦，集團現以經營銀行、證券、保險、投資管理等金融業務為主。

旅遊亂象：旅霸 — 香港導遊與安徽旅客爭執事件 [18]

2011 年 2 月 5 日，大年初三上午八時，友佳旅遊導遊林如蓉帶團友先後到香港紅磡民樂街一間珠寶店及土瓜灣道一鐘錶珠寶店購物。來自安徽的團友張勇稱，上午時旅客返回旅遊巴士準備吃午餐，林如蓉不滿團友在店內只看不買，辱罵旅客：「你們都是窮人，帶方便麵來吃的，你們消費不起。你們這幾天不開心，這一年都不會開心。」張勇的家人附和，指林如蓉罵遊客是狗，亂七八糟。張勇稱他擬上前和林如蓉理論，期間兩人互扯，張勇妻子與大陸領隊介入，4 人扭作一團，同告被打受傷。

警方接報到場，將 4 人拘捕，並送 4 人到伊利沙伯醫院驗傷，再帶返警署調查。大陸領隊當晚獲釋，其餘 3 人被控在公共地方打架罪。事隔一日原本滿面受委屈的張勇，態度突然 180 度轉變，向外聲稱是誤會一場，並至法院撤銷控罪，張氏夫婦一直拒絕記者追訪，並迅速離開香港返回合肥。

友佳旅遊（香港）負責人郭偉明於 2 月 10 日出席電台訪問節目，間接承認曾向旅客張勇作出賠償，又指因受旅遊業議會的壓力，想息事寧人。有消息指張勇收了 12 萬元「掩口費」，張勇曾一度向友佳要求高達 70 萬港元賠償，最終還價至 12 萬「成交」。

中國的中國中央電視台及部分省市電視台都有報道該事件，中央電視台以「旅遊醜聞」為題，指香港出現導遊毆打旅客事件，令香港購物天堂的形象蒙羞，香港旅遊業議會亦因此被批評。香港《壹週刊》及《蘋果日報》取得內地旅客張勇親手寫的和解協議書，並發現自稱是受害人的張勇原來是惡客一名，過程中不斷苛索金錢，以圖逼旅行社息事寧人。張勇收錢後立即返回大陸，記者尋遍不獲。有律師指「以錢解決問題」有機會涉及妨礙司法公正，同時亦令旅遊業界掀起另一場恐慌，從業員皆擔心引發「旅霸」藉機鬧事詐取賠償。

對於張勇從旅行社獲得 12 萬「賠償」，一般市民均感到嘩然，同時對林如蓉的遭遇表示同情。香港（內地入境團）導遊總工會主席謝北拱稱，保障導遊的問題值得正視。過往旅客多投訴安排購物時間過長，旅客事無大小都投訴，利用機制增加索償的談判籌碼，甚至導遊未講解，旅客已用手機近身拍照錄影，向導遊施下馬威，加上媒體一面倒的報道方式，更影響香港旅遊形象。有評論更將此次事件形容為類似「碰瓷」事件，懷疑遊客是故意製造糾紛，已達到詐財的目的。

18 資料來源：維基百科 https://zh.wikipedia.org/wiki/ 香港導遊與安徽旅客爭執事件。

1-5　歐美的旅行業發展沿革

　　歐美人民的旅遊足跡可以追溯到上古時期（27 B.C.），由於羅馬帝國的強盛富裕，眾多的羅馬貴族與公民興起漫遊、探訪帝國之旅。中古世紀由於羅馬的崩潰導致了混亂和毀滅，物質條件與羅馬時期相比有所不同，而且往往更糟，人們只好四處探索神跡，以尋求心靈的慰籍，以「朝聖」為目標的旅人漸增。14 世紀至 17 世紀的文藝復興運動帶動了「壯遊」的風氣，隨後的工業革命更促進了人們旅遊的便利與風氣，更啟動了現代旅遊業的誕生。英國首先出現利用鐵路網絡的便利，承辦團體旅遊的英國通濟隆公司（Thomas Cook and Sons Co.），美國則在 1850 年代，開始發展旅遊業。20 世紀初期，隨著汽車工業的興盛，旅遊業也隨之普及。1945 年至 1969 年，飛機成為主要的運輸工具，及澈底改變了旅遊業，並促進了旅遊業的發展。

一、上古時期

　　公元前 30 年，屋大維（Gaius Octavius）消滅埃及托勒密王朝，結束了羅馬內戰，開啟了羅馬和平時期。由於羅馬帝國的國土龐大、國勢鼎盛，在征戰期間俘虜了大量的奴隸為羅馬的貴族、公民們工作，所以羅馬公民大多可以遊手好閒、無所事事，也興起了探訪帝國之旅的意願，去享受帝國的光榮。而歐洲各地的溫泉區，如：波西米亞地區的溫泉小鎮卡羅維瓦利（Karlovy Vary），更吸引了許多人前來享受、養生與接受治療。在漫長的旅途中，羅馬的貴族們會挑選精通外語、身強體壯的奴隸作為旅行隨從（Courier），除了護衛安全之外，也可以幫忙照顧行李、打點旅宿安排，甚至解說各地風俗，因此被視為現代「國際領隊」的雛形。

二、中古時期

　　西元 476 年，日耳曼蠻族反叛西羅馬帝國皇帝羅慕路斯‧奧古斯都（Romulus Augustulus），使西羅馬帝國滅亡。但帝國的消亡並沒有使得古典文明澈底消失，恰恰相反，帝國的碎片在之後的歲月中慢慢恢復，保存了曾經的西方文明核心，將文明的火種繼續傳播下去，這其中，教會扮演了重要的角色。因為宗教的影響，當時人們興起「朝聖旅遊」（Pilgrimages Travel），前往各處尋訪聖蹟，尋求心靈上的安慰與自我心靈的淨化。為了提供參拜旅行者住宿服務，原本附屬於醫院設施，

能夠提供食宿的「Hospice」應運而生，之後又脫離醫院的陰影，發展成專業招待旅行者的「Hostel」（招待所），最後再演進成為近代的「Hotel」（旅館）。

三、文藝復興到近代

　　歐洲在經過黑暗時期與十字軍東征的狂飆年代，當社會逐漸安定、富裕之後，人們開始追求心靈的成長。「文藝復興」的發生在 14 ～ 17 世紀的文化運動，發源於義大利中部的佛羅倫斯，由義大利擴展至歐洲各國。這場文化運動的動機，是要改變中世紀逐漸腐敗的社會，以「復興羅馬帝國時代的光榮」為名，加入新的思考和檢討，逐步開展的文化變革。為了滿足求知的慾望與學習的想法，壯遊（The Grand Tour）[19] 的風潮也漸漸在歐洲興起。大家認為：知識完全是來自外部的感覺，知識來自於環境的刺激，因此，人們可以「利用」環境，增加自己的知識。因此，「旅行」對於心理發展和擴展對世界知識是必要的。17 世紀，由英國的貴族開始為子弟安排，在一位導師的帶領下，展開漫長的歐洲大陸遊歷，學習宮廷禮儀與時尚的旅行蔚為風氣，後來也擴展到中歐、義大利、西班牙等地富有的平民階層參與。18 世紀中期，曾多次壯遊的英國歷史學家愛德華・吉本（Edward Gibbon）指出：「國外旅行的經驗，完成了英國紳士的教育。」

　　「壯遊」不僅提供了教育功能，而且使他們有機會買到在家鄉難以獲得的東西，因此增加了壯遊參與者的聲望。壯遊者返回時帶著異國的藝術品、書籍、繪畫、雕塑，在當地的圖書館、花園、美術館或自家客廳進行展示，成為富有和自由的標誌。18 世紀末，蒸汽動力交通工具發明後，「壯遊」的風氣延續了下來，也不再只是富貴人家的專利，廉價、安全、舒適，使得有能力參與的人更多。在 19 世紀，大多數能接受教育的年輕人，一生至少有 1 次壯遊經歷。

　　工業革命為交通工具帶來巨大的改變，「外出旅行」不再是昂貴的夢想，蒸汽船、蒸汽火車的發明，為旅行帶來更快速與平價的選擇。1849 年，瑞士郵電部（PTT - The Swiss Post, Telephone and Telegraph Administration）發展出「郵政馬車」的服務，藉由郵件的投遞系統，兼營載客。以火車站為據點，前往各個山區、鄉間偏遠的地方，是全世界最早的公共交通系統。目前，瑞士仍維持 PTT 的運輸系統，後改稱 POST BUS（郵政巴士，圖 1-10），根據郵政巴士官方網站（www.postbus. ch）介紹，郵政巴士營運的路線網絡達到 18,026 公里，是瑞士鐵路網的 1.5 倍。公

19 The Grand Tour 原按字面被翻譯為「大旅遊」，「壯遊」典故應來自杜甫的《壯遊》詩。

司擁有約 2,506 輛郵政巴士，運行於瑞士境內 400 個火車站、和 1,700 多個鄉村間。

圖 1-10　行駛在瑞士山區的 POST BUS

四、通濟隆旅遊公司的興衰

　　英國的湯瑪士‧庫克（Thomas Cook，1808 ～ 1892），為浸信會傳教士。1841 年，為慶祝延伸 Midland 郡的鐵路開通，庫克與鐵路公司合作，安排 540 位禁酒協會會員由萊斯特（Leicester Campbell），前往 11 英哩遠的洛赫巴勒（Loughborough）參加禁酒大會，每人收 1 先令（Shilling）[20]，包括車票及午餐，大受歡迎。有了這次成功的經驗，湯瑪士‧庫克開始專門從事旅遊代理業務。1845 年，他在英格蘭的萊斯特創辦了世界上第一家專業旅行代理商，以「**為旅遊公眾服務**」為服務宗旨。

　　這次活動在旅遊發展史上占有重要的地位，托馬斯‧庫克組織的這次活動被公認為世界第一次商業性旅遊活動，因此，他本人也就成為旅行社代理業務的創始人。它是人類第一次利用火車為交通工具，經過有計畫、組織而成的團體旅遊，也是近代商業旅遊活動的開端。

　　1846 年，湯瑪士‧庫克親自帶領一個旅行團乘火車和輪船到蘇格蘭旅行，旅行社為每個成員發了一份活動日程表，還為旅行團配置了嚮導，這是世界上第一次有商業性質導遊陪同的旅遊活動。到 1855 年，庫克將眼光轉向英國以外，在巴黎的旅遊服務取得成功之後，開始發展其他歐洲國家的旅遊線路，進而向美洲、亞洲和中東發展。1865 年，湯瑪士‧庫克與兒子約翰‧梅森‧庫克（John A. Mason Cook）成立通濟隆公司（Thomas Cook and Sons Co., 圖 1-11），遷址到倫敦，並在

20 先令（Scilling）是英國的舊輔幣單位，符號為 "/-"，1 英鎊 =20 先令，1 先令 =12 便士，在 1971 年英國貨幣改革時被廢除。

美洲、亞洲、非洲設立分公司。1880 年，湯瑪士‧庫克完成環球旅遊的計畫，被譽為世界旅遊業的創始人。庫克在 1892 年去世後，公司由他的兒子約翰‧梅森‧庫克接手，並在 20 世紀初期一直是家族企業，第三代接班人更加入了多季運動旅遊以及民航旅遊等業務。

圖 1-11　通濟隆旅遊公司經營的航空公司

　　1920 年代末，湯瑪士‧庫克的後代將公司賣給比利時東方快車（Orient Express）鐵路公司的老闆，但在二戰爆發後，公司被英國政府收歸國有。二戰（1939～1945 年）後，英國旅遊業和度假產業開始蓬勃發展，此時的通濟隆旅遊公司也已經發展出全套的海外旅遊套餐服務。之後數十年裏，該公司經歷了 1970 年代的重新私有化、1990 年代先後兩次被德國公司收購，以及創辦自己的航空公司等。通濟隆旅遊公司從一個英國國內的旅行業者，發展成了一個年銷售額達 90 億英鎊、每年 1900 萬客戶往來，並在 16 個國家擁有 2.2 萬名僱員的全球旅遊集團。

　　但是，21 世紀的旅遊產業快速發展與變革，令該公司遭遇有史以來最難以適應的形勢。網路時代使得旅遊業發生革命性的變化，互聯網無遠弗界的預訂系統和廉價航空公司的興起，旅遊服務比以往任何時代都更大眾化，很多旅行消費者已經可以通過各種途徑，自由組合自己的度假行程，而不再依賴旅行社，且旅客對價格更加敏感，大大壓縮了通濟隆旅遊公司的利潤空間。在公司發展過程中，各種收購行動也讓公司欠下巨額債務，又無力應對旅遊業市場的急劇變化，再加上氣候問題、政局變化、匯率浮動等影響，造成公司極大衝擊。通濟隆旅遊公司在 2019 年 9 月，正式宣布終止營業，178 年的老店終於走向結束，也意味著旅遊業一個時代的落幕。

五、美國的旅行業

　　旅遊業是美國的一大產業，每年都有數以百萬計的國內外遊客到美國觀光旅遊。美國的旅遊業在 19 世紀末期和 20 世紀初期飛速成長。1850 年代開始，旅遊業在美國開始發展。20 世紀初期，隨著汽車工業興盛，旅遊業也隨之普及。1945 ～ 1969 年，飛機成為主要的運輸工具，並促進了旅遊業的發展。據世界旅遊組織統計，1950 年全世界出國旅遊的人數只有 2,530 萬人次，旅遊總收入也只有 21 億美元。但隨著大型民航飛機的使用（1958 年波音 707 營運，1970 年波音 747 啓用，空中巴士 A300 於 1972 年首飛），加上旅遊景點和設施的不斷完善，及人們收入和假期的增加，旅遊業的發展加快，上升為「朝陽」產業，在國民經濟中起到越來越大的拉動作用。旅遊已經普及到大眾階層、普通民眾，不再是富豪們的專利。

　　美國最早提供旅遊相關服務的公司，是威廉哈頓（William Frederick Harnden）於 1839 年成立的哈頓公司（Harnden and Company）。威廉哈頓原本於麻薩諸塞州（Massachusetts）鐵路公司擔任列車長，1939 年成立第一家獨立快遞公司，開通了國內定期快遞服務，除了代售鐵路車票之外，也發展旅遊運輸、郵件與貨物遞送及貨幣匯兌等業務。威廉哈頓於 1845 年去世後，哈頓公司於 1854 年被 Adams Express 收購，其後又被美國運通（American Express，圖 1-12）合併。

　　美國運通公司（American Express Company）創立於 1850 年，創業初期主要從事快遞業務，總部設在水牛城，後遷到紐約。原來的業務以運輸與金融業為主，也提供客戶旅遊的相關服務。為免除旅行者在旅行中現金遺失或被劫盜，美國運通在 1891 年率先建立旅行支票（Traveler's Cheque）系統，主打「**容易兌現使用**」、「**安全性高**」、「**匯率低**」三大特色，尤其可記名的旅行支票，不慎遺失即可掛

圖 1-12　美國運通公司企業標

失且申請止付，並可申請補發遺失的金額，因此出國消費時，比起使用現金更有保障，非常受到商務人士、出國旅遊者歡迎，美國運通公司曾是全世界最大的旅行支票發行商。不過，隨著信用卡越來越普及，再加上國際行動支付問世，旅行支票在

21 世紀已經顯得落伍，尤其國外有許多中小型店家不再接受旅行支票，必須在具規模的大飯店或百貨公司才能使用，方便性大為降低。因此，2020 年 6 月，美國運通公司決定停售旅行支票，也不再印刷新的旅行支票，讓「旅行支票」（圖 1-13）這項支付工具澈底走入歷史。

圖 1-13　美國運通公司旅行支票（樣張）

美國運通公司的擴張能力非常強，業務發展非常快。早在 19 世紀中葉，已經成為美國最受矚目的公司之一。1880 年，該公司的快遞業務已經發展到美國 19 個州，設立了 4,000 多個辦事處。1891 年，運通旅行支票問世。美國運通公司在 1915 年成立旅行部門（Travel Division），核心業務是信用卡業務和旅遊業務，營銷規模達到世界第一。自 1958 年發行第一張美國運通卡（American Express）以來，運通卡已在 68 個國家和地區以 49 種貨幣發行，構建了全球最大的自成體系之特約商戶網路，並擁有超過 6,000 萬名的優質持卡人群體。到了 1995 年，運通公司與旅遊相關的業務占運通總收入的 66%，這一年，38 萬運通卡用戶的刷卡總額為 1,620 億美元，旅行支票的銷售額達到 260 億美元。上述兩項無現金產品，是美國運通公司利潤的主要來源。

在二戰期間，美國運通公司的業務幾乎停滯，大多數歐洲辦事處關閉。二戰後，美國運通公司重建各據點，迎接復甦的旅遊市場。20 世紀 50 年代開始，由於美國經濟開始大幅成長，加上美元強勁，赴歐洲旅遊風氣鼎盛，美國運通公司重拾「Home Away from Home（海外之家）」的形象，隆重推出旅行服務業務，其在巴黎的辦事處，每天有 1.2 萬遊客接受美國運通的服務。美國人普遍認為，接受美國運通旅行社的服務、以美國運通卡支付旅遊費用是一種時尚，越來越多的美國人通

過美國運通旅行社安排旅行，並在旅遊途中使用美國運通的旅行支票。美國運通旅行社主要以經營商務旅行為主，為了滿足其商務客人隨時隨地的需要，運通在全世界各國的主要旅遊城市都設有分公司、辦事處等，使商務客人感受到便捷的服務。

目前，旅遊業已成為美國最大服務行業。據美國商務部的數據顯示，2011 年，美國旅遊業接待外國遊客 6,200 萬人次，同比增長 4%；旅遊業帶來的直接產出為 8,141 億美元，累計總產值約 1.37 萬億美元，吸納了 750.5 萬就業人口。2012 年 1 月，美國總統歐巴馬（Barack Obama）簽署了《促進旅遊業發展》的行政命令，並責令商務部長和內政部長成立工作組，就發展旅遊業制定戰略。美國國務院宣布，將簡化部分赴美簽證辦理手續，並為符合條件的首次申請人提供免簽證的待遇。美國計畫到 2021 年吸引國際遊客 1 億人次以上，這個目標後來遭遇 Covid-19 的疫情影響而未能達成，但也可以看出旅遊業在美國產業發展的重要份量。

根據美國旅遊協會（USTA）2015 年的統計報告，2014 年美國國內旅遊人次達 21 億，年增長率為 2.4%。2014 年，國內和入境遊客總共為美國貢獻了 9,279 億美元的收入，美國國內和入境遊客的消費，直接支援了美國旅行業 800 萬份工作，同比增長 2.1%，美國國內和入境旅遊為聯邦、州和地方政府創造了 1,415 億美元的稅收。根據統計，2015 年，美國旅遊業直接從業人員達 730 萬人，占全美非農就業人數的八分之一，每年旅遊業員工的工資額達 1,630 億美元。可見，美國的旅遊從業人員數量龐大，且在美國的經濟發展中佔有重要的角色。美國在國際旅遊和觀光出口也居全球之冠，「旅遊和觀光」是美國服務業出口的最大項目，約占全美服務業出口的四分之一。

美國旅遊業組織的行業協會，規模最大為美洲旅遊協會（American Society of Travel Agents，ASTA），成立於 1931 年，是由美國所發起的國際性旅遊專業組織，會員以美洲地區之旅行代理商為主，亦涵蓋部分之旅館業與航空業、遊輪、鐵路、公路等運輸業者，會員所分布之地區也遍及於全世界，目前共有 24,000 多名會員，

圖 1-14　美國運通與長榮航空聯名的白金卡
（樣張）

分屬於 140 多個國家地區，渠所匯集之力量對世界旅遊市場實有舉足輕重之影響，是世界最大的旅行社組織，我國在 1975 年 5 月成立美洲旅遊協會中華民國分會，現有 46 個單位爲會員。其他還有美國旅遊協會（USTA，代表全國旅遊業者）、美國國家旅遊協會（NTA，主要代表包價旅遊項目的旅遊業者）、美國酒店及住宿協會（AH&LA，代表全美住宿業的國家級協會）及美國旅遊批發商協會（USTOA，代表旅遊批發商）。這些協會大多參與發布行業相關訊息和數據，制定行業發展戰略，頒布從業規則、組織培訓和從業資格認證等工作，很多協會還提供獎學金，支持旅遊教育，鼓勵優秀人才從業。這些協會對內通過組織年會等活動增加會員的凝聚力，對外則開展不同程度的政府遊說、公共關係活動，吸引政府、媒體和民衆的支持，影響相關法律、法規的制定。

NOTE

第2章
旅行業的特性

學習目標

1. 瞭解旅行業的產業特性
2. 瞭解旅行業產品的特性
3. 瞭解旅行業的市場競爭環境

　　旅行業的定義，依《發展觀光條例》，有非常清楚的定位：「旅行業指經中央主管機關核准，為旅客設計安排旅程、食宿、領隊人員、導遊人員、代購代售交通客票、代辦出國簽證手續等有關服務而收取報酬之營利事業。」我們可以從三個方面來瞭解：

1. 旅行業的經營，須經過中央主管機關（交通部）的核准，才能合法運營。

2. 旅行業的業務範圍，包括：為旅客設計安排旅程、食宿、領隊人員、導遊人員、代購代售交通客票、代辦出國簽證手續等有關服務。

3. 旅行業是藉由提供服務，而收取報酬的營利事業。

章前案例

印尼火山二度爆發，影響旅行社出團

2017 年 11 月 25 日，知名的渡假勝地印尼峇里島的阿貢火山（Agung Volcano）二度爆發，外交部宣布：調升峇里島的旅遊警示燈號為「橙色」，建議計畫前往峇里島旅遊國人近期避免非必要旅行，若有必要前往則需特別注意旅遊安全，遠離阿貢火山警戒區，並與航空公司保持聯繫，注意峇里島航班動態。根據法新社的報導：印尼政府於廿七日將火山噴發警戒升至最高級別，下令火山周遭十公里範圍的十萬居民撤離，並關閉峇里島國際機場，影響 445 個航班取消，約有五萬九千名各國旅客滯留當地。

交通部觀光局表示，目前已掌握我國滯留在峇里島的旅行團有 19 團，旅客人數 341 人，經與旅行社聯繫團員均平安。至於近日預計出團，據統計，共有 37 團 521 人，目前已確定取消，後續的團體將視航空公司航班情況決定是否出團。

據旅行公會透露：我國每年到峇里島觀光人次就超過 13 萬，平均 1 個月至少 1 萬人，受到此一事件的影響，使得旅行社的峇里島旅行團受到嚴重影響，要求取消或延後出團的旅客電話響個不停，使原本處於旅遊旺季的峇里島出團量大受打擊；航空公司取消航班，旅行團也紛紛退訂，旅行社的損失不小。

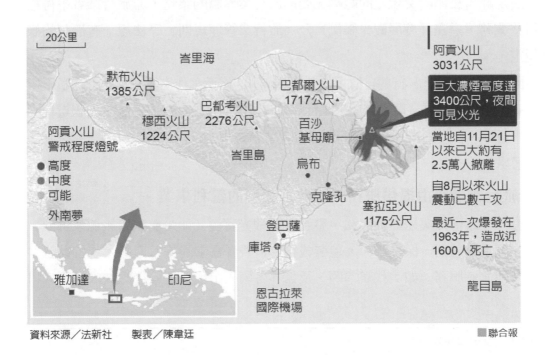

資料來源／法新社　　製表／陳韋廷　　　　　　　　　　　　　　■聯合報

旅行業的定義，依照《發展觀光條例》的定位：

「旅行業指經中央主管機關核准，為旅客設計安排旅程、食宿、領隊人員、導遊人員、代購代售交通客票、代辦出國簽證手續等有關服務而收取報酬之營利事業。」[1] 依據這段法律條文的內容，我們可以從三個方面瞭解旅行產業的定位：

一、旅行業的經營，須經過中央主管機關交通部的核准，才能合法運營。

旅行社創立、營運，必須取得交通部的「核准」，並向經濟部辦理「公司登記」，再向交通部觀光局申請「旅行業執照」，才能合法營業。

並且要依規定加入中華民國旅行業品質保障協會、辦理旅行業綜合保險（履約責任保險、契約責任保險）等，為消費者提供足夠的品質保障後，才算是合法、合格的旅行業者。

如果沒有經過這些程序，無論是團體或個人，都屬於非法營業行為。當消費者與非法業者發生旅遊糾紛時，消費者就無法獲得足夠的保障。

二、旅行業的業務範圍，包括：為旅客設計安排旅程、食宿、領隊人員、導遊人員、代購代售交通客票、代辦出國簽證手續等有關服務。

這是經過法律明文規定的範疇，屬於旅行業專屬的業務，非旅行業者不得經營這些業務，這在《發展觀光條例》及《旅行業管理規則》等法規上有清楚的條文規定。

因此，在實務上，有些自稱「旅遊達人」、「旅遊工作室」在網路上或私下招攬旅遊行程，遊覽車公司代客戶規劃行程並安排食宿，或在風景區攬客兜售遊程的計程車司機、私人車主等，這些行為都是越界、違規的行為，如被查獲，會受到法律的懲處。

三、旅行業是藉由提供服務，而收取報酬的營利事業。

旅行社藉由專業知識與經驗，整合各種觀光資源（如：航空、旅館、餐飲、交通、風景遊憩區、保險等），包裝成符合消費者需求的旅遊產品；或協助旅客安排各種旅遊服務（如：代辦本國、及世界各國入出境所需旅行證件、代購代售

1　發展觀光條例第 2 條第 10 款。

各種陸、海、空交通客票、代訂旅館、安排租車等），使消費者的旅行計畫可以順利達成。

　　因此，旅行業具有服務業的本質，這點非常清楚。而最重要的是，旅行社藉由提供這些專業服務而賺取報酬，對消費者提供的協助並非無償服務，因此被定義為「營利事業」。

2-1　旅行業的產業特性

　　一般的產業，無論是各種工業、生活用品或消費產品等，大多有實質產品的生產與製造過程，也可以將產品陳列、展示，做為宣傳銷售的手段。「旅行業」這個產業，主要在於「提供服務」的功能，因此沒有實質、有形的產品產出過程，也沒有實體的產品可供展示、試用。

　　而且，旅遊產品價格不低，但使用期間卻很短，視旅遊行程的長短，也就是最多十多天的時間就結束；無法像電腦、手機、摩托車之類的產品一樣，使用期限可以長達幾年。即使如此，「旅遊」的過程中，面對不同的異國風情、當地人文、不同文化社會的短暫體驗，帶給消費者的認知與心理影響很大，甚至可能對消費者以後的人生規劃、處世態度造成重要的轉折，這種特性，又是一般產品所無法比擬的。

　　容繼業（1996）曾指出：旅行業之特質主要有二個來源，其一是源自於服務業的特性，其基本特徵有：服務的不可觸摸性、變異性、無法儲存性、不可分割性。其二，是產生於其在旅行業相關產業中居中之結構地位。[2]

　　由於旅行業具有服務業的性質，所售賣的產品以「服務專業」為主體，不是具有實體的產品，使得旅遊產品具有以下四項特徵，也是經營旅行業最大的挑戰：

一、服務的不可觸摸性（Intangible Nature of the Services）

　　旅遊產品沒有實體的產品或樣品可以呈現，因此無法如電腦、汽車等產品一樣展示、陳列在消費者面前，既看不到也摸不著。

2　容繼業，1996，「旅行業理論與實務」，臺北：揚智文化事業股份有限公司。

因此旅遊產品的內容，只能靠從業人員的細心解說及大量的資料（照片、影片、名人推薦、觀光局獎項）佐證，讓消費者動心、接受，並願意花錢購買，還要安排休假時間親自參與。

但也因為如此，旅遊產品在消費過程中，旅行業者與消費者之間的認知與主觀的期待，可能會產生差異（例如：對於「五星級飯店」的認知），因此也容易產生旅遊糾紛。

二、變異性（Variability）

「服務」的變異性很大，會隨著人、事、時、地、物的不同，包括資訊的解讀方式、服務的方法與流程等，對旅行業者與消費者產生不同的感受。

相同一致的產品內容（例如：七菜一湯的團體餐膳），未必能讓不同的消費者都接受、滿意。因此，旅遊產品的生產，也具有靈活可變的特性（例如：下一餐改用自助餐）。

三、無法儲存性（Perishability）

超商今天沒賣出去的貨品，明天還能繼續賣。但旅遊的產品卻無法儲存，這一團沒能賣出去的名額就是損失，無法挪到下一團再繼續賣。旅行社也不可能在淡季用低價買下機位、旅館房間，囤貨到旺季再高價賣出。

因此，旅行業者在規劃、銷售旅遊產品的時候，需要特別考量淡季、旺季等，不同的因素影響下，各項資源（如機位、旅館）的分配與利用，以避免不必要的損失。

四、不可分割性（Inseparability）

旅遊服務的生產與消費行為是同時發生的，無法分割。

旅遊團體正式出發旅遊，旅行業者依照預定行程，逐步提供交通、食宿、導覽等安排，就是服務內容的產生，而旅客在參與旅遊的過程中，依照合約內容享受到的食、衣、住、行、娛樂及導覽等旅遊樂趣與照顧，就是旅遊消費行為。

所以，旅遊服務的「生產」與「消費」是同步進行、無法分割的。

以上四項特徵，很具體地說明了旅行業的產業特性。因為，旅行業提供的產品是「服務」，使旅客藉由業者的服務能得到旅行的便利，順利圓滿完成旅行。

　　一趟圓滿、成功的旅行，需要使用交通、住宿、膳食、景點、周邊相關服務等，各個相關產業的串聯配合，才能完成。旅行業在這串產業鏈中，擔負起各項產品間的串連組合、協調的任務，在相關產業中屬於「居中」（圖2-1）的指揮協調地位。

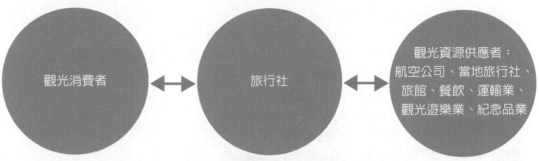

圖 2-1　旅行業居中結構地位架構圖

　　但也因為只是「居中」的角色地位，旅行業本身並不擁有這些相關觀光資源供應者的主導權。所以，旅行產業的產品內容與發展方向，會受到下列因素的影響：

1. 旅行社的主要功能在「企劃」與「包裝」，旅行社本身無法單獨完成旅行產品的製造和生產，依照消費者的需求，選擇適合的資源供應者，以完成旅遊產品的規劃內容。因此，一旦相關產業如：航空公司、旅館、國外接待旅行社等業者或協力廠商，發生意想不到的變化，如：航空公司罷工、旅館房間超賣、國外接待旅行社因故無法配合等事故，對於旅行業的產品內容與營運計畫也會造成影響。

2. 由於旅行業「居中」的角色定位，極易受到「環境」的因素影響，而不得不改變營運的方式與目標。根據觀察，能夠影響旅行產業發展的環境因素有「內在」與「外部」兩種變化。「內在」是指旅行業這個行業本身影響因素；「外部」是指旅行社以外的經濟、政治與社會的變化。大致可以歸納如下：

內在環境因素	行業的創新與變革	電腦網路與軟體的進步，改變了旅行社營運的方式，旅行社能藉由網路、大數據與雲端資訊，對公司的營運與管理方式做重大的改變，甚至取代了人力的需求。
	行銷通路的維持與變化	傳統的銷售通路： 企業對客戶的商業模式 （B2C – Business to Customer，圖 2-2） 雖然仍是市場的主流，但藉由科技應用快速的成長，也會衍生出不同的變化可能，如： 企業對企業的商業模式 （B2B – Business to Business） 客戶對客戶的商業模式 （C2C – Customer to Customer） 以消費者為核心的商業模式 （C2B – Customer to Business） 各種商業模式的多元發展，在傳統的行銷通路之外，也創造出更多的行銷模式可能，更造就了「線上旅行社」的商機。
	行業間相互競爭之牽制	「競爭」其實未必都對公司的營運不利，有時候，競爭也會為整體市場帶來更多的商機與話題，正如同「單一的攤販無法成為市集」。因此，「競爭」也可以收到相輔相成的功效。同業間的相互競爭，會對公司營運帶來正面與負面的衝擊，旅行社經營者必須更加謹慎面對，努力擴大正面的效益、減低負面的影響。 旅行社和其他企業一樣，需要面對企業每個發展階段的問題，也同樣面對市場無情的變化，唯一不同的是面對挑戰的思維方式。 藉由觀察了解市場，挖掘出來自身價值，在內外部作聚焦，溝通價值，最終擺脫牽制，主動以變制變，在市場劇烈變化的挑戰面前，持續前進。

續下頁

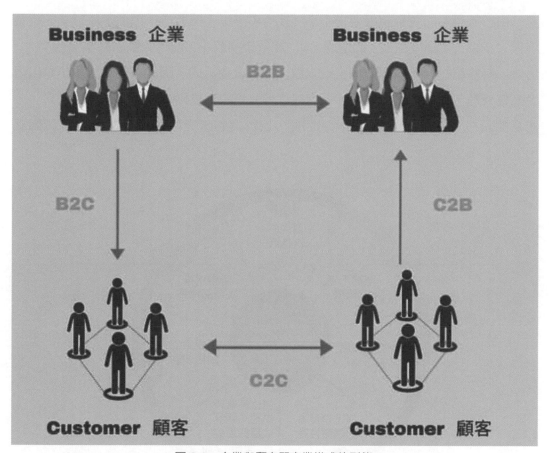

圖 2-2　企業與顧客間商業模式的型態

承上頁

外部環境因素	整體經濟環境的發展	國家整體經濟情況的好壞，直接影響到家庭與個人的收支狀況，當然也會影響到消費者出門旅遊的意願與消費能力。
	世界政治與衛生環境狀況	世界各國的政治局勢穩定與否？有無發生戰爭、政變、暴動等動亂？治安良好與否？是否發生流行疾病或公共衛生、環境安全疑慮等狀況，都會影響消費者旅遊的計畫。 如：近年的 Covid-19 疫情，使得全世界的旅遊相關產業，都同時按下暫停鍵，旅行業者所有的計畫都被打亂，完全無法經營。
	社會變遷和文化發展	在國民的生活水平、文化發展、社會進步、福利水準等，各方面素質的改變下，消費者對於旅遊的目標（如：生態旅遊、宗教旅遊、產業觀光）與旅遊的方式（如：志工旅行、自助旅行、單車旅行）產生變化，因而改變傳統的旅遊模式，旅行產業也必須跟進改變。

由於旅行業的資金規模要求不高、技術專業也不難取得，因此，旅行業的經營規模大多爲「中小型企業」的型態，即：經營規模較小，雇用人數與營業額皆不大。另外，有些旅行社是由單一個人或少數人提供資金組成，因此在經營上多半是出資者直接管理，較少受到外界干涉。有些旅行社是由夫妻兩人共同經營的小公司，公司常開設在其自有資產、建物內。因此，旅行業的產業特性（圖 2-3），可以歸納出下列七項：

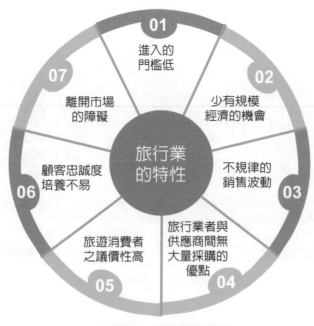

圖 2-3　旅行業的特性

1. 進入的門檻低

　　由於旅行業在投入資金與技術的門檻較低[3]，設立一家旅行社的基本要求並不困難。但旅遊產品的研發成果，較不易取得專利權或受到智慧財產權的保護，因此，產品的研發創意很容易被競爭者複製、追隨，產品的開發心血不容易維持。所以大多數旅行業者都不願意投入資本與心力去開發產品，造成市場上的旅遊產品大多千篇一律、互相抄襲，少有自行開發的創意成果。

3　《旅行業管理規則》旅行業實收之資本總額，規定如下：

　　一、綜合旅行業不得少於新臺幣 3000 萬元。

　　二、甲種旅行業不得少於新臺幣 600 萬元。

　　三、乙種旅行業不得少於新臺幣 120 萬元。

2. 少有規模經濟的機會

臺灣的旅遊消費市場，以 Covid-19 疫情發生前的 108 年（2019）來看，入出境旅遊人數合計為 28,965,440 人，旅行服務的經濟規模約為新臺幣 476.08 億元。[4] 但旅行社的家數也有 3,982 家（含總公司及分公司），平均每家旅行社每年服務旅客 7,274 人，每年創造出 11,955,801 元的經濟價值。

相較於其它的產業而言，這樣的經濟規模並不算大，且隨著旅遊經驗的普及，旅遊產品的設計內容也著重「客制化」、「精緻化」的小眾市場，更不容易達到「統一大量生產」和「標準化作業流程」的方式來降低成本，因此無法達到規模經濟（Economies of scale）的效益，也就是無法通過向供應商（如：航空公司、旅館）大量採購，而使單位成本下降，也因為成本無法藉由大規模採購而下降，因此不利於新產品開發，也無法具有較強的競爭力。

3. 不規律的銷售波動

旅遊商品服務（如：旅館客房、航空機位等服務）有固定容納量的限制，就算旺季一房（位）難求，也無法及時加班生產；面對淡季生意清淡，也不容易削減規模、減少供應量。因此，旺季因供不應求而價格高漲，淡季因必須維持固定成本的支出而降價求售，成為旅遊市場的正常現象。

然而，這樣的銷售規律，卻常因為突發性的天災、人禍或其它的因素（如：國際匯率調整、舉辦大型會展）而被打斷，不得不調整改變，而發生「淡季不淡、旺季不旺」的現象，或「旺上加旺」，使得旅遊產品的價格與品質變化大而產品交易的數量更難掌握。

如：2020 年的澎湖花火節（圖 2-4），因 Covid-19 疫情影響所及，而由原來的淡季（4 ～ 6 月）辦理，延期為 7 ～ 9 月（旺季）舉行。國人因疫情而無法出國旅遊，因而興起一波去澎湖「偽出國」的旅遊風潮。突如其來的變化，除了使花火節原來以淡季吸客的行銷用意被打亂之外，還讓原本就是旺季的澎湖旅遊市場，變得旺上加旺。根據澎湖縣觀光局統計，當年暑假期間（6 月中到 9 月初）有 50 多萬人次造訪澎湖，較 2019 年多了約 20 萬，平均每天有 13,000 人到訪。人潮刺激錢潮，但伴隨旅遊人潮超過負荷量，使得這段期間的澎湖島上，住宿爆滿一床難求、淡水供應量不足、餐館用餐要大排長龍、交通與各景

4 中華民國 108 年觀光統計年報，交通部觀光局。

點秩序大亂、治安事件頻傳、旅遊品質更難掌控，對旅遊目的地與旅行業者都是很大的挑戰。

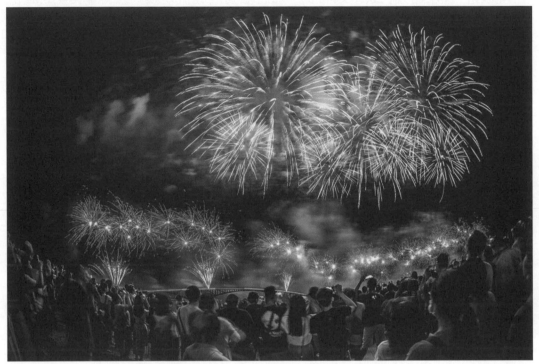
圖 2-4　澎湖花火節表演，會場及周邊湧入約 22,000 人。

4. 旅行業者與供應商間無大量採購的優點

　　大多數旅行業者的企業規模以中小企業為主，因此，營運的資金與業務量也有限，無法達到「以量制價」的目的。甚至於原來屬於協力廠商的相關業者（如：航空公司，圖 2-5），反而常透過觀光宣傳機制（如：觀光局、觀光推廣機構、大型國際旅遊展），主動推廣觀光目的地，而為旅行社拉攏招徠消費者。因此，旅遊產品的成本、資源（如：機位、旅館客房等服務）及供應的分配權，多由上游供應商所主導，成為賣方主導市場，讓身為買方的旅行社處於被動狀態，大幅壓縮旅行社對供應商的議價空間。

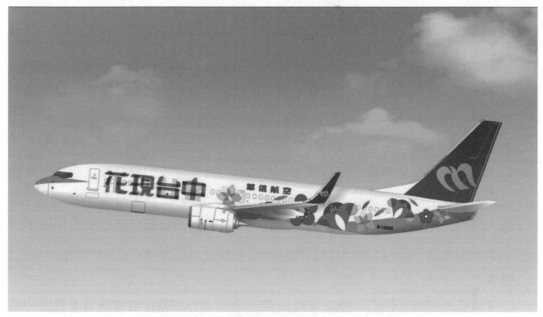

圖 2-5　航空公司的彩繪塗裝機為臺灣觀光做宣傳

5. 旅遊消費者之議價性高

由於國人旅遊經驗的提升，加上網路科技的發達，使得旅遊資訊蒐集更為便利，以往旅行社在旅遊資訊面掌握的優勢不在。而且旅遊產品的差異性不大（如：島嶼、溫泉、渡假村），各家旅行社的產品也不容易有區隔的空間。而合法旅行社業者家數原已眾多，市場上卻還有許多靠行業者沒有正式登記的非法業者、私下攬客的個體戶等，使得旅遊產品的價格競爭異常慘烈。由於選擇過多，旅遊消費者可以輕易掌握旅遊產品議價的優勢與主導權，對旅行業者展開議價，使旅行業者的利潤被極度壓縮，反而以各種投機取巧的方式對應市場價格的競爭。

6. 顧客忠誠度培養不易

因為旅遊產品的不可觸摸性，旅遊消費者在購買產品時，沒有實體的產品或樣品可以呈現，既看不到，也摸不著。因此，旅遊產品在消費過程中，旅行業者與消費者之間的認知與期待，可能會產生差異，也容易產生旅遊糾紛，導致旅遊消費者對於旅行業者的承諾。無法完全信任，消費者很容易只以「價格」為最重要的考量。

這次交易的成功經驗，不代表消費者下次的旅遊消費必然成功延續，旅行社那麼多家，消費者很容易主導挑選每次交易的旅行業者。因此，旅行業要培養顧客的忠誠度也較為不易。想要突破價格的競爭亂象，旅行業者必須加強旅遊的專業、提升品牌的形象，並利用「個人化服務」提升旅遊服務品質，創造滿意並值得信賴的消費經驗，以培養顧客的忠誠度。

7. 離開市場的障礙

以中小型企業模式經營的旅行業者，因為無需投入太多的資金或技術，只要有足夠的客源，即可開始營運，進入市場的門檻不高。因此，有不少旅行業經營者，將自己定位為「門市型」的旅行社，只需代為銷售躉售旅行業者所提供的產品，即可從中賺取為數不多的佣金，進而獲得工作滿足感（如：帶團出國的機會）。

而從事旅遊銷售之外的「邊際效益」，如：環遊世界的旅行機會與增廣見聞的體驗滿足，也是從事其他行業無法獲得的經驗。此外，由於中小型旅行業者，扣除人力成本，先期投入的資金並不算高，而正常營運下就算業績不佳，也不容易產生巨額的虧損。因此，有懷抱希望、勉強經營、以待來日的想法，也是許多業者不願因為利潤收入微薄，而輕易離開市場的原因。

2-2 旅行業產品的特性

旅遊產品是旅行業者提供給消費者，整合旅遊過程中所需要的交通、住宿、膳食、遊覽、購物、娛樂等要素，所提供的完整規劃。依其提供的內容，大致上可以區分為以下兩種產品：

一、全包式套裝旅遊產品（Full Inclusive Package Tour）

旅遊產品包含旅遊所需之要素，包括：交通、住宿、膳食、門票、導覽、購物、稅金、責任保險、旅館機場接送、行李小費、安排導遊解說、領隊隨團等相關服務。消費者在付清旅遊費用後，除了個人所需（如：零食、飲料、購物等），不用再準備其他費用，可以安心享受全程旅遊服務（圖 2-6），時下旅行社安排的團體旅遊多為這一類。

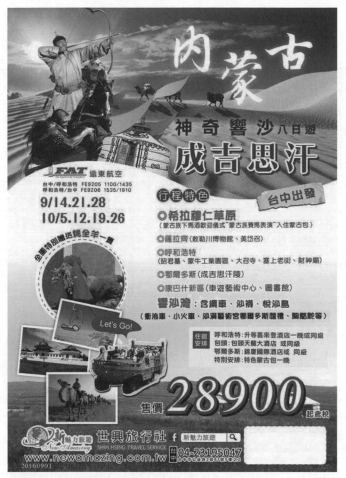

圖 2-6　旅行社全包式套裝旅遊產品（內容與價格可能變動）

二、單項旅遊產品（**Package Tour**）

　　依旅客的需求，代訂旅遊途中所需的各種單項旅遊服務，如：機票、接送、住宿、簽證、租車、娛樂等。基本只具備了航空交通、旅館住宿、機場旅館接送等服務，其餘則由旅客自己選擇。一般常見的「機票＋酒店」或「市區觀光」等，也是這類型產品。（圖 2-7、圖 2-8）

香港3天2夜 台中機加酒

酒店名稱	地鐵站	報價	備註
華麗都會酒店	西營盤站B1	9400 起	7-8月+320
富薈炮台山酒店	炮台山A1	9800 起	
香港九龍貝爾特酒店	鑽石山站A2	10000起	7-8月+200
旺角維景酒店	太子站C2	10000起	7-8月+600
今旅酒店	大學站B2	10000起	7-8月+480
九龍珀麗酒店	奧運站B	10100起	
富薈上環酒店	上環站A	10100起	
香港蘇豪智選假日	上環站A2	10200起	
彩鴻酒店	佐敦站B2	10200起	7-8月+280
港島太平洋酒店	西營盤站B3	10200起	7-8月+120
恆豐酒店	佐敦站E	10200起	7-8月+400
中上環宜必思酒店	上環站A	10300起	
逸東酒店	佐敦站B1	10700起	7-8月+200
旺角希爾頓花園酒店	旺角站E或油麻地站A1	10800起	7-8月+680
麗景酒店	尖沙咀站N	11000起	7-8月+320
木的地酒店	佐敦站B1	11100起	7-8月+440
Tuve Hotel	天后站A1	11100起	
登臺酒店	佐敦站B2	11300起	7-8月+320
旺角智選假日酒店	油麻地站A1	11400起	
城景國際酒店	油麻地站E	11400起	7-8月+650
紫珀酒店	尖沙咀站B1	11400起	
康得思酒店	旺角站C3	11600起	7-8月+920
半島酒店	尖沙咀站E	23000起	酒店額外贈送: 每天早餐 單程機場服務(可選接機或送機) 酒店英式下午茶一次

(由於酒店因展期或特殊節日酒店售價波動頻繁.報價已入住日期業務回覆最終報價為準)

建議航班:

國泰港龍 去程 KA495 台中-香港 0800-0935　KA491 台中香港 1450-1625

　　　　　回程 KA490 香港-台中 1210-1355　KA494 香港-台中 1955-2135

華信航空 去程 AE1819 台中-香港 0740-0910　AE1817 台中-香港 1245-1415　AE1841 台中-香港 1655-1825

　　　　　回程 AE1818 香港-台中 1515-1650　AE1842 香港-台中 1930-2105　AE1832 香港-台中 2040-2215

以上費用包含:

1. 國泰/港龍航空 華信航空 來回團體經濟艙機票.需2人成行.
2. 自選飯店住宿兩晚不含早餐 (可加購飯店早餐另洽) 酒店可以續住 (費用請另洽)
3. 兩地機場稅與安檢稅
4. 每人投保500萬旅遊契約責任險及20萬意外醫療險

額外贈送

★每人1張地鐵一日卷★
★香港4天上網吃到飽網卡每房一張★
★香港精美地圖及城遊手冊★
(數量有限,送完為止)
**另有妖屬優惠價格 /
請另外洽詢 謝謝!!**

圖 2-7　旅行社推出的機+酒套裝旅遊產品(內容與價格可能變動)

產品	漫埗香港（步行團） 大人TWD**1100**小孩TWD**900** 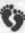
行程	體驗當年香港草根階層的生活環境和文化，細味當中的生活點滴。 深水埗是香港早期發展的區域之一，輕工業急速發展和電子零售業興旺，為深水埗。留下獨特的印記。每條街、每個人、每幢建築，都有動人心靈的故事；小小的深水埗，猶如一個小城市，記載著無數大小的往事。讓我們一起漫步這片香港草根的樂土上，穿梭在每一片歷史碎片當中。
	出發:星期五／六 時間:全程約四小時 集合地點:早上十時香港基督教青年會酒店(YMCA)大堂集合
	參觀活化二級歷史建築，YHA美荷樓青年旅舍。這是香港僅存的「H」型徙置大廈，特顯香港早期公屋特色；遊覽深水埗三大特色步行街：鴨寮街、玩具街及成衣批發街。途經百年歷史跌打老店-梁財信跌打；免費品嘗區內特色地道美食坤記糕品：特色糕點-白糖糕或芝麻糕八仙餅家：特色餅點-合桃酥北河燒臘飯店：特色燒臘-燒肉或叉燒；行程結束。 費用包括:專業導遊、品嘗區內特色美食及平安保險。

產品	細味香江 大人/小孩TWD**2300** 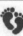
行程	華富村在他人眼中可能只是「蝸」居；但對於香港人來說，這絕對是獅子山下的安樂「窩」。要真正瞭解一個地方就得深入城市的深處，體會本地人的生活。乘搭有百年歷史的天星小輪和懷舊電車，遊走維多利亞港。尋找繁華鬧市中最有特色的傳統習俗，細味香港人生活的足跡。
	出發:　星期五／六／日 時間: 全程約六小時 集合地點:早上9:15 九龍酒店集合
	酒店出發，乘坐著名的天星小輪欣賞維多利亞港的壯麗景致； 走訪有「石板街」之稱的砵典乍街，乘搭連接中環至半山的自動扶手電梯 (是世界最長的戶外有蓋行人扶手電梯系統之一)；乘坐自1900年代起已在香港島服務的著名懷舊雙層電車； 觀看傳統文化習俗「打小人」；參觀香港其中一個最歷史悠久的公共屋村「華富邨」； 到香港仔避風塘參觀，乘坐別具特色的「嘩啦嘩啦」舢舨，感受漁港風情； 行程結束，送返九龍酒店。 費用包括:專業導遊、旅遊巴觀光、乘搭單程天星小輪、電車及舢舨、香港地道午餐及平安保險

圖 2-8　旅行社推出的機＋酒旅遊產品，可加購自選性產品（內容與價格可能變動）

旅行業在旅遊服務的產業鏈（如：遊覽車、航空公司、旅館、餐廳、風景遊樂區、相關業者等）中，負責各項旅遊資源的串連、組合、協調工作，在相關產業中屬於「居中」的指揮協調地位，並且依消費者需求組合成完整的旅遊產品，但旅行業者並非這些相關產業的擁有者，甚至對相關資源沒有充分的控制權，因此，旅行業難免顯得處處受制於人，只要其中的任一供應環節有問題，產品的品質便受到影響。

2-3 旅行業的競爭環境

　　網際網路是當今世界最具影響的技術力量，而旅行業是未來最具潛力的消費領域。對旅行業而言，隨著國民年均收入增加和閒暇時間增長，「旅遊」正在成為國民日常生活的「必需品」。根據觀光局的統計資料[5]，108 年國人旅遊次數與比率：

旅遊類型	次數（萬次）	比率
國人國內旅遊	16,928	91.1 %
國人出國旅遊	1,710	35.2 %

　　同一份統計資料也透露：國人在準備從事休閒旅遊時，對於旅遊的資訊來源，以「網際網絡與社群媒體」為主，其次是「親友、同事、同學」的口碑效應，兩者相加後，比率高達 97%，是消費者獲取旅遊資訊最主要的來源。其它傳統的資訊通路，如：廣告、旅行社、旅展等，對於消費者的影響力非常微小，甚至出現逐年遞減的現象（表 2-1），如：平面媒體（報章雜誌）的影響力，從 5.9% 減到 2.9%，旅遊展覽（旅展）從 0.6% 減到 0.3%，可以瞭解現今網路網絡與社群媒體正深刻影響旅遊業的發展。未來，如何有效利用網路與社群媒體，對消費者、旅遊業者，都有非常重要的意義。

5　交通部觀光局《中華民國 108 年國人旅遊狀況調查》。

表 2-1　國人旅遊資訊來源　　　　單位 %

旅遊資訊來源	105年	106年	107年	108年
網路網絡與社群媒體	—	—	—	48.9
親友、同事、同學	51.0	49.8	49.3	48.1
電腦網路	38.1	36.2	33.1	—
手機上網	26.5	31.8	36.8	—
電子媒體（電視廣播）	11.3	9.2	9.7	8.7
平面媒體（報章雜誌）	5.9	5.0	4.2	2.9
旅行社	2.5	2.7	3.0	2.4
旅遊服務中心	0.8	1.1	0.6	0.4
旅遊展覽	0.6	0.5	0.4	0.3
其他	0.3	0.3	0.1	0.3

*108 年增加「網路網絡與社群媒體」選項，刪除「電腦網路」及「手機上網」。

* 資料來源：交通部觀光局《中華民國 108 年國人旅遊狀況調查》。

在網路網絡與社群媒體的時代，觀察旅行產業的環境變化，大致上，可以由以下四個面向的趨勢與變化，進一步深入討論：

一、旅遊消費者的選擇會更加多樣化

以往由於訊息收集不易，旅遊目的地的相關資訊，大多仰賴旅行社或參觀旅展的管道蒐集，消費者對旅遊產品的選擇是消極、被動的，只能就旅行社所提出的產品，做出比較與選擇。擁有豐富而多元的旅遊資訊，也是旅行業者賴以產生利潤的基礎之一。

然而，在資訊蓬勃發展的網絡時代，消費者可以輕易透過網路與社群媒體獲得旅遊相關訊息，這意味著消費者有了更多選擇，對於旅行社的依賴性也大為降低，產生了旅行社在旅遊消費鏈中「去中間化」（圖 2-9）的效應。許多旅遊相關業者，如：旅遊目的地、航空公司、旅館等業者，也可以直接透過網絡與社群媒體，直接與消費者接觸，使得消費者對於旅遊的行程、交通、住宿等內容，有更多的資料可參考。在資訊取得容易的時代，鼓勵了更多自由行的散客，因為網路上可以找到大

量且豐富的旅遊攻略、背包客論壇等訊息可以借鑑，從安排行程到食、衣、住、行，各種資料鉅細靡遺，「說走就走」的旅行不再是夢想。從某種意義來說，「資訊不對稱」的打破，也促成了旅遊消費人口的快速發展。

【相約 22 迎接 23】

跨年倒數！出國旅遊正夯，快跟著長榮航空迎接 2022 ～購票最高再省 NT$2,018。

趕緊呼朋引伴 相約渡假遨遊去！

即日起至 2022 年 12 月 31 日（含）前，透過長榮航空官網或 EVA Mobile App 購買臺灣地區出發之個人機票，最高可省 NT$2,018！讓長榮航空陪您翱翔天際、迎接 2023。

- 優惠票價 -	
桃園－香港	3,132 起（未稅）
桃園－沖繩	3,570 起（未稅）
桃園－曼谷	4,782 起（未稅）
桃園－大阪	5,952 起（未稅）
桃園－倫敦	14,990 起（未稅）
桃園－舊金山	19,845 起（含稅）

圖 2-9　去中間化使航空公司直接透過網路向消費者行銷產品（內容與價格可能變動）

二、旅遊的服務會更加個性化

「服務標準化」是過去推動旅遊業發展的重要方式，如：星級飯店的評鑑標準、旅行社 SOP[6] 的團體作業模式等。可以說，「標準化」是旅遊服務的基本要求，旅行業者對於旅遊產品的內容與品質，以「均一」爲目標，力求產品的穩定性。但是，由於消費者的需求與喜好各有不同，旅遊方式不局限於團體旅遊，加上 Covid-19 帶來的防疫觀念，小團體或自助旅行蔚爲潮流（圖 2-10）。因此，未來旅遊業發展的方向，必然是更加追求「個性化」。

網絡與社群媒體的興盛，爲旅遊經營者「改善旅遊服務品質」的目標，提供了改變的契機。「大數據」使得遊客的消費喜好、消費個性，更容易被經營者掌握。業者可以有針對性地爲消費者提供「個性化服務」，而「個性化服務」也是最容易提高客人滿意度的服務。遊客在旅遊全程，都可以體驗到各種符合自己需求的個性化服務，不用再遷就旅遊團體時代的標準化服務，對於旅遊的滿意度將大大提升。

圖 2-10　九人座小車、六人就成行的個性化精緻小團體旅行

6　標準作業程序（Standard Operating Procedures, 常縮寫並簡稱爲 SOP）是指在有限時間與資源內，爲了執行複雜的事務而設計的內部程序。從管理學的角度來看，標準作業程序能夠縮短新進人員面對不熟練且複雜的作業學習時間，只要按照步驟指示就能避免失誤與疏忽。

三、旅遊行銷更加倚重網絡與社群媒體

過去，傳統的旅遊產品行銷，大都是通過銷售人員的拜訪、參加旅展、刊登平面媒體廣告、寄發廣告信函或宣傳單等方式行銷旅遊產品。隨著網絡時代的到來，網絡與社群媒體成為行銷的新興管道。旅行社透過官方網頁（Home Page）、臉書（Facebook）、推特（Twitter）、Pinterest、Instagram、LinkedIn、Line 群組（圖 2-11）等管道建立粉絲圈，發佈旅遊資訊與產品訊息，並可與消費者及時互動，成為 24 小時不休息的最佳業務員。透過社群媒體的力量，可以有效壯大自己的品牌，甚至達成驚人的業績銷售。

但是，在「惜情重義」的臺灣社會，傳統的行銷方式仍然不可廢除，透過旅行從業人員與消費者面對面的接觸，可以更清楚消費者細微的需求，提供有溫度的服務，仍然是旅遊行銷方式中不可或缺的一環。旅行業者也可以透過這些行銷與接觸的方式，讓旅行社重新站回中間商的角色，也就是所謂的「再中間化」。

Instagram	Facebook	Pinterest	Twitter	LinkedIn
吸引人的實體環境或商品。	適合作為目標客群的廣告平台。	飲食、美容、時尚。	適合有意義的內容、對話或是社會支持。	文化、公司新聞、職涯。

圖 2-11　各種流行社群媒體

四、旅行業之間的競爭會更激烈化

隨著網際網路發展的深入，旅行社業者之間的競爭將更加激烈。同業之間的競爭，依據行銷通路不同，又分成兩種類別：

（一）網路旅行社（Online Travel Agent, OTA）之間的競爭

網路旅行社的旅遊產品，主要競爭市場為自由行旅客，而最適合在網路上販售的產品，則是機票、機加酒套裝產品、訂房、租車等旅遊服務。因為機票產品內容單純，競爭重點在於價格。機加酒產品則是因為品項過多，顧客容易無所適從，而透過網路資訊透明化的特性，就能清晰呈現每樣產品，幫助顧客決策。

近年來國內外的網路旅行社逐漸興盛，競爭激烈的因素下，使得網路旅行社的主要產品，如：機票與訂房的利潤也遭受壓縮，網路旅行社必須隨時加強商業模式的創新，才有機會生存下來。除了國內外 OTA 的競爭外，還需注意其他競爭力影響，像是 Airbnb 產生的共享經濟概念、跨領域競爭或 GOMAJI 等吃喝玩樂購物平臺的興起、區塊鍊 AI 與 AR 等新技術顛覆旅遊市場的影響，都為網路旅行社的經營模式帶來很大的競爭壓力。

（二）網路旅行社和傳統旅行社之間的競爭

網路旅行社的競爭手法，是試圖包羅更多資源，並通過壓低成本而降低價格，以爭取消費者青睞。而傳統旅行社通過自身的電子化，包含電腦化與網路化，補強網路商務的行銷通路後，「虛擬」與「實體」互相整合成功，重建旅行社原來介於消費者與觀光資源中間的角色，搶回失去的市場地位。

另一方面，更小型的地區旅行社基於自身利益考慮，自行建立管道或者加盟到大型業者旗下，以便快速跟上市場變化的腳步。

未來網路旅行社和傳統旅行社之間的競爭，不只是科技應用的競爭，也是服務品質的競爭，很大程度上改變了旅遊產業的發展走向。

 新知快照 ┃ **旅行業的「去中間化」與「再中間化」**

1. 去中間化

由於網路的盛行，觀光產業如：航空公司、渡假旅館等，藉由網路對消費者展開直接銷售的電子商務通路，跳過傳統銷售通路的中間商（旅行社），而稱為「去中間化」。

2. 再中間化

傳統銷售通路的中間商（旅行社），在電子商務通路盛行的初期，確實受到去中間化現象的影響。但由於旅行社長期累積了大量的資源，且擁有不易被取代的專業知識，更重要的是可以直接接觸到消費者，建立一定的信譽與關係；因此，在補強電子商務的行銷通路後，虛擬與實體互相整合成功，重建中間化的角色，而搶回失去的市場地位。

第3章
旅行業的營運與業務

學習目標

1. 瞭解旅行業的分類與業務範圍
2. 瞭解旅行社的經營類型
3. 瞭解旅行業與同業間的競爭與互補

　　旅行業是屬於靈活多變的服務業，由於進入這行業的資金及技術門檻不高，因此也以中小型企業的規模為主，資本集中、股票上市的大型旅行社只有少數。根據交通部觀光局（2021/06/30）的統計資料，臺灣的旅行社家數約有 3,934 家，其中，綜合旅行社 519 家，甲種旅行社 3,094 家，乙種旅行社 321 家，旅行社可謂競爭激烈的行業。除了依法畫分的類別之外，旅行社業者也針對自己的專長與市場需求，發展出各種不同的服務類型，除了為旅客提供更周全的旅遊服務內容之外，也可以在激烈競爭的市場中，另外開發出一條自己的道路。

章前案例

部落客分享行程涉攬客，觀光局開罰 9 萬

　　2015 年 12 月 21 日，部落客 B. Kao 在「自己的 XX 世界旅遊攝影」網站張貼旅遊文章分享行程，卻被觀光局開罰 9 萬元，因此大呼不合理，把觀光局的裁罰單貼上來，要求大家為他評評理，質疑政府「那麼缺錢嗎？」。但觀光局指出，這名部落客公開在網路上招攬國內旅遊，有違法營利的事實，只要沒有旅行社營業許可，就不可公開販售行程，否則無法保障消費者權益。

　　部落客 B.Kao 抱怨在自己的部落格分享旅遊行程，結果不僅被觀光局約談，最後還吃上 9 萬元的罰單。他認為，在網路上有許多部落客都會將自己出遊的行程、照片分享給網友，也會公開車資、住宿、餐飲、保險等花費開銷的詳細資訊，讓網友參考，如果這樣就要開罰，恐怕會讓許多部落客不敢再分享旅遊心得，也等於扼殺言論自由。

　　網友們對這件事有正反不同意見，有人認為：網路分享資訊有助於民眾規劃遊程，沒甚麼不對，觀光局開罰是太超過了。但也有人認為，依據《發展觀光條例》，旅行業是特許行業，若涉及宣傳、攬客、安排行程、收費，就是踩紅線。根據觀光局的回應，該名部落客經常在網站上刊登旅遊文章，並詳列旅遊行程，且每一篇都有收費標準，諸如：遊覽車資、火車票、住宿費、旅遊保險等，甚至提供 ATM 轉帳帳號，並詳列報名、訂位方式，等於是公開招攬遊客，與旅行社的法定業務範圍相同。

　　觀光局指出，部落客若僅是抒發、分享旅遊心得，不會涉及違法；但這名部落客明顯違反《觀光發展條例》第 27 條：「非旅行業者不得經營旅行業務」的規定，B.Kao 才會受罰。根據我國旅遊相關法規，針對「接受委託代旅客購買交通客票」、「招攬或接待觀光旅客，並安排旅遊、食宿及交通」、「設計旅程、安排導遊人員或領隊人員」、「提供旅遊諮詢服務」等內容，都明確指出非旅行社業者不得經營，但若僅代業者販售客房住宿券或遊樂區門票，就不在此限。公開發表揪團文章並收取團費，就明顯違法。或與旅行社合作，在網路上號召、分享行程，並註明合作旅行社資訊，消費者直接繳費給旅行社，也就沒有違法問題。一般民眾如果自己安排、規劃行程，並公開接受網友報名且收款，也是違法。此外，常有民眾自行招攬成團，自任領隊帶團出國，因未持有合格的領隊執照，也是違法的行為。

3-1 旅行業的分類

因為旅行業提供的產品是「專業服務」，服務內容與交易過程，與一般實體產品的販售不同，為了保障消費者權益與市場秩序，旅行業的業務範圍特別由法律劃定，並明文規定：這是專屬於旅行業者的業務，非旅行業者不得經營。依據《發展觀光條例》第 27 條，旅行業的業務範圍如下：

一、接受委託代售海、陸、空運輸事業之客票或代旅客購買客票。

二、接受旅客委託代辦出、入國境及簽證手續。

三、招攬或接待觀光旅客，並安排旅遊、食宿及交通。

四、設計旅程、安排導遊人員或領隊人員。

五、提供旅遊諮詢服務。

六、其他經中央主管機關核定與國內外觀光旅客旅遊有關之事項。

前項業務範圍，中央主管機關得按其性質，區分為綜合、甲種、乙種旅行業核定之。

非旅行業者不得經營旅行業業務。但代售日常生活所需國內海、陸、空運輸事業之客票，不在此限。

前述條文的第一款至第六款，已將旅行業的業務範圍很清楚地、白紙黑字地做了規範，這在法律上有一個很清晰的概念：「這些範圍內的業務，是專屬於旅行業的經營權，不是旅行業者不得經營。」這一部分，在條文最後一段也再一次地申明。但也帶來另外一個層面的效果，即旅行業僅能經營這些業務，業務範圍不可以跨越到別的範疇。因此，在市場上熱議的「跨業別」、「複合式經營」的經營模式，對於旅行社並不適用。[1]

條文中，非常明確地畫下一條紅線：「非旅行業者不得經營旅行業業務。」意即，只有合法的旅行業者才可以經營第一到第六款的各項業務。實務上，由於旅行業需要的專業技術門檻並不明顯，因此，市面上充斥著許多違法攬客經營旅行業務的非法業者；包括計程車司機、遊覽車業者、基金會、協會、社區社團及私人個體戶等，加上網際網路的推波助瀾，使得違法經營的地下市場更容易傳播攬客訊息，不但讓消費者難以分辨真假，更有許多私自經營的個體戶踩踏法律的紅線，造成許

1 Covid-19 疫情期間，因政府下達警戒狀態命令，導致旅行社無法正常經營，因此，有許多業者為求生存，紛紛越界經營，如：團購平台、農產品代售，屬不得已的措施，政府也未深究。

多糾紛。無論有執照的導遊、計程車司機或是部落客，只要沒有旅行社營業許可，就不可公開販售行程；否則，一旦發生旅遊糾紛，受害最大的恐怕還是消費者。

此外，在法規條文最後，又附加了一個例外許可：「但代售日常生活所需國內海、陸、空運輸事業之客票，不在此限。」原本依第一款內容，代購、代售交通運輸事業客票，屬於旅行業特許經營的業務範圍，非旅行業者不得經營。所以，售賣各種交通票券也是旅行社的專屬業務，外人不得插足。

但實務上，有些屬於日常生活中經常使用到的交通票券，如：悠遊卡、臺鐵車票、淡水渡輪等，如果完全依照法律，除了各該事業本身設立的售票點之外，消費者只能到旅行社購買。然而，依照國內旅行社分布的現狀，大多集中在都會區，服務據點並不普遍。另一方面，由於代售這些交通票券的利潤極低，旅行社業者既不感興趣，也不願代售，以免影響正常業務。

因此，有條件地把這一部分的業務開放出來，讓有意願、有能力的非旅行業者，如：便利商店代售，對於消費者的使用方便性而言比較可行，也不會對旅行業的業務造成不公平競爭。為了避免非旅行業者踰越界線，關於這項開啟方便之門的美意，在條文中特別設置了兩個必要條件：一、必須是日常生活所需。二、僅限國內的運輸事業。非旅行業者若要從事代售、代購交通事業客票的業務，只能就這個範圍經營，以免侵犯了旅行社的特許權利，對旅行社造成不公平競爭。由於便利商店所提供的方便帶來商機，便利商店業者也曾嘗試進一步試探法律的界線，接受旅客委託代辦臺胞證、代售香港線機票等服務，但很快地遭到交通部觀光局的制止與裁罰，並經法院判決確定，才讓非旅行業者回歸法律的許可範圍下，提供相關服務。

超商臺胞證加簽服務，觀光局認定全家違法

依法最高罰款45萬元，全家：未涉特許業務

記者　林惠琴　報導【2011-09-08卡優新聞網】https://www.cardu.com.tw

　　全家便利商店自 8 月底推出「臺胞證加簽代收送」（圖 3-1）服務以來，每日平均收件數高達百件，廣受消費者熱烈迴響。但觀光局卻認定該項服務涉及旅行業專營業務的範疇，已有違法的疑慮，依相關法令規定可處以 9 萬～ 45 萬元不等的罰緩，預計未來一週內將寄出處分文件。

　　看準兩岸交流市場需求，全家便利商店與澳門中國旅行社、宅配通合作，自 8 月底推出「臺胞證加簽代收送」服務。消費者只要至全家各門市，將相關證件資料放入臺胞證專用袋封中，即可經物流配送至旅行社完成代辦加簽，申辦作業時間約一週，每份定價 499 元。

　　不過根據《發展觀光條例》第 27 條的規定，除了代售日常生活所需的國內海、陸、空運輸事業票券外，非旅行業者不得經營旅行業業務。因此全家的這項新服務讓旅行業者大感不滿，並痛批根本是在搶生意。面對如此強烈的反彈聲浪，觀光局邀集相關單位商討違法與否。

　　觀光局表示，由於臺胞證的性質有別於一般的商品，是相當私密的身分證件。因此為了確保證件的安全性與旅客的權益，目前法令限制只有旅行業者可代辦簽證與加簽業務，而承辦該業務的旅行業者不但得繳交保證金換取執行權利，還必須分派專人負責代收事務。

　　觀光局進一步指出，從旅行業者繳交保證金換取承辦權看來，全臺多達約 2,800 家的全家門市，若可不交保證金就執行代收臺胞加簽證件，恐將形成不公平的競爭態勢。此外，全家門市不但有實體據點，並有服務人員收件，明顯已涉及旅行社專營的業務。

　　目前觀光局傾向認定全家便利商店違反現行法令規定，預計最快一週內將寄出處分書。依據《發展觀光條例》，越界執

圖 3-1　全家的「臺胞證加簽代收送」服務，遭觀光局認定違法（圖/全家便利商店　提供）

行業務的全家便利商店，恐面對 9 萬～ 45 萬元不等的罰緩；澳門中國旅行社則涉及授權、包庇，可開罰 5 萬元；但宅配通只負責快遞而非專營簽證代送，未構成違法。

　　然而全家便利商店今 (8) 日發表聲明解釋，「臺胞證加簽代收送」服務概念，主要來自於超商業者導入多年的宅配服務、代收費用等業務所組成，門市人員並未經手證件，而加簽手續則由旅行社執行，因此未涉及旅行社特許業務。而且在收到觀光局公文來函前，仍會維持該項服務。

　　此外，在這項條文中，也提到了旅行業的分類：「前項業務範圍，中央主管機關得按其性質，區分為綜合、甲種、乙種旅行業核定之。」因此，旅行業必須依其經營的業務性質，再區分為綜合、甲種、乙種，共三種不同類別的旅行社。至於所謂的「業務性質」，在《旅行業管理規則》第 3 條中，有更進一步的說明。

　　旅行業區分為綜合旅行業、甲種旅行業及乙種旅行業三種。

一、綜合旅行業經營下列業務

（一）接受委託代售國內外海、陸、空運輸事業之客票或代旅客購買國內外客票、託運行李。

（二）接受旅客委託代辦出、入國境及簽證手續。

（三）招攬或接待國內外觀光旅客並安排旅遊、食宿及交通。

（四）以包辦旅遊方式或自行組團，安排旅客國內外觀光旅遊、食宿、交通及提供有關服務。

（五）委託甲種旅行業代為招攬前款業務。

（六）委託乙種旅行業代為招攬第四款國內團體旅遊業務。

（七）代理外國旅行業辦理聯絡、推廣、報價等業務。

（八）設計國內外旅程、安排導遊人員或領隊人員。

（九）提供國內外旅遊諮詢服務。

（十）其他經中央主管機關核定與國內外旅遊有關之事項。

二、甲種旅行業經營下列業務

（一）接受委託代售國內外海、陸、空運輸事業之客票或代旅客購買國內外客票、託運行李。

（二）接受旅客委託代辦出、入國境及簽證手續。

（三）招攬或接待國內外觀光旅客並安排旅遊、食宿及交通。

（四）自行組團安排旅客出國觀光旅遊、食宿、交通及提供有關服務。

（五）代理綜合旅行業招攬前項第五款之業務。

（六）代理外國旅行業辦理聯絡、推廣、報價等業務。

（七）設計國內外旅程、安排導遊人員或領隊人員。

（八）提供國內外旅遊諮詢服務。

（九）其他經中央主管機關核定與國內外旅遊有關之事項。

三、乙種旅行業經營下列業務

（一）接受委託代售國內海、陸、空運輸事業之客票或代旅客購買國內客票、託運行李。

（二）招攬或接待本國旅客或取得合法居留證件之外國人、香港、澳門居民及大陸地區人民國內旅遊、食宿、交通及提供有關服務。

（三）代理綜合旅行業招攬第二項第六款國內團體旅遊業務。

（四）設計國內旅程。

（五）提供國內旅遊諮詢服務。

（六）其他經中央主管機關核定與國內旅遊有關之事項。

前三項業務，非經依法領取旅行業執照者，不得經營。但代售日常生活所需國內海、陸、空運輸事業之客票，不在此限。

以上三種分類，賦予旅行社不同的業務範圍，各類旅行社因此有明確的法律依據。有意經營旅行業的創業者，可依據其專業能力與資金額度，選擇申請適合的旅行社類型經營。

2019 年底，Covid-19 新型冠狀肺炎爆發，隨後在 2020 年開始蔓延至世界各地，使旅遊業成為「海嘯第一排」的嚴重受創產業。面對突如其來的疫情，有業者形容狀況宛如「冰河期」。歷經 2020～2021 年 Covid-19 疫情，觀光相關行業受到嚴重打擊，旅行業幾乎全面停擺，但臺灣的旅行業者仍在艱困的環境中力求維持生存，並未發生大規模的倒閉潮，也可以看出臺灣旅行業者的韌性。目前，全臺灣旅行社的家數及分布情況，依據交通部觀光局發布的統計資料如下（表 3-1）：

表 3-1 旅行社家數統計（2021/11/30）

區域	縣市	總計			綜合			甲種			乙種		
		合計	總公司	分公司	合計	總公司	分公司	合計	總公司	分公司	合計	總公司	分公司
北臺灣	臺北市	1470	1323	147	210	109	101	1242	1196	46	18	18	0
	新竹縣	33	27	6	3	0	3	29	26	3	1	1	0
	新竹市	64	44	20	14	0	14	47	41	6	3	3	0
	新北市	212	175	37	25	3	22	151	137	14	36	35	1
	基隆市	19	14	5	3	0	3	12	10	2	4	4	0
	桃園市	230	187	43	26	0	26	181	164	17	23	23	0
	宜蘭縣	59	49	10	6	0	6	36	32	4	17	17	0
	合計	2087	1819	268	287	112	175	1698	1606	92	102	101	1
中臺灣	臺中市	488	365	123	66	7	59	401	337	64	21	21	0
	彰化縣	78	61	17	9	0	9	62	54	8	7	7	0
	雲林縣	28	22	6	3	0	3	21	18	3	4	4	0
	苗栗縣	45	36	9	2	0	2	41	34	7	2	2	0
	南投縣	32	25	7	1	0	1	27	21	6	4	4	0
	合計	671	509	162	81	7	74	552	464	88	38	38	0
南臺灣	臺南市	227	170	57	34	1	33	182	158	24	11	11	0
	嘉義縣	18	16	2	1	0	1	10	9	1	7	7	0
	嘉義市	79	56	23	14	1	13	57	47	10	8	8	0
	高雄市	477	372	105	76	16	60	378	333	45	23	23	0
	屏東縣	32	21	11	4	0	4	23	16	7	5	5	0
	合計	833	635	198	129	18	111	650	563	87	54	54	0
東臺灣	臺東縣	41	37	4	2	0	2	14	12	2	25	25	0
	花蓮縣	48	39	9	4	0	4	38	33	5	6	6	0
	合計	89	76	13	6	0	6	52	45	7	31	31	0
離島	澎湖縣	147	138	9	3	1	2	47	40	7	97	97	0
	連江縣	12	8	4	2	0	2	10	8	2	0	0	0
	金門縣	59	37	22	6	0	6	51	35	16	2	2	0
	合計	218	183	35	11	1	10	108	83	25	99	99	0
總計		3898	3222	676	514	138	376	3060	2761	299	324	323	1

3-2　綜合旅行社

綜合旅行社的創立資本額要求最高，依規定：實收之資本總額，不得少於新臺幣 3,000 萬元 [2]，因為綜合旅行社的業務量龐大，所需要的各項成本與周轉資金也需要投入更多，因此，許多綜合旅行社其實投資的資本額高於這個數字。綜合旅行社許可經營的業務範圍，涵蓋了旅行業務的各種可能，包括：代售代購交通客票、入境旅遊、出境旅遊、國民旅遊、旅行證照代辦等，如同《旅行業管理規則》第 3 條第 1 款記載。

而綜合旅行社與其他甲、乙種旅行社，在經營業務內容最大的不同之處，是關於《旅行業管理規則》第 3 條第四款的記載：「**綜合旅行社得以包辦旅遊方式或自行組團，安排旅客國內外觀光旅遊、食宿、交通及提供有關服務。**」而甲種旅行社在這個部分，只能以「**自行組團**」的方式，安排旅客的觀光旅遊服務。

表 3-2 「包辦旅遊」與「自行組團」的差異

名稱	作業內容	業務屬性
包辦旅遊	在**市場需求出現前**（例如：針對下一年度的各種連續假期），必須預先推估市場的接受度與需求量。預先將產品設計妥當，並將所需的交通、住宿、膳食、遊覽等服務的組合完成，包裝為全包式的旅遊產品，再依適當時機，推出市場上架販售。	綜合旅行業經營（薑售）
自行組團	當**市場需求出現後**（例如：公司行號辦理員工旅遊、學校辦理交流旅行），依據消費者的要求，為其設計、安排行程，串連各項旅遊資源，組合為旅遊產品，販售給特定的消費者。	甲種旅行業經營（直售）

所謂「包辦旅遊」的產品，是指在設計、完成旅遊產品的當下，其實市場需求（消費者）還沒出現，而綜合旅行社預先超前佈署，以便迎接市場需求的到來。通常業者需預先評估未來 6 ～ 12 個月的連續假期或熱門旅遊景點需求，預先將旅遊產品的內容設計妥當，並將產品所需的交通、住宿、膳食、遊程等服務組合安排完成，精心包裝為全包式的旅遊產品，再依節日、假期、活動，等市場需求發生的時機來臨，再適時推出上架販售。超前佈署可以在旅遊旺季時，掌握絕大部分的關鍵性資源（如：機位、旅館房間），不但可以順利出團，甚至還可以抬高價錢出售，稱為「旺季價格」。

2　《旅行業管理規則》第 11 條第 1 款。

　　然而，綜合旅行社業者也必須為這些超前佈署的資源，預先投入不少訂金或提前買斷，而背負較為沉重的資金壓力。因此，綜合旅行社務必要將產品順利銷售完畢，才不致於造成財務負擔或虧損。所設計的產品，除了藉由公司本身的銷售管道之外，依法也可以委託其他同業代為協助銷售，以期望能達成任務，這也是綜合旅行業第五、六款的條文所指：（五）委託甲種旅行業代為招攬前款業務。（六）委託乙種旅行業代為招攬第四款國內團體旅遊業務。換言之，綜合旅行業在市場上扮演的是旅遊產品躉售 Whole-Sale（大盤）商的角色，負責提供已設計完成的旅遊產品，委由其它的旅行同業代為銷售，而其它旅行同業則將零星成交的消費者，轉由綜合旅行社負責主辦、出團。

　　綜合旅行社業者在尋求協助銷售的合作夥伴時，本身的旅遊產品必須具備「出團率高」、「價格適當」的優點，才能讓其他同業信任，願意將消費者交給綜合旅行社業者共同出團。「出團率高」可以讓同業在轉介消費者時，能夠配合消費者預定的旅遊日期，能有靈活的選擇，提高成交機率。「價格適當」除了滿足消費者的預算需求之外，還必須能讓協助銷售的同業獲得滿意的利潤，創造三贏的效果。

　　綜合旅行社業者除了派出銷售人員對同業進行面對面的銷售之外，綜合旅行社業者本身的「知名度」與「品牌形象」也有重要的影響。消費者在考慮旅遊消費的決定時，大多不接受知名度不足或品牌形象欠佳的業者產品。因此，綜合旅行社業者也必須借助各種方式，如：網站、社群媒體、平面與電子媒體廣告、旅展等方式，努力建立自有的品牌，在同業與消費者心中建立足夠的正面形象與影響力。

　　同時，為了消除合作銷售的同業被「搶客」的疑慮，並幫助直售業者對消費者營造「聯盟關係」的印象，綜合旅行社業者常常也刻意不用正式的公司名稱對外宣傳，改以經過註冊的「商標」替代公司名稱，如：「XX 旅遊」，並使用於廣告宣傳的文件、或媒體內容上，以卸除直售旅行業者的戒心。這也是一般消費者看到旅行社的廣告，常常會以「XX 旅遊」為署名，甚至很多消費者沒注意到該公司正式名稱的原因。但在成交時，旅遊契約書仍應以正式公司名稱簽署，消費者可以多加留意。

　　如果旅遊團體在途中不幸發生意外事故，或因故與消費者發生旅遊糾紛，綜合旅行社業者身為旅遊產品的主辦方（出團旅行社），也必須負起責任處理善後或賠償，不能藉口逃避應有的責任，才能建立同業的信心。

依法而言，「躉售」（Whole-Sale）業務應由綜合旅行社業者經營，但事實上，也有不少甲種旅行社也越級經營躉售業務，或彼此串聯合作出團，形成躉售的事實，這是在業界司空見慣的事。由於這類越級經營的業者在市場的交易數量，對於綜合旅行社尚不構成重大的影響，且蒐證舉發不易，更重要的是「和氣生財」經商理念影響，因此，也暫時相安無事。

　　由於綜合旅行社的財力與人力資源較為豐富，也有比較專業的知識與經驗，因此有能力投入新產品的開發與設計，也可以開發新的消費市場。目前旅遊市場上，大多數的旅遊產品，都是由綜合旅行社業者結合各國的觀光推廣機構、航空公司共同設計、包裝，最後在市場上銷售，有的產品可以成功地引領旅遊風潮。

　　當然也有推廣失敗的例子，比如說：早年曾有綜合旅行社業者配合法國航空公司（Air France）開闢新航線，而共同企劃、推動的南太平洋海島旅遊勝地「新喀里多尼亞（New Caledonia）之旅」，曾經引起旅遊市場的矚目。最後因航班少、機位供不應求、價格高昂等因素，不敵其它海島度假產品，而僅在旅遊市場上曇花一現，但這就是綜合旅行社產品企劃的嘗試。

　　此外，綜合旅行社依法還可以代理外國的旅行社，在國內辦理聯絡、推廣、報價等業務，讓國內的旅行業者可以在沒有語言的隔閡下，就近諮詢各國的旅遊相關業務，這些都是綜合旅行社有別於其他甲、乙種旅行社的特色。

表 3-3　猜猜下列旅遊商標的正式公司名稱

商標名稱	正式公司名稱
cola tour 可樂旅遊	康福旅行社股份有限公司　綜合旅行社　交觀綜 2013
巨匠旅遊 ARTISAN TOUR	凱旋旅行社股份有限公司　綜合旅行社　交觀綜 2133

續下頁

承上頁

商標名稱	正式公司名稱
	金龍永盛旅行社股份有限公司　綜合旅行社　交觀綜 2128
	世興旅行社有限公司　綜合旅遊業　交觀綜 2135
	雄獅旅行社股份有限公司　綜合旅行社　交觀綜 2016

3–3　甲種旅行社

　　甲種旅行社可以經營的業務範圍，基本上已涵蓋了旅行業的大部分業務型態，包括：代售代購交通客票、入境旅遊、出境旅遊、國民旅遊、旅行證照代辦等，與綜合旅行社的業務有大部分重疊。而兩者之間的主要差別在於「甲種旅行業」第四款規定，只能以「自行組團」的方式，安排旅客出國觀光旅遊、食宿、交通及提供有關服務。意思是，只能從事與消費者直接接觸的「直售」（Direct-Sale）業務，不能越界做躉售（Whole-Sale）的業務。因此，在「甲種旅行業」第五款規定中說明，可以：代理綜合旅行業招攬前項（安排旅客出國觀光旅遊、食宿、交通及提供有關服務）之業務。這是與「綜合旅行業」第五款的條文遙相呼應的配套措施。

　　目前，臺灣的旅行社總體家數中，有 78% 屬於甲種旅行社。因為甲種旅行社的業務已可涵蓋大部分的旅行業務，足夠一般中小型業者經營發展，而資金的要求與壓力又比綜合旅行社低。創立的資金，實收資本總額只需新臺幣 600 萬元以

上[3]。對於有心創業的業者而言，是進入旅行業最方便的管道，因此，堪稱為旅行業的主流。甲種旅行社的經營，依照其公司規模與經營內容，又可分為二大類：

一、自組團體直售 Direct-Sale

經營直售（Direct-Sale）的業務，雖然綜合旅行社也有設立此一部門，但仍以甲種旅行社為主。業者大多是以散客直售或「自行組團」的方式，安排旅客出國觀光旅遊、食宿、交通及提供有關服務。

直售業務的業者規模大小不一，但有許多屬於小規模經營的方式，資金投入較低，公司的財務狀況較不充裕，因此，無法如躉售業者一樣，可以預先為機位、旅館等重要資源提早投入訂金，所以有比較無法在旺季的時候掌握重要資源，或為旅遊產品做長期的產品規劃，但也因此在市場競爭上可以靈活多變，可以應消費者需求而選擇合作的躉售對象，或代為銷售躉售業者的旅遊產品，而不用負擔產品設計與開發的風險與成本。直售業者的經營重心以公司所在社區或地方為範圍，主要憑藉提供消費者方便的上門服務與長期耕耘在地的優勢，或藉由口碑相傳與豐富的人脈經營。

直售業者以「直接面對消費者」的行銷方式為主，以迅速回應消費者需求、提供有溫度的服務為訴求，並透過電腦化建立資料庫，網路化蒐集資料與行銷。經營的項目包含以下三種：

1. 應消費者要求，自行籌組團體成行的旅遊產品。如：畢業旅行、員工旅遊、學校海外交流旅行等。部分直售業者宥於財力或其他原因，對重要資源（如：機位、旅館）的掌握能力較差，因此也常將所籌組的旅遊團體委由躉售業者合作，完成出團。

2. 對消費者提供旅遊諮詢與服務，如零星的消費者，因日期、預算、目的地等因素，無法順利參加或組成團體，則多推薦參加躉售業者的全包式旅遊團體，也可以收到消費者、躉售業者、直售業者三贏的益處。直售業者的同業間，也常以PAK（聯盟／聯營）的方式，搭配航空公司、或旅遊目的地共同行銷、合作組團。

3. 為獨立性強的自由行旅客、商務旅客，安排辦理護照、簽證，訂購機票、住宿、租車等旅行事務。

3　《旅行業管理規則》第 11 條第 2 款。

二、代銷零售業務 Agent

Agent 業者經營型態與直售業者極為相似，通常為獨立的靠行業者或位處較偏遠鄉鎮地區的小型旅行業者。因受限於專業人力與資金有限，通常無法自行規劃、開發旅遊產品，經營方式大多以代理銷售綜合旅行社的旅遊產品為主，借助綜合旅行社業者的專業能力與資源，完成消費者的旅遊需求，並賺取躉售業者分享的交易佣金為主要營收。

Agent 業者為人數零星成行的旅客（散客 FIT），依消費者的需求安排參加包裝旅遊團、安排自由行或商務旅行、代訂購國內外機票、代辦入出國手續與簽證、代訂旅館、代購交通海陸空交通客票等服務。經營的利基在於深入地方，為消費者提供便利的旅行服務。

而囿於資金並不充裕，Agent 業者的人力規模常僅有 1～3 人，並以自家所擁有的場所為辦公室的家庭經營型態。Agent 業者無論在資金、人力資源、專業知識等，都較為有限，因此業務的發展與未來性，都有其侷限。一般都自我定位為「門市 / 店頭」的角色，為鄉里社區的消費者提供服務。

3-4　乙種旅行社

由條文可以清楚地看出，主要經營的重心在於「國民旅遊」的業務，即「本國人民在本國的範圍內，所從事的旅遊活動。」市場上簡稱「國旅」。近年來，隨著觀光旅遊活動的轉型，農村、部落旅遊體驗超夯，政府為了扶持青創業者投入旅遊業，以及推動「農村再生」政策，大力推動地方特色觀光，如：農（漁）村生活體驗、部落生態體驗、產業研習、社區輕旅行（圖 3-2）等，各種小規模的旅遊型態逐漸興起。但礙於《發展觀光條例》，主辦的單位必需要有旅行社營業證照，才能提供食、宿、交通等套裝行程，否則有違法疑慮。

為了配合政策、擴大客源、推動地方特色觀光，交通部觀光局因而於民國 108 年（2019）修改《旅行業管理規則》，將「本國旅客」修正為「本國旅客或取得合法居留證件之外國人、香港、澳門居民及大陸地區人民」，並降低乙種旅行社的資

本額等相關規定[4]，讓經營國旅市場的門檻降低，使得地方的主辦單位，如：社區發展協會、社區營造中心等組織，可以較容易取得合法旅行社資格，執行招攬或接待國內旅遊、食宿、交通及提供有關服務。

圖 3-2　　由社區發展協會主辦的地方特色輕旅行

　　要特別注意的一點是，被擴大納入的「外國人、香港、澳門居民及大陸地區人民」，指的是已經「取得合法居留證件」的人，包括：依親、工作、投資、就學等身分的人士，而不是全面性開放外籍旅客，否則有「違法越級經營」的疑慮。

　　要特別注意的是，「國民旅遊」（圖 3-3）不可以與「入境旅遊」混為一談（表3-4）。因此，乙種旅行社不可以接待非本國籍的旅客，如：歐美、紐澳、日本等旅客或團體。至於「大陸旅客」是否比照「本國人民」的問題，基於《臺灣地區與大陸地區人民關係條例》[5]的規定：「……在國家統一前，暫時準用比照外國旅客入境的規定辦理。」因此，乙種旅行社不得接待大陸旅客及團體，是沒有疑問的。

4　《旅行業管理規則》第 11 條第 3 款：旅行業實收之資本總額、乙種旅行業不得少於新臺幣 120 萬元。

5　第 10 條：大陸地區人民非經主管機關許可，不得進入臺灣地區。
　　第 16 條：大陸地區人民得申請來臺從事商務或觀光活動，其辦法，由主管機關定之。

表 3-4 「入境旅遊」與「國民旅遊」的客源差異

定義	客源屬性
入境旅遊	非本國籍的旅客，含香港、澳門居民及大陸地區人民。
國民旅遊	本國旅客、或取得合法居留證件之外國人、香港、澳門居民及大陸地區人民。

　　乙種旅行社依法不得辦理、組團前往國外觀光的業務，因此，乙種旅行社也毋需提供「導遊」、「領隊」人員的服務。國旅團的運作中，負責帶領團隊、負責導覽解說、負責團康活動的人員，並不要求一定要具有「導遊」執照，一般稱為「領團人員」，不需經過國家考試、也無特定資格要求，只需由旅行社派任即可 [6]。

　　此外，乙種旅行業經營業務規定第三款中說明，可以代理綜合旅行業招攬前項（接待本國觀光旅客國內旅遊、食宿、交通及提供有關服務）之業務，這是與綜合旅行業規範第六款的條文遙相呼應的配套措施。

圖 3-3　國民旅遊近年來愈受到重視（拍攝地點：綠島）

6　坊間有部分民間團體自行辦理「領團人員訓練」，並發給「領團人員證照」，純屬於民間團體的認證，並無法律依據，也沒有獲得交通部觀光局的正式承認。

Q：所有的旅遊商品都只有旅行社才能賣嗎？

A：簡單來說，包括國內外機票、團體旅遊行程（圖 3-4）、自由行等，有包含交通、食宿及行程安排的內容，且依規定要簽訂旅遊契約書的產品，非旅行社不得販售。但如果只是單獨販賣訂房住宿、風景遊樂區門票，這類商品在一般的店家、購物網站，或團購網站販賣，是不違法的。

參考法規：《發展觀光條例》第 27 條

Q：租車或包車的的司機可以導覽觀光景點解說嗎？

A：不行，只有旅行社才能為旅客安排行程及導覽解說。若想從事這方面業務的出租車業者，如：臺灣大車隊，他們也只能依法成立旅行社，並鼓勵所屬的司機去考導遊執照，如果公司有接到觀光客的需求，就會請這些有導遊執照的司機去接待。

參考法規：《發展觀光條例》第 27 條

Q：有網站招募在地達人帶觀光客導覽，我想加入賺錢可以嗎？

A：在臺灣是不行的。如果你有導遊執照就沒問題，不過要注意的是你的導遊執照是哪種語言？因為導遊必須依語言別來帶團。如果跨語言別帶團，被查到的話還來是依「無照帶團」來裁罰。再次提醒：就算你有導遊執照，你還是不能自己私下接待觀光客，因為導遊必須是受旅行社所僱用才行。如果你是在別的國家要當在地達人，這就要看當地國家的法令，而現在很多國家都開始在抓所謂的無照（黑牌）導遊了，自己還是要考慮清楚。

參考法規：《發展觀光條例》第 59 條

Q：我可以在我的部落格揪團並收取團費嗎？

A：有些旅遊達人或是旅遊部落客，直接在他們自己部落格上發表揪團的文章，註明行程內容、出發日期、團費等細節，並且收取團費，這樣很明顯的就是違反法規。根據《旅行業管理規則》，旅行社用網路招攬生意時，要留下旅行社名稱、地址、電話、註冊編號及代表人姓名等資訊，並且要簽訂旅遊契約書。如果有跟旅行社合作，你只是在網路上號召及分享行程，並註明合作旅行社的聯絡資訊，讓消費者直接與旅行社繳費與簽約，這樣就沒有違法的問題。

相關法規：《旅行業管理規則》第 32 條

Q：在網路分享或宣傳旅行社廣告違法嗎？

A：只是分享旅行社的官方廣告，不涉及招攬業務的話，當然就沒有違法的問題。但
如果在幫忙宣傳的時候，又再加油添醋，可能會與原行程產品的內容與規格不一
樣，等於是又創新了一項產品，這樣就有違法之虞。有些旅行業從業人員會自行在
網站、部落格、臉書等網路傳播媒體上，製作旅遊商品的廣告文宣，招攬消費者參
加自己辦理的旅遊行程。雖然招攬者是旅行從業人員，但售賣的不是合法旅行社的
產品，對消費者權益一樣沒有任何保障。所以，交通部在 108 年修訂了《旅行業
管理規則》第 50 條第 6 款，明定：旅行業僱用人員禁止擅自透過網際網路從事旅
遊商品之招攬廣告或文宣，藉此確保消費者不會受到不實廣告的影響，保障消費者
旅遊品質權益。

相關法規：《旅行業管理規則》第 50 條

圖 3-4　國民旅遊近年來有各種新興的活動方式

3-5　旅行業的周邊服務

　　旅行業經營的類型，除了在法律上的分類之外，在實務上，旅行社也並不是都以承辦團體旅遊、開發旅遊產品為業。有部分旅行社所經營的業務，主要在於提供旅行業的周邊服務，如：機票、簽證、訂房等，甚至改變傳統旅行社的經營方式，而充分利用網路的特性，在線上經營旅行的業務，稱為「網路旅行社」（Online Travel Agent, OTA）。依其資金規模與專業能力，旅行業者對於這些業務有可能專攻其一，也可能兼而有之，這些旅行社通常是乙甲種旅行社註冊登記，有些大型綜合旅行社也可能把這些業務納為公司旗下的部門。茲分別說明如下：

一、總代理 General Sale Agent / GSA

　　「總代理」為外國業者授權在臺灣設立，進行業務推廣或營運的最上游代理商，經營決策功能通常等同「分公司」。交通運輸業（航空、遊輪、火車）的總代理權又可分為：客運（Passenger transport）、貨運（Cargo transport）兩類，總公司可能同時委託同一家公司代理，也可能分開委託不同的業者代理。其中，客運的部分通常是委由旅行業來代理。

　　「總代理」通常為該外籍業者在本地推展業務的試金石。一般而言，外籍業者要進入本地市場，設立「分公司」為正常的選擇。但開設分公司必須投入大量的資金與人力，並且需要面對陌生經營環境的法律、稅務、社會、文化差異等各種風險，而經營成效也尚待驗證，對於外國業者而言，未必是最佳的選擇。因此，委託本地的旅行業者以總代理的方式，代為處理原本應由分公司擔任的推廣、銷售、服務等工作，一方面可以測試市場反應、評估得失；一方面可以做為未來進一步立足本地市場的準備。如果經過一段時間，評估的成效不如預期，總公司只要回收代理權即可離開市場，也可避免造成先前投資的損失。如果成效不錯、市場反應熱烈，總公司就可以放心地投入資金與人力，結和總代理商的經驗，開拓經營本地的市場。

　　身為被委託的旅行業者，如果業績做得好，很可能代理權會被收回，由該公司自行設立分公司接手經營；但業績做得差，當然也會被收回代理權，另託他人。在代理權隨時都可能會被收回的陰影下，雖然不免有委屈，但總代理商的期間，除了應有的利潤分享之外，因外籍業者的品牌光環，也可為本身帶來不少的邊際效益。且在市場價值鏈中，總代理商處於上游供應商的角色，可以左右市場價格、決定資

源（如：機位）的分配，無形中也為自己的業務需求帶來許多方便與好處，對公司的業務大有助益。因此，也樂於承擔這個角色。

目前，在臺灣以「總代理商」形式活躍於市場中，以外籍航空公司為主。

（一）臺灣中國運通股份有限公司總代理

1. 美國航空（American Airlines, AA）
2. 以色列航空（El Al Israel Airlines, LY）

（二）世達通運股份有限公司為四家外籍航空公司擔任總代理

1. 德國漢莎航空（Lufthansa German Airlines ,LH）
2. 美國聯合航空（United Airlines, UA）
3. 瑞士國際航空（Swiss International Air Lines, LX）
4. 奧地利航空（Austrian Airlines, OS）。

此外，創造旅行社股份有限公司為日本國鐵公司（Japan Railways）的「日本國鐵周遊券」（Japan Rail Pass, 圖 3-5）擔任臺灣總代理、飛瑞旅行社股份有限公司擔任「歐洲鐵路公司周遊券」（Rail Europe Pass）總代理等。近年在市場上逐漸興起的豪華遊輪，也是以「總代理」的方式委託臺灣的旅行業者經營。

圖 3-5　日本全國鐵路周遊券 JR PASS / Japan Rail Pass

二、航空票務中心（Ticketing Center）

Ticketing 通常指的是代購、代售交通事業客票的業務，通常包括陸、海、空的交通運輸事業。但是，在旅行業者的普遍認知中，「Ticketing」通常指的是「航空機票」的部分。因為臺灣的海島環境，出入國的旅行，大都須藉由空中交通為主，

因此，機位（票）的取得與否，便成為旅行業經營中一個很重要的關鍵。

航空公司對於旅客機位的供應，一般為「團體機位」與「散客機位」兩大類。

（一）團體機位

「團體機位」的銷售，通常會與綜合旅行社或 Ticketing 業者配合，提早 6 個月以上就先進行協調分配，並收妥訂金做為確認。銷售實力與資金較不足的直售業者不容易參與這個過程，如果有需要團體機位，只能尋求與綜合旅行社或薑售業者合作，或 Ticketing 業者轉售機位來解決需求。

（二）散客機位

「散客機位」則通常會透過航空公司網站或航空電腦訂位系統（Computerized Reservation System, CRS）系統進行公開銷售。CRS 系統公司大略可分為亞洲系（ABACUS）、歐洲系艾瑪迪斯（AMADEUS）、美洲系加利略（GALILEO）三大系統，因背後出資股東的不同，而各自在連線速度上緩急略有不同，例如：使用亞洲系 ABACUS 系統，操作訂歐洲籍航空公司的機位，連線速度會比使用歐洲系 AMADEUS 略慢，在爭奪旺季機位的關鍵時刻，可能就因此痛失先機。因此，Ticketing 業者必須具備各個不同的系統，並嫻熟操作指令，才能快速的依客戶需求，完成訂位與購票的需求。

（三）票務旅行社

由於旅遊的需求通常都會集中在特定的季節或連續假日，這期間的機位呈現「求過於供」現象。因此，「如何取得機位」對於旅行社而言，是很重要的課題。平時業務量不夠大的中小型旅行社，很容易在這場搶票競逐中，敗給業務量大的大型旅行社，而痛失到手的生意。因此，專責運作機位需求的「票務旅行社」便應運而生。票務旅行社除了團體機票之外，主力的業務還是應付「散客」及「商務客」的機票需求。

（四）網路訂房

由於散客的旅行需求，票務旅行社通常也兼營國際訂房業務，為旅客代訂世界各地的旅館。通常會透過取得各國際連鎖大飯店業務部授權，或透過國際訂房系統作業。隨著網際網絡的發達，現在航空公司多半可以透過網絡，提供旅客直接訂位、購票，或包裝成「機加酒」的套裝產品，有時候甚至還有獨家的優惠價格，使得票務旅行社流失許多消費者。而「國際訂房」業務更受到訂房網站，如：Booking.

Com、Agoda、Hotels Combined 的挑戰，使得往昔榮景不在。

三、代辦簽證 Visa Center

　　主要代辦各國入境簽證手續的業務。由於各國發給簽證種類、條件甚為繁瑣，甚至受制於外交關係，受理的使領館也未必在臺灣。因此，這類旅行社可以提供專業的服務，減少被退件或補件的困擾。如果受理的使領館不在臺灣，甚至會以專人或快遞的方式跨海辦理，解決旅客的困擾，常常也是旅行同業求助的對象。

　　各國簽證依其通用程度，在業務上分為「常規」及「非常規」兩種。常規部分，包括：一般普通護照、臺胞證等。非常規部分，包括：墨西哥、哥倫比亞、突尼西亞、巴西、阿根廷等國家。當然，在手續費方面也會有所不同，常規簽證通常以量制價，手續費不高；非常規簽證則視其困難度而訂定手續費的高低。如果有特殊需求，比如旅客申請簽證的要求曾被該國拒絕，或者條件不符，簽證旅行社可以為旅客提供專業的諮商服務，協助旅客克服難題，順利獲得簽證。

　　近年來，臺灣順利突破外交困境，截至民國 106 年 9 月為止，全世界已經有167 個國家和地區，給予中華民國臺灣護照「免簽證」、「落地簽證」或「電子簽證」的待遇。其中，「免簽證」才能有說走就走的旅行，但通常只能以觀光、旅遊為目的，請勿抱持僥倖心態從事工作、遊學之事項。「落地簽證」在抵達該國移民海關時，仍需要申請簽證，只是手續簡便，且大多可預期將被允許，不會被拒絕入境。「電子簽證」手續簡便，須在出發前於網路線上申請。

　　國人旅行簽證手續受到各國減免的優惠，對於大多數以「觀光」為目的旅客而言，可以節省手續流程與費用，當然使得以辦理簽證為主的旅行社業務量受到影響，但其他商務、移民、留學、工作等簽證業務仍不受影響。因此，簽證中心更需要藉由開發新的業務、提供更專業的服務維持其功能性。

四、網路旅行社 OTA（Online Travel Agent）

　　在網際網絡的時代，旅行社是否可以完全在線上。以虛擬方式營運？答案是否定的。依法律規定，旅行業必須實體經營。主要原因在於旅行社是以提供「服務」為主要產品的行業，旅遊產品的生產與消費同時發生，能夠面對面溝通，解說產品或服務內容，才能讓消費者產生信任與安全感。網路的虛擬特性，在於產品發生糾紛或有爭議時，溝通的主動權在業者手上，如果業者相應不理或虛與委蛇，消費者

須花更多心力與業者溝通，並不公平。而旅行業的營業、交易方式也與一般企業不同，故必須與消費者保持聯繫，並在最短的時間內為消費者解決問題。因此，旅行業必須有實體的經營，不可以用虛擬的方式代替。

所謂的 OTA（Online Travel Agent），即是透過網路操作，在線上訂位、訂團、購買交通客票、食宿安排、旅客支付、出團操作等，將旅行社的傳統業務實施線上化的旅行社。比起傳統的旅行社，OTA 在網路提供「更即時」與「互動性強」的服務模式。即使如今大多旅行社早已電子化（圖 3-6），但 OTA 相較於電子化的傳統旅行社，仍有許多值得注意的競爭優勢。

電子化

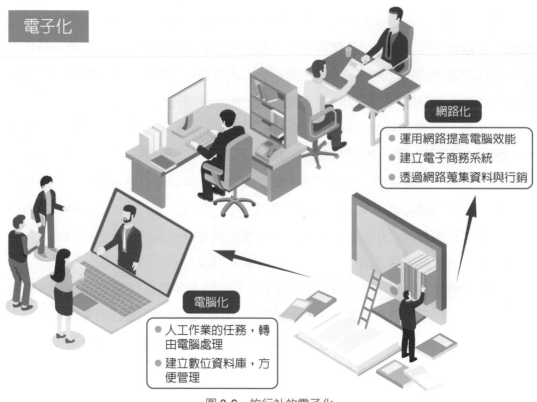

網路化
● 運用網路提高電腦效能
● 建立電子商務系統
● 透過網路蒐集資料與行銷

電腦化
● 人工作業的任務，轉由電腦處理
● 建立數位資料庫，方便管理

圖 3-6　旅行社的電子化

OTA 與傳統旅行社的銷售管道不同，OTA 專注於網路銷售，因此可以減少門市與人員的管理與銷售成本。在交易整合方面，OTA 的系統作業流程，能提升員工的工作效率與產出，如果加上完整的外部應用程式，如機票、旅館、租車、保險等項目的預訂管理與付費機制，就能獲得很大程度的效率提升。經過觀察，OTA 的經營方式，特別適合獨立性強的自由行的旅客，可以提供即時的訊息回饋、

更多的比價功能，更能獲得消費者的青睞。如果能與上游資源供應商如：智遊網（Expedia）等全球性的旅遊聯盟網路串聯，旅遊資料庫將能大幅擴增，也能為消費者提供更多選擇。

相對而言，OTA 最不適合的產品就是旅行團產品。一般而言，參加旅行團的旅客對於旅行社的依賴性較高，同時，旅行團產品因為內容較為複雜，需要旅行社業務人員做更多說明、介紹。消費者也常會有其他特別要求，如：住宿單人房、飲食習慣與禁忌、輪椅或輔助器材等，對 OTA 來說，經過精簡後的人力，較難以負擔這許多額外要求。另一方面，旅行團的產品需要專人開發，必須擁有好的旅遊專業人才與優質領隊，這些都會增加不少人事成本。因此，目前 OTA 在團體旅遊業務上，大多仍著重在宣傳行銷的部分，無法完全取代傳統旅行社的操作。

依《旅行業管理規則》第 16 條：「旅行業應設有固定之營業處所……。」因此，旅行社雖然以網路為主要的行銷營運手法，但是仍須設有實體辦公室、固定營運處所，以便讓主管機關與消費者可以直接與業者接觸、溝通。

關於網路經營的規則，依據《旅行業管理規則》第 32 條規定，仍須把相關資訊公開在網站上，以便讓消費者判定旅行社的規模與條件，如：旅行業以電腦網路經營旅行業務者，其網站首頁應載明下列事項，並報請交通部觀光局備查：

（一）網站名稱及網址。

（二）公司名稱、種類、地址、註冊編號及代表人姓名。

（三）電話、傳真、電子信箱號碼及聯絡人。

（四）經營之業務項目。

（五）會員資格之確認方式。

旅行業透過其他網路平臺販售旅遊商品或服務者，應於該旅遊商品或服務網頁載明前項所定事項。

此外，《旅行業管理規則》第 33 條：「旅行業以電腦網路接受旅客線上訂購交易者，應將旅遊契約登載於網站；於收受全部或一部價金前，應將其銷售商品或服務之限制及確認程序、契約終止或解除及退款事項，向旅客據實告知。旅行業受領價金後，應將旅行業代收轉付收據憑證交付旅客。」

因此，網路旅行社在銷售過程中，還是要如同一般旅行社，與旅客簽訂旅遊契約書，並依法開立「旅行業代收轉付收據憑證」。因此，所謂的 OTA（Online Travel Agent）即是將宣傳行銷、開立機票、旅客支付、出團操作等傳統旅行社業

務線上化的旅行社，不能以虛擬方式經營。

　　從旅行產業觀點來看，「網路旅行社」的定義，是以「網路做為宣傳與銷售的主要管道之旅行社」，不可以於線上虛擬存在，必須有實體營運的固定處所，也必須與消費者簽訂旅遊契約書，並應開立「旅行業代收轉付收據憑證」。[7]（圖3-7）依財政部核准，旅行業在特許範圍內，得開立「旅行業代收轉付收據憑證」，不另開立統一發票。

圖 3-7　旅行業代收轉付收據

7　財政部 82/05/17 台財稅第 821485398 號函：關於旅行業者開立旅行業代收轉付收據之範圍，除本部 82/03/27 台財稅第 821481937 號函規定之銷售國際航線機票及銷售非購自在臺航空公司及其總代理之其他國家（地區）機票部分外，尚包括：（一）國內外及大陸旅行團之團費；（二）代訂國內外及大陸地區飯店、車、船、門票；（三）代辦簽證工本費；（四）其他代收轉付之營業項目。

旅遊報你知

日本最大低價旅行社 Tellmeclub 破產

2017 年 3 月底，日本以銷售低價旅遊產品知名的旅行社 Tellme Club 向東京法院申請破產，這是日本影響相當大的旅行社破產事件。Tellme Club 預估債務高達 150 多億日圓，其中約 99 億與 36,000 名旅客已簽訂的旅遊契約，其他 50 億來自於其他相關的觀光業者及銀行貸款。據了解，臺灣負責接待的旅行業者的損失，也高達新臺幣 6 千萬以上。

Tellmeclub 成立於 1998 年，他的經營手法，是藉由利用淡季的期間，以低價購買航空公司機位或飯店，對消費者銷售優惠的旅遊行程與機票。然而，網路時代的經濟環境與旅遊產業的經營方式已經大不相同。因為航空公司精打細算控制成本，再加上訪日人口激增、入境機位需求強，淡季廉價的機位數大幅減少；同時，訂房網站快速成長，造成客源流失等因素，讓旅行業者生存空間愈來愈小。如過去淡季殺低價、薄利多銷，等到旺季進補的經營手法，已無法維持公司的生存。

面對 OTA 的成長、市場去中間化等產業環境的變化，2017 年，日本近畿旅行社（KNT）發表《事業構造改革宣言》（地域交流事業などを主力として構造改革に邁進すると宣言）[8]，決議未來「團體旅遊」與「個人旅遊」二大部門將進行整併。另外，也準備在新的地域設立分公司，就地服務在地需求。改革以「集中與分散」為方針，集中指集團內資源的整合，以增加執行效率；分散則為各地方子公司在各地區發揮力量，強調運作的彈性、機動性與力道集中，讓各分公司分別發揮其強項。

據觀察，日本旅行社有 70% 都是賣低價產品，較少賣高單價商品，這情形與臺灣的旅行業經營手法非常相似。無論選擇何種經營模式，最重要的還是精確的成本管控、公司內外部資源整合，及策略的靈活性。但是若要做高品質就要堅持到底，以優質服務創造利潤，並建立口碑，才會成功。若要做低價產品，成本的控管、公司內部資源整合、產品成本的穩定性、有效的通路等，都需要有效控管，最重要的還有策略的靈活性。

8 資料來源：KNT 官方網站 http://www.travelvision.jp/

3-6 政府採購案作業

在旅行業務中，有一塊特殊市場，因為總金額高、出團量穩定，是很受旅行社重視的業務，即「政府採購案」，因為採「招標」的方式決定承辦者，俗稱「標團」。依《政府採購法》規定：政府機關、公立學校、公營事業辦理採購，採購金額達新臺幣一百萬元（含）以上，都需要依法辦理採購，不得私相授受。而旅行業可能涉及的採購案，包括：政府機構跨縣市參訪觀摩、政府基層辦理文康活動、政府單位辦理出國貿易參訪或運動比賽活動、學校辦理校外參觀教學活動、學校辦理國際交流活動、學校辦理童軍聯團活動等，屬於法規中的「勞務採購」，都是《政府採購法》適用範圍。因此，如果旅行業者想要爭取承辦這些活動的商機，就必須依照《政府採購法》規定，參與採購作業流程，包括：投標、開標、比（議）價、決標與驗收。而各級私立學校不屬於政府機構，不受《政府採購法》的約束，所以不需要經過這個程序。

採購之招標方式，分為「公開招標」、「選擇性招標」及「限制性招標」三種。

1. 公開招標：指以公告方式邀請不特定廠商投標。
2. 選擇性招標：指以公告方式，預先依一定資格條件辦理廠商資格審查後，再邀請符合資格之廠商投標。
3. 限制性招標：指不經公告程序，邀請兩家以上廠商比價，或僅邀請一家廠商議價[9]；由主辦機關依法選擇適合的招標方式進行。

旅行業者參與的採購案，通常採用「限制性招標」，即經公開評選為優勝者，獲得優先比（議）價權。

機關辦理採購，應依功能或效益訂定「招標文件／規範」，將招標公告或辦理資格審查之公告，刊登於政府採購公報，並公開於資訊網路。所以，旅行業者可以密切注意「中華民國行政院公共工程委員會」所屬的「政府電子採購網」，即可查知各單位相關的招標資訊。旅行業者如有意願參與，則可以依招標文件的規範內容，製作「服務建議書」，依規定流程參與競標。

旅行業者依規定投交服務建議書後，將先經過「資格標」的資格審議，確認主辦機關所要求的：旅行業執照、保險證明、繳稅證明等文件齊備，便可進入第二階

9 《政府採購法》第 18 條。

段的「評選會議」。評選會議由 5 人以上組成委員會，除由主辦機關選派的內部人員出席之外，還必須包括外部專家學者（人數不得少於三分之一），學者專家通常由主辦機關於行政院公共工程委員會的「專家學者資料庫」中遴選出任。「評選會議」的形式，通常會邀請投標廠商到會議現場，或以線上視訊方式做簡報說明，評選委員可以對廠商提出之內容或細節，做更進一步詢問，請廠商補充說明與釐清問題。也有部分主辦機關的「評選會議」，是採用閉門會議的方式進行審查與討論，並不邀請廠商到現場簡報。採用方式由主辦機關自行決定並另行通知廠商。

評選會議中，將彙整全部委員的評選分數作為依據，並列出議價序位，由序位排名第一的廠商優先取得議價權，與主辦機關就標案的內容與價格等細節，做進一步的確認並決標。優先廠商認為無法達成主辦機關的要求時，也可以自動放棄資格，由次一序位的廠商接續商談。序位第一之廠商如有兩家以上，且均得為決標對象時，以「標價低者優先議價」，標價仍相同者，抽籤決定之。

旅行業者製作的「服務建議書」內容，攸關是否可以順利獲得本案，因此，在製作過程中，須小心謹慎。主辦機關對於「服務建議書」的內容、標案的各項要求與規格，會詳細載明於「招標文件／規範」中，旅行業者要確定完全符合所明訂的條件。除此之外，旅行業者應注意以下細節：

一、錯別字太多

錯字太多，顯見廠商的工作態度不夠嚴謹、不夠細心，有時候關鍵的一個錯字就會翻轉辛苦的成果，或造成反效果，當然會影響評選委員對廠商專業度的信任感。

二、內容誤植

有些內容可能轉載自別的文件，或為簡省作業而使用公司內部類似行程的套裝版本，卻未能妥為修改，在細節的部分難免有誤，如：住宿旅館的書面資料與簡報內容不同，或房型、住宿人數與標案的要求有出入，都是嚴重的缺失。

三、行程可行性

行程的時間分配過於緊湊、過於寬鬆，或安排的活動未能考慮季節、環境變化因素，如：安排在中午時間去遊墾丁社頂公園，或未能考慮遊覽車司機的工時規定等，讓評審委員懷疑行程的可行性。

四、資料缺漏

應附呈的佐證資料，如：旅館的訂房單、機位的訂位記錄單、餐廳的食品安全衛生檢驗證明、遊覽車的車籍資料等應完整呈現，表示一切的準備工作就緒，可以增添評選委員的信任感。

五、附加服務與回饋

消費者對於「物超所值」的期待是很正常的。因此，投標廠商能在正規要求之外，是否還能夠提供更多的附加服務與回饋，如：贈送消夜小點心、住宿或餐飲內容升等、製作活動手冊或標識名牌、小禮物、礦泉水等，往往也能增加主辦機關的好感。

六、保險內容不清楚

有部分旅行業者對於「旅行業履約保險」、「旅行業責任保險」及「旅行平安保險」的內容混淆不清，因此常出現誇大其辭或含糊應付的現象，也容易暴露出業者的專業程度不足。

《參考範例》

109 學年度三年級外埠參觀教學活動

XX 縣立 XX 國民中學招標規範

一、本採購基本資料

（一）招標機關：XX 縣立 XX 國民中學

（二）採購案號：XXXXXX

（三）採購名稱：109 學年度三年級外埠參觀教學活動招標次別：第 X 次

二、活動內容

（一）活動建議日期

1. 110 年 5 月 17 日（星期一）至 110 年 5 月 21 日（星期五）。

2. 110 年 5 月 24 日（星期一）至 110 年 5 月 28 日（星期五）。

3. 由廠商提供企劃安排辦理共三天兩夜來回行程，納入服務建議書。

（二）活動參觀地區：廠商提供評選之服務建議書，行程規劃，扣除花蓮及臺東以外區域，皆可辦理。

（三）路線規劃與其他活動、參觀地點：由廠商提供企劃安排。

（四）活動第 1 日早上 7 時 30 分出發。

（五）預估數量

1. 預估遊覽車需求數量為 18 輛，一班一車。

2. 預估參加三年級學生數量約 540±20 人，隨隊指導教職員工數量約 23 人。

3. 費用結算以實際參加人數。

4. 低收入戶或清寒學生免費優待

 (1) 領有主管機關核發低收入戶證明，或家境實際困難但因法令規定等因素，無法取得主管機關核發低收入戶證明書，惟經學校證明家境清寒之學生，其參加本次活動之所有費用由廠商全額負擔。

 (2) 免費優待人數上限，以一班一人為原則，符合資格人數逾此上限時，由學校自行負擔。

三、需求規格

（一）遊覽車

1. 遊覽車應為出發日前 5 年內出廠，43 人座豪華冷氣巴士營業用車。

2. 遊覽車單項總價含司機茶水費、過路費、停車費、郵電費及相關行政管銷等費用。

3. 隨車專業領隊服務人員，每車至少 1 人為原則。

4. 應配備有 VCD、DVD 影音系統、高傳真 HI-FI 音響伴唱系統等設備，團員要求使用設備時，遊覽車司機不得藉故拒絕。

5. 遊覽車提供播放之影片等軟硬體娛樂設備，應符合法令規定，未符規定由遊覽車司機負法律責任，廠商負連帶責任。

6. 雨天備案：每部遊覽車應於出發前備妥足額輕便式雨衣，遇下雨情形免費提供每位團員使用。

7. 車輛行車執照、駕駛員駕駛執照、保險證之影本，應於活動出發之日起算。前第七日 15 時之前匯集成冊，以掛號方式函送本校，若未及函送，經本校同意得以傳真代之，並請註明與正本相符及蓋公司大、小章，影本資料不可模糊不清，未經本校同意，不得任意更換車輛及駕駛員。

8. 駕駛員：具職業大客車駕駛執照，一年內不得有重大違規之優良駕駛員，活動當日應主動出示證件正本（車輛行車執照、駕駛員駕駛執照、保險證）供本校工作人員查驗。

9. 活動開始前所有車輛均需經本校人員安檢，合格才能發車。若有車輛不合格，該部車必須更換，承攬廠商應調派其他車輛替代，相關罰則依招標契約規定辦理。

（二）住宿

1. 符合我國觀光局認定之「一般旅館」等同等級住宿飯店或旅館，必須全體師生當夜同住在同一間飯店中，學生宿 4～6 人房，不加床，不拆床。

2. 學生以 4～6 人一房、2～3 床雙人床為原則。若天氣寒冷，請適時提供同學棉被禦寒。

3. 隨團工作人員以 2 人一房、兩床單人床為原則。

4. 男女房間需明顯隔開並易於管理。

5. 住宿地點應符合建築物公共安全檢查與消防設備安全檢查合格，必要時得請廠商提出相關證明資料。

（三）膳食

包含第一天午餐、晚餐，第二天早餐、午餐、晚餐，第三天早餐、午餐；教師全程於餐廳用餐，以 10 人 1 桌為原則，用餐數與學生同。

1. 午餐及晚餐

(1) 午餐 3 餐（合菜），晚餐 2 餐（合菜）。

(2) 每桌 7 菜、1 湯、1 水果，團膳。

(3) 合菜以每桌不逾 10 人為原則。

(4) 每桌提供 1000cc（含）以上飲料 2 瓶，或等量飲品。

(5) 不可提供養樂多、豆奶等飲品。

2. 早餐

(1) 早餐 2 餐。

(2) 每桌至少 5 菜（含一盤炒青菜與蛋類）及稀飯、饅頭、豆漿以上。

(3) 以每桌不逾 10 人為原則。

3. 餐盒：內含至少 5 個麵包、1 瓶鋁箔包飲料（非奶、豆飲品）。

4. 以新鮮可口、安全衛生、營養均衡且豐富，及份量足夠為原則。

5. 各餐均需提供素食，素食人數由學校於行前統計、併同團員名冊提供給廠商。

6. 團員用膳地點必須集中，不得分隔兩地。

7. 若食物不鮮，導致任何影響健康不良後果，由廠商負責協調處理，並負擔一切含醫療等費用。

8. 每餐若有主菜、飯量不足量情形，經反映未立即改善時，該桌罰款新臺幣 3,000 元整。

9. 投標廠商需附菜單。

（四）旅遊手冊：廠商應提供團員 1 人 1 份旅遊手冊，其內容包括：

1. 行程安排及注意事項。

2. 景點、遊憩點簡介。

3. 遊覽車人員分配表（教師手冊）。

4. 團員用膳桌次（教師手冊）。

5. 團員住宿房間號碼（教師手冊）。

6. 其他與本案相關說明事項。

（五）旅遊地區：除花蓮、臺東以外區域。

投標廠商須於投標文件中檢具「活動內容」計畫書，包含活動規劃、時間流程等，應避免危險活動。相關活動須經校方同意後，方能執行。

（六）保險

1. 旅行社應投保旅行業責任保險及旅行業履約保證保險，且投保金額不低於下列金額：

（1）旅行業責任保險

　　A. 每一旅遊學生意外死亡保險金額新臺幣 200 萬元。

　　B. 每一旅遊學生意外殘廢給付最高新臺幣 200 萬元。

　　C. 每一旅遊學生意外醫療費用保險金額新臺幣 3 萬元。

　　D. 旅遊學生家屬前往事故地點善後處理費用新臺幣 5 萬元。

（2）旅行業履約保證保險

　　校外活動所使用交通工具若為遊覽車（含包車）等陸運業者，旅行社應要求業者投保強制汽車責任保險、任意汽車第三人責任保險、汽車旅客責任保險，或旅客運送業責任保險。

(3) 旅行社應於開標前，檢具其有效之旅行業責任保險單及旅行業履約保證保險單，供校方審閱。旅行社於確定得標後，應於校外活動成行前，檢具下列文件予校方審閱：

A. 保險公司簽發之確認同意承保校方該次校外活動參加人員之保險憑證或保險單。

B. 校外活動所使用交通工具業者，若爲陸運業者，則須檢具強制汽車責任保險單、任意汽車第三人責任保險單，及汽車旅客責任保險單或旅客運送業責任保險單。

C. 校外活動所安排餐宿、遊樂場所或其他公共場所業者之公共意外責任保險單，且投保金額不得低於下述金額。若爲餐飲業者，尚應檢具已附加投保食物中毒責任保險之證明。

(A) 每人體傷責任保險金額新臺幣 200 萬元。

(B) 每次事故體傷責任保險金額新臺幣 1,000 萬元。

(C) 每次事故財損責任保險金額新臺幣 200 萬元。

(D) 保險期間累計最高賠償金額新臺幣 2,400 萬元。

（七）其他

1. 活動第 2、3 日，出發時間不得晚於 8 時 00 分。

2. 活動第 3 日，返達本校時間不得晚於 18 時 00 分。

3. 活動時間提供 6～8 人座車輛乙輛，具合格證照護理人員 1 名、交通管制人員 2 名，並全程隨團以維護師生活動安全。

4. 投保證明書影本應於活動出發之日起算前第七日 15 時之前送達本校。

5. 本校如有身心障礙學生（多重障礙）參加出遊，須提供相關需求。

四、廠商工作服務事項

（一）學校得要求廠商於活動前，提供車輛、膳宿及人員，會同本校相關人員 2～5 人勘察有關本活動行程之旅遊地點及膳食、住宿之品質，費用由廠商負擔。

（二）廠商應指派總領隊 1 人，醫療小組 1 組（至少含 1 名合格的護理人員）。

（三）每車派專業領隊 1 人，隨車處理交通、康樂活動，及其他偶突發事件。若與本校工作人員見解不同時，應以本校工作人員的意見爲主。

（四）用餐時，領隊人員應依序將同學帶入餐廳，維持用餐秩序。

（五）廠商應指派主管級以上幹部 1 名全程隨團履約、協調處理相關事項，並處理突發狀況。

（六）前述各款證明文件，若未及函送，得先以傳真代之，惟仍需於活動出發前補送正式公文（含附件）。

（七）預先審核義務

旅行社應就校外活動全程所需之協力配合廠商（含交通、餐飲、住宿等）之選任，應負善良管理人之注意義務，要求協力配合廠商具備下列資格，但不以下述列舉者為限：

1. 為登記有案，領有營業執照合法經營，且通過所屬主管機關所定安全檢查項目各項規定之公司行號。

2. 須為信譽良好且無重大肇事記錄之公司行號。

3. 具有充足能力，順利履行校外活動中預定安排之相關行程。

（八）因應流感等疾病措施，本校基本建議如下：

1. 旅途防疫工作之執行：不換車、不換房、上車量體溫、酒精乾洗手液、口罩等相關之防疫措施之規劃。

2. 學生傷病或發燒就醫、區隔、流感篩檢與後送返家之安排。

3. 配合教育部防疫政策，學生後送或原車返回等退費事項之規劃。

4. 延期事宜：若遇特殊情況（天災、流感盛行或不可抗拒等因素），學校得與廠商討論更改適合之活動日期（以非假日為原則）。

五、學校配合事項

（一）學校應於預定出發日之兩星期前，提供完整之參加活動團員名冊及遊覽車需求數量，函送廠商安排門票、遊覽車等相關事宜。

（二）學校應指派領隊 1 人負責、副領隊 1 人襄理指揮協調工作。

（三）學校應於接獲廠商函送之保險、車輛及駕駛員等資料時，派員審查是否符合規範，並於出發前 20 分鐘實地完成車輛及駕駛員查核，如有不符，應即糾正，並請廠商提出說明。

六、履約管理補充事項（含罰則）

（一）學校因故須延後活動日期時，得於原預訂出發日 2 日以前，以書面通知廠商辦理變更契約且不增契約價金，延後期限不得逾原契約 60 日。學校逾前開通知期限者，應支付廠商合理增加價金，其數額以不逾實際發生數為限。

（二）經決標籤約之活動行程，未經學校同意不得變更或加停休息站。

（三）廠商最遲應於活動出發之日起算前第七日 15 時之前，檢送履約車輛及駕駛相關資料函請學校核備，並得包含相當數量之備用車輛及駕駛。經學校函復同意備查之車輛及駕駛，未經學校書面同意不得變更；若於出發前一天或當天發生緊急狀況需更動車輛及駕駛，無法及時經學校書面同意變更時，得先行以電話、通訊軟體或傳真等任一方式通知，並於事後補以正式公文及佐證資料，向學校申請備查；惟廠商如未依前述規定事先通知學校，則仍須依本條第七項規定扣罰。

（四）廠商應對所派遣之車輛做適當之保養，尤其注意制動系統、轉向系統、輪胎氣壓（胎紋深度）、安全設備（如安全門、滅火器、油、水電等）及燈光、雨刷之檢查。

（五）旅程中，遇車輛故障或發生交通事故致人員受傷，除依保險條款及契約規定辦理外，應採下列措施：

1. 受輕傷並經護理人員簡單醫療處理者，可選擇繼續參加活動或就醫。

2. 須送醫治療者，由廠商負責以最快速度、適法之作為，協調車輛將傷者後送至最近之醫療院所接受診治，並派員隨同處理相關事宜。

3. 送醫治療者無法參加之其他行程（即未履約部分），其車資及未履約之門票全額退費（限自費參加人員）。

4. 廠商應視個案情節輕重酌發慰問金。

（六）團員於活動行程停留點發生事故致受傷者，准用前款規定辦理。

（七）廠商未派遣經學校同意備查（含備用）之車輛及駕駛員履約，每部車扣罰新臺幣 5,000 元整，每位駕駛員扣罰 2,000 元整。

（八）屆出發時間，廠商仍無法派遣足額合格車輛及駕駛員履約時，以出發時間順延至廠商派遣足額合格車輛及駕駛員為止。延遲每逾 1 小時，扣罰契約結算金額 3%，不足 1 小時以 1 小時計；延遲滿 3 小時，學校得取消活動並視同延誤履約期限情節重大，得依《政府採購法》第 101 條及相關規定辦理，並沒收履約保證金。

（九）廠商履約之駕駛員有抽煙等危害車內空氣品質之情形，經隨車老師通知廠商後，廠商應予糾正，未立即改善者，每一事件扣罰新臺幣 6,000 元整。

（十）　廠商履約之駕駛員有酗酒或其他影響行車安全之情形，每一事件扣罰新臺幣 10,000 元整，廠商並應另行派遣其他合格駕駛員繼續履約，其造成延遲者，依前款規定辦理。

（十一）　廠商履約之駕駛員不得違反《兒童及少年福利與權益保障法》第 81 條第 1 項規定：「……，一、曾犯妨害性自主罪、性騷擾罪、經緩起訴處分或有罪判決確定。但未滿 18 歲之人，犯刑法第二百二十七條之罪者，不在此限。二、有第四十九條各款所定行為之一，經有關機關查證屬實。三、罹患精神疾病或身心狀況違常，經主管機關委請相關專科醫師二人以上諮詢後，認定不能執行職務」及本辦法第 10 條規定：「學生交通車之駕駛人，除不得有本法八十一條第一項各款所定事項外，並應同時符合下列各款之規定：一、年齡六十五歲以下。二、具職業駕駛執照。三、最近六個月內無違反道路交通管理處罰條例違規記點達四點以上，且最近二年內無肇事記錄。但肇事原因事實，非可歸責於駕駛人者，不在此限」，若查獲違規人員，每一人扣罰新臺幣 100,000 元整。

（十二）　旅程中未經學校領隊或副領隊同意，任意變更行程或加停休息站，每處扣罰新臺幣 10,000 元整。

（十三）　住宿飯店必須全體師生當夜同住在同一間飯店中，學生宿 4～6 人房，不加床，不拆床，若拆分為兩或三處住宿，扣罰新臺幣 120,000 元整。

（十四）　未依指定地點、時間（遲到 10 分鐘以上）到校，每車罰款 1,000 元整。

（十五）　每餐若有主菜、飯量不足量情形，經反應未立即改善時，該桌罰款新臺幣 3,000 元整。

（十六）　旅遊導覽手冊不符合規定者，每本罰款新臺幣 50 元整。

（十七）　其他違規事項扣罰契約結算金額 2‰。

七、服務建議書

（一）編撰內容

　　1. 服務建議書內容應依表一（第 9 頁）所有評分項目，並依其順序詳細規劃與說明，必要時檢附相關照片及證明文件。

　　2. 服務建議書內容因未依評分項目順序編撰、章節缺漏等，造成評選委員困擾、難以評分者，除評選委員得視情節扣除部分分數外，亦得依採購法第 50 條規定辦理。

3. 「履約能力」應述明：

 (1) 資本額及簡介。

 (2) 廠商過去 3 年內之承攬公立機關、學校案件之履約績效（應附結算驗收證明書或其他證明影本，未附者不列入評量）。

 (3) 本案主要工作人員（應為專任人員）之相關經歷。

 (4) 曾獲得之優良事蹟及其證明文件。

 (5) 投標廠商自訂優勢自評表，並附電子文字檔。

4. 「行程規劃」應針對本案「活動內容」及「規格需求」詳述：

 (1) 停留點及停留時間（用膳地點屬停留點之一，應一併規劃）。

 (2) 各停留點之間行車距離及預估車行時間。

5. 「住宿安排」應詳述

 (1) 飯店或旅館名稱、等級、聯絡電話及地點。

 (2) 房間及其設施。

 (3) 房間間數（例如 4 人房○○間；6 人房○○間）。

 (4) 隨房附贈之公用設施（如游泳池、健身房、三溫暖等）及優惠措施（如館內商店折價優惠等）。

 (5) 有照片者應提供實景照片。

6. 「膳食安排」應說明各餐團膳用膳餐廳規劃（包括餐廳名稱、地點、菜單、特色、聯絡電話等）。

7. 「車輛」應詳細說明

 (1) 擬用遊覽車之基本資料（如牌照、駕駛資歷、車齡、座椅數等）。

 (2) 車內娛樂設備。

 (3) 遊覽車外觀及車內照片。

 (4) 廠商得規劃本招標規範「需求規格」以外之額外服務，例如提供隨車服務人員、提供茶水等。

8. 「應變措施」應包括：

 (1) 為避免發生本招標規範第 6 點各款訂有罰則之情事發生，擬備應變計畫與風險管理作為。

 (2) 因氣候等不可抗力因素，致無法如期出發時之因應計畫與具體作為。

(3) 其他與本案有關之緊急應變措施。

9. 價格之合理性與完整性：依據前開各項規劃及廠商所投送之投標標價清單，綜合考量評分，此部分廠商得自行影印投標標價清單，並附於服務建議書。

10.團康活動：投標廠商須於投標文件中檢具「活動內容」計畫書，計畫須包含活動流程、時間流程、娛樂節目。

11.附件包括：廠商、工作人員之學、經歷、實績證明文件，及證明投標廠商承攬相似案件係屬績效良好之證明文件等。

（二）編撰格式

1. 以 A4 之紙張繕打。

2. 加目錄、頁碼、封面及封底，並裝訂成冊；相關資料請依評分表順序，由上而下編撰。

（三）編撰服務建議書應注意事項

1. 服務建議書應依投標須知規定之份數及方式交付。

2. 投標廠商於服務建議書中引用相關書籍資料，應加註引用書籍名稱。若投標廠商於服務建議書中，引用相關書籍資料而未予以登載，且服務建議書內容與其他廠商有雷同之處，評選委員得視抄襲情節輕重扣減分數。

3. 投標廠商服務建議書內容有關智慧財產權、著作權、專利權等問題，由投標廠商自行負責，如有侵害第三人合法權益時，由投標廠商負責處理並承擔一切法律責任，與招標學校無涉。

4. 投標廠商所送服務建議書除得標廠商外，其餘由招標學校保留 1 份，證件影本概不退還。得標簽約者其投標書件之著作財產權，歸招標學校所有。

5. 本採購訂有底價，廠商應依所投遞之單價爲成本利潤基礎，規劃並編撰服務建議書內容。

八、評選須知

（一）採購評選委員會

本案依據《政府採購法》第 22 條第 1 項第 9 款、《機關委託專業服務廠商評選及計費辦法》、《最有利標評選辦法》、《最有利標作業手冊》等相關規

定，辦理公開評選，成立採購評選委員會（以下簡稱本委員會）及工作小組，對於專業服務廠商所提服務建議書進行評選優勝者。

（二）評選項目及配分

1. 評選項目及配分情形詳如表一所列：

表一：評選項目及配分

服務建議書主要內容規定

項次	評選項目	配分
1	履約能力（含廠商過去 3 年內之承攬公立機關、學校案件之履約績效，及主要工作人員相關學、經歷）	15 分
2	行程規劃	25 分
3	住宿安排	15 分
4	膳食安排	5 分
5	車輛	5 分
6	應變措施	5 分
7	價格之合理性與完整性	20 分
8	團康活動	10 分
總　滿　分		100 分

2. 總滿分為 100 分，70 分（含）為及格，未滿 70 分者經出席委員逾半數（含）以上評定不及格，且經本委員會決議者視為不合格，不得參與比序。

3. 序位第一之廠商有 2 家以上，且均得為決標對象時，以「標價低者優先議價」，標價仍相同者，抽籤決定之。

（三）評選作業

開標後經資格審查合格之投標廠商，由工作小組進行服務建議書初審後，送交評選委員會評選。

1. 初審

由招標學校成立之工作小組進行初審，針對投標廠商投送之服務建議建書內容，依據評選項目，就受評廠商資料擬具初審意見，載明下列事項，連同廠商資料送委員會供評選參考。

(1) 採購案名稱。

(2) 工作小組人員姓名、職稱及專長。

(3) 受評廠商於各評選項目所報內容是否符合招標文件規定。

(4) 受評廠商於各評選項目之差異性。

2. 評選程序：評選作業程序如圖一所示。

(1) 工作小組報告：工作小組就所提具之初審意見及受評廠商於各評選項目之差異性逐項向評選委員會報告。

(2) 審閱服務建議書：各評選委員參考工作小組初審意見，審閱服務建議書內容，就各受評廠商於評選項目之差異性初步了解。

工作小組報告（約 10 分鐘）

↓

評選委員審閱服務建議書
廠商簡報及問答時間
（每家廠商約需 10 分鐘）

↓

綜合評選、逐項討論、決議
（約 10-30 分鐘）

圖一：評選作業程序

3. 評選優勝廠商方法：採「序位法」，價格納入評比，以序位第一且經機關首長或評選委員會過半數之決定者，為優先議價廠商（行政員公共工程委員會 97 年 2 月 15 日工程企字第 09700062310 號函修訂）。

(1) 評選委員依招標學校提供之評選評分表，就各評選項目分別評分後予以加總，並依加總分數高低轉化為序位，分數最高者列序位 1，次高者列序位 2，餘類推。

(2) 評選委員各評選項目之分項評分加總轉化為序位後，應彙整合計各廠商之序位於招標學校提供之「評選序位彙總表」，並以合計值最低者為序位第一，餘類推。

(3) 序位第一之廠商有 2 家以上，且均得為決標對象時，以「標價低者優先議價」。

(4) 評選委員會或個別委員評選結果，與工作小組初審意見有異時，應由評選委員會或該個別委員敘明理由，並列入會議記錄。

(5) 不同委員之評選結果有明顯差異時，召集人應提交評選委員會議決，或依評選委員會決議辦理複評。複評結果仍有明顯差異時，由評選委員會決議之。

(6) 投標廠商所提送服務建議書，如經出席委員過半數評為不符需求，評選委員會得決議該廠商為不合格，而不評列名次。

（四）不予評選或延遲評選

有下列情形之一者，不予評選或延遲評選。

1. 變更或補充評選文件內容者。

2. 發現有足以影響評選公正之違法或不當行為者。

3. 依《政府採購法》第 82 條，規定暫停採購程序者。

4. 依《政府採購法》第 84 條，規定暫停採購程序者。

5. 依《政府採購法》第 85 條，規定由招標學校另為適法之處置。

6. 因應突發事故。

7. 變更或取消採購計畫。

8. 經學校認定之特殊情形。

九、分期付款

（一）第一期款項為向學生收費部分，待廠商檢送結算報告與相關憑證（如支出有關之原始單據）繳交機關後，經機關確認廠商確實依服務內容、契約規定履約且無違約情事後，辦理驗收；機關於驗收合格後，接到廠商提出請款單據後 15 工作天內核支核算驗收後應付款項 90%。

（二）第二期款項為隨隊教師部分，需俟向補助機關申請核撥補助款後，再行結付尾款 10%。

十、其他

其他未盡事宜，依《政府採購法》及其子法等相關規定辦理。

第二篇
旅行業的組織與運作

第**4**章
旅行社的設立與條件

學習目標

1. 瞭解旅行社設立的條件與流程
2. 瞭解旅行社特有的強制規定
3. 瞭解旅行業責任保險與旅行平安保險的異同
4. 熟悉旅行業履約保證保險

　　旅行業與一般行業，在經營方式上有很大不同，主要來自於行業服務業的特性，產品品質的提供常常因認知不同而產生爭議，而「先付款、後享受」的時間差距也有一段期間，特別容易讓消費者不放心。因此，在法規面，特別設訂一連串的規定，盡量減少旅行社與消費者之間爭議的可能。而特別加入的保險機制，也能有效地分攤消費者的風險，讓旅行社可以正常經營。

章前案例

出國旅遊遇旅行社倒閉，不用被逼再墊付旅費了！

　　2007 年 8 月 25 日，臺灣的翊荃旅行社發生負責人捲款落跑的事件，當消息傳出時，翊荃旅行社一團正在北京「全聚德」高興吃烤鴨的團員們，被負責接待的中國「中僑旅行社」變相控制行動，一群大漢圍在餐廳外，聲稱臺灣的翊荃旅行社負責人惡性倒閉，該團團費尚未付清，要求每人需多付 990 美元（約臺幣 31,000 元），否則無法離開。領隊與團員們與對方不斷協商，從傍晚 6 時至翌日凌晨 2 時，直到團員同意刷卡付錢才放行。

　　觀光局表示，旅客在大陸被迫刷卡的費用，因翊荃旅行社因有投保新臺幣 2,000 萬元之履約保證保險，旅客受損之金額在保證保險金額範圍內，品保協會在團員返國後已都先行墊償，之後再向保險公司申請理賠。未來如再發生類似情況，品保協會也會在第一時間出具證明和保證信函，不能讓消費者被迫額外付費。觀光局官員說，其實據了解：翊荃已付清該團的團費給中僑，中僑卻趁機找藉口向團員強收翊荃以前的欠款，行為惡劣，因此將發函禁止國內旅行社與中僑有業務往來，違者將罰 5 萬元。

　　行政院消費者保護委員會鑑於本案事涉消費者權利甚鉅，將本案提報 96 年 8 月 30 日第 149 次委員會議並做成決定，決議事項如下：

1. 交通部應責成品保協會，儘速妥為處理旅行社倒閉之善後工作，協助消費者迅速獲得退費或理賠事宜，以維護消費者權益。

2. 交通部觀光局就品保協會、銀行公會、保險公會及旅行業相關公會所共同成立之交易安全查核小組，加強橫向聯繫及情資蒐集，發揮安全查核功能；並依法適時公布查核或評鑑之結果，必要時修訂相關法規。

3. 請交通部觀光局督導品保協會暨金管會保險局，督導產險業共同落實觀光局所頒之《旅行業承辦出國旅行團體行程一部無法完成履約保證保險處理作業要點》，以即時確保旅客權益。

4-1 旅行社設立的流程

一、登記與註冊

關於旅行社的設立，依據《發展觀光條例》第 26 條規定：「經營旅行業者，應先向中央主管機關申請核准，並依法辦妥公司登記後，領取旅行業執照，始得營業。」所以，想要開一家旅行社，必須先向交通部申請核准，然後向經濟部商業司辦理公司登記，取得公司執照後（圖 4-1），再向地方政府辦理營利事業登記（圖 4-2），最後向交通部觀光局申請旅行業執照（圖 4-3）。這些手續完備後，才可以開張營業。

參考《旅行業管理規則》第 6 條規定，要開辦一家旅行社，必須完成的法律流程如下：

（一）向中央主管機關（交通部）申請核准。

（二）經核准籌設後，應於二個月內，依法向經濟部商業司辦妥公司設立登記。

（三）向地方政府辦理營利事業登記，領取營利事業登記證。

（四）繳納旅行業保證金、註冊費，向交通部觀光局申請註冊。（屆期即廢止籌設之許可。但有正當理由者，得申請延長二個月，並以一次為限。）

（五）經核准，並發給旅行業執照、賦予註冊編號，始得營業。

旅行社如要設立分公司，亦須向交通部觀光局申請核可，其流程與設立公司相同。[1] 至於綜合旅行業、甲種旅行業，如果因業務需求而要在國外、香港、澳門或大陸地區設立分支機構（分公司），或與國外、香港、澳門或大陸地區旅行業合作，於國外、香港、澳門或大陸地區經營旅行業務時，除依有關法令規定外，也應報請交通部觀光局備查。[2]

1 《旅行業管理規則》第 7 條。
2 《旅行業管理規則》第 10 條。

圖 4-1　經濟部公司執照

圖 4-2　臺北市政府營利事業登記證

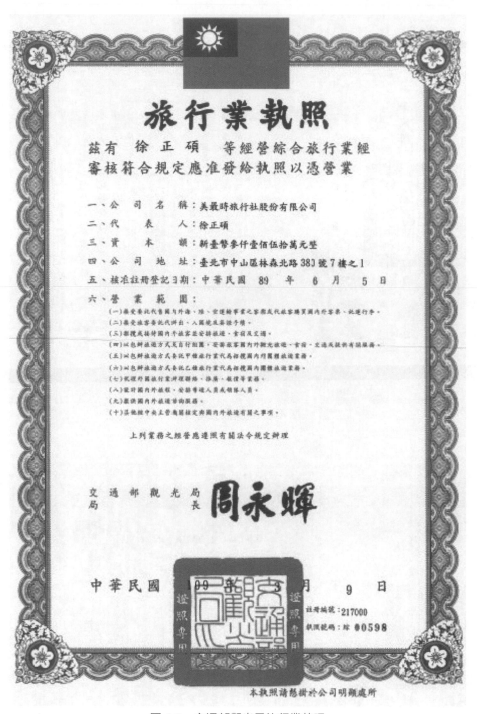

圖 4-3　交通部觀光局旅行業執照

二、組織型態與名稱

依據《旅行業管理規則》第 4 條:「旅行業應專業經營,以公司組織為限;並應於公司名稱上標明旅行社字樣。」所以,旅行業依法必須「專業經營」,換言之,不得兼營其他事業。因此,時下流行的「複合式經營」、「跨業別經營」等方式,旅行業也不適用。而旅行社的企業組織型態,必須以「公司」的組織經營,因此時下五花八門的組織型態,如:工作室、社團、協會、旅遊網等等,對旅行產業並不適用。

關於「公司」的定義,依據《公司法》第 2 條規定,所謂「公司」組織有 4 種型態,分別是:

組織型態	說明
無限公司	指二人以上股東所組織,對公司債務負連帶無限清償責任之公司。
有限公司	由一人以上股東所組織,就其出資額為限,對公司負其責任之公司。
兩合公司	指一人以上無限責任股東,與一人以上有限責任股東所組織,其無限責任股東對公司債務負連帶無限清償責任;有限責任股東就其出資額為限,對公司負其責任之公司。
股份有限公司	指二人以上股東或政府、法人股東一人所組織,全部資本分為股份;股東就其所認股份,對公司負其責任之公司。

臺灣的旅行社規模多為中小企業,通常是以「有限公司」或「股份有限公司」組織為主流,股東們對於公司的責任是依出資額度或股份,有一定的額度。至於旅行業的公司名稱,無論是甚麼名稱,都必須冠上「旅行社」字樣,避免非法業者混淆視聽。所以,消費者如果發現旅行服務的招攬(提供)者,所使用的名稱是「旅遊工作室」、「旅遊達人」、「合作社」,甚至「基金會」等名稱或組織,必然是不合法的業者,所提供的旅遊產品對於旅客權益完全沒有保障,消費者必須謹慎。

三、資本額

臺灣的《公司法》並沒有限制開設一間公司所需之最低資本額,一般公司資本額隨意登記 30,000 元或 50,000 元的例子常常可以見到。唯獨法規對於旅行業比較特別,在《旅行業管理規則》第 11 條中,即有「最低資本額」的要求。而且,不能夠以「技術」、「實物」或「產權」等條件折抵資本,必須是實際拿出來的金額

為標準，詳細的條文內容如下：

旅行業實收之資本總額，規定如下：

（一）綜合旅行業不得少於新臺幣 3,000 萬元。

（二）甲種旅行業不得少於新臺幣 600 萬元。

（三）乙種旅行業不得少於新臺幣 120 萬元。

增設分公司：

綜合旅行業每增設分公司一家，須增資新臺幣 150 萬元。

甲種旅行業每增設分公司一家，須增資新臺幣 100 萬元。

乙種旅行業每增設分公司一家，須增資新臺幣 60 萬元。

但其原資本總額，已達增設分公司所須資本總額者，不在此限。

此外，旅行社之經營，一定要有實體辦公處所，不可以是虛擬的存在，以便主管機關與消費者，可以有面對面查核、溝通空間。《旅行業管理規則》第 16 條：**行業應設有固定之營業處所，同一處所內不得為二家營利事業共同使用。但符合公司法所稱關係企業者，得共同使用同一處所。**所以，在「線上旅行社」盛行時代，還是需要有一處固定的辦公處所。很多人認為：有了今日的通訊科技，人在西伯利亞與人在隔壁辦公室，溝通效果可以一樣好。但旅行業是一個比較特殊的行業，販售的是「服務」，交易方式也與一般商品不同，是需要與消費者面對面溝通，建立消費者信心的行業，更需要暫時保管消費者重要的個人證件（如：身分證、護照、印章、戶口名簿等），因此，無法完全透過虛擬雲端達成一個固定的辦公處所，不止是一個與消費者聯繫的據點，也可以提供消費者更完整的服務。

其他，如：旅行社申請註冊的相關規定文件、註冊程序及期程、註冊費及擔任旅行業之發起人、董事、監察人、經理人、執行業務或代表公司之股東等相關資格，詳細的規定與細節，在《旅行業管理規則》中，都有詳盡規定可供參考，本節就不再贅述。

4-2　旅行社特有的強制規定

　　旅行社因為其產品以「服務」為主，消費者在進行交易的過程中，對於服務品質與產品內容的認知上，很可能會產生較大差異，如果缺乏信任，很容易產生糾紛。且旅行費用金額較高，為了保障消費者權益，在旅行業經營的相關法律規範中，會訂有較多強制性規定，這是一般企業所沒有的特殊要求。這些強制性規定，包括：旅行業保證金、旅行業履約保證保險、旅行業責任保險、旅行社經理人、旅遊契約書等共 5 項，茲分別說明如下：

一、旅行業保證金

　　旅行業必須先繳交一筆保證金，才可以開始營業。而這筆保證金在公司經營過程中，是不可以隨意動用的，必須依法定的時機使用，以保障消費者的權益。依據《發展觀光條例》第 30 條說明：

　　經營旅行業者，應依規定繳納保證金；其金額，由中央主管機關定之。金額整時，原已核准設立之旅行業亦適用之。旅客對旅行業者，因旅遊糾紛所生之債權，對前項保證金有優先受償之權。旅行業未依規定繳足保證金，經主管機關通知限期繳納，屆期仍未繳納者，廢止其旅行業執照。

　　保證金相關規定，一旦消費者與旅行業者之間發生旅遊糾紛，而消費者勝訴，消費者對旅行業者的債權可以得到確保，就算業者是選擇不負責任的關門大吉、一走了之，消費者的權益還是可以在一定範圍內受到保障。而這筆保證金，也是旅行業者得以繼續經營的保證。在公司經營期間，旅行業者必須使保證金維持在法律規定的額度，如果因法定原因支出了一部分的保證金，旅行業者必須在規定的期限內（15 天）[3] 如數存回，否則主管機關可以廢止旅行社執照，逼令關門大吉，就得不償失了。

　　關於保證金的金額，《發展觀光條例》提過：「其金額，由中央主管機關定之。」意思是保留給主管機關決定，並隨著社會觀感與物價水準滾動修正，所以沒有明文規定。因此，依《旅行業管理規則》第 12 條，主管機關目前規定如下：

3　《旅行業管理規則》第 45 條：旅行業繳納之保證金為法院或行政執行機關強制執行後，應於接獲交通部觀光局通知之日起十五日內依第十二條第一項第二款第（一）目至第（五）目規定之金額繳足保證金，並改善業務。

（一）綜合旅行業新臺幣 1,000 萬元。

（二）甲種旅行業新臺幣 150 萬元。

（三）乙種旅行業新臺幣 60 萬元

（四）綜合旅行業、甲種旅行業每一分公司新臺幣 30 萬元。

（五）乙種旅行業每一分公司新臺幣 15 萬元。

（六）經營同種類旅行業，最近二年未受停業處分，且保證金未被強制執行，並取得經中央主管機關認可，足以保障旅客權益之觀光公益法人會員資格者，得按（一）至（五）目金額十分之一繳納。

　　對照綜合旅行業的資本額需新臺幣 3,000 萬元，保證金就要新臺幣 1,000 萬元，佔了公司資本額的三分之一，對於企業經營者來說，是筆沉重的負擔。因此，在各種因素考慮下，政府同意在一定條件下，放寬保證金規定。依《旅行業管理規則》第六款的條文中所提到的 4 個條件：

1. 經營同種類旅行業。

2. 最近二年未受停業處分。

3. 保證金未被強制執行。

4. 取得經中央主管機關認可，足以保障旅客權益之觀光公益法人會員資格者。

　　旅行業者如果同時具備這 4 項條件，旅行社的保證金可以放寬為原金額的十分之一。如綜合旅行業應提存的保證金新臺幣 1,000 萬元，迅速降為新臺幣 100 萬元，對於旅行業者是一大助益，而對消費者的保障初衷，也不會受到影響，符合：「取得經中央主管機關認可，足以保障旅客權益之觀光公益法人會員資格」，可以適時對消費者提供保障。一旦發生旅遊糾紛而產生債權的時候，如果旅行社逃避或無力賠償時，便由品保協會負責賠償，消費者不用擔心求償無門。我國目前只有「中華民國旅行業品質保障協會」（Travel Quality Assurance Association）[4]（簡稱：品保協會、品保、TQAA）獲得中央主管機關認可提供相關協助。所以，旅行社業者為了減少提存出去的保證金額，幾乎都參加「中華民國旅行業品質保障協會」（圖 4-4）。

4　中華民國旅行業品質保障協會，成立於 1989 年 10 月，是一個由旅行業組織成立，作為保障旅遊消費者的社團公益法人。成立宗旨是提高旅遊品質，保障旅遊消費者權益。至 2017 年 9 月為止，中華民國旅行業品質保障協會會員旅行社，有：總公司 2,663 家、分公司 807 家，合計 3,470 家，約占臺灣地區所有旅行社總數 90% 以上。

　　為了讓讀者容易瞭解旅行社資本額、保證金、註冊費及經理人等相關規定，整理如表 4-1，以供參考：

表4-1　旅行社資本額、保證金、註冊費及經理人規定

	種類	綜合旅行社	甲種旅行社	乙種旅行社
資本額	總公司	3,000 萬元	600 萬元	120 萬元
	每增加一分公司	150 萬元	100 萬元	60 萬元
		原資本總額，已達增設分公司所須資本總額者，不在此限。		
保證金	總公司	1,000 萬元	150 萬元	60 萬元
	每增加一分公司	30 萬元	30 萬元	15 萬元
	經營同種類旅行業，最近二年未受停業處分，且保證金未被強制執行，並取得經中央主管機關認可，足以保障旅客權益之觀光公益法人會員資格者，得按（一）至（五）目金額十分之一繳納。			
註冊費	總公司	資本額 1/1000	資本額 1/1000	資本額 1/1000
	分公司	資本額 1/1000	資本額 1/1000	資本額 1/1000
經理人	總公司	1 人	1 人	1 人
	分公司	1 人	1 人	1 人

中華民國旅行業品質保障協會
Travel Quality Assurance Association R.O.C.

二〇二〇年會員證書

公司名稱：美最時旅行社股份有限公司

負 責 人：徐正碩

營業種類：綜合

地　　址：台北市中山區林森北路 380 號 7 樓之 1

成立日期：06/05/2000

入會日期：12/19/2000

會員編號：北 1223

理事長　許褆哲

中 華 民 國 108 年 12 月 23 日

圖 4-4　表協會會員證書

二、旅行業履約保證保險

　　旅遊產品的交易流程，與一般實體產品有很大不同，消費者付錢購買旅遊產品時，其實只是預約一段未來假期，當下無法實現。亦即：消費者從繳付旅遊費用，

到實際出門旅遊，還存在著一段時間差距。如果是農曆過年或連續假期的期間，可能這段差距會達到 2～3 個月之久。

在過往案例中，不乏有些不良業者，藉著這個時間差距，提前收完消費者的旅遊費用後，竟然捲款而逃的案例。消費者卻往往要到出發當日，在約定的地點久候未果，才知道旅行業者早已人去樓空，為消費者帶來「財假兩失」的風險。甚至旅遊已經開始後，旅行社宣告欠帳倒閉，讓當地接待旅行社收不到團費，而拖累旅客的案例。也有旅遊品質與當初約定不符、產品內容變更等風險。總是讓消費者乘興而去、敗興而返。因此，為維護消費者權益、增強消費者信心，藉由保險機制來分攤消費者的風險，是最好的解決辦法。

這也就是「旅行業履約保證保險」的由來，由保險公司來保證旅行業者會履行它的旅遊契約。如果旅行業者不遵守信用，發生上面所說的情況，就由保險公司出面賠償消費者。損失的假期無法挽回，但至少繳交的費用拿得回來，對於消費者而言，也算是個交代。

依據《旅行業管理規則》第53條規定：旅行業辦理旅客出國及國內旅遊業務時，應投保履約保證保險，其投保最低金額如下：
（一）綜合旅行業新臺幣 6,000 萬元。
（二）甲種旅行業新臺幣 2,000 萬元。
（三）乙種旅行業新臺幣 800 萬元。
（四）綜合旅行業、甲種旅行業每增設分公司一家，應增加新臺幣 400 萬元，乙種旅行業每增設分公司一家，應增加新臺幣 200 萬元。

旅行業已取得經中央主管機關認可、足以保障旅客權益之觀光公益法人會員資格者，其履約保證保險應投保最低金額如下，不適用前項之規定：
（一）綜合旅行業新臺幣 4,000 萬元。
（二）甲種旅行業新臺幣 500 萬元。
（三）乙種旅行業新臺幣 200 萬元。
（四）綜合旅行業、甲種旅行業每增設分公司一家，應增加新臺幣 100 萬元，乙種旅行業每增設分公司一家，應增加新臺幣 50 萬元。
履約保證保險之投保範圍，為旅行業因財務問題，致其安排之旅遊活動一部或全部無法完成時，在保險金額範圍內，所應給付旅客之費用。
第二項履約保證保險，得經中央主管機關核准，以同金額之銀行保證代之。

根據條文內容，可以理解：在履約保證保險的支持下，消費者就不用擔心旅行業者捲款而逃的問題，因為一旦發生這種狀況，保險公司會依據保險條款，對消費者已支付的團費做出理賠。雖然假期泡湯，消費者至少可以把團費拿回來，不致於雙重損失。如果組團公司倒閉的問題發生在旅遊開始後，也一樣受到保險保障，由保險公司出面代為支付款項，消費者的權益完全不受影響。以往常聽說的：國外當地接待旅行社被臺灣組團旅行社倒帳，常動輒「扣團要錢」、擅自威脅旅客再付一次團費的惡行，因為有保險公司願意承擔賠償，也就不再發生。至於所說的「**經中央主管機關認可，足以保障旅客權益之觀光公益法人**」，同樣指的就是「中華民國旅行業品質保障協會」。

　　要特別說明的是，旅行社履約保證保險（表4-2）的投保（圖4-5）方式是一年一保，以年度為單位，其涵範圍，有兩個重要條件：

1. 旅行業因「財務問題」，致其安排之旅遊活動一部或全部無法完成。
2. 在「保險金額範圍內」，所應給付旅客之費用。

　　所以，如果旅行業不是因為財務問題，而是因為其它因素，如天災、人禍等，導致其安排之旅遊活動一部或全部無法完成，就不是這份保險的理賠範圍。而且，理賠金額是限定在保險金額範圍內，換言之，以綜合旅行社投保金額為新臺幣4000萬元為例，保險公司能提供的理賠額度最多就是新臺幣4000萬元，如果這次綜合旅行社捲款的金額超過這個數目，超出的金額就不在保險公司的理賠範圍內。有些旅行社，為了加強消費者信心，會特意提高投保金額，有利於行銷宣傳。

表4-2　履約保證保險最低投保金額整理表

履約保證保險	投保最低金額	中華民國品質保障協會會員投保最低金額
綜合旅行業	6000 萬元	4000 萬元
增設分公司一家	400 萬元	100 萬元
甲種旅行業	2000 萬元	500 萬元
增設分公司一家	400 萬元	100 萬元
乙種旅行業	800 萬元	200 萬元
增設分公司一家	200 萬元	50 萬元

旺旺友聯產物保險股份有限公司 ｜正 本｜

有關本公司公開資訊，請見本公司網址：www.wwunion.com
免費申訴電話：0800-024-024

旺旺友聯產物旅行業履約保證保險保險單
104.09.30依據104.07.02金管保產字第10402523520號函釐修

保險單號碼：1209 第 09TPBA000013 號本單係 120908TPBA000025 號續保

要保人　　：美最時旅行社股份有限公司　　　　　　　　統一編號：70560504

要保人地址：台北市中山區林森北路380號7樓之1

被保險人　：指任何參加要保人所安排或組團旅遊，經要保人載明於團員
　　　　　　名冊，且與要保人訂定旅遊契約並繳交旅遊費用之個別旅客

營業處所　：台北市中山區林森北路380號7樓之1

旅行社種類：品保會員-綜合旅行社

分公司數　：共 1 家分公司（詳明細表）

保險期間　：自民國109年06月13日零時起至民國110年06月13日零時止

承保範圍　：甲式

總保險金額：NT$41,000,000.00

總保險費　：NT$25,693.00

本保險單適用附加條款：CAA11、CAA09、TPBAA00、CAA2114

0921-000-4792

消費者應詳閱各種銷售文件內容，如需詳細了解其他相關訊息，請洽本公司業務員、服務據點（免付費電話：0800-024-024）或網站（網址：www.wunion.com），以保障您的權益。

被保險人注意事項：

一、本保險單非經本公司或分公司經副簽
　　理一人或特定代理人簽署不生效力。
二、本保險單所記載事項，如有變更，被
　　保險人應立即向本公司辦理批改手續
　　，否則如有任何意外事故發生，本公
　　司不負賠償責任。
三、保險費之交付以本（分）公司簽發之
　　正式收據為憑。

總經理 劉自明

副　署
永豐分公司
協　理 賴宏德

中華民國　一〇六年　四　月　三十　日立於　台北市　校核
NO.T 0900614

※本商品經本公司合格簽署人員檢視其內容業已符合保險精算原則及保險法令，據為確保權益，基於保險業與消費者衡平對等原則，消費者仍應詳加閱讀保險單條款與相關文件，審慎選擇保險商品。本商品如有虛偽不實或違法情事，應由本公司及負責人依法負責。

圖4-5　旅行社履約保證保險投保單

三、旅行業責任保險

俗語說：「行船走馬三分險」。出門旅遊，無論交通、膳宿，其實存在一定的風險。因此，「保險」是最佳的風險轉移的方法。消費者的生命價值應由自己決定，因此，「旅行平安保險」應由消費者自行付費投保，旅遊團費並不包含這項費用。[5]旅行社業者基於「對產品負責」的概念，應為旅客投保「責任保險」，如果旅客在使用旅遊產品的過程中，發生意外情況時，可以由旅行社提供適當的保障。

依《旅行業管理規則》第 53 條：「旅行業舉辦團體旅遊、個別旅客旅遊及辦理接待國外、香港、澳門或大陸地區觀光團體旅客旅遊業務，應投保旅行業責任保險」，其投保最低金額及範圍至少如下：

表4-3　旅行業責任保險的內容

項目	最高賠償金額	說明
死亡事故	新臺幣 200 萬元	
殘廢事故	新臺幣 200 萬元	按殘廢等級與給付金額表所列金額比例賠償。
意外醫療費用	新臺幣 10 萬元	1. 因意外事故所致的身體傷害，必須且合理的實際醫療費用。 2. 須於合格的醫療院所治療。
家屬前往海外或來中華民國處理善後	新臺幣 10 萬元，國內旅遊新臺幣 5 萬元	包括食宿、交通、簽證、傷者運送、遺體或骨灰運送費用。
證件遺失	新臺幣 2,000 元	1. 因意外事件導致護照或其他旅行文件遺失或遭竊，須重新辦理時，所發生合理且必要的費用。 2. 不包括機票、信用卡、旅行支票和現金或匯票。

由於上述的投保內容，與消費者所投保的「旅行平安保險」內容十分相似，所以也常常被消費者，甚至部分旅行業者誤會、混淆不清。因此，整理成表 4-4，以供參考：

5 《國外旅遊定型化契約書》第九條（旅遊費用所未涵蓋項目）第五項：「保險費」，甲方自行投保旅行平安保險之費用。

表4-4　旅行業責任保險與旅行平安保險的比較表

項目	旅行業責任保險	旅行平安保險
要保人	旅行社	消費者
被保險人	消費者	消費者
保險性質	旅遊產品責任	人身安全
承保公司	產物保險公司	人壽保險公司
保險內容	依法律規定	依個人意願
投保金額	依法律規定	依個人意願
理賠方式	旅行社向保險公司申請給付後，交給消費者或受益人。	消費者或受益人向保險公司申請給付。

旅遊報你知

《旅行業責任保險的由來》

　　早年並無旅行業責任保險的規定，關於保險事宜，是於《旅遊契約書》中載明：旅行業者須為旅客投保旅行平安保險，條文規定投保的最低金額為新臺幣 200 萬元，旅行業者大都按照這個要求為旅客投保。

　　民國 79 年（1990）8 月 25 日，由某旅行社承辦某外商公司在日月潭舉辦的員工自強活動，因違規超載或其他因素，導致船隻由側面翻覆（圖 4-6），共有 57 人罹難、35 人獲救，是臺灣史上最嚴重的船難事件。

　　事件發生後，旅行業者與罹難家屬安排保險公司提理賠程序，依契約投保的理賠金額為新臺幣 200 萬元，但有家屬提出異議，認為理賠金額不足以涵蓋精神損失，而且人命無價，不應該由法律來認定僅值 200 萬元。但保險必須有確定的保額為依據，且投保金額與保費是相關聯的，保費也依旅遊成本計算，旅行業者將本求利，也不可能依消費者要求，而將保險金額無限上加。因此，這成為業者必須解決的棘手問題。

　　經過溝通後，事件終於完成處理程序。事後，旅行業者們檢討，有鑒於消費者的訴求也有道理，因此，旅行公會經多次開會商議後決定「消費者的生命價值應由消費者自行決定，不容他人代為處理。投保旅行平安保險的責任與權利，應交還消費者，旅行社不應強制代為投保。」所以，自此以後，消費者在購買旅遊產品時，必須自己決定是否要購買旅遊平安保險？購買保額多少？當然，保險費也要自己付。

然而，一旦發生意外事故，身為提供旅遊產品的旅行業者，也很難完全沒有責任。因此，由政府透過立法規定，強制旅行業者應為消費者提供類似旅行平安保險功能的「旅行業責任保險」，為消費者提供最低限度的保障，也是為旅遊產品負責任的意思。「旅行業責任保險」其實是一種「產品責任」的概念，產品製造商必須為自己的產品負責任，如果消費者使用產品時發生意外，產品製造商必須為產品帶來的損害負責。而「產品責任保險」則是對於被保險人因被保險產品之缺陷，致第三人身體受有傷害或第三人財物受有損失，依法應由被保險人負責賠償，而受賠償請求時，保險公司對被保險人負賠償之責。這樣的安排，是將原本針對「人」的保險責任，移轉為對「產品」的保險責任，順利迴避「人命價值」認定的爭議。

主管機關接納了這個結論。民國 84 年 7 月 1 日，在修正版的《旅行業管理規則》中，即明確規定：旅行業必須為旅客投保旅行業責任保險、旅行業履約保證保險後才能出團，並取消原來的 200 萬元旅行平安保險的強制規定，改由旅客自行投保。這個規範的修正也促進了旅行業對於投保保險的觀念改革。

圖 4-6　發生船難的興業號遊艇（圖／中國時報系資料照）

四、旅行社經理人

一般企業針對公司的業務，依組織分工的原則設立各個部門，各自安排經理人員負責營運與管理，是極為正常的情況。但是，在旅行業，經理人的職務依法有強制性規定，特別要求旅行社業者必須聘用具一定資歷與訓練，並持有證書的經理人，以確保旅遊品質。依據《旅行業管理規則》第 13 條：

　　旅行業及其分公司應各置經理人一人以上，負責監督管理業務。前項旅行業經理人應為專任，不得兼任其他旅行業之經理人，並不得自營或為他人兼營旅行業。

　　依據這項規定，旅行社必須保持公司內（含分公司）至少有 1 人員擁有經理人資格，否則將影響公司的營運資格。因此，旅行社必須培養公司內部合於資格的人員，接受經理人訓練，獲得經理人證書（圖 4-7），有機會擔任公司的經理人。關於經理人的資格獲得方法，依據《旅行業管理規則》第 15 條規定：

　　旅行業經理人應備具下列資格之一，經交通部觀光局或其委託之有關機關、團體訓練合格，發給結業證書後，始得充任：

	學歷資格	工作經驗
1	大專以上學校畢業或高等考試及格	曾任旅行業代表人 2 年以上者
*2	大專以上學校畢業或高等考試及格	曾任海陸空客運業務單位主管 3 年以上者
*3	大專以上學校畢業或高等考試及格	曾任旅行業專任職員 4 年或領隊、導遊 6 年以上者
*4	高級中等學校畢業或普通考試及格或二年制專科學校、三年制專科學校、大學肄業或五年制專科學校規定學分三分之二以上及格	曾任旅行業代表人 4 年或專任職員 6 年或領隊、導遊 8 年以上者
大專以上學校或高級中等學校觀光科系畢業者，前項第 2 款至第 4 款之年資，得按其應具備之年資減少一年		
5	無	曾任旅行業專任職員 10 年以上者
6	大專以上學校畢業或高等考試及格	曾在國內外大專院校主講觀光專業課程二年以上者
7	大專以上學校畢業或高等考試及格	1. 曾任觀光行政機關業務部門專任職員 3 年以上 2. 高級中等學校畢業曾任觀光行政機關 5 年以上者 3. 旅行商業同業公會業務部門專任職員 5 年以上者

第一項（旅行業經理人）訓練合格人員，連續三年未在旅行業任職者，應重新參加訓練合格後，始得受僱為經理人。

因此，參與經理人訓練並不需要另外通過考試，只要累積有一定的工作年資即可參加，困難度並不高。由此可以看出，政府及立法單位對於將旅行業導入正常化、專業化管理的用心。

圖 4-7　旅行業經理人證書

五、旅遊契約書

「旅遊契約書」是保障消費者與旅行業者雙方的一份重要文件。由於消費者在購買旅遊產品時，並沒有實體的樣品可供參考，大多只能依據業務人員說明、自己的認知想像，這其中難免會存在差距，又或者存在業務人員因成交心切，而在說明內容部分有不當誇大之處。因此，雙方就旅遊產品的內容，以白紙黑字的方式條列出來，共同確認簽署，才能將雙方認知的差距降到最低。所以，簽署旅遊契約書，對保障雙方的權益最為重要。

依據《旅行業管理規則》第 24 條，也說明簽訂旅遊契約書的必要性，同時規定了契約書應包含的內容：

旅行業辦理團體旅遊或個別旅客旅遊時，應與旅客簽定書面之旅遊契約；其印製之招攬文件並應加註公司名稱及註冊編號。

團體旅遊文件之契約書應載明下列事項，並報請交通部觀光局核准後，始得實施。

（一）公司名稱、地址、代表人姓名、旅行業執照字號及註冊編號。

（二）簽約地點及日期。

（三）旅遊地區、行程、起程及回程終止之地點及日期。

（四）有關交通、旅館、膳食、遊覽及計畫行程中所附隨之其他服務詳細說明。

（五）組成旅遊團體最低限度之旅客人數。

（六）旅遊全程所需繳納之全部費用及付款條件。

（七）旅客得解除契約之事由及條件。

（八）發生旅行事故或旅行業因違約對旅客所生之損害賠償責任。

（九）責任保險及履約保證保險有關旅客之權益。

（十）其他協議條款。

前項規定，除第四款關於膳食之規定及第五款外，均於個別旅遊文件之契約書準用之。

旅行業將交通部觀光局訂定之定型化契約書範本公開並印製於旅行業代收轉付收據憑證交付旅客者，除另有約定外，視為已依第一項規定與旅客訂約。

依《民法》的「契約自由原則」，個人可以依據其自由意思，決定是否簽訂契約、與何人簽訂契約，以及簽訂何種內容的契約。根據《民法》第 153 條第 1 項規定：「當事人互相表示意思一致者，無論其為明示或默示，契約即為成立。」所以，只要契約內容不違反法律強制規定、公共秩序或善良風俗，國家即承認雙方當事人訂定的契約為有效約定。所以，旅遊契約應如何訂定，消費者與旅行業者也可以依照雙方同意的內容自由訂定。

但實務上，畢竟熟諳法律的消費者不多，而旅行業者又佔有資訊的優勢，消費者不太容易自行與旅行業者商議出合理又有保障的契約內容。因此，《旅行業管理規則》第 25 條說明：「旅遊文件之契約書範本內容，由交通部觀光局另定之。……」交通部觀光局依法邀集了專家學者、消費者保護團體、旅行業者，三方共同商議完

成了《國內、外旅遊定型化契約書》範本，並建議業者與消費者雙方盡量使用此一範本，讓旅客與旅行社之間的權利與義務能夠更明確。

如消費者與旅行業者不願使用這份公版契約書，也可以自行擬訂符合自己需求的契約書。依據《旅行業管理規則》第24條規定，也應載明該條文規定的項目內容，並報請交通部觀光局核准後，始得實施。

如果是甲、乙種旅行社代理綜合旅行業招攬的業務，實際出團的是綜合旅行社時，應由綜合旅行業與旅客簽訂旅遊契約，且由負責銷售的旅行業副署，雙方共同向消費者負責。相關規定可以參考《旅行業管理規則》第27條：

甲種旅行業代理綜合旅行業招攬第三條第二項第五款業務，或乙種旅行業代理綜合旅行業招攬第三條第二項第六款業務，應經綜合旅行業之委託，並以綜合旅行業名義與旅客簽定旅遊契約。前項旅遊契約應由該銷售旅行業副署。

由於消費者購買旅遊產品時，認定的產品內容都以書面確認，如果旅行業者因故無法出團，必須將這份業務轉讓給其他旅行業者，並須事前告知消費者，必須獲得消費者同意，並簽署書面同意書之後，才可以進行業務轉讓。而接受轉讓、實際負責出團的旅行業者，也必須與消費者重新簽署新的契約書，避免產生雙方認知的差異，以便確實保障雙方權益。《旅行業管理規則》第28條對此有明文規定：

旅行業經營自行組團業務，非經旅客書面同意，不得將該旅行業務轉讓其他旅行業辦理。

旅行業受理前項旅行業務之轉讓時，應與旅客重新簽訂旅遊契約。

旅遊契約書是對業者與消費者雙方最有力的保障，雙方都不可以便宜行事，應確實簽署，才是最正確的作法。此外，簽署旅遊契約書時，應特別注意甲乙雙方都應該以正確的真名或公司名稱簽署，不可用綽號、商標取代，契約書的內容不可有空白之處，以免造成爭議。

《國外旅遊定型化契約範本》

中華民國 105 年 12 月 12 日觀業字第 1050922838 號函修正

立契約書人

　　（本契約審閱期間至少一日，＿ 年 ＿ 月 ＿ 日由甲方攜回審閱）

旅客（以下稱甲方）

　　姓名：

　　電話：

　　住居所：

緊急聯絡人

　　姓名：

　　與旅客關係：

　　電話：

旅行業（以下稱乙方）

　　公司名稱：

　　註冊編號：

　　負責人姓名：

　　電話：

　　營業所：

甲乙雙方同意就本旅遊事項，依下列約定辦理。

第一條（國外旅遊之意義）

　　本契約所謂國外旅遊，係指到中華民國疆域以外其他國家或地區旅遊。

　　赴中國大陸旅行者，準用本旅遊契約之約定。

第二條（適用之範圍及順序）

　　甲乙雙方關於本旅遊之權利義務，依本契約條款之約定定之；本契約中未約定者，適用中華民國有關法令之規定。

第三條（旅遊團名稱、旅遊行程及廣告責任）

　　本旅遊團名稱為 ＿＿＿＿＿＿＿＿＿＿＿

一、旅遊地區（國家、城市或觀光地點）：＿＿＿＿

續下頁

二、行程（啓程出發地點、回程之終止地點、日期、交通工具、住宿旅館、餐飲、
　　遊覽、安排購物行程及其所附隨之服務說明）：＿＿＿＿＿
　　與本契約有關之附件、廣告、宣傳文件、行程表或說明會之說明內容均視爲本
　　契約內容之一部分。乙方應確保廣告內容之眞實，對甲方所負之義務不得低於
　　廣告之內容。
　　第一項記載得以所刊登之廣告、宣傳文件、行程表或說明會之說明內容代之。
　　未記載第一項內容或記載之內容與刊登廣告、宣傳文件、行程表或說明會之說
　　明記載不符者，以最有利於甲方之內容爲準。

第四條（集合及出發時地）
　　甲方應於民國＿＿＿年＿＿＿月＿＿＿日＿＿＿時＿＿＿分於＿＿＿＿＿準
　　時集合出發。甲方未準時到約定地點集合致未能出發，亦未能中途加入旅遊
　　者，視爲甲方任意解除契約，乙方得依第十三條之約定，行使損害賠償請求
　　權。

第五條（旅遊費用及付款方式）
　　旅遊費用：＿＿＿＿＿＿＿＿＿＿＿
　　除雙方有特別約定者外，甲方應依下列約定繳付：
一、簽訂本契約時，甲方應以＿＿＿＿＿（現金、信用卡、轉帳、支票等方式）繳付
　　新臺幣＿＿＿＿＿元。
二、其餘款項以＿＿＿＿＿（現金、信用卡、轉帳、支票等方式）於出發前三日或說
　　明會時繳清。
　　前項之特別約定，除經雙方同意並增訂其他協議事項於本契約第三十七條，乙
　　方不得以任何名義要求增加旅遊費用。

第六條（旅客怠於給付旅遊費用之效力）
　　甲方因可歸責自己之事由，怠於給付旅遊費用者，乙方得定相當期限催告甲方
　　給付，甲方逾期不爲給付者，乙方得終止契約。甲方應賠償之費用，依第十三
　　條約定辦理；乙方如有其他損害，並得請求賠償。

第七條（旅客協力義務）
　　旅遊需甲方之行爲始能完成，而甲方不爲其行爲者，乙方得定相當期限，催告
　　甲方爲之。甲方逾期不爲其行爲者，乙方得終止契約，並得請求賠償因契約終
　　止而生之損害。

續下頁

承上頁

　　旅遊開始後，乙方依前項規定終止契約時，甲方得請求乙方墊付費用將其送回原出發地。於到達後，由甲方附加年利率 ＿% 利息償還乙方。

第八條（旅遊費用所涵蓋之項目）

　　甲方依第五條約定繳納之旅遊費用，除雙方依第三十七條另有約定以外，應包括下列項目：

一、代辦證件之行政規費：乙方代理甲方辦理出國所需之手續費及簽證費及其他規費。

二、交通運輸費：旅程所需各種交通運輸之費用。

三、餐飲費：旅程中所列應由乙方安排之餐飲費用。

四、住宿費：旅程中所列住宿及旅館之費用，如甲方需要單人房，經乙方同意安排者，甲方應補繳所需差額。

五、遊覽費用：旅程中所列之一切遊覽費用及入場門票費等。

六、接送費：旅遊期間機場、港口、車站等與旅館間之一切接送費用。

七、行李費：團體行李往返機場、港口、車站等與旅館間之一切接送費用及團體行李接送人員之小費，行李數量之重量依航空公司規定辦理。

八、稅捐：各地機場服務稅捐及團體餐宿稅捐。

九、服務費：領隊及其他乙方為甲方安排服務人員之報酬。

十、保險費：責任保險及履約保證保險。

　　前項第二款交通運輸費及第五款遊覽費用，其費用於契約簽訂後經政府機關或經營管理業者公布調高或調低逾百分之十者，應由甲方補足，或由乙方退還。

　　第一項第二款至第五款之年長者門票減免、兒童住宿不佔床及各項優惠等，詳如附件（報價單）。如契約相關文件均未記載者，甲方得請求如實退還差額。

第九條（旅遊費用所未涵蓋項目）

　　第五條之旅遊費用，除雙方依第三十七條另有約定者外，不包含下列項目：

一、非本旅遊契約所列行程之一切費用。

二、甲方之個人費用：如自費行程費用、行李超重費、飲料及酒類、洗衣、電話、網際網路使用費、私人交通費、行程外陪同購物之報酬、自由活動費、個人傷病醫療費、宜自行給與提供個人服務者（如旅館客房服務人員）之小費或尋回遺失物費用及報酬。

三、未列入旅程之簽證、機票及其他有關費用。

續下頁

四、建議任意給予隨團領隊人員、當地導遊、司機之小費。

五、保險費：甲方自行投保旅行平安保險之費用。

六、其他由乙方代辦代收之費用。

前項第二款、第四款建議給予之小費，乙方應於出發前，說明各觀光地區小費收取狀況及約略金額。

第十條（組團旅遊最低人數）

本旅遊團須有 ＿＿＿＿ 人以上簽約參加始組成。如未達前定人數，乙方應於預訂出發之 ＿＿＿ 日前（至少七日，如未記載時，視為七日）通知甲方解除契約；怠於通知致甲方受損害者，乙方應賠償甲方損害。

前項組團人數如未記載者，視為無最低組團人數；其保證出團者，亦同。

乙方依第一項規定解除契約後，得依下列方式之一，返還或移作依第二款成立之新旅遊契約之旅遊費用：

一、退還甲方已交付之全部費用。但乙方已代繳之行政規費得予扣除。

二、徵得甲方同意，訂定另一旅遊契約，將依第一項解除契約應返還甲方之全部費用，移作該另訂之旅遊契約之費用全部或一部。如有超出之賸餘費用，應退還甲方。

第十一條（代辦簽證、洽購機票）

如確定所組團體能成行，乙方即應負責為甲方申辦護照及依旅程所需之簽證，並代訂妥機位及旅館。乙方應於預定出發七日前，或於舉行出國說明會時，將甲方之護照、簽證、機票、機位、旅館及其他必要事項向甲方報告，並以書面行程表確認之。乙方怠於履行上述義務時，甲方得拒絕參加旅遊並解除契約，乙方即應退還甲方所繳之所有費用。

乙方應於預定出發日前，將本契約所列旅遊地之地區城市、國家或觀光點之風俗人情、地理位置或其他有關旅遊應注意事項儘量提供甲方旅遊參考。

第十二條（因可歸責於旅行業之事由致無法成行）

因可歸責於乙方之事由，致旅遊活動無法成行者，乙方於知悉旅遊活動無法成行時，應即通知甲方且說明其事由，並退還甲方已繳之旅遊費用。乙方怠於通知者，應賠償甲方依旅遊費用之全部計算之違約金。

乙方已為前項通知者，則按通知到達甲方時，距出發日期時間之長短，依下列規定計算其應賠償甲方之違約金：

續下頁

承上頁

一、通知於出發日前第四十一日以前到達者，賠償旅遊費用百分之五。

二、通知於出發日前第三十一日至第四十日以內到達者，賠償旅遊費用百分之十。

三、通知於出發日前第二十一日至第三十日以內到達者，賠償旅遊費用百分之二十。

四、知於出發日前第二日至第二十日以內到達者，賠償旅遊費用百分之三十。

五、通知於出發日前一日到達者，賠償旅遊費用百分之五十。

六、通知於出發當日以後到達者，賠償旅遊費用百分之一百。

　　甲方如能證明其所受損害超過前項各款基準者，得就其實際損害請求賠償。

第十三條（出發前旅客任意解除契約及其責任）

　　甲方於旅遊活動開始前解除契約者，應依乙方提供之收據，繳交行政規費，並應賠償乙方之損失，其賠償基準如下：

一、旅遊開始前第四十一日以前解除契約者，賠償旅遊費用百分之五。

二、旅遊開始前第三十一日至第四十日以內解除契約者，賠償旅遊費用百分之十。

三、旅遊開始前第二十一日至第三十日以內解除契約者，賠償旅遊費用百分之二十。

四、旅遊開始前第二日至第二十日以內解除契約者，賠償旅遊費用百分之三十。

五、旅遊開始前一日解除契約者，賠償旅遊費用百分之五十。

六、甲方於旅遊開始日或開始後解除契約或未通知不參加者，賠償旅遊費用百分之一百。

　　前項規定作為損害賠償計算基準之旅遊費用，應先扣除行政規費後計算之。

　　乙方如能證明其所受損害超過第一項之各款基準者，得就其實際損害請求賠償。

第十四條（出發前有法定原因解除契約）

　　因不可抗力或不可歸責於雙方當事人之事由，致本契約之全部或一部無法履行時，任何一方得解除契約，且不負損害賠償責任。

　　前項情形，乙方應提出已代繳之行政規費或履行本契約已支付之必要費用之單據，經核實後予以扣除，並將餘款退還甲方。

　　任何一方知悉旅遊活動無法成行時，應即通知他方並說明其事由；其怠於通知致他方受有損害時，應負賠償責任。

　　為維護本契約旅遊團體之安全與利益，乙方依第一項為解除契約後，應為有利於團體旅遊之必要措置。

續下頁

第十五條（出發前客觀風險事由解除契約）

　　出發前，本旅遊團所前往旅遊地區之一，有事實足認危害旅客生命、身體、健康、財產安全之虞者，準用前條之規定，得解除契約。但解除之一方，應另按旅遊費用百分之 ____ 補償他方（不得超過百分之五）。

第十六條（領隊）

　　乙方應指派領有領隊執業證之領隊。

　　乙方違反前項規定，應賠償甲方每人以每日新臺幣一千五百元乘以全部旅遊日數，再除以實際出團人數計算之三倍違約金。甲方受有其他損害者，並得請求乙方損害賠償。

　　領隊應帶領甲方出國旅遊，並為甲方辦理出入國境手續、交通、食宿、遊覽及其他完成旅遊所需之往返全程隨團服務。

第十七條（證照之保管及返還）

　　乙方代理甲方辦理出國簽證或旅遊手續時，應妥慎保管甲方之各項證照，及申請該證照而持有甲方之印章、身分證等，乙方如有遺失或毀損者，應行補辦；如致甲方受損害者，應賠償甲方之損害。

　　甲方於旅遊期間，應自行保管其自有之旅遊證件。但基於辦理通關過境等手續之必要，或經乙方同意者，得交由乙方保管。

　　前二項旅遊證件，乙方及其受僱人應以善良管理人之注意保管之；甲方得隨時取回，乙方及其受僱人不得拒絕。

第十八條（旅客之變更權）

　　甲方於旅遊開始 ____ 日前，因故不能參加旅遊者，得變更由第三人參加旅遊。乙方非有正當理由，不得拒絕。

　　前項情形，如因而增加費用，乙方得請求該變更後之第三人給付；如減少費用，甲方不得請求返還。甲方並應於接到乙方通知後 ____ 日內協同該第三人到乙方營業處所辦理契約承擔手續。

　　承受本契約之第三人，與甲方雙方辦理承擔手續完畢起，承繼甲方基於本契約之一切權利義務。

第十九條（旅行業務之轉讓）

　　乙方於出發前如將本契約變更轉讓予其他旅行業者，應經甲方書面同意。甲方如不同意者，得解除契約，乙方應即時將甲方已繳之全部旅遊費用退還；甲方受有損害者，並得請求賠償。

續下頁

承上頁

甲方於出發後始發覺或被告知本契約已轉讓其他旅行業，乙方應賠償甲方全部旅遊費用百分之五之違約金；甲方受有損害者，並得請求賠償。受讓之旅行業者或其履行輔助人，關於旅遊義務之違反，有故意或過失時，甲方亦得請求讓與之旅行業者負責。

第二十條（國外旅行業責任歸屬）

乙方委託國外旅行業安排旅遊活動，因國外旅行業有違反本契約或其他不法情事，致甲方受損害時，乙方應與自己之違約或不法行為負同一責任。但由甲方自行指定或旅行地特殊情形而無法選擇受託者，不在此限。

第二十一條（賠償之代位）

乙方於賠償甲方所受損害後，甲方應將其對第三人之損害賠償請求權讓與乙方，並交付行使損害賠償請求權所需之相關文件及證據。第二十二條（因可歸責於旅行業之事由致旅遊內容變更）

旅程中之食宿、交通、觀光點及遊覽項目等，應依本契約所訂等級與內容辦理，甲方不得要求變更，但乙方同意甲方之要求而變更者，不在此限，惟其所增加之費用應由甲方負擔。除非有本契約第十四條或第二十六條之情事，乙方不得以任何名義或理由變更旅遊內容。因可歸責於乙方之事由，致未達成旅遊契約所定旅程、交通、食宿或遊覽項目等事宜時，甲方得請求乙方賠償各該差額二倍之違約金。

乙方應提出前項差額計算之說明，如未提出差額計算之說明時，其違約金之計算至少為全部旅遊費用之百分之五。

甲方受有損害者，另得請求賠償。

第二十三條（因可歸責於旅行業之事由致無法完成旅遊或致旅客遭留置）

旅行團出發後，因可歸責於乙方之事由，致甲方因簽證、機票或其他問題無法完成其中之部分旅遊者，乙方除依二十四條規定辦理外，另應以自己之費用安排甲方至次一旅遊地，與其他團員會合；無法完成旅遊之情形，對全部團員均屬存在時，並應依相當之條件安排其他旅遊活動代之；如無次一旅遊地時，應安排甲方返國。等候安排行程期間，甲方所產生之食宿、交通或其他必要費用，應由乙方負擔。

前項情形，乙方怠於安排交通時，甲方得搭乘相當等級之交通工具至次一旅遊地或返國；其所支出之費用，應由乙方負擔。

續下頁

乙方於第一項、第二項情形未安排交通或替代旅遊時，應退還甲方未旅遊地部分之費用，並賠償同額之懲罰性違約金。

因可歸責於乙方之事由，致甲方遭恐怖分子留置、當地政府逮捕、羈押或留置時，乙方應賠償甲方以每日新臺幣二萬元乘以逮捕羈押或留置日數計算之懲罰性違約金，並應負責迅速接洽救助事宜，將甲方安排返國，其所需一切費用，由乙方負擔。留置時數在五小時以上未滿一日者，以一日計算。

第二十四條（因可歸責於旅行業之事由致行程延誤時間）

因可歸責於乙方之事由，致延誤行程期間，甲方所支出之食宿或其他必要費用，應由乙方負擔。甲方就其時間之浪費，得按日請求賠償。每日賠償金額，以全部旅遊費用除以全部旅遊日數計算。但行程延誤之時間浪費，以不超過全部旅遊日數為限。

前項每日延誤行程之時間浪費，在五小時以上未滿一日者，以一日計算。

甲方受有其他損害者，另得請求賠償。

第二十五條（旅行業棄置或留滯旅客）

乙方於旅遊途中，因故意棄置或留滯甲方時，除應負擔棄置或留滯期間甲方支出之食宿及其他必要費用，按實計算退還甲方未完成旅程之費用，及由出發地至第一旅遊地與最後旅遊地返回之交通費用外，並應至少賠償依全部旅遊費用除以全部旅遊日數乘以棄置或留滯日數後相同金額五倍之違約金。

乙方於旅遊途中，因重大過失有前項棄置或留滯甲方情事時，乙方除應依前項規定負擔相關費用外，並應賠償依前項規定計算之三倍違約金。

乙方於旅遊途中，因過失有第一項棄置或留滯甲方情事時，乙方除應依前項規定負擔相關費用外，並應賠償依第一項規定計算之一倍違約金。

前三項情形之棄置或留滯甲方之時間，在五小時以上未滿一日者，以一日計算；乙方並應儘速依預訂旅程安排旅遊活動，或安排甲方返國。

甲方受有損害者，另得請求賠償。

第二十六條（旅遊途中因不可抗力或不可歸責於旅行業之事由致旅遊內容變更）

旅遊途中因不可抗力或不可歸責於乙方之事由，致無法依預定之旅程、交通、食宿或遊覽項目等履行時，為維護本契約旅遊團體之安全及利益，乙方得變更旅程、遊覽項目或更換食宿、旅程；其因此所增加之費用，不得向甲方收取，所減少之費用，應退還甲方。

承上頁

甲方不同意前項變更旅程時，得終止本契約，並得請求乙方墊付費用將其送回原出發地，於到達後附加年利率 ＿＿% 利息償還乙方。

第二十七條（責任歸屬及協辦）

旅遊期間，因不可歸責於乙方之事由，致甲方搭乘飛機、輪船、火車、捷運、纜車等大眾運輸工具所受損害者，應由各該提供服務之業者直接對甲方負責。但乙方應盡善良管理人之注意，協助甲方處理。第二十八條（旅客終止契約後之回程安排）

甲方於旅遊活動開始後，怠於配合乙方完成旅遊所需之行為致影響後續旅遊行程，而終止契約者，甲方得請求乙方墊付費用將其送回原出發地，於到達後附加年利率 ＿＿% 利息償還之，乙方不得拒絕。

前項情形，乙方因甲方退出旅遊活動後，應可節省或無須支出之費用，應退還甲方。

乙方因第一項事由所受之損害，得向甲方請求賠償。

第二十九條（出發後旅客任意終止契約）

甲方於旅遊活動開始後，中途離隊退出旅遊活動時，不得要求乙方退還旅遊費用。

前項情形，乙方因甲方退出旅遊活動後，應可節省或無須支出之費用，應退還甲方。乙方並應為甲方安排脫隊後返回出發地之住宿及交通，其費用由甲方負擔。

甲方於旅遊活動開始後，未能及時參加依本契約所排定之行程者，視為自願放棄其權利，不得向乙方要求退費或任何補償。

第三十條（旅行業之協助處理義務）

甲方在旅遊中發生身體或財產上之事故時，乙方應盡善良管理人之注意為必要之協助及處理。

前項之事故，係因非可歸責於乙方之事由所致者，其所生之費用，由甲方負擔。

第三十一條（旅行業應投保責任保險及履約保證保險）

乙方應依主管機關之規定辦理責任保險及履約保證保險。責任保險投保金額：
一、□依法令規定。

續下頁

二、□高於法令規定，金額爲：

（一）每一旅客意外死亡新臺幣 ＿＿＿＿＿＿ 元。

（二）每一旅客因意外事故所致體傷之醫療費用新臺幣 ＿＿＿＿＿＿＿ 元。

（三）國外旅遊善後處理費用新臺幣 ＿＿＿＿＿＿＿ 元。

（四）每一旅客證件遺失之損害賠償費用新臺幣 ＿＿＿＿＿＿＿ 元。

　　　乙方如未依前項規定投保者，於發生旅遊事故或不能履約之情形，應以主管機關規定最低投保金額計算其應理賠金額之三倍作爲賠償金額。

　　　乙方應於出團前，告知甲方有關投保旅行業責任保險之保險公司名稱及其連絡方式，以備甲方查詢。

第三十二條（購物及瑕疵損害之處理方式）

　　　爲顧及旅客之購物方便，乙方如安排甲方購買禮品時，應於本契約第三條所列行程中預先載明。乙方不得於旅遊途中，臨時安排購物行程。但經甲方要求或同意者，不在此限。

　　　乙方安排特定場所購物，所購物品有貨價與品質不相當或瑕疵者，甲方得於受領所購物品後一個月內，請求乙方協助處理。

　　　乙方不得以任何理由或名義要求甲方代爲攜帶物品返國。

第三十三條（誠信原則）

　　　甲乙雙方應以誠信原則履行本契約。乙方依旅行業管理規則之規定，委託他旅行業代爲招攬時，不得以未直接收甲方繳納費用，或以非直接招攬甲方參加本旅遊，或以本契約實際上非由乙方參與簽訂爲抗辯。

第三十四條（消費爭議處理）

　　　本契約履約過程中發生爭議時，乙方應即主動與甲方協商解決之。

　　　乙方消費爭議處理申訴（客服）專線或電子信箱：＿＿＿＿＿＿＿＿＿＿＿＿＿＿

　　　乙方對甲方之消費爭議申訴，應於三個營業日內專人聯繫處理，並依據消費者保護法之規定，自申訴之日起十五日內妥適處理之。

　　　雙方經協商後仍無法解決爭議時，甲方得向交通部觀光局、直轄市或各縣（市）消費者保護官、直轄市或各縣（市）消費者爭議調解委員會、中華民國旅行業品質保障協會或鄉（鎮、市、區）公所調解委員會提出調解（處）申請，乙方除有正當理由外，不得拒絕出席調解（處）會。

續下頁

承上頁

第三十五條（個人資料之保護）

乙方因履行本契約之需要，於代辦證件、安排交通工具、住宿、餐飲、遊覽及其所附隨服務之目的內，甲方同意乙方得依法規規定蒐集、處理、傳輸及利用其個人資料。

甲方：

□不同意（甲方如不同意，乙方將無法提供本契約之旅遊服務）。

簽名：

□同意。

簽名：

（二者擇一勾選；未勾選者，視為不同意）

前項甲方之個人資料，乙方負有保密義務，非經甲方書面同意或依法規規定，不得將其個人資料提供予第三人。

第一項甲方個人資料蒐集之特定目的消失或旅遊終了時，乙方應主動或依甲方之請求，刪除、停止處理或利用甲方個人資料。但因執行職務或業務所必須或經甲方書面同意者，不在此限。

乙方發現第一項甲方個人資料遭竊取、竄改、毀損、滅失或洩漏時，應即向主管機關通報，並立即查明發生原因及責任歸屬，且依實際狀況採取必要措施。

前項情形，乙方應以書面、簡訊或其他適當方式通知甲方，使其可得知悉各該事實及乙方已採取之處理措施、客服電話窗口等資訊。第三十六條（約定合意管轄法院）

甲、乙雙方就本契約有關之爭議，以中華民國之法律為準據法。

因本契約發生訴訟時，甲乙雙方同意以 ＿＿＿＿ 地方法院為第一審管轄法院，但不得排除消費者保護法第四十七條或民事訴訟法第四百三十六條之九規定之小額訴訟管轄法院之適用。

第三十七條（其他協議事項）

甲乙雙方同意遵守下列各項：

一、甲方□同意□不同意乙方將其姓名提供給其他同團旅客。

二、

三、

前項協議事項，如有變更本契約其他條款之規定，除經交通部觀光局核准，其約定無效，但有利於甲方者，不在此限。

續下頁

訂約人

甲方：

　住（居）所地址：

　身分證字號（統一編號）：

　電話或傳真：

乙方（公司名稱）：

　註　冊　編　號：

　負　　責　　人：

　住　　　　　址：

　電話或傳真：

乙方委託之旅行業副署：（本契約如係綜合或甲種旅行業自行組團而與旅客簽約者，下列各項免填）

　公　司　名　稱：

　註　冊　編　號：

　負　　責　　人：

　住　　　　　址：

　電話或傳真：

簽約日期：中華民國　　　　年　　　　月　　　　日

（如未記載，以首次交付金額之日爲簽約日期）

簽約地點：

　　　　　　（如未記載，以甲方住（居）所地爲簽約地點）

第5章
旅行社的企業組織與專業分工

學習目標

1. 瞭解旅行社的組織架構
2. 瞭解旅行社各部門的職務分工

　　相較於別的企業而言，設立旅行社的資本額要求並不算多，技術門檻也不高，要設立一家旅行社並不困難。因此，臺灣的旅行社多以中小型企業規模為主，能達到股票上市、上櫃的公司不多，有能力跨國經營的業者更是少數。當然，每家旅行社依照其法律遵行[1]、人力資源、專業能力、經營目標、資金、客源人脈關係…等因素，組織架構不盡相同。因此，本章謹以一般旅行社常見組織功能做說明。

1　股票上市／櫃公司，依法必須另設審計委員會、薪酬委員會等部門。

章前案例

旅行社從業人員的心內話

觀光旅遊的風氣已經普遍盛行，很多人都幻想著考個執照進入旅行社，就可以兼職當領隊或導遊，不但能環遊世界，還可以把荷包賺飽飽。根據 2015 年人力銀行調查顯示，有八成六的上班族有意投入觀光服務業。大家心目中的旅行社內勤，都是「在辦公室接聽客人電話，幫忙安排去哪裡遊玩，偶爾拉拉生意。」導遊、領隊則是「可以免費環遊世界，還能邊玩邊賺錢」但是，旅行社的工作內容，真的如想像亮麗美好嗎？讓我為您解析心內話。

一般來説，旅行社的工作依性質，除了財務、總務部門之外，基本上分為「外勤」與「內勤」兩大部分。

一、外勤：業務、領隊、導遊

業務人員是很多人踏入旅行業的第一個職務，在這個工作上，可以了解產業的生態、磨練與客人應對的技巧及學習專業知識。業務人員的薪水，基本上有固定的底薪、交通津貼，及不固定的業績獎金 3 個部分。公司會設定業績責任額，通常是底薪的 3 倍，每季結算 1 次，達標是基本要求，超過標準會有獎金，未達標準會倒扣底薪，職務的升遷晉任都與銷售績效關係緊密，並有淡旺季的收入差別。

如果希望能向外發展，就必須通過領隊、導遊證照考試，可以從事海闊天空的帶團工作。領隊、導遊的工作比較繁瑣，除了專業的導覽解説之外，還有特約店家推動客人購物的業績壓力。有些旅行社會聘用「業務領隊」，也就是沒帶團時，也要如同業務人員一樣，負責招攬旅客的工作。

二、內勤：OP、線控、票務

OP 即是 Operator 的簡稱，指旅行社的內勤人員。依據旅行社的規模，OP 職務分工會有所不同，規模越大則分工越細。簡單的説，OP 就是在業務成功拉進客人後，負責後續的作業，如：辦理護照、簽證、機位等工作。有的公司會依性質，分為：負責安排自組團體的「團體 OP」，及負責散客（商務、自助）的「商務 OP」。「線控」是主管職級，負責特定路線旅遊產品的安排，主要任務是確保旅遊產品的品質及團體進行過程的安全與順暢。

「票務」主要負責機位相關作業，必須熟記各種代碼、複雜的票務規則、操作航空訂位系統等、爭取更便宜的票價、旺季時為客人搶訂機位。如果機票有任何錯誤，如旅客姓名拼寫或錯用票種規則，則很可能必須負責賠償。

由於開設旅行社的門檻不高，有些旅行社從業人員，在累積相當經驗及人脈之後，也會自立門戶開設旅行社，或選擇「靠行」，借合法旅行社的執照，自行承攬業務，當自己的老闆。旅行從業人員其實並不如想像的那麼簡單與光鮮亮麗，畢竟是為「人」提供服務的行業，背後所要承受的各種壓力及心路歷程，一般局外人可能很難感同身受。但若有滿腔的熱血、堅持到底的精神、樂觀進取的笑臉，相信投身這個充滿挑戰、眼界開闊的旅行業，也會是個不錯的選擇。

5-1　旅行社的組織架構

根據交通部觀光局（2021/06/30）的統計資料，臺灣的旅行社家數約有 3,934 家，但除了少數達到公司股票上市／櫃的規模之外，大部分屬於中小企業，其組織規模大小不一。大型旅行社在國內各地及海外，均設有分公司及附屬相關產業小型旅行社也有人數不到 10 人的組織型態，小型旅行社組織較簡單，分工較粗，職員一人必須身兼數職，內勤、外勤、業務，甚之行政管理工作都要處理。大型旅行社的規模愈大，人員愈多，組織愈複雜，以不同的部門來發揮功能，提供旅客更專業的服務。

依《旅行業管理規則》第四條規定：「旅行業應專業經營，以公司組織為限。」所謂的「公司組織」，依《公司法》我國公司型態有：（一）無限公司、（二）有限公司、（三）兩合公司、（四）股份有限公司及（五）閉鎖性股份有限公司五種，其中，「有限公司」與「股份有限公司」佔全體登記公司 99% 以上。除無限公司或兩合公司之無限責任股東外，公司債務與股東分離。

旅行社的組織（圖 5-1）階層，大約分為：經營階層、管理階層及執行階層 3 個層級。「經營階層」為公司最高層級，包含了出資者（股東）與最高級執行者，負責制訂攸關公司組織經營方向的決策、公司內部的重要政策；其次則為「管理階層」，由各個分工部門的主管（經理）組成，負責將經營階層所訂定的目標，轉換成部屬可以執行的細部目標，並督導落實執行；「執行階層」屬於基層的員工，主要任務即依照公司要求，切實執行並達成目標。

旅行社的組織階層	職稱	主要任務
經營階層	負責人、董事長、總經理	負責制訂攸關公司組織經營方向的決策，及公司內部的重要政策。
管理階層	部門經理	負責將組織的決策，依部門的功能轉換成執行目標，並督導成員落實執行。
執行階層	基層員工	依照公司要求，切實執行達成目標。

　　在上層的經營階層部分，通常由投資人（所有權人）組成「股東會」，再由股東之間選出代表，擔任「董事」組織「董事會」，參與公司的重大經營決策。董事之間，並應互選出「董事長」，代表所有權人常駐公司，監督公司的經營過程。由於旅行業大多為中小企業，且非股票公開發行之公司，因此公司的發起人、董事、監察人等，大多為股東兼任，組成董事會，並推舉出一人為代表（通常為出資最多者，或具號召力的資深成員），出任董事長。依《公司法》之規定，「**有限公司**」可不設董事長，也不一定有董事會，但至少需從股東選出一席董事（公司負責人）對外代表公司；「**股份有限公司**」必須有董事會，至少要設 3 席董事，董事長由董事會全體董事過半數同意選舉產生。

　　董事會是投資人（股東）所組成，是公司「所有權」的代表。董事長可以代表董事會，挑選人才任命為公司的總裁／總經理（President）或執行長（Chief Executive Officer, CEO），等於是將公司的「經營權」委託給專業經理人，總經理就是整個組織裡職務最高的管理者與負責人，統籌各業務部門的事務。由於總經理是通過董事會聘任，所以也須對董事會負責，並在董事會的授權下，執行董事會的公司戰略決策，實現董事會制定的經營目標，並負責依組織分工的規劃，建立不同職能部門，聘用管理人員，形成一個「以總經理為中心」的組織、管理、領導體系，實施對公司的有效管理。

　　總經理的職責：
1. 負責公司全面管理工作。
2. 負責市場調查研究、資訊分析。
3. 負責市場策略制定和相關計畫的編制。
4. 負責開展品牌管理工作。
5. 負責行銷管道的管理工作。
6. 負責拓展客戶關係管理工作。

為了分攤總經理的工作，通常公司會設置「副總經理」的職位，來協助總經理的工作。「副總經理」在企業裡所扮演的角色，主要有兩個：一個是作為總經理的左右手，協助執行各項重大業務的執行與決策，以分擔隨著公司規模的擴大。而日益繁重的業務。另一個角色則是成為總經理的接班人或代理人，以防總經理出差或因故出缺時，發生管理職能中斷的問題。

　　公司視規模大小，甚至會設立好幾個副總經理的職位，除了分工負責的需要之外，部分原因是要藉由職務的訓練，從中培育未來的總經理繼任人選。

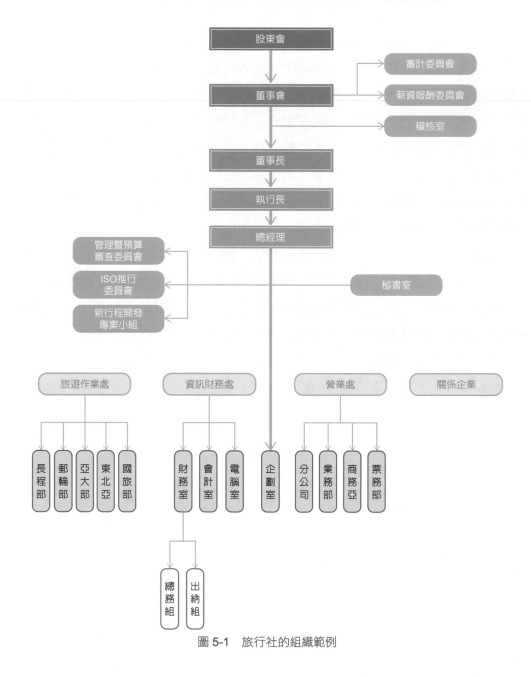

圖 5-1　旅行社的組織範例

5-2 旅行社的部門與分工

「管理階層」在經營階層之下，由各個不同的職能分工合作。各旅行社的組織結構雖有不同，但基本功能與業務分工的方式，相去不遠。旅行社主要的職能結構，大致分為管理、企劃、業務、財務、總務等五大方向。在各個大方向之下，依據不同的專業能力或經營目標，而由不同的部門來組成。以下，由五大方向分別介紹各個功能下的部門運作與分工：

一、管理部門

主要職責是公司的內部行政與管理、公司組織職能的企劃與研發。如果企業另外設立分公司或關係企業（子公司），管理部也是公司本部（總公司）與分公司、關係企業（子公司）之間連繫的管道，服務的對象是公司或集團內的同仁。（表5-2）

表5-2　子公司與分公司的對照表

對照項目	關係企業（子公司）	分公司
設立方式	由公司股東按照《公司法》的規定設立。	由總公司在其註冊地之外，向當地工商機關申請設立。
法律地位	獨立的法人，具有法人資格，擁有獨立的名稱、公司章程和組織機構，以自己的名義從事經營活動。	不具有法人資格，以總公司分支機構的名義從事經營活動。
控制方式	母公司一般不直接控制，而是通過公司董事會以投資決策方式，影響子公司的經營活動。	受總公司的直接控制，在總公司的經營範圍內從事經營活動。
債務責任	獨立的法人，其債務承擔責任以子公司的全部財產為限。	沒有自己獨立的財產，與總公司在財務上統一核算。
營業執照	企業法人營業執照，有法定代表人姓名。	分公司營業執照，有負責人字樣。
產品包裝標註	須標註子公司的名稱和地址。	可以標註子公司的名稱、地址。可以同時標註總公司的名稱、地址。也可以只標註總公司的名稱、地址。
稅款繳納	自行依法繳納辦理。	配合總公司依法繳納辦理。

管理部主要的工作內容，包括：

1. 公司的政策傳達。
2. 協助相關部門貫徹企業理念、執行經營目標。
3. 作爲分公司與公司內各部門之間的溝通橋樑。
4. 協助財務部門執行稽核。
5. 對企業外部、子公司的連繫。
6. 建立各部門報表、資料檔案。
7. 協助公司專案的推動。
8. 秘書工作（文件收發與資料管理）。
9. 各部門在職教育訓練。
10. 總機與櫃檯接待。（也可能歸屬總務部的工作）

二、企劃部門（行銷企劃）

　　通常爲旅行社最核心的部門，負責市場調查、企業品牌定位、產品研發、產品企劃、行銷方案的制定。主要工作是負責產品的包裝、針對業務人員銷售培訓；目標是樹立品牌，擴大品牌知名度，與提升好感度，提供消費者購買產品的理由。企劃部門通常也必須負責規劃公司的行銷策略，並執行公共宣傳的工作。此外，對於公司客戶的連繫與服務，如客訴事件，須盡快且圓滿地處理與回應。

　　此外，如客戶有需要，如：重要人物的接待、貴賓團、人數非常多的特大型團體、特殊性質或有要求的團體等，通常都會跳過業務部門，而直接交由企劃部門主導，直接承辦。企劃部的主要任務，是要能使旅遊產品達到品質與利潤兼具的目標。

　　近年來興起的電子商務、網路行銷與網站經營等，一般公司多在企劃部另設資訊組承擔，負責應用程式開發、網路行銷、電子商務等線上經營，並須負責將業務部門在市場與客戶端蒐集而來的資料，應用大數據（Big Data）的概念與技術，分析察覺商業趨勢、判定研究產品品質被市場接受的程度、避免負面效應擴散，爲公司經營策略增加更精確的分析。

企劃部主要的工作內容包括：

（一）企劃	1. 產品研發、包裝。
	2. 定期套裝行程、季節性產品之企劃。
	3. 舉辦產品說明會、媒體廣告之企劃及執行。
	4. 促銷專案活動。
	5. 售後服務之資訊提供。
	6. 市場情報收集，並分析掌握旅遊產品動態與趨勢。
	7. 旅客意見調查表、客戶抱怨之統計分析及處理。
	8. 出團人數之統計分析。
	9. 教育訓練規劃及教材印製。
（二）美編	1. 公司 CIS 整體設計規劃。
	2. 行程表與相關行銷印品、旅訊及媒體廣告之美術設計製作。
	3. 行銷活動之廣告海報繪製。
	4. 旅遊資訊寄送名單彙整。
	5. 影音資料庫歸檔與管理。
	6. 旅遊資訊（簡報）歸檔。
（三）資訊	1. 公司內部網路系統管理與教育訓練。
	2. 配合企劃行銷規劃、提供資訊。
	3. 未來電腦作業應用與規劃、電腦作業異常狀況處理。
	4. 網際網路與社群媒體的設計、維護與更新。
	5. 應用軟體安裝設定與操作指導。

三、業務部門

業務部是公司生存的命脈。部門的主要任務是依據公司目標、市場特性、成本及利潤之考量，規劃銷售與推廣策略，並負責業務績效規劃與執行，達成業績目標。業務部門也常會因經營規模與業務分工的不同，再細分為：

1. 國內部：入境旅遊、國民旅遊。
2. 國外部：出境旅遊，又分為大陸、東北亞、東南亞、歐洲、美洲、紐澳、島嶼、遊輪旅遊等路線及商務部（商務旅行、自由行）。

3. 票務部：航空機票、國際與國內訂房。

4. 簽證組：護照、各國簽證。

5. 總代理：航空公司、鐵路、遊輪等產品。

6. 導遊領隊組：導遊、領隊管理與派遣。

各部門設「經理」一職，並依規模大小分設副理、主任（督導）、組長、業務代表等不同工作職級，分層負責，達成任務。

由於臺灣「惜情重義」的文化性格，無論網路社群媒體多麼發達，旅行社的業務部門仍然必須由業務人員進行新客戶開發及市場之拓展，並對舊有客戶定期拜訪及聯繫。所謂的「見面三分情」，在業務人員當面溝通與回應之下，通常能順利調解客戶在銷售與服務上的任何問題、促進交易達成。

旅行社業務部門對客戶提供的專業服務，為公司創造利潤來源。業務部門與客戶的接觸事項包括：

出發前	提供消費者旅行準備事務的服務。
旅行中	確保消費者擁有便利、舒適與安全的保障。
結束後	協助消費者建立旅行經驗的分享與回饋。

此外，業務部門還另有 OP（Operation, 後勤作業）人員的配置，主要協助業務人員為客戶的旅遊行程，提供所需的服務，包括：

1. 旅行文件（如：護照、簽證、入出境文件表單等）的準備與整理。

2. 旅行事務的細項分類與安排（如：房間分配的要求）。

3. 個別客戶需求（如：素食、輪椅）的提供與滿足。

此外，旅客資料的建檔，旅行所需的旅館、膳食、交通、保險等事務的預定與確認，都仰賴 OP 人員細心與耐心地處理。

如果旅行社的規模較大，各項OP作業將更加繁瑣；有些旅行社會依業務範圍，如大陸、東北亞、東南亞、歐洲、美洲、紐澳、島嶼、遊輪旅遊等路線，另設立「線控」一職為資深主管，分別處理各條旅遊路線的機位、旅館、當地合作旅行社（Local Agent）的聯繫等後勤作業，以確保旅遊過程各項細節的正確性與品質。

「外務人員」為業務部門最基層的工作，通常也以工讀生充當。外務人員依慣例須自備交通工具，主要的工作包括前往業務人員或客戶指定的地點，業務相關機構，如：外交部、航空公司、同業等單位，收送證照或其他文件資料。由專人負責

一方面可以爭取時效，一方面保護重要資料不致遺失。外務人員也可藉此，學習旅行社的基本常識、熟悉各種手續及相關行業的工作流程，做為日後正式從事旅行業的準備。

業務部主要的工作內容包括：

（一）產品部	1. 產品的製作、管理、督導。
	2. 新行程的探勘、設計、規劃。
	3. 團體估價及訂價建議。
	4. 團體出團作業及出團動態掌控。
	5. 接洽國外代理旅行社與航空公司。
	6. 特殊行程的安排與估價。
	7. 團帳之預估、報帳流程管理及結帳。
	8. 負責領隊之管理及派任建議。
	9. 線控與 OP 出團作業。
	10. 旅客申訴之查處與協調。
（二）躉售業務部 / 團體部	1. 團體業務管理。
	2. 業務員跑區管理。
	3. 解說行程內容及銷售產品。
	4. 收集市場資訊。
	5. 掌握出團日期、動態、行程細節、團費價格。
	6. 應收帳款催收。
	7. 緊急事件之處理、客戶訴願。
（三）直客部 （業務）	1. 服務直接客戶，代為安排旅客參團出國觀光事宜。
	2. 個人渡假或商務旅遊之行程設計，並代訂機位及訂房服務。
	3. 公司行號員工旅遊、獎勵旅遊等特殊行程規劃及估價。
	4. 代辦護照及各國簽證、出入境相關證件。
	5. 國外團體旅遊、個人自由行套裝產品。
	6. 國內外機票訂位、旅館訂房。
	7. 客戶抱怨之處理狀況回覆。

四、財務部門

公司的財務狀況，通常由財務部負責管理。規模較小的公司，會計人員需要處理公司所有的交易記錄、整理記錄、製作相關財務報表等，以平衡借貸帳。會計人員需要提供主管部門相關報表，並彙總財務資料及編列出納部門的資料，以核對銀行的存款帳目是否平衡，並將現金支票或其他形式的支付票據交給銀行。其他工作內容為處理薪資編列、開立統一發票與持續追查過期帳目的業務。

較具規模的公司，會將會計人員的工作再細分成「會計組」與「出納組」。分工上，會計組人員負責會計交易的記錄與維持；出納組人員負責現金、票據的收支。

會計人員的工作任務較為專業化。依負責執行的業務區分職務，包括應收帳款專員、應付帳款專員等。職責因經驗不同而異，如資淺的會計人員只負責記錄交易與編列總帳，有時須檢視貸款與帳戶，以確保支付款項記錄的持續更新。資深會計人員則負責平衡總帳、調整帳單收據，以確保帳目的正確性與完整性，並藉由檢視電腦系統的流水帳目，做報表與帳目的更正，稅票及形式發票、登記現金日記帳、銀行日記帳、編製每月資金需求預算、銀行結餘表等相關業務範圍。

「出納」顧名思義，「出」即支出，「納」即收入。在財務管理工作中，出納工作是管理現金與票據的流通、有價證券進出的一項工作，且公司人員的公款支出與收入，也須以出納組為窗口。出納人員所編列的會計報表，主要是透過銀行做錢財票據的收支與帳戶金額的核對，並經手公司費用的報銷，所有的請款單據應送交主管簽核，再送至會計部門做應付帳款的編列，出納根據會計部門之支出傳票開具支票後，根據時效性的不同作帳款的報銷。「月結」的部分，每月定期與銀行聯繫結清款項。如遇有急件，則先簽支傳票，經主管簽核後送至出納部後，再傳真交易給往來銀行，並依隨單收據做帳目的核對。

此外，公司零用金的保管、核對庫存現金與銀行帳戶的金額是否相符合、外匯的結兌、開立發票（Invoice），都是出納的工作。旅行社常見的財務處理項目，包括：

收入		支出	
團費收入	旅行社最主要的收入來源。	團體成本	團體操作成本、機票款及保險費（履約責任險、產品責任險）等。
佣金收入	先向消費者代收機票款、團費等，再轉付給航空公司、旅館、餐廳等之相關費用，其代收轉付的差額。	人事費用	薪資、獎金、退休金等。
手續費收入	刷卡手續費等。	預付團費	向航空公司、旅館、旅遊巴士簽訂合約所預支的訂金。
預收團費	先收取到的團體成本。	教育訓練費用	在職的教育訓練。
營業外收益	匯兌收益、投資收益。	廣告宣傳	各種媒體廣告宣傳費用。

此外，旅行社經常與國外相關業者有業務往來，交易的金額常以美金、日幣或人民幣爲結算單位。因此，會計組對於國際長短期匯率變化的預測與掌控，就更加重要，以免平白增加交易成本。

以往觀念，常認爲財務部門屬於後勤整備的單位，無法爲公司帶來實質的收入。事實上，現代公司治理中，旅行社優秀的財務部門，常可透過支付的時間差、匯率的預測兌換，甚至高難度的操作財務槓桿等手段，合法爲公司節稅，更能爲公司創造利潤。因此，近年來，公司最高管理階層由財務長（Chief Financial Officer, CFO）升任的例子，也就逐漸增加。

財務部主要的工作內容包括：

1. 資金管理。
2. 成本分析。
3. 財務報表製作。
4. 薪資發放。
5. 稅務申報。

五、總務部門

負責公司營運與業務所需之庶務、採購、設備修繕與維護，也有些公司將人事晉用與退出、員工差勤與休假管理等人事職權也編屬在總務部門。總務的工作內容中，最重要的就是「庶務管理」，而「庶務」指的就是雜項事務，包括：水、電、文件收發、飲水、文具、寄信、名片、印章、印刷、民俗祭拜、綠化植栽、供餐或便當、健康檢查、送禮、賀卡等。

此外，還包含辦公室管理，如裝潢、照明、清潔、消毒、消防、修繕、辦公家具、空調、門禁保全、會議室管理、租賃、興建、搬家等，及設備管理，如影印機、投影機、電話、電腦等設備。一般還包括固定資產管理，如財產清冊、盤點、轉移、報廢等。而公司活動舉辦、典禮儀式籌備，配合福利委員會旅遊、尾牙等活動，及庶務採購與發包作業。雖然總務部門看起來工作內容繁瑣，但也是確保公司可以正常營運的重要角色。

總務部主要的工作內容包括：

1. 人力資源開發、招聘作業及人員異動管理。
2. 員工差勤與休假管理。
3. 郵件收發與資料管理。
4. 物品、贈品採購與庫存。
5. 公司固定資產管理與維護。
6. 事務機器操作訓練及維修。
7. 公司環境維護。
8. 節慶與員工旅遊活動籌辦。

第 **6** 章
旅行業的相關行業－航空業

學習目標

1. 瞭解航空公司的經營特性與重要的航空組織
2. 熟悉航空業的基礎知識
3. 熟悉時區的概念與飛行時間之計算

　　由於臺灣海島型的地理環境，無論是入境旅遊（Inbound Tour）或出境旅遊（Outbound Tour），旅客入出境大多以飛機為主要的交通工具，因此，航空業與旅行業的關係非常密切。從事旅行業，必須先對航空業有基礎的認識。

章前案例
KE007 擊落事件

車子在路上行駛，必須遵守「路權」的責任與義務。飛機在天上飛，一樣必須遵守「航權」的規範，不可以隨心所欲地任意遨翔。

1983 年 8 月 31 日，一架大韓航空班機，在未獲得航權、未經許可下，擅自飛越蘇聯（今俄羅斯）領空，被視為入侵行為，遭蘇聯空軍的戰鬥機以飛彈擊落，機上所有乘客死亡，就是一個震驚世界的血淋淋案例。

當時，一架大韓航空公司 KE007 號班機（機型：波音 747-230B），從美國紐約的甘迺迪國際機場起飛，中停阿拉斯加州安克拉治加油，預計在 9 月 1 日當地時間 06：00（即 21：00（GMT））降落在韓國漢城（今首爾）的金浦國際機場。不料，KE007 班機自阿拉斯加的安克拉治起飛，途經蘇聯領空，前往漢城的中途，遭 4 架蘇聯空軍 SU-15 攔截機攔截，蘇聯軍機並向 KE007 班機發射飛彈，命中 1 枚，13 分鐘後，班機不幸墜毀於庫頁島西南方的公海，機上所有乘客死亡。KE007 號班機最後的航線經核定：由位於阿拉斯加的安克拉治起飛，前往漢城。據調查報告指出，班機自起飛後即偏離核准航線，經過位於阿拉斯加、白令海，以及西太平洋的 9 個導航點時，航管單位均未向班機提出警告，韓航機長也在偏離導航點數百公里的情況下，卻多次向航管通報自己正常通過導航點，造成在未獲許可下，非法侵入蘇聯位於堪察加半島和庫頁島領空的事實，遭蘇聯空軍 SU-15 戰鬥機升空攔截。

由於當時是夜間，蘇聯軍方誤判這架航機為美國的 RC-135 型軍用偵察機，而 KA007 班機又恰好在此時拉高飛行高度到達 35,000 呎，速度變慢，昇空警戒的蘇聯戰鬥機被迫也必須改變高度，以免兩機相撞。蘇聯飛行員將此解釋為「戰爭行為」，認為「敵機」打算藉此方式逃脫。此時 KE007 號班機已大幅偏離原定航線 600 餘公里。蘇聯軍方在聯絡受阻、警告無效後，蘇聯戰機決定向 KE007 號班機發射兩枚空對空飛彈，命中一枚，KE007 號班機隨即墜毀於庫頁島西南方的公海，機上所有人員，包括 240 名乘客、29 名機組員當場死亡。機上載有含美國在內多達 16 個國家和地區的公民，此事引發外交上的軒然大波，但因韓航班機未經許可侵入蘇聯領空是事實，蘇聯拒絕對此事道歉賠償。最後大韓航空公司根據《華沙公約》規定，給遇難乘客發放最高賠償，每名成人 75,000 美元。美國政府因此事件，宣布開放部分的全球定位系統功能給民間使用。

6-1 航空公司的類別

　　民營航空運輸事業是國家經濟發展現代化的重要指標，因為航空事業的經營特性包括：

1. 公共運輸性：滿足社會大眾交通旅行的需求。
2. 資本密集性：飛行器相關的設施，以及維修、營運，都需要投注高額的資本。
3. 運輸需求尖離峰差異明顯：假日、平日、尖峰、離峰的需求量，差異極大。
4. 管制性：營運的型態、路線、價格、財務、飛安等，都須接受政府監督管制。
5. 專業性：飛行器的操作、維修、運務、票務等，需要專業的訓練與認證。
6. 高度國際化：經營的環境高度國際化，也與政府的外交能力相關。

　　因此，航空公司的經營不能純粹只以「獲利」的眼光來看待。除了獲利，航空公司還必須配合政府的政策，在必要的時候，支援政府的作為。所以，航空業的發展也是國力的延伸。大致而言，航空公司有下列三種經營型態：

一、定期航線航空公司（Schedule Airlines）

　　定期航線航空公司是目前航空市場上最主要的類型，有固定的飛航路線，並依據該公司公布的時刻表（圖 6-1）按時飛行。依其主要經營的飛行路線，又分為：

1. 國際線航空公司（International Airlines），飛行國際航線的航空公司。
2. 國內線航空公司（Domestic Airlines），飛行國內航線的航空公司。

　　在國土遼闊的國家，如：美國、俄羅斯、加拿大、中國等，國內線又劃分不同的區域（東、南、西、北），由不同的航空公司負責，並成為其主要營運航線，又稱區域服務公司（Local Service），如中國國內航線依地理位置劃分為：中國東方航空公司、中國南方航空公司、中國西北航空公司、中國北方航空公司、中國西南航空公司等 5 家航空公司，各自劃定主力經營的航線範圍。[1]

　　定期航線航空公司具有以下 4 個特色：

1. 必須遵守按時出發與抵達、飛行固定航線之義務，不可以因為客量不敷成本而隨意停飛。

1　2002 年中國民航公司進行了重組，中國航空總公司、中國西南航空公司、中國國際航空公司組成了中國航空集團公司；中國北方航空公司、中國南方航空公司、新疆航空公司組成了中國南方航空集團公司；中國西北航空公司與中國東方航空公司合併，成為中國東方航空集團公司。

2. 加入或遵守「國際航空運輸協會 IATA」所制定之票價與運輸條件，無論是否為 IATA 會員，都必須遵守。

3. 大多具有政府資本，因此具有公用事業的特質，必須盡社會責任的義務。

4. 運務較為複雜，因為旅客的航程，牽涉到多家不同航空公司的航線，必須互相合作，才能完成旅客與行李物品的運送工作。各航空公司合作的方式、內容、責任的分攤，以及費用的分拆等，運務工作相對複雜。

圖 6-1　定期航線航班資訊

二、包機航線航空公司（Charter Air Carrier）

主要是指以「包機」方式經營的航空公司。市場上有專營包機的航空公司，如位於英國的泰坦航空（Titan Airways, 圖 6-2），也有經營定期航線航空公司兼營包機業務，如臺灣的中華航空、長榮航空，就常接受政府及民間企業的包機任務。

圖 6-2　泰坦航空波音 737-300 型客機

一般大型包機的客戶包括：投資公司、飛機製造商、各大汽車公司、足球隊、旅遊業者、遊輪公司和娛樂行業，因辦理大型團體旅遊或舉辦大型活動，有包機服務的需求。此外，有些特殊任務也需要包機服務，如：政府包機（元首出訪、外交任務）、特殊任務專機（宗教朝聖）、緊急輸運措施（緊急醫療、人道救難、急難撤僑等）。在 Covid-19 疫情期間，也有散居印尼、緬甸等地的臺商包機返回臺灣，接受醫療照顧。而國內疫苗嚴重短缺的結果，也有旅行社租團包機前往美國本土、關島、帛琉等地旅遊，順便施打疫苗。

定期航線航空公司在旅遊旺季時，機位供不應求，也常會以「臨時包機」的名義，申請加開班機紓運旅客，以突破航權協定中對於班次及載客量的規定。有時，定期航線航空公司規劃新的飛航地點，在成為正式航線前，也會以包機的方式，作為過渡期的安排，除了讓機師熟悉航線之外，兼有測試市場反應的作用，觀察這個航點的市場需求與潛力，作為是否納入正式航線 / 航點的重要考量。例如：1992～1993 年間，長榮航空看好海島旅遊熱潮，以包機方式開闢臺北直飛馬爾地夫航線，以 B767-300 運行，每週兩班直飛。但這波熱潮一過，旅客數量大減，長榮航空也輕鬆宣布停止包機運作，沒有正式航約的約束。[2]

包機航線航空公司具有以下 4 項特點：

1. 不受 IATA 有關票價及運輸協定之約束：
 包機業務直接與承租人談妥運費，只要雙方同意，合約即成立，並未公開發售機票，也就不受 IATA 關於票價的計算規則限制。

2. 運務以包機任務為主，不涉及其他航空公司，運務單純：
 包機載運的旅客，由承租人募集，直接前往特定的目的地，不會再有與他航的銜接、轉機等安排，運務相對單純。

3. 依承租契約作業，無固定航線、班次之義務：
 包機的飛航路線、班次並非固定，完全依照承租人的約定。包機公司做好飛行計畫，取得擬飛航之機場起降額度或時間帶，並經機務審查合格、依法申請核准後，即可營運。

4. 不論乘客多寡，租金固定收取，無盈虧風險：
 由於包機業務直接與承租人談妥運費，費用固定。旅客數量的多寡，在許可載運量之內，由承租人自行募集，對包機公司而言，完全沒有盈虧的風險。

2　1993 年 12 月，臺灣與馬爾地夫簽訂正式航約，馬爾地夫指定給長榮航空直飛，然而，因熱潮不再，長榮航空後來並未飛航任何定期航班。

三、小型包機公司 Air Taxis Charter Carrier

通常使用 20 人座以下的中短程小型飛機，以「私人包機」（圖 6-3）的方式營運，提供想節省時間或不願曝露行程，注重隱私的特殊人物使用。雖然價格昂貴，但因其方便性、隱密性及舒適度極高，非常受到政治人物、演藝人員、富商巨賈的歡迎。

在 Covid-19 疫情期間，仍有旅行需求的人會面臨到兩個問題：第一，想飛的航線可能停飛；第二，不想暴露在密閉的機艙，增加被感染的風險。因此，一些平常都搭乘商業客機且手頭較寬裕的消費者，轉而選擇私人包機，這類需求尤其在亞洲市場明顯成長。

美洲大型的私人包機平台，包括 Paramount Business Jets、NetJets、Stratajet、PrivateFly 等。臺灣目前比較受矚目的私人飛機品牌，是飛特立航空（Executive Aviation Taiwan Corp.）」、華捷商務航空（Win Air Business Jet CO.）等，主要經營私人頂級包機、商務包機，以及醫療包機等服務。

至於費用方面，以私人包機公司「Paramount Business Jets」的收費來看，可以載運 2 ～ 4 人的小型飛機，每小時收費 2,400 美元（約新臺幣 7.27 萬元）；可以運載 8 ～ 10 人的飛機，每小時約 6,000 美元（約新臺幣 18.1 萬元）。小型包機公司除了提供私人包機服務之外，也為擁有私人飛機的高端客戶提供飛機託管、飛機維護、飛機交易、地勤代理等服務。

圖 6-3　私人包機的內部設備

6-2 航空業專業組織

民航事業具高度國際性，並涉及國際政治、國家安全、經濟利益、製造科技、飛航安全等領域，必須依賴高度的國際交流與合作才能順利運作。因此，受到世界各國信賴與支持的專業組織，在民航事業中占有非常重要的地位。以下介紹兩個權威性的組織，藉以瞭解民航事業的基本概念。

一、國際民用航空組織（International Civil Aviation Organization, ICAO）

1944 年，52 個國家在芝加哥簽署《國際民航公約》並成立「國際民航組織」（圖 6-4），總部設於加拿大蒙特婁（Montreal），旨在發展國際飛航的原則與技術，並促進國際航空運輸的規劃和發展。1947 年，國際民航組織正式成為聯合國的一個專門機構，專責管理和發展國際民航事務，每 3 年舉行 1 次大會。其職責包括：發展航空導航的規則和技術、預測和規劃國際航空運輸的發展，以保證航空安全和有序發展。

臺灣爭取有意義參與國際民航組織 (International Civil Aviation Organization) 並成為其觀察員

圖 6-4　ICAO 的標誌

國際民航組織是在國際範圍內，制定各種航空標準與程序的機構，以保證各地民航運作的一致性，也制定航空事故調查規範，這些規範被所有國際民航組織的成員國之民航管理機構所遵守。

截至 2019 年 4 月，共有 193 個國家加入，成為國際民用航空組織會員，包含 193 個聯合國會員國中的 192 個國家及庫克群島。列支敦斯登（Liechtenstein）是唯一沒有加入該組織的聯合國會員國，因為該國沒有機場。但其他沒有機場的聯合國會員國，包括：安道爾 Andorra、聖馬利諾 San Marino、摩納哥 Monaco 等，都已經加入了該組織。中華民國因為國際政治因素的關係，目前也沒有加入這個組織。

二、國際航空運輸協會（International Air Transport Associat, IATA）

　　國際航空運輸協會是以航空公司爲主要組成機構，屬於非政府組織，總部設在加拿大的蒙特婁 Montreal，並在瑞士日內瓦設有行政辦公室。

圖 6-5　IATA 的標誌

　　IATA（圖 6-5）的職責，是管理民航運輸的票價、危險品運輸等問題。凡國際民航組織（ICAO）成員國的任何空運企業，經其政府許可都可以成爲 IATA 會員。組織會員分爲航空公司、旅行社、貨運代理及組織結盟等 4 類，而航空公司會員是主要成員，從事國際飛行的空運企業爲「正式會員（Active member）」，只有經營國內航班業務爲「預備會員」（Associate member），目前成員有來自於 120 個國家，共 290 家航空公司。

　　國際航空運輸協會權責，爲訂定航空運輸之票價、運價及規則等，由於其會員眾多，且各項決議多獲得各會員國政府的支持，因此不論是否爲國際航協會員或非會員均能遵守其規定，國際航空運輸協會主要的商業功能有：

1. 多邊聯運協定（Multilteral Interline Traffic Agreements, MITA）：
 爲航空業聯運網路的基礎，航空公司加入多邊聯運協定後，即可互相接受對方的機票或是貨運提單，亦即同意接受對方的旅客與貨物。因此，協定中最重要的內容就是在客票、貨運單和其他有關憑證，以及對旅客、行李和貨物的管理，建立統一的做法與處理程序。

2. 票價協調會議（Tariff Coorination Conference）：
 制定客運票價及貨運費率的主要會議，在此框架內，國際航空運輸協會制訂關於「客運票價」和「貨物運費」方面一致的標準，如有爭議，有關國家政府有最後決定的權力。

3. 訂定票價計算規則（Fare Construction Rules）：
 票價計算規則是以哩程作爲基礎的哩程系統（Mileage System）爲準。

4. 分帳（Prorate）：
 開票航空公司將總票款按一定的公式，分攤在所有航段上，是以需要統一的分帳規則。

5. 清帳所（Clearing House）：

　國際航協將所有航空公司的清帳工作集中在一個業務中心，即國際航協清帳所。

6. 銀行清帳計畫（Billing and Settlement Plan, BSP）：

　由國際航協各航空公司會員與旅行社會員所共同擬訂，主要在簡化機票銷售代理商在銷售、結報、清帳、設定等方面的程序，使業者的作業更具效率。BSP（銀行清帳計畫）僅授權參加 IATA 之旅行社會員開立。

　國際航空貨物運輸中，與運費有關的各項規章制度、運費水準，都是由國際航協統一協調、制定。國際航空運輸協會為了便於管理、計算票價及擬訂運輸規範，依飛行區域將全球劃分為 3 個航運協定區（IATA Traffic Conference Areas, 圖 6-6）。充分考慮世界上各個不同國家、地區的社會經濟、貿易發展水準後，國際航協將全球分成三個區域，簡稱為「航協區」，每個航協區內又分成幾個亞區。由於航協區的劃分，主要從航空運輸業務的角度考慮，依據各地區的經濟、社會，以及商業條件。航協區的概念，對於旅遊從業人員掌握地理知識、為旅客安排遊程、計算機票價格等，都有很重要的幫助，IATA 的 3 個航運協定區分別說明如下：

半球 Hemisphere	區域 Area	範圍 Scope	分區 Sub Area
西半球 Western Hemisphere （WH）	Traffic Conference 1 TC1	西起美國夏威夷檀香山，東至美東岸的百慕達群島。	北美洲 中美洲 南美洲 加勒比海島嶼
東半球 Eastern Hemisphere （EH）	Traffic Conference 2 TC2	西起冰島，東至伊朗德黑蘭。	歐洲 中東 非洲
	Traffic Conference 3 TC3	西起阿富汗喀布爾，東至太平洋島國大溪地。	東南亞 東北亞 亞洲次大陸 大洋洲

說明：

TC1 - Sub Area

包含：夏威夷群島、北美洲、中美洲、南美洲與加勒比海島嶼，範圍內所有的國家與地區。

TC2 - Sub Area

1. 非洲：含非洲大多數國家及地區，但北部非洲的摩洛哥、阿爾及利亞、突尼斯、埃及和蘇丹不包括在內。

2. 歐洲：包括歐洲國家和摩洛哥、阿爾及利亞、突尼斯 3 個非洲國家和土耳其（既包括歐洲部分，也包括亞洲部分）。俄羅斯僅包括其歐洲區域。

3. 中東：包括巴林、賽普勒斯、埃及、伊朗、伊拉克、以色列、約旦、科威特、黎巴嫩、阿曼、卡塔爾、沙烏地阿拉伯、蘇丹、敘利亞、阿拉伯聯合酋長國、葉門等。

TC3 - Sub Area

1. 東南亞：包括中國大陸、香港、澳門、臺灣、東南亞諸國、蒙古、俄羅斯亞洲區域及土庫曼斯但等獨聯體國家、密克羅尼西亞群島等國家地區。

2. 東北亞：日本、韓國。

3. 亞洲次大陸：包括阿富汗、印度、巴基斯但、斯里蘭卡等南亞國家。

4. 大洋洲：包括澳大利亞、新西蘭、所羅門群島等。

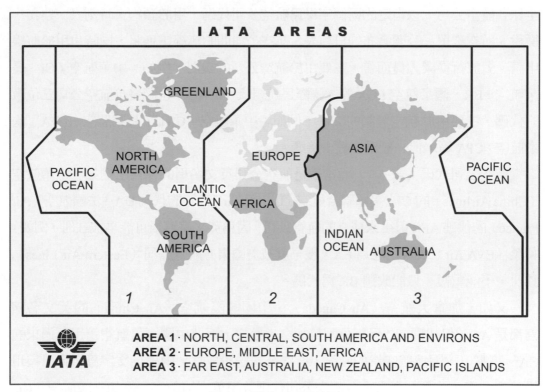

圖 6-6　IATA 三大航協區

6-3 航空代碼

由於民航機飛行於世界各地，在通訊及溝通上，經常需要使用公司名稱、起迄城市各地名、機場名稱等資訊，為了避免相同地名的困擾，或名稱太長容易產生誤會。因此，IATA 對此訂有統一代碼，讓航空業及旅行業從業人員可以清楚、精確的達成溝通目的，茲分別介紹如下：

一、航空公司代碼（Airline codes）

國際航空運輸協會（IATA）航空公司代碼（Airline codes），是 IATA 配發給全球各航空公司，以指定的兩個字母為航空公司代碼，用於預約、時刻表、票務、徵稅、航空提單、公開發布的日程表、航空公司間的無線電通訊，同時也用於航線申請。對旅行從業人員而言，主要用於航空公司的識別，例如：中華航空 / CI、長榮航空 / BR、國泰航空 / CX 等。國際民航組織（ICAO）也配發給航空公司三位數的代碼，主要用於航空管制的文件，例如：中華航空 / CAL、長榮航空 / EVA、國泰航空 / CPA 等，但一般乘客較少接觸。

航空公司代碼（表 6-1）通常就是航空公司英文名稱的縮寫，例如：中華航空（China Airlines）的 CI、美國聯合航空（United Airlines）的代碼 UA、法國航空（Air France）的代碼 AF。但後來成立的航空公司，因為英文縮寫很可能早被註冊，例如：長榮（EVA Air）依規定應為 EA，很早就被美國東方航空公司（Eastern Air Lines）註冊，不能重複，只能改選 BR 為代碼。

又如，加拿大航空（Air Canada）、中國國際航空（Air China）的英文名縮寫都是 AC，但代碼 AC 已經分配給加拿大航空，因此中國國際航空選用反過來的 CA。事實上，因為航空業的發達，航空公司紛紛成立，兩碼英文字母組合已經用得差不多了，於是有愈來愈多航空公司代碼改用英文加數字，例如立榮航空（Uni Air）的代碼就是 B7。

熟記常用的航空公司代碼，對旅行從業人員而言，是很重要的基本功課，可以幫助快速搜尋航班資訊，每一班飛機的班機代號，也是由「航空公司代碼」加上「航班編號」（Flight Number）所組成，如：CI 004，即是指中華航空 004 號班機。

電子機票、登機證、行李掛牌、機場的航班資訊大螢幕等,都可以看到航空公司代碼,知道如何判別自己搭乘的航空公司代碼,也可以快速辨識行李、登機門等。

表6-1　常用航空公司代碼

臺灣 & 東北亞		美洲		亞洲 & 紐澳		港澳&中國大陸		中東 & 非洲		歐洲	
航空公司	代碼	航空公司	代碼	航空公司	代碼	航空公司	代碼	航空公司	代碼	航空公司	代碼
長榮航空	BR	美國航空	AA	亞洲航空	AK	國泰航空	CX	印度航空	AI	法國航空	AF
立榮航空	B7	阿拉斯加航空	AS	汶萊皇家航空	BI	港龍航空	KA	孟加拉航空	BG	芬蘭航空	AY
中華航空	CI	達美航空	DL	印尼航空	GA	香港航空	HX	阿聯酋航空	EK	義大利航空	AZ
華信航空	AE	夏威夷航空	HA	馬來西亞	MH	香港快運航空	UO	阿提哈德航空	EY	英國航空	BA
臺灣虎航	IT	全美航空	US	酷航	TZ	澳門航空	NX	海灣航空	GF	西班牙航空	IB
星宇航空	JX	聯合航空	UA	曼谷航空	PG	中國國際航空	CA	肯亞航空	KQ	荷蘭航空	KL
大韓航空	KE	美國大陸航空	CO	菲律賓	PR	中國南方航空	CZ	模里西斯航空	MK	德國漢莎航空	LH
韓亞航空	OZ	加拿大楓葉航空	AC	尼泊爾航空	RA	上海航空	FM	埃及航空	MS	波蘭航空	LO
眞航空	LJ	加拿大國際航空公司	CP	新加坡航空	SQ	海南航空	HU	卡達航空	QR	瑞士航空	LX
日本航空	JL	墨西哥航空	MX	泰國航空	TG	中國東方航空	MU	皇家約旦航空	RJ	俄羅斯航空	SU
全日空航空	NH	阿根廷航空	AR	越南航空	VN	廈門航空	MF	沙烏地阿拉伯航空	SV	捷克航空	OK
樂桃航空	MM	中美洲航空	TA	捷星亞洲航空	3K	深圳航空	ZH	土耳其航空	TK	奧地利航空	OS
－	－	巴西航空	RG	澳洲航空	QF	吉祥航空	HO	斯里蘭卡航空	UL	北歐航空	SK
－	－	智利航空	LA	紐西蘭航空	NZ	春秋航空	9C	－	－	葡萄牙航空	TP

二、城市與機場代碼（**City codes & Airport codes**）

（一）城市代碼（City Codes）

民航班機於國際各城市的機場起降，因此，目的地機場的名字當然很重要。因為歷史原因，世界上有不少城市的名字會重複出現。如：聖地牙哥（San Diego）在美國、西班牙、智利、多明尼加等國。又或者原文名稱過於冗長，如：阿根廷布宜諾斯艾利斯（Buenos Aires），因此，IATA 對於每座城市也賦予一組獨特的代碼，方便溝通，而且絕不重複，這是非常重要的規則。

城市代碼 City Codes 優先用城市的名字縮寫，正確又好記，例如：美國舊金山（San Francisco），代碼 SFO；泰國曼谷（Bangkok）代碼 BKK；臺北桃園（Taipei）代碼 TPE；香港（Hong Kong）代碼 HKG。（表 6-2）

（二）機場代碼（Airport Codes）

對於大型國際都會而言，可能不只擁有 1 座國際機場。因此，如果只有城市代碼，會對旅客造成困擾，例如日本東京（Tokyo）以 TYO 為城市代碼，但東京有兩座國際機場，如果都以 TYO 為名，就會產生混淆，因此機場的名稱區分，如：成田機場（Narita Airport）的代碼為 NRT、羽田機場 Haneda Airport 的代碼為 HND。而英國倫敦（London）有 3 個主要機場[3]，變通方法就是取 London 的 L，再補上機場的所在地名稱，例如：倫敦希斯洛機場（Heathrow）代碼是 LHR，蓋特威機場（Gatwick）代碼 LGW，倫敦城市機場（City London）代碼 LCY。

另一個方法，直接用機場加掛偉人名字，例如：法國為紀念前總統夏爾‧戴高樂（Charles de Gaulle），將巴黎國際機場命名為「戴高樂機場」（Paris Charles de Gaulle Airport），機場代碼為 CDG；美國為紀念前總統約翰‧甘迺迪（John F. Kennedy），將紐約國際機場命名為「甘迺迪機場」（New York John F. Kennedy Airport），機場代碼為 JFK。都可以讓旅客能快速區別航班起降機場。臺灣桃園國際機場原名為「中正國際機場」（Chiang Kai-shek International Airport，簡稱中正機場），為紀念中華民國前總統蔣中正（蔣介石）而命名。2006 年，陳水扁總統執政時，以「去政治意識」為由，經行政院表決通過，改名為「臺灣桃園國際機場」。

3 倫敦的領空非常繁忙，大倫敦擁有世界上最繁忙的機場系統。目前，大倫敦周邊至少 10 個機場，其中希斯洛機場和蓋特威克機場都是著名的國際機場，希斯洛機場也在全球機場客運吞吐量排名第三。

表6-2　常用城市／機場代碼

城市	城市代碼	機場代碼	城市	城市代碼	機場代碼	城市	城市代碼	機場代碼
臺北（桃園）	TPE	TPE	馬尼拉	MNL	MNL	西雅圖	SEA	SEA
臺北（松山）	TPE	TSA	胡志明	SGN	SGN	舊金山	SFO	SFO
臺中	RMQ	RMQ	河內	HAN	HAN	洛杉磯	LAX	LAX
臺南	TNN	TNN	曼谷	BKK	BKK	紐約（John F. Kennedy）	NYC	JFK
高雄	KHH	KHH	普吉島	HKT	HKT	紐約（Newark）	NYC	EWR
花蓮	HUN	HUN	新加坡	SIN	SIN	紐約（La Guardia）	NYC	LGA
香港	HKG	IIKG	雅加達	JKT	CGK	溫哥華	YVR	YVR
澳門	MFM	MFM	吉隆坡	KUL	KUL	多倫多	YTO	YYZ
北京	BJS	PEK	巴里島	DPS	DPS	阿姆斯特丹	AMS	AMS
南京	NKG	NKG	雪梨	SYD	SYD	倫敦（Heathrow）	LON	LHR
上海（浦東）	SHA	PVG	墨爾本	MEL	MEL	倫敦（Gatwick）	LON	LGW
上海（虹橋）	SHA	SHA	布里斯班	BNE	BNE	倫敦（City London）	LON	LCY
杭州	HGH	HGH	奧克蘭	AKL	AKL	曼徹斯特（Manchester）	MAN	MAN
廈門	XMN	XMN	基督城	CHC	CHC	馬德里	MAD	MAD
福州	FOC	FOC	東京（成田）	TYO	NRT	巴塞隆納	BCN	BCN
重慶	CKG	CKG	東京（羽田）	TYO	HND	巴黎（Charles de Gaulle）	PAR	CDG
廣州	CAN	CAN	大阪	OSA	KIX	巴黎（Orly）	PAR	ORY
深圳	SZX	SZX	福岡	FUK	FUK	法蘭克福	FRA	FRA
昆明	KMG	KMG	名古屋	NGO	NGO	柏林（Tegel）	BER	TXL
海口	HAK	HAK	琉球	OKA	OKA	慕尼黑	MUC	MUC
三亞	SYX	SYX	廣島	HIJ	HIJ	漢諾威（Hannover）	HAJ	HAJ
青島	TAO	TAO	札幌	SPK	CTS	蘇黎世	ZRH	ZRH
濟南	TNA	TNA	首爾	SEL	ICN	維也納	VIE	VIE
大連	DLC	DLC	釜山	PUS	PUS	羅馬	ROM	FCO
瀋陽	SHE	SHE	濟州島	CJU	CJU	布拉格	PRG	PRG

6-4 時區的概念與飛行時間之計算

　　飛行時間的計算，對於旅行從業人員安排行程，有很重要的助益。通常飛機航班資訊會顯示出出發與到達時間，但須注意的是，這些時間都是以當地時間表示，例如：飛航資訊顯示，某班飛機從臺北飛往札幌，0620 起飛，1100 到達。0620 指的是臺北的時間，而 1100 是指日本札幌的時間。因此，在計算飛行時間時，必須注意「時差」的問題。

　　談到時差，便須注意「時區」（圖 6-7）的概念。以前，人們通過觀察太陽的位置決定時間，這就使得不同經度的地方，時間有所不同（地方時）。世界各國位於地球不同地理位置上，因此，不同國家的日出、日落時間，必定有所偏差。這些偏差就是所謂的時差。

　　西元 1884 年，出現國際公定時區，以英國倫敦格林威治（Greenwich）天文臺之子午線為計算經度（Longitude）之標準（0°），稱該線為「本初子午線」（Prime Meridian），亦稱「標準子午線」。由於地球的圓周理論，一天有 24 個小時，亦即每 15°（經度）子午線劃分為 1 個時區，即為「理論時區」。所以，從倫敦的本初子午線算起，稱為格林威治標準時間（Greenwich Mean Time, GMT）。以倫敦為中心，往東西各推 7.5 經度，即為 1 個時區，每差 1 個時區（經度 15°），時間就相差 1 個小時，依此類推至加減 12 小時處，到了東經、西經 180° 度，就會有 24 小時的落差，恰為太平洋人煙稀少之處，正好與前述之經度線交會，此即為「國際換日線」（International Date Line），由西向東越過此線（從臺北飛往紐約）日期需減 1 天；由東向西越過此線（例從紐約飛往臺北）日期需加 1 天。

　　但是，由於各國國土的輪廓並不規律整齊，為了避免發生困擾，有的時區形狀也並不是一條直線到底；而且，比較大的國家常以國家內部行政分界線為時區界線，即為「實際時區」、「法定時區」。例如，以中國大陸土地之廣，足以橫跨 5 個時區，但中國政府為統一全國作息時間，命令一律以「北京時間」為準，將全國納入同一時區。此外，新加坡的地理位置（經度）應屬於 GMT+6 的時區，1981 年 12 月 31 日，鄰近的馬來半島（西馬地區）將其標準時間由 GMT+7：30 改為 GMT+8，與東馬地區（婆羅洲）一致，新加坡也仿效，於 1982 年 1 月 1 日追隨 GMT+8 至今。

因此，計算航班飛行時間必須注意時差的問題，基本的算法流程如下：

1. 找出起飛城市與 GMT 之時差，並換算之。

2. 找出到達城市與 GMT 之時差，並換算之。

3. 如找出之時差爲正（＋）時，減之；如找出之時差爲負（－）時，加之。

4. 以到達城市之 GMT 時間，減起飛城市之 GMT 時間。

　　最重要的訣竅，就是將兩個城市的時間，統一換算成 GMT 時間，即可算出實際飛行時間，以下示範計算過程：

1. 飛行資訊：BR166 臺北 0620 / 札幌 1100

2. 時區辨認：臺北（GMT ＋ 8）→札幌（GMT ＋ 9）

3. 臺北起飛時間 06：20 換成 GMT（－ 8）是 22：20

4. 札幌到達時間 11：00 換成 GMT（－ 9）是 02：00

5. 24：00 － 22：20 ＝ 1 小時 40 分（一天有 24 小時）

6. 02：00 － 00：00 ＝ 2 小時

7. 1 小時 40 分＋ 2 小時 ＝ 3 小時 40 分

8. 實際飛行時間是 3 小時又 40 分鐘。

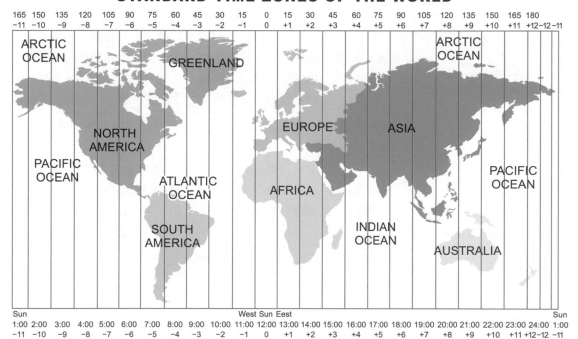

圖 6-7　世界時區地圖

6－5 航權(Traffic Right)

　　航權指各主權國家對其領空及領域內的裁量權與管理權，各航空公司在未開始營運前，必須獲得各國民航當局「起飛」與「降落」之許可。各國政府為保護其本國航空事業之利益，對航權的協商與簽訂契約，均考量當時政治、外交、經濟、貿易等之平等互惠狀況，予以考量。一般採取對等原則，有時候某一國會提出較高的交換條件或收取補償費，以適當保護該國航空企業的權益。航權來源於 1944 年，在芝加哥簽署的《芝加哥協定》，該協定是有關兩國間協商航空運輸條款的藍本，並一直沿用至今，具體分為 9 種航權：

航權	名稱	解釋	舉例
第一航權 FIRST FREEDOM	飛越領空權	一國或地區的航空公司，不降落而飛越他國或地區領土的權利。	CI 臺北飛泰國曼谷航線，中途必須飛越越南領空，但不降落之航權。
	TPE 臺北 ————→ BKK 曼谷 　A　　　VIETNAM 越南　　　C 　　　　　　　B		
第二航權 SECOND FREEDOM	技術降落權	一國或地區的航空公司，在飛至另一國或地區途中，有為非營運理由，而降落其他國家或地區的權利。	CI 臺北飛荷蘭阿姆斯特丹航線，中停阿拉伯聯合大公國的阿布達比，只能補給、維修、加油，不能上下客、貨。
	TPE 臺北 ——→ AUH 阿布達比 ——→ AMS 阿姆斯特丹 　A　　　　　　B　　　　　　　　C		
第三航權 THIRD FREEDOM	目的地 下客權	某國或地區的航空公司自其登記國或地區載運客貨至另一國或地區的權利。	CI 載客貨從臺北出發，前往泰國曼谷，可在曼谷卸下客、貨，但不能從曼谷招攬承載客、貨離境。
	CI 中華航空： TPE 臺北 ——→ BKK 曼谷 　　　　　　　A　　　　　B		

<div align="center">續下頁</div>

承上頁

航權	名稱	解釋	舉例
第四航權 FOURTH FREEDOM	目的地 上客權	某國或地區的航空公司自另一國、地區載運客貨，返回其登記國或地區的權利。	CI 可以載客、貨從泰國曼谷出發，回到臺北，但不能從臺北招攬承載客、貨至泰國。
	CI 中華航空： BKK 曼谷 ⟶ TPE 臺北 　　　　　　　　　B　　　　　　　　A		
第五航權 FIFTH FREEDOM	延伸（遠） 權、貿易權	某國或地區的航空公司，在其登記國或地區以外的兩國或地區間載運客貨，且班機的起點與終點必須為其登記國或地區。	SQ 新加坡航空自新加坡飛往臺北及日本東京，並在臺北招攬承載客、貨前往東京；回程又在東京招攬承載客、貨前往臺北，再飛回新加坡，最終的終點必須是新加坡。
	SQ 新加坡航空： SIN 新加坡 → TPE 臺北 → TYO 東京 → TPE 臺北 → SIN 新加坡 　　A　　　　　B　　　　　C　　　　　B　　　　　A		
第六航權 SIXTH FREEDOM	橋樑權	某國或地區的航空公司，在境外兩國或地區間載運客貨，中經其登記國或地區（此為第三及第四航權的結合）的權利	CI 自日本東京招攬承載要前往臺北及香港的客、貨，經由臺北上下部分客、貨後，再續飛往香港之航權。
	CI 中華航空：TYO 東京 ⟶ TPE 臺北 ⟶ HKG 香港 　　　　　　　　　A　　　　　　　B　　　　　　C		
第七航權 SEVENTH FREEDOM	完全第三國 運輸權	某國或地區的航空公司，完全在其本國或地區領域以外經營獨立的航線，在境外兩國或地區間載運客貨的權利。	允許 CI 的班機獨立經營新加坡與泰國之間的運輸業務。
	CI 中華航空：SIN 新加坡 ⟶ BKK 曼谷 ⟶ SIN 新加坡 　　　　　　　　　A　　　　　　　B　　　　　A		

續下頁

航權	名稱	解釋	舉例
第八航權 EIGHTH FREEDOM	境內營運權	某國或地區的航空公司，在他國或地區領域內兩地間載運客貨的權利。	美國允許 CI 載運客、貨前往舊金山及紐約，並且可以在舊金山招攬承載客、貨繼續前往紐約。
	CI 中華航空：TPE 臺北 ⟶ SFO 舊金山 ⟶ NYC 紐約 　　　　　　　　B　　　　　　　A　　　　　　　A		
	一般情形而言，國內航線只限於本國籍之航空公司經營，但此規定亦可經由兩國之協議，作為國際航線的延長經營。		
第九航權 NINTH FREEDOM	完全境內運輸權	某國的航空公司可以單獨在另外一個國家開設該國國內航線的權利。	日本允許 CI 在日本境內經營往返東京、札幌的航線。
	CI 中華航空：TYO 東京 ⟶ SPK 札幌 ⟶ TYO 東京 　　　　　　　　A　　　　　　　B　　　　　　　A		
	第九航權並不常見，因為等同締約國要開放國內航線的市場。原因是不少規模較小的民營航空公司，都十分依賴飛行境內的內陸航班維持營運，一旦容許外國航空公司經營內陸航線，並設立內陸航線的樞紐，該國的中、小型航空公司將要直接面對外國公司，發生航空市場的境內競爭。		

旅遊報你知

機票不見了

　　旅遊途中，如果不慎將旅行社或航空公司給的行程單（PASSENGER ITINERARY / RECEIPT）遺失，該怎麼辦？ 要不要去警察局留下報案記錄、再請航空公司補發？

　　其實，在全面實施「電子機票」的時代，旅客已經不需要擔心這個問題。如果不慎遺失行程單，只要自己還記得搭乘的航班日期、時間，屆時直接帶著護照前往機場航空公司櫃檯辦理登機手續。若走人工櫃檯報到，只要給地勤刷護照，就可以取得登機證。走自助報到機，就在機台輸入航空公司的資訊，再掃描護照，即可取得登機證。如果不記得或不放心，那麼，也可以請旅行社或航空公司重新列印一張，完全不用擔心。

　　因為，現在旅客的機票資訊，全部完整的儲存在航空公司的電腦資料庫裡，「電子機票」顧名思義就是非紙本機票，當旅客在網路上訂位購票之後，旅行社或航空公司即會發送包含「航程」和「訂位代號」的電子機票到旅客的 Email 信箱或手機裡。旅行社或航空公司也常應旅客的要求，列印出紙本的行程單（PASSENGER ITINERARY/RECEIPT）給旅客，作為備忘資訊。雖然，很多人還是會直接稱這張行程單為「電子機票」，其實，就算沒有這張單子，也還是可以辦理搭機手續。因此，遺失就遺失吧，完全不用費心。

　　電子機票的出現，為航空公司省下紙張和印刷費用，符合環保愛地球的潮流，而且能夠降低作業成本，也減少機票遺失的風險，更不用怕出門忘記帶紙本機票。

　　但是，「電子機票」和「登機證」是完全不一樣的。電子機票只是購買機票的證明，登機證是辦理出境、登機，必須提供查驗的正式文件，有登機證，才可以順利通關登機。

6-6 旅行社之電腦訂位系統(CRS)

旅行社使用的電腦訂位系統（Computerized Reservation System, CRS），為旅行社內部普遍使用的重要工具。

一、CRS 的發展

1970 年左右，拜電腦普及之賜，航空公司開始將完全人工操作的航空訂位記錄，轉由電腦儲存管理，但旅客與旅行社訂位時，仍需透過電話與航空公司連繫。由於航空旅行的業務迅速發展，即使雙方擴充人員及電話線，亦無法解決愈來愈多的作業需求。美國航空公司（AA）與聯合航空公司（UA）首開先例為其主力的旅行社裝設電腦訂位終端機設備，供旅行社自行操作訂位，以便節省作業時間，開啟了 CRS 之濫觴，但此階段只能與一家航空公司之系統連線作業，故被稱為「Single-Access」。

1980 年左右，美國國內各航空公司所屬的 CRS（特別是 Sabre 與 Apollo 系統），為因應美國國內 CRS 市場飽和，並為拓展國際航空公司之需求，開始向國外市場發展，並收取高昂的服務費。各國航空公司為節省支付 CRS 費用，紛紛共同合作成立自己的 CRS（如 Amadeus、Galileo、Abacus 等），各 CRS 間為使系統使用率能達規模經濟，以節省經營成本，經過各種合併、聯盟、技術合作開發、股權互換與持有等方式整合，逐漸演變至今日具全球性合作的「全球分銷系統（Global Distribution System, GDS）」。

從 CRS 發展至今的 GDS，其所蒐集的資料庫及訂位系統功能，都已超越單一航空公司所使用的系統。旅遊從業人員可藉著 CRS，訂全球大部分的航空公司機位、旅館及租車，同時，也可以為旅客預選座位（圖 6-8、6-9），提供旅遊的相關服務，如：旅遊行程的安排、保險、遊輪、火車等，都可透過 GDS 處理。此外，還可取得世界各地旅遊相關資訊，包括航空公司、旅館、租車公司、機場設施、轉機時間、機場稅、簽證、護照、檢疫、氣象等資訊，及信用卡服務查詢、超重行李計費方式等，皆有助於對旅客提供更完善的服務。

座艙配置
Aircraft Type and Configuration

圖 6-8　客機座艙配置圖

圖 6-9　客機座艙配置圖

二、臺灣地區 CRS 概況

　　早期的臺灣，對航空訂位網路是採保護措施，禁止國外 CRS（圖 6-10）進入。民國 78 年（1989）電信局自行開發一套 MARNET（Multi Access Reservation NET work）系統，讓旅行社可透過電信局的網路，直接進入航空公司系統訂位。西元 1990 年，國內引進第一家 CRS「ABACUS」，後陸續引進其他 CRS，到 2003 年，AMADEUA（艾瑪迪斯）、GALILEO（加利略）等系統，也陸續進入臺灣市場。

圖 6-10　CRS 在電腦終端機顯示的畫面

三、CRS 系統公司簡介

（一）ABACUS 算盤

　　ABACUS 是由中華航空、國泰航空、長榮航空、馬來西亞航空、菲律賓航空、皇家汶萊航空、新加坡航空、港龍航空、全日空航空、新加坡勝安航空、印尼航空，以及美國全球訂位系統 Sabre，所投資成立的全球旅遊資訊服務系統公司。ABACUS 成立於 1988 年，總公司設於新加坡，其創立目的乃在於促進亞太地區旅遊事業發展，並提升旅遊事業生產力。

ABACUS 主力市場聚焦在亞洲地區，也是臺灣旅行業應用最普遍的系統，主要功能如下：

1. 全球班機資訊的查詢及訂位。
2. 票價查詢及自動開票功能。
3. 中性機票及銀行清帳計畫（BSP）。
4. 旅館訂位。
5. 租車。
6. 客戶檔案。
7. 資料查詢系統。
8. 旅遊資訊及其他功能。
9. 指令功能查詢。
10. 旅行社造橋[4]。

（二）AMADEUS（艾瑪迪斯）

　　成立於 1985 年，創始的 4 家航空公司為法航、西班牙航空、北歐航空及德國漢莎航空。1987 年，艾瑪迪斯與美國大陸航空（CO）所開發的 SYSTEM ONE 訂位系統合併，成為全世界最大的航空公司訂位網路系統，目前在全球的市場佔有率約 27%，可接受訂位的航空公司 505 家；可接受訂位的旅館有 41,263 家，包括 243 個連鎖集團；可接受訂位的租車公司有 17,624 家，共 50 個連鎖集團。

　　艾瑪迪斯訂位系統的功能，包括訂位、資料查詢及旅遊證件的開立等。訂位功能涵蓋航空訂位、旅館訂位、租車、火車訂位，及旅遊行程、渡輪、遊輪等的訂位；資料查詢涵蓋目的地資料查詢、票價查詢、簽證資料查詢、系統功能與資料庫查詢；證件開立包括機票、發票、行程表、登機證及租車的票券（Voucher）。AMADEUA 艾瑪迪斯系統目前主力市場聚焦在歐洲地區。

（三）GALILEO（加利略）

　　前身為 1971 年由美國聯合航空創立的 Apollo 系統，1987 年更名為 COVIA，1990 年再更名為 Galileo，1993 年整併為 Galileo international。創始股東為愛爾蘭航空、加拿大航空、義大利航空、奧地利航空、英國航空、荷蘭航空、希臘航空、

4　訂位記錄只有航空公司跟原訂位旅行社才看的到。因有些旅行社無法開立機票，所以要把訂位記錄經造橋的功能，授權開放給開票旅行社查詢，以便順利開立機票。

瑞士航空、聯合航空、全美航空。GALILEO 總公司在美國芝加哥，主力市場為北美及歐洲地區。可訂位之航空公司家數有 537 家，涵蓋國家有 107 國，可預約旅館數 225 家，可預約汽車出租公司數及其據點有 38 家，公司共 18,000 個據點。

（四）較少見的 CRS 系統

另外，國內較少見的 CRS 系統，是 APPOLO、INFINI、SABRE、WORLDSPAN、TOPAS 等，以上是與航空公司連線用的 CRS。實務上，各家航空公司內部的訂位系統皆不同，例如：長榮 EVAPARS、華航 PASSENGER RES（PROS）、澳門 E-TERM，是透過上述 CRS 來進行連接，連線費是以 Traffic（訂位筆數）來計算的。

四、BSP 簡介

BSP 為「銀行清帳計畫」，是 The Billing & Settlement Plan 的簡稱（舊名 Bank Settlement Plan，亦簡稱為 BSP）。TC 3 地區實施 BSP 的國家最早為日本（1971 年）；臺灣於 1992 年 7 月開始實施，旅行社參加 BSP 之優點如下：

票務	1. 以標準的機票樣式，實施自動開票作業。
	2. 結合電腦訂位及自動開票系統，可減少錯誤、節約人力。
	3. 配合旅行社作業自動化。
	4. 經由 BSP 的票務系統，可以取得多家航空公司的開票許可，即航空公司的認證識別牌 CIP。
會計	1. 直接與單一的 BSP 公司結帳，不必逐一應付各家航空公司不同的程序結帳，可簡化結報作業手續。
	2. 電腦中心統一製作報表，每月可結報 4 次，分 2 次付款，提高公司的資金運作能力。
	3. 直接與 BSP 設定銀行保證金條件，不用向每家航空公司做同樣的設定，降低資金負擔。
業務	1. 提升旅行社服務水準。
	2. 建立優良的專業形象。

旅行社須先獲得 IATA 認可、取得 IATA code 後，還必須在 IATA 臺灣辦事處上完 BSP 說明會課程，才能正式成為 BSP 旅行社，然後向加入 BSP 的航空公司申請成為其代理商。

五、航空聯盟（Airline alliance）

　　「航空聯盟」是指兩間或以上的航空公司之間，所達成的合作協議。這些協議，可以提供更大的航空網絡連結，促進航空公司在營運上能發揮「1＋1＞2」的效益。合作內容一般從「班機代碼共享」開始，還可以共用維修設施、運作設備、相互支援地勤與空廚作業，以減低成本。由於成本的降低，可以直接反映在機票價格上面，航班開出時間更靈活有彈性、轉機次數減少，乘客可更方便地抵達目的地，因此旅客更樂於搭程。乘客在《飛行常客獎勵計畫》裡，只要搭乘聯盟內的會員航空公司班機，均可獲得飛行哩程數的累積，也可以為航空公司留住固定的客源。目前，在市場上較為活躍的聯盟有：星空聯盟（Star Alliance）、天合聯盟（SkyTeam）、寰宇一家等 3 個以傳統航空公司為主的集團（表 6-3）。此外，近年來興起的廉價航空公司也有自組的聯盟，如價值聯盟（Value Alliance）有 8 個正式成員，建立於 2016 年；優行聯盟（U-Fly Alliance）有 5 個正式成員，建立於 2016 年。

表6-3　三大航空聯盟

航空聯盟 比較項目	星空聯盟Star Alliance （27個正式成員） 建立於1997年	天合聯盟SkyTeam （20個正式成員） 建立於2000年	寰宇一家Oneworld （14個正式成員） 建立於1999年
每年乘客量（百萬）	641.1	665.4	577.4
航行國家與地區	192	177	161
航點	1,330	1,062	1,016
機隊規模	4,657	3,937	3,560
市場佔有率	23%	20.4%	17.8%
國籍航空公司加入年份	長榮航空 / 2013	中華航空 / 2011	

資料來源：維基百科（數據資料截至 2015 年 4 月）

6-7 廉價航空

廉價航空是「低成本航空公司」（Low Cost Carrier, LCC 或 Budget Air-line）的通稱，是將營運成本控制得比一般航空公司低的航空公司。廉價航空將降低的營運成本，直接回饋給消費者，提倡「使用者付費」的概念。目標客群，主要是以價格為優先考量的族群。在地球村的概念下，無論是商務或旅遊，現代搭乘飛機往來各地已是常事，但高昂的機票價格，卻往往占據了旅行預算的一半以上，常令旅客必須縮減住宿、餐飲等其他需求，以應付機票價格。根據調查，多數旅客對航空公司的希望，僅僅是能夠快速、安全地到達目的地，特別是一些短程航線，並不需要機艙內高級的服務。基於顧客的反應，一些中小型的航空公司，逐漸以低廉的票價作為賣點，開啟了低價航空公司的市場。

全世界最早出現的廉價航空公司是美國的西南航空，1967 年成立 Air Southwest，1971 年更改為現在的名稱 Southwest Airlines。營運方針鎖定為短程、點對點的航線，以「廉價」為號召，班次密集，機位不用對號入座，像搭公車方式隨意入座，受到消費者歡迎。截至 2014 年，西南航空的美國國內旅客運載量排名居第一位。1978 年，美國實施「開放天空」政策後，不少業者模仿西南航空模式，紛紛成立廉價航空公司，或相同經營模式的子公司。

基於降低成本的考量，廉價航空公司的營運方針，大致可歸類幾個特點：
1. 不超過 4 小時航程的點對點航班服務。
2. 一般僅來往區域性機場或二線機場，選擇冷門的起降飛行時段。
3. 專注於票價敏感的市場，客源多數為自由行旅客。
4. 客艙等級簡化，提供有限度的乘客服務，部分服務須加收收費用。
5. 票價變動與航班上座率及距離出發日期的長短有關係。
6. 訂位、購票、報到途徑，以電腦網路為主。
7. 高度航機使用率，縮短地面停留時間。
8. 機隊機型單一化，降低維修成本與零件庫存。

旅客搭乘廉價航空班機的唯一理由，應該就是票價便宜，但這便宜的票價是以犧牲服務換得。所以，機上的餐點、飲料、視聽設備、託運行李等服務，也都是使用者付費。此外，退票及改票的手續費、班機取消或延誤的風險等，廉價航空公

司的應對機制，也會與一般傳統的航空公司不同，這是消費者在購買廉價航空機票前，應有的心理準備。

亞洲目前有 45 家廉價航空公司，可以看到廉價航空在亞洲地區的廣大市場。儘管如此，從臺灣的威航（V Air）在短短的兩年多，即宣告結束營運[5]，顯現廉價航空業正開始感受到運力過剩的壓力，原因是過於雄心勃勃的飛航計畫，因遭遇了機場流量阻塞、廉價航空公司之間競爭日趨激烈的影響。

2019 年，爆發的 COVID-19 疫情讓國際旅遊市場急凍，各國相繼封城、鎖國。2020 年，國際旅客較前一年少了 10 億人次，倒退到 30 年前水準。桃園國際機場 2020 年的旅客量雪崩式下滑，僅 735 萬人次，比起 2019 年少了 4,000 多萬人次；觀光局預估，可能要到 2021 年第 4 季才會回溫，廉價航空受到疫情的影響非常嚴重，航空界分析，全球航空業旅客量幾乎只剩不到 3%，根本不必促銷，加上經營成本墊高，票價自然回歸市場機制，即使疫情結束，防疫成了日常，從前的便宜票價也回不來了。

東南亞最大的廉航「亞洲航空集團」（AirAsia Group）於 2020 年裁員 30%，拉丁美洲最大航空公司「南美航空」（LATAM），也在紐約聲請破產保護。許多航空公司紛紛宣布停航或縮減航班，自 2020 年 2 月份以來，全球共有 17 家航空公司聲請破產或倒閉。歐洲廉價航空公司瑞安航空，在 2021 年 4 月至 6 月，短短 3 個月，已虧損了 2.73 億歐元（約 90 億臺幣），受疫情影響，大部分的航班都被取消，目前多數的歐洲國家仍對於邊境管制較為嚴謹。

面臨破產的包括：印度捷特航空（Jet Airways）、英國湯瑪斯庫克集團（Thomas Cook Group）、巴西哥倫比亞航空（Avianca Brazil）、法國藍鷹航空（Aigle Azur）等多家航空公司都宣告破產。事實上，2019 年全球航空業已經陷入困境，因為全球經濟表現疲軟、行業競爭激烈，如今再加上疫情打擊航空需求，因此有多家航空公司都撐不住，紛紛面臨破產慘況。

Covid-19 疫情讓航空、觀光業者苦不堪言，但是對於廉價航空業者來說，這可能是從傳統航空公司手中，搶攻市占率的好時機。因為，廉價航空提供價格低廉的運輸，小鎮或是大城市都通。除了眾所皆知便宜的機票，廉價航空的優點還有彈性規劃的航線，不一定要停靠大城市轉機，提供乘客更多元選擇。同時，傳統的航空

5 威航創立於 2014 年 1 月 20 日，2014 年 12 月 17 日首航，2016 年 10 月 1 日終止運營。

公司經營規模較大，爲了在疫情時間止血，把心力都放在降低成本，廉價航空卻是除了機票之外，所有的餐飲、娛樂節目、加掛行李等服務，都要額外收費，收入一步一步往上加，在成本控制上占了極大的優勢。

6-8 疫情時代與航空公司

在 Covid-19 疫情封鎖措施解除之後，我們將會面臨「非常不舒服」的飛行體驗。疫情爆發之前，我們習以爲常的機場服務和親切舒適的航空旅行體驗，有可能在幾年之內都不會再恢復正常。觀察近來的航空旅行相關規定，未來幾年內最新的搭機旅行可能會有以下變化：

一、機場健康檢查和 4 個小時的登機時間

航空業界廣泛預期，防疫封鎖措施逐步解除之後，爲了防止疫情再度爆發，旅客登機之前、抵達目的地下飛機入境前，都會被要求接受「某種形式的健康篩檢」。以往我們搭乘飛機旅行，需要提早兩個小時抵達機場，但是以後，還要加上健康篩檢，整個過程可能會被拉長到 4 個小時。也就是說，我們必須提早 4 個小時抵達機場，開始辦理報到，等一連串的手續、排隊的過程，搭乘飛機變成一件很辛苦的事。

國際航空運輸協會（IATA）也與各國航空公司合作，於 2021 年推行 IATA Travel Pass（圖 6-11）試用計畫。適用該項活動旅客可於出發當日，於機場向地勤人員出示健康護照驗證畫面，以減少人員接觸。IATA Travel Pass 是一款由 IATA（國際航空運輸協會）開發之手機應用程式，安裝後，可在旅客的手機上產生數位版本健康護照。正常情況下，旅客還是須在旅行時攜帶實體（紙本）COVID-19 檢測證明，因爲移民官員或檢疫人員可能會要求出示。

圖 6-11　IATA Travel Pass

二、保持安全間隔距離

　　保持安全間隔距離會是一件習以爲常的事，這也進一步拉長了整個機場報到、護照查驗、機場安檢，還有登機的每一道手續所需空間與時間。由於要保持安全距離，未來航空公司將被迫減少每架航班運載的乘客人數，並安排梅花座以確保飛機上人與人之間的安全距離，因此這對航空公司的營運是一大挑戰。

三、票價飆高

　　因爲航空公司要減少飛機上的乘客人數，同時又要應付節節高升的燃料、機場費用，爲了避免虧損，可以預期的是票價就會飆高，廉價航空也可能不再那麼廉價。根據 2021 年的夏季國際機票價格顯示，經濟艙的價格已經比 2019 年的商務艙，甚至頭等艙的票價還要高。以臺北－洛杉磯來回經濟艙機票爲例，由新臺幣 25,000 元調整至新臺幣 80,000 元，調幅十分驚人。

四、航線和航班減少

　　一些航空公司可能難以營運，紛紛關門倒閉或被迫合併，即使是勉強繼續營業，也必須裁減員工及航線、班次。因此，難以盈利的航線、旅客人數不多的航線將被迫停飛；而繼續維持的航線，飛行之航班數也會減少。未來一段時間內，想要搭乘飛機旅行，不再像以前那麼方便，因爲航空公司變少，可供選擇的航線變少，即使航線仍然存在，能選擇的航班時間也變得更有限。

五、搭飛機戴口罩

　　為了個人的安全與衛生，現在已有許多乘客紛紛加強自我防護措施，甚至穿著整套防護衣（圖 6-12）搭機，也大有人在。為了防疫理由，航空公司規定目前必需要戴口罩（圖 6-13）才能上飛機。

　　隨著國際疫情趨緩，防疫封鎖措施逐漸鬆綁。但是，消費者應該要有心理準備，因應防疫的需求與成本，未來航空旅行時，不論是票價、航線、航班和航空公司的選擇，以及整體的飛行體驗都有所影響。

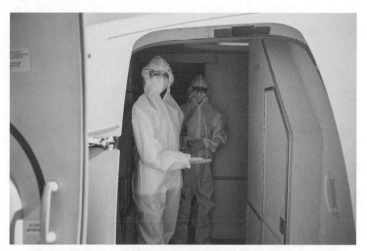

圖 6-12　疫情期間的空服員穿著全套防護衣

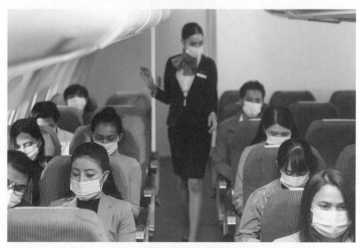

圖 6-13　搭飛機戴口罩成為常態（機艙即景）

根據經濟部發布的產業新聞：國際航空運輸協會（IATA）於 2021 年 5 月 26 日預測，全球航空乘客人次有望從新型冠狀病毒肺炎疫情谷底反彈，2021 年旅客人次料將回到疫情危機前水準的 52%，2022 年將升至 88%。預料 2023 年將回到 2019 年高點。而根據國際民航組織（ICAO）統計，2020 年全球航空乘客有 18 億人次，大約是 2003 年水準。IATA 預測：「就算大部分的人都施打疫苗，還是要等上至少兩年，甚至是五年的時間，才能恢復疫情爆發前航空旅行的狀態。」

NOTE

第 **7** 章
旅行業的相關行業－旅行、旅館、餐飲、運輸、購物

學習目標

1. 瞭解旅行業與其他相關航業的合作關係
2. 瞭解星級旅館之等級及基本條件
3. 瞭解旅行團體餐膳安排的方式

　　由於旅行業的服務業特性，旅行業的產品必須組合其他相關行業的資源才能完成，這些資源包括了當地（國外）旅行業、交通運輸、旅館、餐飲及休閒遊憩等行業，他們與旅行業者合作的方式也各有模式。本章將簡單介紹各種產業與旅行業的合作方式與內容。

章前案例

為什麼總是六菜一湯

　　無論是到日本、泰國，甚至是美國、歐洲，旅行團的用餐安排，總是能找到中式餐廳，總會安排六菜一湯。10 個不怎麼熟的團友圍著大圓桌吃飯，吃多了，怕餓著其他團友，吃少一點，卻會餓到自己，還得顧慮吃相，真有說不出的彆扭。有的消費者會說：還不如給我吃排骨飯或牛肉麵、一人一份，也就沒那麼多囉嗦。特別是一趟去了歐洲，還在吃六菜一湯，可不可以吃焗烤田螺、墨魚麵、碳烤牛排或自助餐？

　　其實，旅行團團餐的安排，會受到以下幾個因素的影響：

1. 團費成本：成本當然是考量的因素，直接影響用餐的品質與內容。很多消費者在比較旅行團的行程時，往往先考慮的是價錢，然後是住宿等級、行程景點…等，反而常疏忽了用餐的餐費水準（餐標）。以大陸團為例，一般餐標約每人 30 元人民幣，約合新臺幣 150 元，一桌值 1,500 元，還要出 6 道菜 1 個湯，要吃多好，其實也很難。為使產品透明化，現在許多旅行社的行程表會標示餐標，甚至說明主要菜色，消費者可以作為比較旅遊產品的重要參考因素，就不容易踩到地雷。

2. 口味與習慣：我曾經帶過一個歐洲團，團員們出發前一再要求，14 天內都不准吃中國餐，我照辦了。但客人堅持到第 9 天就破功了，畢竟，口味是習慣的問題，很難瞬間改變。此外，西式的餐點，從前菜、主菜，到甜點、飲品，需要做很多選擇，團員們逐一翻看菜單、回答詢問，至少要花 20 分鐘，卻還沒開始上菜，有人已經餓昏了。且西式餐點常因主菜的不同選擇，而有不同價格，領隊在預算控制上更添難度，還要小心團員「大小眼」的抗議。

3. 人脈網絡：所謂的「行船走馬三分險」，出門在外，難免會有緊急的時候需要援助。尤其是歐洲、美國等地區，講究人情味的中國餐館，不但可以提供講中文的支援，更兼具在地優勢。若平時已培養往來的關係，在緊急情況發生時，還可以發揮臨門一腳的功能，也就成為領隊們在海外建構的一張防護網。

4. 導遊領隊的用心：在預算有限之下，同樣是中國餐廳，菜色重複是很容易發生的事。因此，導遊領隊在訂餐時，可以先跟餐廳商量菜單，甚至指定主菜，如水餃、炒麵、火鍋等，只要餐廳願意接單，就可以發揮創意，避免困擾。甚至也可以在徵得團員同意後，在預算內，改以窯烤披薩、義大利麵、德國豬腳、越南河粉等在地美食點綴。讓大家吃得開心，當然導遊領隊事先的功課不可少。

7-1 當地(國外)旅行業者(Local Agent)

國內組團旅行社業者規劃的國外旅遊產品，在當地（國外）的執行階段，如代訂旅館、遊覽車、餐廳、觀光景點、導遊等。一方面基於成本的考量，透過當地旅行社往往可以得到更多的優惠與折扣；一方面，出於語言溝通能力的需求。因此，會將旅遊產品中，當地接待的部分。委託當地（國外）旅行業者（Local Agent）承攬執行，又稱為 Local Service，提供的服務內容，自團體旅客下飛機後，一直到旅遊結束，團體於機場準備搭機離境為止，在當地所有旅遊行程細節的承辦與安排。這些被委託承包業務的旅行社，就是我們的入境旅遊（Inbound Tour）業者。

因為在與國外的觀光業者，包括：旅館訂房、餐廳預訂、導遊派遣、遊覽車及其他交通工具安排、景點預約及門票預購等事務，接洽與安排行程時，有許多細節通常需要精準的溝通，不容許模擬兩可的說法，以免發生「說錯話」、「會錯意」的烏龍。而被委託的當地旅行社，通常具備流利的中文能力，溝通起來比較不會發生失誤，可以降低語言溝通以致行程出錯的風險。如果當地沒有精通中文的旅行業者，則「英文溝通」就是第二個選擇。

國內組團旅行社與當地旅行社合作的模式，依行程內容的複雜程度，大約有以下 3 種做法：

一、單一旅行社完全承包與完全操作

由於行程內容單純，所涉及的國家或目的地不多。因此，旅行團在當地的所有事務，都委由當地的旅行社包辦承攬。也就是旅行團抵達當地後，從派遣導遊與遊覽車接機開始，一直到當地的旅遊結束，所有的旅遊行程細節承辦與安排，都是由同一家旅行社承包，並獨力完成所有的操作過程。

這種合作模式的旅遊產品，如：「新加坡四日遊」、「日本北海道五天」、「韓國雪嶽山賞楓五日遊」等，單國或城市地區旅遊產品，這些行程比較單純，旅遊的地區相鄰近，由單一的旅行社負責包辦，即可勝任，這種合作模式也比較單純。

二、單一旅行社完全承包與部分操作（分包）

有些行程所涉及的旅遊目的地較為分散，可能必須串聯幾個國家或地區，例如：「法瑞義九天」的產品，行程跨法國、瑞士、義大利 3 個國家。因此，國內組團旅行業者通常會考量當地旅行社的能力與可信任度後，選擇將旅行團所有的執行操作事務，交給其中一國的某家旅行社包辦處理。而這家旅行社可能會再依據遊程的內容，分散委託給其他兩個國家的旅行社，共同操作。但對組團旅行社主要的負責窗口，仍是這家當地旅行社。

如：「法瑞 11 天」的行程，主要的行程在法國（8 天）。因此，國內組團旅行社委託給法國的旅行社承攬包辦，法國的旅行社負責安排「法國」行程，再將行程中「瑞士」的部分，委託瑞士當地的旅行業者就近承攬處理；但法國的旅行社要負責所有旅遊行程協調與聯繫，也要對組團旅行社負責。

三、透過第三國旅行社輾轉承包與操作（轉包）

有些旅遊產品出團率較低或較為少見，國內組團旅行社業者對於當地旅遊環境較陌生。雖然可藉由網路查找到許多當地旅行社的資訊，但考量旅遊品質與信任度，也不敢貿然交由不熟悉的當地業者承辦。因此，常會將旅行團所有的操作業務，交給鄰近區域內，自己熟悉且信得過的旅行業者承攬，再由該業者依照遊程的內容，分別轉包給當地的旅行社承攬。而這家被委託的旅行業者，必須負責所有分包業者的協調與聯繫工作。

如：「南美洲 16 天」的旅遊產品，國內大部分組團旅行社業者都對這個區域比較陌生，且與南美洲的旅行業者較缺乏連繫。因此，組團旅行社會選擇交由位於美國，較為熟悉南美洲的旅行業者承攬，美國的旅行業者再依遊程內容，分包給巴西、阿根廷、智利、祕魯等各國的旅行業者承辦，但美國旅行社要負責全程協調與聯繫南美各國承包的業者，也要對組團旅行社負責。

國內組團旅行社業者將當地（國外）的行程，委由當地的業者承攬，這種做法合情合理，也是旅遊業界常見的作法。但站在保護消費者的立場，必須防止國內的組團旅行社在利益考量下，浮濫交由當地旅行業者承辦，使消費者的權益受到侵害，並將責任推諉給當地的業者，使得消費者很難具體求償。因此，《旅行業管理規則》第 38 條即明確指出：

綜合旅行業、甲種旅行業經營國人出國觀光團體旅遊，應慎選國外當地政府登記合格之旅行業，並應取得其承諾書或保證文件，始可委託其接待或導遊。國外旅行業違約，致旅客權利受損者，國內招攬之旅行業應負賠償責任。

此處即特別提醒，國內組團旅行社選擇當地的旅行社業者合作時，必須負起「慎選」的責任。因為，當地業者的違約行為，是要由國內的組團旅行社負起全責。類似要求，也可以在《國外旅遊定型化契約書》[1]中看到：

因國外旅行業有違反本契約或其他不法情事，致甲方受損害時，乙方應與自己之違約或不法行為負同一責任。

說明國內的組團旅行社與當地（國外）旅行業者間的合作關係，應該謹慎選擇，一旦國外旅行業有違約的情況，使消費者的權益受損時，國內的組團旅行社必需要負起法律責任。

但是，並非所有國外旅行團體都會循這 3 種模式與當地旅行社合作。因為當地旅行社身為 Inbount 業者，業務往來的合作對象眾多，因此在旅遊行程的執行操作上，通常會以「標準化」作業確保旅遊品質的一致性，並可以量制價、降低成本。反之，如果組團旅行社對於行程內容有標準之外的要求，可能會被拒絕或忽略，旅遊品質也就不易達到「精緻化」的期待。

例如：多年前，作者承辦一個官方參與的貿易訪問團，安排澳洲雪梨的行程。因為有部長級官員隨團，屬於重要的貴賓。為了國家顏面，我要求合作的當地旅行社，與下榻的五星級酒店協調，提供全套的禮賓規格，包括升國旗、紅地毯迎賓等安排，而當地旅行社卻一口回絕，還謊稱酒店回覆無法配合。我當然不相信，也知道當地旅行社應該是基於這些安排無利可圖，所以不願多做這些額外的苦差事。於是，我決定這回取消與當地業者的合作，所有的旅館、餐廳、遊覽車等工作，都由公司自行安排處理。特別是酒店的禮賓部分，那家五星級酒店已有多次接待國外重要貴賓的經驗，對於這部分的工作並不陌生。直接聯繫後，所有要求不但照單全收，還做的更多、更仔細，給足了面子，也彰顯國家體面，可謂三方皆贏。

1 第二十條（國外旅行業責任歸屬）乙方委託國外旅行業安排旅遊活動，因國外旅行業有違反本契約或其他不法情事，致甲方受損害時，乙方應與自己之違約或不法行為負同一責任。但由甲方自行指定或旅行地特殊情形而無法選擇受託者，不在此限。

　　所以，當面對性質較特殊的團體（如：重要貴賓團、大型特殊團等）時，國內組團旅行社也可以直接從臺灣越洋操作，自行訂旅館、遊覽車、餐廳、觀光景點、安排導遊等，以便能精準、確實掌控旅遊品質。當然，直接操作時，旅行從業人員的語言（外語）溝通能力，也是非常重要的一環。

7-2　旅館業

　　由於國內消費者日益重視旅遊品質，因此，旅行中下榻的旅館，也經常是旅行社要特別重視的環節。旅行社通常會依據團體的性質，如：觀光團、商務團、渡假團、蜜月團等或是依據預算的高低，挑選合適的住宿旅館（圖 7-1）。

圖 7-1　新加坡著名的萊佛士酒店（Raffles Hotel）。

在國際通用的準則中，旅館通常用「星等」標示提供的服務內容與品質。依據交通部觀光局《星級旅館評鑑作業要點》[2]（表 7-1），星級旅館之評鑑等級（圖 7-2）及基本條件如下：

表7-1　星級旅館之評鑑等級及基本條件比較表

旅館等級	☆（基本級）	☆☆（經濟級）	☆☆☆（舒適級）
評鑑等級意涵	提供旅客基本服務及清潔、安全、衛生、簡單的住宿設施。	提供旅客必要服務及清潔、安全、衛生、舒適的住宿設施。	提供旅客親切舒適之服務及清潔、安全、衛生良好且舒適的住宿設施，並設有餐廳、旅遊（商務）中心等設施。
基本條件	1. 基本簡單的建築物外觀及空間設計。 2. 門廳及櫃檯區僅提供基本空間及簡易設備。 3. 設有衛浴間，並提供一般品質的衛浴設備。	1. 建築物外觀及空間設計尚可。 2. 門廳及櫃檯區空間舒適。 3. 提供座位數達總客房間數百分之二十以上之簡易用餐場所，且裝潢尚可。 4. 客房內設有衛浴間，且能提供良好品質之衛浴設備。 5. 24 小時服務之櫃檯服務。（含 16 小時櫃檯人員服務與 8 小時電話聯繫服務）。	1. 建築物外觀及空間設計良好。 2. 門廳及櫃檯區空間寬敞、舒適，傢俱品質良好。 3. 提供旅遊（商務）服務，並具備影印、傳真、電腦及網路等設備。 4. 設有餐廳提供早餐服務，裝潢良好。 5. 客房內提供乾濕分離及品質良好之衛浴設備。 6. 24 小時服務之櫃檯服務。

圖 7-2　星級評鑑標誌

2　中華民國 111 年 3 月 23 日觀宿字第 11106002271 號令修正發布，並自 111 年 7 月 1 日生效。

承上頁

☆☆☆☆ （全備級）	☆☆☆☆☆ （豪華級）	卓越五星級 （標竿級）
提供旅客精緻貼心之服務及清潔、安全、衛生優良且舒適的住宿設施，並設有二間以上餐廳、旅遊（商務）中心、宴會廳、會議室、運動休憩及全區智慧型網路服務等設施。	提供旅客頂級豪華之服務及清潔、安全、衛生，且精緻舒適的住宿設施，並設有二間以上高級餐廳、旅遊（商務）中心、宴會廳、會議室、運動休憩及全區智慧型無線網路服務等設施。	提供旅客的整體設施、服務、清潔、安全、衛生已超越五星級旅館，可達卓越之水準。
1. 建築物外觀及空間設計優良，並能與環境融合。 2. 門廳及櫃檯區空間寬敞，舒適，裝潢及傢俱品質優良，並設有等候空間。 3. 提供旅遊（商務）服務，並具備影印、傳眞、電腦等設備。 4. 提供全區網路服務。 5. 提供三餐之餐飲服務，設有一間以上裝潢設備優良之高級餐廳。 （可容納十桌以上、每桌達十人）。 6. 客房內裝潢、傢俱品質設計優良，設有乾濕分離之精緻衛浴設施，空間寬敞舒適。 8. 服務人員具備外國語言能力。 7. 提供全日之客務、房務服務及適時之餐飲服務。 9. 設有運動休憩設施。 10.設有宴會廳及會議室。 11.公共廁所設有免治馬桶，且達總間數百分之三十以上；客房內設有免治馬桶，且達總客房間數百分之三十以上。	1. 建築物外觀及室內、外空間設計特優且顯現旅館特色。 2. 門廳及櫃檯區寬敞舒適，裝潢及傢俱品質特優，並設有等候及私密的談話空間。 3. 設有旅遊（商務）中心，提供商務服務，配備影印、傳眞、電腦等設備。 4. 提供全區無線網路服務。 5. 提供三餐之餐飲服務，設有二間以上裝潢、設備品質特優之各式高級餐廳，且有一間以上餐廳實施食品安全管制系統（HACCP） 6. 客房內裝潢、傢俱品質設計特優，設有乾濕分離之豪華衛浴設備，空間寬敞舒適。 7. 提供全日之客務、房務及客房餐飲服務。 8. 服務人員精通多種外國語言。 9. 設有運動休憩設施。 10.設有宴會廳及會議室。 11.公共廁所設有免治馬桶，且達總間數百分之五十以上；客房內設有免治馬桶，且達總客房間數百分之五十以上。	1. 具備五星級旅館第一至十項條件。 2. 公共廁所設有免治馬桶，且達總間數百分之八十以上；客房內設有免治馬桶，且達總客房間數百分之八十以上。

　　旅行社通常以入住星級旅館的等級，劃分旅遊團的收費標準。一般而言，「標準團」入住三星級或相當三星級的旅館，「豪華團」入住四星級或相當於四星級的旅館，「超豪華團」入住五星或以上的酒店。

旅館除了依星等評鑑分類，也會依其所在位置、附屬設備，或主要訴求的客層不同，有以下不同類型的旅館（表 7-2）：

表7-2　各種類型的旅館

類型	位置	說明
商務旅館 COMMERCIAL HOTEL	位於城市中心區域。	交通方便，旅遊、逛街、購物都非常方便，以商務旅遊的客源為主，如果價格適合，旅行團體也會選擇這類型旅館。
機場旅館 AIRPORT HOTEL	臨近機場附近。	主要提供航空公司機組人員，或過境轉機、預定班機太早起飛或太晚到達的旅客。 因為機場噪音大、距離市區較遠、生活機能較為不便等問題，價格較為便宜。也常是旅行團體住宿的選擇。
會議中心旅館 CONFERENCE HOTEL	鄰近大型國際會議或展覽中心。	以商務旅客或參加會議、展覽的客人為主。這類型的旅館通常會隨著會展中心的建築而位於郊區，設置在交通便利的郊區。 在沒有會議或展覽期間，價格會比較便宜。因此，旅行團也會選用。
賭場旅館 CASINO HOTEL	附設有合法賭場。	提供各種博弈娛樂及購物、表演、娛樂設施。有些大型的賭場旅館，就是一座集合購物中心、飯店、展覽會議中心、賭場、戲院與美術館的超大型度假娛樂城。 通常也有價廉物美的餐飲服務。所以也是旅行團體會選擇的類型。
渡假旅館 RESORT HOTEL	位於知名的景點、度假區、海灘、島嶼等地。	擁有專屬的遊憩設施或天然美景，吸引以休閒度假為目的的觀光旅客。
溫泉旅館 HOT SPRINGS HOTEL	位於溫泉區。	以「附有天然溫泉設施」為號召，也訴求融合了優美景觀、傳統文化、建築特色及地方美食等旅宿設施，吸引喜愛文化與泡湯的旅客住宿。
汽車旅館 MOTEL	位於高速公路交流道附近、或城市的郊區。	提供自行駕車南來北往、旅遊團體的旅客，便於第二天後續行程的方便、機動性高，也適合旅遊團體選用。停車場是必備的設施。

　　日本的溫泉旅館「一軒宿」I-ken-yado（いっけんやど，圖 7-3），意指旅館孤寂矗立於山林水畔間，周邊別說溫泉街，即便一般建築物或商店都闕如，特別以「幽遠僻靜之宿」的孤寂與隱密感為號召，吸引喜愛泡湯的旅客不遠千里來享受「秘湯」的樂趣。

圖 7-3　溫泉旅館（一軒宿）

　　至於其他的旅宿類型，如：民宿（Bed and Breakfast, B & B）、分時享用度假別墅（Timeshare）、長住型住宿旅館（Residential Hotel）、休閒會館（Resort）、公寓大廈（Condominiums）、帳篷（Camps）、青年招待所（Youth Hotels）、木屋度假中心（Bungalow Hotels）、出租農場（Rented Farms）、露營車（Camper-vans）等。因為主題、設備與旅客的性質不同，旅行社規劃遊程時，通常不會使用這些旅宿設施，本節就不多作探討。

7-3 餐飲業

　　餐飲也是旅行中重要的一環，考量旅行團體餐飲時，大致上以正常的早餐、午餐、晚餐為主軸，但在安排上，也會參考各地的特色飲食習慣，在成本可以接受的範圍內，提供不同安排，讓旅客有不同體驗。

　　俗語說：「吃飯皇帝大」，一日三餐的質與量對國人而言非常重要，常影響旅客對旅遊品質的觀感。因此，旅行社必須在有限的預算下，努力在團體餐飲內容的部分特別注意，也有些旅行團會特別以「提高餐膳的預算」、或「美食團」為號召來吸引消費者。另外，旅行社安排一日三餐時，也會因用餐的時間與地點，而有不同的考量因素，分別說明如下：

一、早餐

　　除了香港或極少數的地區，因為旅館內附早餐的費用較高，或外面的餐廳既方便又有特色，如香港的飲茶點心或粥品，熱鬧的茶樓飲茶文化，也是極具特色的體驗，所以會安排外出用餐，一般旅行團的早餐，通常安排在住宿的旅館內使用。旅館的早餐類型，分為：大陸式早餐（Continental Breakfast, CBF）、美式早餐（American Breakfast, ABF）、自助式早餐（Buffet Breakfast, BBF）3 種。

　　「大陸式早餐」（又稱為歐陸式早餐）是早餐種類中，最簡單的一種，歐洲地區的旅館基本提供此類早餐。早餐的內容，通常只有各式麵包、附帶各種果醬、奶油，飲品有熱咖啡、熱茶或果汁等，種類不豐富，卻足以飽食。旅行團的客人通常不太能接受這麼簡單的早餐安排，旅行社常因此另外付費升等為美式早餐。

　　「美式早餐」的內容豐盛許多，除了各式麵包、可頌、蛋糕、果醬、奶油外，客人還可以到餐檯取食培根（醃肉）、火腿、炒蛋或煎蛋等熱食，以及熱咖啡、熱茶、果汁或牛奶，因為有數種熱食供選擇，通常又稱為「熱食自助早餐」（Hot Buffet）。團費預算較高的旅行團，通常做這種安排。

　　「自助式早餐」內容豐富，舉凡西式、中式、日式及當地風味的餐點一應俱全，且吃的、喝的、各式餐點品項之多，足以與自助午、晚餐的內容一致。通常亞洲地區四星級以上的旅館，都能提供這類的早餐服務，且無須另外指定與付費。

　　除了以上 3 種早餐之外，歐洲地區的旅館，也提供「冷盤自助早餐」（Cold Buffet，圖 7-4）。顧名思義，這類早餐餐檯提供火腿肉、培根、義大利臘腸、水煮蛋、果汁、牛奶，但除了熱咖啡、熱茶以外，其餘都是冷食。習慣熱食的臺灣旅客，起初較無法接受，但近年隨飲食習慣的改變及預算考量，旅行團也逐漸接受這種安排。

圖 7-4　冷盤自助早餐（Cold Buffet）。

二、午餐

　　旅行團體使用午餐的時機，通常是自出發點啓程，進行當天旅遊行程、並前往當天住宿目的地的中途點。而且，由於下午還有行程待續，所以用餐時間通常規劃以一個小時爲限，以免耽誤後續行程。因此，在餐廳的選擇上，常以「交通方便」、「乾淨衛生」爲原則，就近解決。

　　如果是中式餐廳，都以「桌菜」爲主，依預算提供 6 ～ 8 菜 1 湯，附水果及熱茶。供應的菜色有葷有素、有魚有肉，對於有食物禁忌的客人，因爲菜色選擇多樣化，比較不會有衝突。西式餐廳通常是以套餐（Set Menu）的方式安排，依預算有 2（沙拉＋主餐）～ 5 道菜（沙拉、前菜、主餐、甜點、茶或咖啡）的選擇。

三、晚餐

對於旅行團體而言，晚餐的用餐時機，通常已結束一天疲累的行程，旅客們在身體、心理上，都準備藉由一頓豐盛晚餐，為一天的行程畫下圓滿句點，晚餐的重要性可想而知。因此，無論是中式餐廳，或是當地菜色的餐廳，會因為預算、口味（菜色的選擇、點菜方式）、方便性（地點、環境）、特色（氣氛）等，而有不同選擇，而晚餐的餐費，也會是一日三餐中，預算最高的一餐。

如果預算足夠，可能還會安排富有當地特色的風味餐，如：日本的會席料理（圖7-5）、德國的豬腳大餐、法國的法式海鮮盤、中國西安的餃子宴、韓國的人蔘雞鍋、美國的德州牛排餐等，讓旅客品嚐不同的料理風味。若當地具有人文風情的特色，也可以安排「用餐並欣賞民俗表演」（Dinner Show），讓旅客在用餐的時候，還可以觀賞體驗當地的民俗風情與特色表演。

圖 7-5　晚餐：日本會席料理菜單。

四、其他用餐安排

（一）素食（Vegetarian）

在臺灣吃素的人非常多，大家也都習以為常，尤其以宗教因素為大宗，以前總是認為吃素是老人的專利，年長者大部分對菩薩、佛祖發願吃素還願，幾乎都是吃早齋，及常見的初一、十五素，可見心靈信仰是非常強大的。現代年輕人吃素則是一種趨勢，由於文明進步，思想更有深度與廣度，而不單單只是受宗教的影響。

臺灣人吃素的標準不一樣，包括全素或純素、蛋素、奶素、奶蛋素、植物五辛素等五類，接下來就幫大家一一介紹：

1	全素或純素食者	不食用所有由動物製成的食品，只食用植物，不吃奶、蛋、起司類、蜂蜜，也不吃植物五辛素，這在臺灣素食者當中是佔少數。
2	蛋素食者	可食用植物、蛋類，不包括奶類、五辛植物類食品。
3	奶素食者	除了吃植物、奶類，一般都不吃蛋和酒，通常可以接受五辛類食物。
4	奶蛋素食者	可食用植物、奶、蛋類，此類素食者和蛋素食者相似，一般都戒五辛的植物食品。
5	植物五辛素	跟全素或純素者很像，但可食五辛類，也可以吃蛋、奶類。 ＊五辛是指五種具「辛味」的野菜：大蒜、蔥、薤、韭菜、興渠（中藥稱「阿魏」；非中原、江南的原生植物，在古代一度誤傳成蘘薑、油菜、香菜或求求羅香），合稱五葷或五辛。現代被擴充解釋為任何一種含有大蒜素的蔥科植物（如：洋蔥）。

除此之外，因應個人的生活習慣、環境與方便性，還有以下幾種富有彈性的素食方式：

1	鍋邊素	在外食選擇上如果無法避開肉類，可以接受與肉類混雜烹煮，只食蔬菜而不食肉類，也會使用與葷食一起煮過的鍋具及碗盤。
2	方便素	生活用餐會儘量選擇素食，外出吃素不便時，會選擇食用肉類。
3	海鮮素	海鮮素的由來，是從義大利「魚素」轉變而來；不吃肉、只吃魚的素食型態。到後來變為可以吃海鮮，不吃陸上的動物為原則，也歸類為素食，等於「半素」，也吃五辛，大多歐美國家的人選擇這種素食。
4	早齋	早齋的時間，是當天晚上 10 點到隔天早上 10 點。
5	初一、十五素	據說，在傳統寺院裏，每月的初一、十五都要集會說戒，反省修行。而在家的佛弟子、居士們，則應在這樣的日子裏齋戒淨心，吃素淨的食物。

還有一種「觀音齋」，有兩種說法，其一是：觀音齋是佛教 3 種齋期之一，每逢初一、十五必須吃齋。其二是：觀音齋是與觀音菩薩相關的日子，農曆二月、六月、九月，由初一到十九日都要吃素。所以，安排行程時，如果有旅客提出這項要求，旅行從業人員務必詢問清楚。

還有其他素食形態，例如：生機素食主義、果食主義、水食主義、苦行素食主義、耆那教素食主義、禽素主義、白肉素食主義、長壽健康飲食法、免費素食主義、道德雜食主義等，因為比較不多見，我們就不再詳細說明。對於旅行從業人員而言，旅客提出的素食要求，最好確實調查旅客的素食類型，以便做出最符合旅客的安排。

（二）餐盒（Meal Box）

餐盒就是指盒餐、便當。除了少數的知名特色盒餐，如：奮起湖便當、福隆便當，考量衛生，旅行團體都會盡量避免使用盒餐。因為一般盒餐從製作工序、運輸過程，到保存時間與方式等，所涉及的變動因素太多，都有可能影響盒餐的衛生與品質，還必須考慮旅客使用的地點與環境等因素。因此，旅行社會盡量避免提供盒餐。

有時候，因為要趕早班機，無法讓旅客在飯店內使用完早餐再出發。旅行社會請旅館預先為旅客準備餐盒，讓旅客可以帶在途中享用。旅館準備的早餐盒通常於前一晚即製作完成，所以以冷食為主，大致上包括：果汁、麵包、奶油、水果等種類，雖然簡單，但仍營養豐富。

（三）佐餐飲料（Beverage）

旅行團體用餐，除了餐廳準備的茶水是免費供應之外，其他飲料，包括礦泉水都必須自費。飲料的種類包括：

1	軟性飲料 （Soft Drink）	1. 不含酒精的飲料，又稱：清涼飲料、無醇飲料或非酒精飲料，是指酒精含量低於0.5%的天然或人工調配的飲料。 2. 在歐美地區原本的定義，是指由濃縮原料製成的碳酸或非碳酸飲料，但後來演變為不含酒精的飲料通稱。 3. 一般情況下，汽水、檸檬水和水果酒等都是最常見的軟性飲料，熱巧克力、茶、咖啡等則因含咖啡因而不屬於軟性飲料。
2	混合飲料 （Mixed Drink）	又稱「雞尾酒」Cocktail，混合酒、白蘭地和新鮮水果以及大量冰塊。
3	酒精飲料 （Alcoholic beverages）	依製造的方法，又分： 釀造酒、蒸餾酒及再製酒。

五、米其林美食餐廳

《米其林指南》是由法國輪胎製造商米其林公司，為了增加輪胎的銷量而特別設計推出的「美食」與「旅遊」二本指南書籍的總稱。1900 年創刊，一本以評鑑餐廳及旅館，封面為紅色的「紅色指南」；另一本內容為旅遊的行程規劃、景點推薦、道路導引等，綠色封面的「綠色指南」。

紅色指南	評鑑餐廳及旅館。
綠色指南	旅遊的行程規劃、景點推薦、道路導引。

其中又以推薦美食餐廳的「紅色指南」最受歡迎，採「美食密探」的方式，進行匿名評審，包括搜集顧客的讚美或批評，最後透過會議決定名單，過程公平公正，得到消費者的信任。每年 3 月的第一個星期三出版，總發行量超過 1,800 萬本，銷售超過 70 個國家，成為喜愛美食者心目中的美食聖經。

依據米其林官方網站的介紹，米其林星級評鑑（圖 7-6）的意義如下：

（一）一顆星（Very good Cooking）：值得停車一嚐的好餐廳。

（二）兩顆星（Excellent Cooking）：一流廚藝，值得繞道前往。

（三）三顆星（Eexceptional cuisine）：完美而登峰造極的廚藝，值得專程前往。

圖 7-6　米其林星等的說明。

美食的風潮所及，旅行社在預算許可下，也會安排團體前往享用米其林星級餐廳，作為行程的亮點，吸引喜愛美食的消費者加入。

7-4 水上運輸業

旅遊的產品也會安排不同類型的交通載具，增添旅遊不同的體驗。一般常用的水上運輸載具有下列幾種：

一、遊輪（CRUISE）

遊輪的原意是指海洋上定線、定期航行的大型客運輪船。「郵」字本身具有交通含義，而且過去跨洋郵件總是由這種大型快速客輪運載，故此得名。二次世界大戰後，飛機加入長途運輸及載客的市場，以速度取勝。遠洋遊輪漸漸喪失的載客、載貨功能和競爭力，於是逐漸轉型以旅遊為目的的「遊輪」。遊輪旅遊服務項目，包含：住宿設施、餐飲內容、娛樂設施（休閒、運動、博奕）、活動（動態參與的活動／靜態講座、拍賣會）、購物（免稅品、國際精品）、旅遊（岸上觀光）等。

遊輪的航線規劃，通常不會橫渡大洋，而是以最普遍的繞圈方式行駛，起點和終點通常是同一港口，旅程通常亦較短，少則 1～2 天，多則 1～2 星期。在旅程中，停靠各個港口的時間，通常為 4～8 個小時，讓旅客下船觀光。也有在港口過夜的安排，旅客可以有更多的時間從事旅遊活動。遊輪停靠期間，餐廳與住宿舍施仍然開放，旅客不用另外安排食宿。以下為麗星遊輪的航次表：

5天4夜（週日）航次基隆 – 那霸 – 石垣島 – 基隆					
星期	目的地	抵達時間	登船時間	關閘時間	出發時間
星期日	基隆	–	13:00	14:30	16:00
星期一	那霸	16:00 (17:00)	–	–	–
星期二	那霸	–	–	–	17:00 (18:00)
星期三	石垣島	11:30 (12:30)	–	–	20:30 (21:30)
星期四	基隆	17:00	–	–	–

搭著遊輪旅遊的熱潮，部分豪華遊輪（圖 7-7）以環球航線為號召，航程長達一百多天，也深受有錢、有閒的退休族旅客歡迎。根據遊輪航行的區域，遊輪又分為 4 種不同的經營區域：

（一）國際航線遊輪：如環球航線、越洋航線。

（二）地區航線遊輪：如東北亞、東南亞、地中海、加勒比海地區航線。

（三）沿海岸航線遊輪：如阿拉斯加、北歐峽灣、臺灣環島航線。

（四）內河航線遊輪：如長江、尼羅河航線。

圖 7-7　現代的豪華遊輪

二、觀光渡輪（FERRY）

以載送兩地間旅客為主之定期航線船舶，旅客可以藉由航行的過程欣賞兩岸的美麗風光，或前往觀光景點。如淡水的水上巴士、高雄旗津渡輪、香港的天星小輪等。

三、觀光遊船（YACHT）

以觀光旅遊為目的的短程環遊航線，讓旅客從不同的視野觀賞湖泊、河流及沿岸的景色。如法國巴黎的塞納河遊船、日本京都嵐山保津川遊船、國內南投日月潭遊湖遊艇等。

四、特殊水上遊憩活動

以提供運動遊樂為主的水上載具。如玻璃底船、半潛水艇、噴射船、仿古船、香蕉船、拖曳傘、水上摩托車、風浪板、風帆、獨木舟、輕艇、浮潛等。

7-5 陸上運輸業

陸上交通工具是旅行團體最常使用的內容，一般常用到的有：

一、遊覽車

用途有：團體旅遊包車、機場／港口／火車站間接送、定點接送等。使用遊覽車（圖 7-8）為主要交通工具時，為了安全必須注意，不能讓駕駛員（司機）超時工作，以免發生過勞駕駛的危險。各國的法令對於司機工作時間的認定與計算方式都不同，但基於安全起見，一般司機的工作時間（含待命）以 10 小時為佳，最長不得超過 12 小時，而且不可以每天連續都超過 10 小時。歐洲另有規定，司機每開車工作 2 小時，必須休息 15 分鐘，連續開車 4 小時，必須休息 30 分鐘，都是保障司機安全駕駛的方法。此外，由於生理時鐘的影響，為了安全，最好避免夜間長途駕駛。

圖 7-8　歐洲的遊覽車。

二、火車

1. 高速鐵路：簡稱「高鐵」，最高營運時速達到每小時 200 公里以上，使用特別機車車輛與專用軌道的鐵路運輸系統。中國大陸又分高鐵列車（時速在 300 公里以上）及動力車組（時速在 200～300 公里）。又因為它的流線型外觀，也被稱為「子彈列車」，日本稱為「新幹線」（圖 7-9）。臺灣的高鐵於 2007 年 1 月 5 日通車後，在交通運輸及促進觀光的領域，也有極大的貢獻。高鐵的票價較高，但也節省很多旅行的時間，旅行團通常會視行程安排一段高鐵，體會極速的快感。

圖 7-9　日本新幹線高鐵 E-5 系列車「隼」（はやぶさ）

2. 傳統鐵路：目前仍為大多數鐵路運行的主流，最高營運時速不超過每小時 160公里。旅行團使用火車的目的，除了交通運輸功能外，還包括了觀光的目的，甚至有專門的鐵道旅遊路線，吸引鐵道迷的參與。如：各國的懷舊蒸汽火車之旅、我國阿里山森林鐵路（圖 7-10）、中國的青藏鐵路、日本北海道的冬季濕原列車、瑞士冰河列車（Glacier Express）等，都能吸引大批觀光客專程搭乘。

圖 7-10　火車之旅：阿里山森林鐵路火車。

　　旅行團在行程中使用火車旅行的機會不少，甚至有些以「鐵道迷」爲號召的行程，就是以「火車」作爲行程的重點。旅行社領隊、導遊在帶團搭乘前，應預先瞭解隨車設備，如：住／座艙、洗手間、行李艙、餐車、吸煙室等設施的分布狀況及位置。如爲國際列車，通常離境、入境的手續，也須在火車站內預先辦理，應先瞭解證照查驗流程。列車出發前才會開放乘客進入月臺，登車時間一般只有 20 分鐘，領隊、導遊須掌握時間，迅速協助團員找到座車車廂及座位。大型行李雖然可以交由行李員寄存行李艙，但因存取的手續須花費許多時間等候，因此，除非要在火車上過夜，否則仍以隨身安置最爲方便。

7-6 免稅店／特約購物店

為了滿足旅客購物的需求，旅行團體通常會為旅客安排購物行程。依其類型，一般分為以下兩種：

一、免稅商店（**Duty Free Shop**）

業者依法取得政府的特許，免除商店所在地的地方消費稅務、國際進出口關稅的優惠。對於旅客而言，由於稅務的減免，等同商品折扣，價格當然比市面上便宜，所以也是出國旅遊、購物的一個重要據點。免商店的經營，依設置的地點，有「免稅店」及「購物退稅商店」兩種，其中免稅店設點於機場及市區，茲分別說明如下：

（一）機場（口岸）免稅店（Airport Shop）

在國際機場或旅客出入境口岸，所開設的免稅商店（圖 7-11）。通常設在辦理出境手續與入境通關手續間的管制區域（Restricted Area），主要方便入出境及過境的旅客，可以就近採購。

圖 7-11　機場免稅店（Airport Shop）

（二）市區免稅店（Downtown Shop）

為讓國際觀光旅客能夠享有方便、從容、舒適的購物空間，免除在機場購物有登機時間的心理壓力，而在市區內設置的免稅商店。但為避免所售出的免稅物品流入市面銷售，造成逃稅的顧慮，在市區免稅店所購得的免稅商品，一般不會當場交給消費者，而是讓消費者憑單據，在國際機場或旅客出入境口岸的免稅商店領取。

（三）購物退稅商店（Tax Refund Shop）

有些市區免稅店是享有政府許可的購物退稅（Tax Refund）商店（圖 7-12），法律上稱為民營退稅業者。許多國家（包括我國），政府為了鼓勵觀光客在境內購物，因此都會訂出「購物退營業稅」（圖 7-13）的優惠措施，如我國依法提供觀光客在同一天，同一家特許商店、購物達一定金額以上，即可享有退返「營業稅」的優惠，形同政府出面為觀光客購物打折優惠，刺激觀光客花錢購物的意願。[3] 市區許多特許店家常以「免稅店」為號召，或配合旅行社帶團體旅客入內購物。由於這類型的商店多分布在市區或景點，購物方便，也受到許多觀光客的歡迎。商店購物退稅，因為減免的項目不含國際進出口關稅。嚴格上來說，並不屬於法律上的「免稅店」，因此所購得的物品，是可以密封後，讓旅客帶出商店。

圖 7-12 打著「免稅店」招牌的購物退稅商店（Tax Refund Shop）

圖 7-13 提供退稅的商店標誌

3 《外籍旅客購買特定貨物申請退還營業稅實施辦法》。

二、特約購物店（**Shopping Point**）

特約購物店是旅行業者與當地有合作關係的商店，在旅遊行程中，由領隊、導遊帶領，全團集體進入參觀、採購。一方面，讓旅客可以滿足購買當地土產、特產品的需求，另一方面獲得部分銷售的利潤回饋。例如：百貨公司、珠寶玉器、藥材藥品、健康食品、特產、紀念品、電器用品等。

旅行社在旅遊行程中的購物安排，是常見的行為，因此《民法》第 514-11 條中，對於購物的部分也有相關的提醒：

旅遊營業人安排旅客在特定場所購物，其所購物品有瑕疵者，旅客得於受領所購物品後一個月內，請求旅遊營業人協助其處理。[4]

所謂的「特定場所」，指的是由旅行社安排，集體前往購物的店家，不包含旅客在自由活動時間，自行前往逛街購物的商店、百貨公司或跳蚤市場等。此外，在《國外旅行定型化契約書》第 32 條中，也有類似的規定，並且做了更詳細的規範：

為顧及旅客之購物方便，乙方如安排甲方購買禮品時，應於本契約第三條所列行程中預先載明。乙方不得於旅遊途中，臨時安排購物行程。但經甲方要求或同意者，不在此限。

乙方安排特定場所購物，所購物品有貨價與品質不相當或瑕疵者，甲方得於受領所購物品後一個月內，請求乙方協助處理。

乙方不得以任何理由或名義要求甲方代為攜帶物品返國。

目前，旅行社如在行程中安排購物行程，必須在行程表中列明，否則旅客可以拒絕前往消費。如果購買的物品有瑕疵的話，旅行業者也必須負責退貨或換貨，提供旅客購物保障（圖 7-14）。

但旅客也要注意，提出請求的期限為 30 天，不要放任自己的權益睡著，一旦超過法定期限，旅行業者依法可以拒絕協助處理，旅客只能自己承受後果。

4 民法 514-11 條。

圖 7-14　旅行業者需提供購物的協助

第三篇
旅遊產品

第 8 章
旅遊產品概說

第 9 章
旅遊產品規劃

215

第8章

旅遊產品概說

學習目標

1. 瞭解旅遊市場上的產品分類
2. 瞭解旅遊市場上各類產品的特色
3. 熟悉團體旅遊的各種類型

　　目前旅遊市場上的產品，大致上可以歸類為：「個別旅遊產品」與「團體旅遊產品」兩大類。個別旅遊以散客（Foreign Independent Tourist–FIT）為主，沒有人數限制，也沒有專人帶領，具有自主性、靈活性和多樣性的特徵。團體旅遊（Group Inclusive Tour）由旅行社組織成團，並且有專人全程帶領，具有方便、計畫性的特徵，也可以享受團體優惠價格。

章前案例

一個人自助旅行，你必須知道的事

很多人嚮往自助旅行的隨興、自由與浪漫，每次在 Facebook、Instagram 上都看到朋友們美美的照片，都會暗自下定決心，一定要在 xx 歲以前來趟勇闖世界之旅。其實，在那些童話故事般的照片背後，還有更多要面對的現實面問題。你才會發現：「一個人出國自助旅行，你需要的不只是勇敢」。自助旅行，除了「自由、隨興」之外，相對的你要「完全為自己負責」，從踏出家門口開始，任何事情都必需要自己想辦法解決。想想看，你不太懂當地的語言、你也沒有當地的朋友，食、衣、住、行，都跟在臺灣的習慣不同，你必須強迫自己重新學習每一件事情，過程會很辛苦，但如果你能夠放下成見、享受每一個辛苦的過程，你就會是快樂的。

如果你正在打算一個人自助旅行，以下幾件事是給你的忠告：

1. 必需要自己做功課：出發前一定要做好功課、排好行程，調查好交通工具的路線、時間、費用，住宿或是便宜的票券要怎麼買，哪裡有值得一嚐的美食或景點，才不會花冤枉錢，更不會浪費寶貴的時間。（旅費除以天數，真的很貴）

2. 拍照靠自己，有臉沒風景：一個人出國一定要學會怎麼自拍，尤其是身上、地上還擺了全副家當的時候。有的時候也會遇到有路人問需不需要幫忙拍照，很開心、但這裡面也存在著相機（手機）一去不復返的風險。

3. 想吃美食，度量不夠大：到好吃的美食餐廳或市集朝聖，每樣都想嚐一嚐，這時就面臨兩難：肚量不夠大，種類多、份量大，三兩下就吃撐了。錢不夠多，這就不用解釋了。

4. 行李都要自己背：不管你是背包客還是拖著行李箱，行李還是會有一定重量。背包會讓肩膀累積酸痛，行李箱從優雅的拉，到最後會變氣喘吁吁的推。除了行李之外，你還有自己的隨身包、水等附加隨身小物，你沒有五十肩、應該也會拉傷背。

5. 要習慣迷路這件事：因為人生地不熟，GOOGLE MAP 也未必完全可信，所以你就習慣這件事，坐錯車、走錯路，就當作是一場意外的旅程冒險吧。

6. 要像如履薄冰一樣的小心：很多人説哪裡很安全、哪裡很危險，其實，全世界沒有一個地方的治安會好到沒有壞人。在找 Airbnb 的時候，要注意有些房價便宜的地方，可能因為當地治安不好或是比較複雜等等。半夜不要單獨在外，夜晚比較危險，這部分要盡量小心。

8–1 個別旅遊產品

「個別旅遊」的型態非常多樣化，旅客可以依其需要，委託由旅行社代辦入出境手續、購買機票、代訂飯店住宿、安排機場接送、代訂租車、購買當地交通（鐵路、巴士、捷運、渡輪）票券、安排當地導遊、預約場館門票等服務。這些服務不再是由旅行社安排好的套裝組合，而是由旅客自己依照需求的內容與消費的預算，決定購買的項目。

由於旅遊風氣普遍，以及旅遊資訊的公開化，旅客對於掌握自己的旅遊行程與品質能力愈來愈高，加上廉價航空的興起、經濟型住宿型態的多樣化，使得「旅遊」不再是價格高昂的奢侈品。因此，國人在從事旅遊活動時，減少對「團體旅遊」的依賴，選擇自由度甚高的「個別旅遊」趨勢也蔚為風潮，甚至已經成為國人旅遊方式的首選。

依據交通部觀光局公布的觀光統計資料，我們可以由以下數據，清楚看出這些變化（表 8-1）：

表 8-1　國內、外旅遊方式比較　　　　　　　　　　　　　　　　　　單位：%

項目	國內旅遊			國外旅遊		
年　　度	106	107	108	106	107	108
個人旅遊	87.1	86.4	86.5	69.4	67.4	65.0
團體旅遊	12.9	13.6	13.5	30.6	32.6	35.0
合　　計	100	100	100	100	100	100

註：國內旅遊的「個人旅遊」係指自行規劃旅遊且主要利用交通工具非遊覽車者。
　　出國旅遊的「個人旅遊」係指購買自由行或參加機加酒行程、委託旅行社代辦部分出國事項及未委託旅行社全部自行安排者。

資料來源：交通部觀光局

由此可以觀察到，國人在從事國內旅遊時，超過 85% 以上的消費者是選擇個人旅遊的方式，自行規劃旅遊內容、且主要利用交通工具並非遊覽車，而是以自行開車或搭乘大眾交通工具為主，獨立自主的型態非常明顯。

根據表 8-1 可以發現：只有不到 15% 的旅客會選擇參加團體旅遊，因此，國民旅遊的市場趨勢變化中，「個人旅遊」的確已經成為國人旅遊方式之首選。近年來，包括臺鐵、高鐵都發現此趨勢，進一步結合自家產品優勢，發展個人旅遊產品，如：臺鐵的「仲夏寶島號蒸汽火車之旅」（圖 8-1）、臺灣高鐵推出的「高鐵假期」（圖 8-2），搶食這塊市場大餅。旅行業者更須掌握此一變化，創造新的旅遊內容或新的旅遊方式，提供能讓旅客心動的產品。

圖 8-1　臺鐵仲夏寶島號蒸汽火車之旅

圖 8-2　高鐵假期

至於國人從事國外旅遊的部分，長期以來，包括旅行業者在內，都習慣性地認為「團體旅遊」應該是國人的主要旅遊方式。但是，從表 8-1 數據上看到，其實參加「團體旅遊」的消費者只佔不到 35%。換句話說，還是有 65% 的消費者依然選擇用「個人旅遊」方式前往國外旅行，可以瞭解臺灣消費者對「團體旅遊」的依賴性其實沒有想像中那麼高，這也足以讓夙以「團體旅遊」的產品為經營主力的旅行社業者，重新思考未來的經營策略與產品創新。

　　旅遊市場上，個別旅遊的產品，大致上分為：「自助旅遊」、「半自助旅遊」及「商務旅遊」等三種型態，以下分別說明：

一、自助旅遊（Backpack Travel）

　　選擇自助旅遊的旅客，從擬定旅遊目標開始，必須自己蒐集相關的交通、食宿、旅遊景點等資訊，預先做好功課。在開始旅遊的過程中，一直到旅遊行程結束，期間包括時間的掌控等細節，完全由自己設計、調配、掌握和執行。雖然辛苦，但許多自助旅遊者也把這些功課視為旅遊的一部分，樂在其中。在網路上也有許多自助旅遊相關的社團與網頁，由有經驗的旅遊者提供相關的資訊與建議，協助自助旅遊者完成挑戰，解決不少困難。因為自助旅遊的型態，選擇自助旅遊的消費者，通常會包含下列三種特性：

（一）自主性

　　自助旅遊的行程內容、規劃與執行，通常依據旅遊者的興趣與預算及外語溝通能力來決定，從機票票價、旅館住宿等級，到旅遊目的地、景點選擇等，完全由自己決定，獨立自主的空間很大。

（二）冒險性

　　由於沒有導遊、領隊等專業人員陪同，行程中所遭遇的一切事物，包括食、衣、住、行等生活瑣事都需要自己來解決，迷路、犯錯等旅遊風險相對比較大，旅遊者必須富有冒險精神，才能應付挑戰並樂在其中。

（三）趣味性

　　無論是搭乘大眾交通工具、或是品嚐街邊美食，可以完全融入當地的日常生活，與當地人互動機會變多，較能深入了解當地的民俗風情，增加旅遊趣味性。也有機會結交各地朋友，增加國際交流經驗。

雖然自助旅遊的消費族群包含各種年齡層，但仍以年輕人居多數。消費者除了依各自的興趣來安排旅遊行程與內容之外，時下也有些參雜了特殊目的的自助旅遊型態，也能夠吸引年輕族群參與，包括：「度假打工」（Working for Holiday）、「遊學」（Study Abroad）及「志工旅行」（Volunteer Tourism）等，茲分別說明如下：

（一）度假打工（Working for Holiday）

度假打工的主旨在於：希望促進我國與其他國家間，青年之間的互動交流與瞭解，推廣對象為國內 18 至 35 歲青年，有機會前往世界各國，深度體驗不同文化及生活方式，同時進行遊學、短期進修以及合法打工，累積人生經歷、拓展國際視野，並培養獨立自主能力及提升自我競爭力。

青年們透過觀光旅遊、短期打工或自費短期遊學等方式，赴對方國學習語言，並深入瞭解當地文化、風土民情、社會脈動與生活樣態，以增進相互瞭解並建立友誼，這對兩國都有極大助益。

因此，申請人之目的在於「度假」，而「打工」係為使度假期間延長，而附帶賺取部分收入，並將這些收入繼續花用在當地旅遊、作為經費，也可以活絡當地經濟。所以，「賺錢」並非「度假打工」簽證的目的。然而，目前國內許多年輕人利用「度假打工」簽證前往國外，卻以打工賺錢為主，目的為賺取人生第一桶金，造成與當地人民爭搶工作機會、拉低當地薪資水平威脅，並造成失業率提高，已經嚴重曲解「度假打工」的原義，並造成當地人民的反感與抗議。而當地不良雇主的種種剝削行徑，也造成治安上的隱憂，已有部分國家（如：日本、澳洲）開始慎重考慮緊縮這項政策。

根據外交部網站[1]公告，目前有與臺灣簽署度假打工協議的國家有：紐西蘭、澳大利亞、日本、加拿大、德國、韓國、英國、愛爾蘭、比利時、斯洛伐克、波蘭、匈牙利、奧地利、捷克及法國等 15 國。有些市場上熱門的國家（如：美國），目前並未開放度假打工簽證，年輕人去到當地打工即屬於違法行為，如果被查獲，除了遣送出境之外，更會被列為「不受歡迎」名單，未來將被拒絕入境，消費者應特別注意。

1 外交部青年渡假打工計畫，http://www.youthtaiwan.net/WorkingHoliday/cp.aspx?n=E5AA72D4F35F91D0&s=D
33B55D537402BAA
下載日期：2017.11.19

（二）遊學（Study Abroad）

這是源自於歐洲在 16 ～ 17 世紀盛行的「壯遊」（The Grand Tour）概念。自旅遊風氣普及後，消費者希望藉著出國旅遊之便，能趁機多學習語言、文化等知識，也就是現在所稱的「遊學」。只是現代版遊學，受到財力與時間限制，大約只有 4 ～ 8 周時間，學習目標也非常明確：以短期進修英文或專業課程為主，屬於推廣學程或成人進修，結業後沒有正式學歷（Degree），只有發給進修證書（Certificate or diploma）。

目前比較熱門的遊學團（圖 8-3），是利用暑假期間，前往美國、英國、澳大利亞、新加坡等以英語為主要語言的國家，參與由各大學附屬機構（類似推廣中心或成人進修、社區大學等）安排的語言及文化課程，住宿則安排以寄宿家庭（Home Stay）或學校宿舍為主，通常周一到周五安排上午半天的語言課程，下午安排自由活動，周末假日則組織前往附近知名景點旅遊，可以充分體驗當地的生活與學習狀況。課程結束後，在返國前，業者通常會再安排一週的長途旅遊行程，增進對當地國家或區域的瞭解。

圖 8-3　遊學團是寒暑假熱門的旅遊方式

（三）志工旅行（Volunteer Tourism）

「志工旅行」（圖 8-4）常與「公益旅行」混爲一談，所謂「公益旅行」，原本沒有嚴格定義，無論特意安排、臨時起意，只要在旅遊過程中，抱著善意與當地民眾交流互動，也常抱著「善待環境」的心，不過度使用物資，減少製造汙染，就是符合公益精神的旅行。

而「志工旅行」較爲嚴謹，通常在出發前，已經確認好志工服務的目標，並經過一段時間的事前準備與訓練，將志願工作的內容，列入旅行計畫中，甚至是旅行的主要目的，使得旅行的內容既充實又富有意義。志工旅行除了可以幫助需要的人，還可以認識各國的朋友，體會生命的意義，幫助自己成長，使得旅行更有內涵。

根據教育部資料說明：教育部青年發展署自民國 80 年起推動青年參與志工服務，十多年來超過 1 萬餘個青年志工團隊、數十萬名青年參與青年志工服務活動。爲進一步持續鼓勵青年參與志工服務，積極鼓勵青年關心國際社會，關懷本土發展，於 97 年底成立「區域和平志工團」，召喚國內青年在臺灣與國際間積極參與扶貧、濟弱、永續發展等志願服務。[2] 在政府部門的積極鼓勵下，「志工旅行」已經漸漸成爲青年朋友熱衷的一種旅遊型態。

圖 8-4　臺灣的大學生前往泰國北部滿星疊（Ban Hin Taek）從事教育志工

2　教育部青年發展署 https://gysd.yda.gov.tw/gysd/ch/m1/m1_01_01.php?id=12，下載日期：2017.11.20

除了國家的政策鼓勵及旅遊資訊公開化之外，近年來，廉價航空興起及各種經濟型旅宿設施的多樣化，也為旅客降低旅遊費用的門檻，這些因素更刺激個別、自助旅遊風氣，使得自助旅遊大行其道。

二、半自助旅遊（**Half Pension Package Travel**）

半自助旅遊是指旅遊行程的部分由旅行社安排，部分自己安排的旅遊方式，介於自由行和團體旅遊。隨著消費者意識抬頭，許多旅遊消費者對於團體旅遊的模式或旅遊內容、品質無法認同，有更多自己的想法，希望藉由旅行社的專業服務，自己完成旅遊行程，稱為「半自助旅遊」。半自助旅遊的旅客（圖 8-5），通常會自行規劃旅程內容，依據興趣、預算及外語溝通能力來決定自己的行程，但仍會由旅行業者代為辦理簽證、購買機票、住宿、交通等服務，以減少自行處理的壓力。

旅行社及航空公司會針對這類型的旅客，推出「機＋酒」（圖 8-6）的套裝行程，即以「機票」加「住宿（酒店）」為基本組合，搭配成套裝產品（圖 8-7），吸引旅客購買服務，俗稱「機」＋「酒」。產品價格，會隨著消費者所選擇的住宿酒店不同，而有不同價錢。消費者可以依自己喜好與預算，選擇適合的酒店，因為旅行社或航空公司，與當地酒店都簽訂有折扣優惠，航空公司更擁有票價優勢，所以，消費者選擇「機」＋「酒」產品，往往會比自己分別購買機票及酒店的價錢便宜，因此，也很受消費者歡迎。

待消費者完成基本組合後，旅行社再視旅客需求，另外提供其他服務，如：機場接送、每日早餐、半日市區觀光等付費的配套服務。或與當地旅行社結合，另外提供當地旅遊 Local Tour、代購交通套票（如：日本國鐵券、捷運一日券等）、租車等選項，為旅客解決了大部分問題，讓旅客得以方便、安心依照自己意願，前往旅遊景點活動，享用異國美食。

半自助旅遊產品，讓旅客有參加旅遊團的便利與優惠，卻沒有團體的束縛，還有自我冒險、挑戰的旅遊樂趣，是一種很受歡迎的旅遊模式。

圖 8-5　自助旅遊者常使用公共交通工具完成旅途。

香港3天2夜　台中機加酒

酒店名稱	地鐵站	報價	備註
華麗都會酒店	西營盤站B1	9400 起	7-8月+320
富薈炮台山酒店	炮台山A1	9800 起	
香港九龍貝爾特酒店	鑽石山站A2	10000起	7-8月+200
旺角維景酒店	太子站C2	10000起	7-8月+600
今旅酒店	大學站B2	10000起	7-8月+480
九龍珀麗酒店	奧運站B	10100起	
富薈上環酒店	上環站A	10100起	
香港蘇豪智選假日	上環站A2	10200起	
彩鴻酒店	佐敦站B2	10200起	7-8月+280
港島太平洋酒店	西營盤站B3	10200起	7-8月+120
怡豐酒店	佐敦站E	10200起	7-8月+400
中上環宜必思酒店	上環站A	10300起	
逸東酒店	佐敦站B1	10700起	7-8月+200
旺角希爾頓花園酒店	旺角站E或油麻地A1	10800起	7-8月+680
麗景酒店	尖沙咀站N	11000起	7-8月+320
木的地酒店	佐敦站B1	11100起	7-8月+440
Tuve Hotel	天后站A1	11100起	
登臺酒店	佐敦站B2	11300起	7-8月+320
旺角智選假日酒店	油麻地站A1	11400起	
城景國際酒店	油麻地站E	11400起	7-8月+650
紫珀酒店	尖沙咀站B1	11400起	
康得思酒店	旺角站C3	11600起	7-8月+920
半島酒店	尖沙咀站E	23000起	酒店額外贈送： 臨天廈 單程機場接駁(可選接機或送機) 酒店英式下午茶一次

(由於酒店因展期或特殊節日酒店售價波動頻繁，報價已入住日期業務回覆最終報價為準)

建議航班：
國泰港龍　去程 KA495 台中-香港 0800-0935　KA491 台中香港 1450-1625
　　　　　回程 KA490 香港-台中 1210-1355　KA494 香港-台中 1955-2135
華信航空　去程 AE1819 台中-香港 0740-0910　AE1817 台中-香港 1245-1415　AE1841 台中-香港 1655-1825
　　　　　回程 AE1818 香港-台中 1515-1650　AE1842 香港-台中 1930-2105　AE1832 香港-台中 2040-2215

以上費用包含：
1. 國泰/港龍航空 華信航空 來回團體經濟艙機票，需2人成行。
2. 自選飯店住宿兩晚不含早餐 (可加購飯店早餐另洽) 酒店可以續住 (費用請另洽)
3. 兩地機場稅與安檢稅
4. 每人投保500萬旅遊契約責任險及20萬意外醫療險

額外贈送
• 每人1張港幣一日券
• 憑公司上網可列印需另外每人一場
• 香港精美禮品另多項
（附贈禮品，送完為止）
• 只有報導參考價值
僅供參考恕不另行

圖 8-6　旅行業者推出的機加酒行程

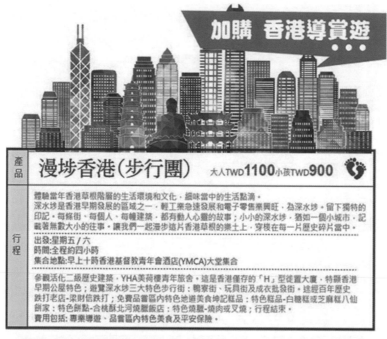

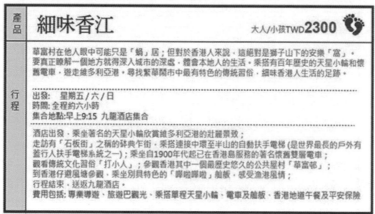

圖 8-7　旅行業機加酒行程的配套行程

　　由於「機＋酒」行程，完全由旅客自己操作行程內容，消費者有時候會有「外語溝通能力」及「旅行經驗」障礙，在陌生國度及語言環境裡，沒有足夠的信心與把握成行。因此，旅行業者看到了商機，近年也開始推出「類半自助」旅行團，由旅行社安排好行程，以團體成行的方式、由專業領隊帶領，依行程內容，帶旅客到行程中各主要旅遊城市。當地熱門的地標型景點由領隊帶領參觀解說，但會保留有許多自由活動的空白時間，由旅客自己去探索喜歡的景點。

　　「類半自助」（圖8-8）的旅行團，有預先安排好行程，但以「城市」為主，例如：布拉格（Prague, 捷克）、薩爾斯堡（Salzburg, 奧地利）、維也納（Vienna, 奧地利）

三大名城，從臺灣出發，由領隊帶領團員前往，並安排好當地的住宿旅館。但是，各城市的「旅遊景點」及「餐飲」內容，除非有預先排入表定行程內，否則完全由旅客自己尋覓、安排。當然，領隊也可以為團員適時提供相關的諮詢與推薦。

因為這種旅行方式有跟團的便利與優惠，也同時享有自助旅遊的自主空間，也逐漸開始受到旅客歡迎，但因自由活動部分，團員們各有安排，不盡相同，領隊基本上是不會陪同。因此，旅客的外語溝通能力與臨機應變能力，仍需要列入考量。

圖 8-8　旅行社推出的「類半自助」旅遊團

三、商務旅遊

由於臺灣的經濟型態向來以國際貿易為主，因此，商人們頻繁進出國門，無論是洽商、會議、商業展覽、業務推廣，飛往世界各地進行商務活動的旅行需求，也造就了商務旅遊的商機。

有商務旅遊需求的公司企業，為了服務的連貫性，通常對於旅行社的忠誠度極高，不會輕易更換旅行社服務。但相對的，對於旅行社的配合度要求也很高，包括：服務效率、速度、客製化、訊息的正確度、付款方式等。委託商務旅遊的客戶通常具有下列特點：

（一）行程變動率很大

商機瞬息萬變，已訂好的行程常因客戶的理由而變更，旅行社必須隨時配合作業，並盡快完成新行程的機票或住宿安排。

（二）收費方式改變

因應客戶大宗採購，以獲得市場最低價需求，旅行社所有的交易佣金必須退給顧客，改以收取服務費的方式獲得利潤。

（三）便利的結帳方式

配合客戶「採購行為管理（Purchasing Management）」系統[3]，有些企業會利用「採購卡」（圖 8-9）來統一開支與明細，將差旅開支系統自動化，除了便利結帳、請款的流程之外，也能為客戶提供詳細的帳務報表，有效地管理公司或部門支出。

圖 8-9　美國運通公司發行之企業採購卡

3　企業對採購過程的控制與管理系統，對採購的方式、流程、制度等面向作嚴格規範。

8-2 團體旅遊產品

根據美洲旅行協會（American Society of Travel Agents-ASTA）對遊程的定義：「遊程是事先計畫完善的旅行節目，包含交通、住宿、遊覽及其他有關之服務。」（Tour － A planned program of travel, normally for pleasure, usually including transportation, hotel, sightseeing and other services.）。

「團體旅遊」就是依此遊程定義，而實現的旅遊產品，團體旅遊又稱為「全備式旅遊（All Inclusive Tour）」或「團體全備式套裝旅遊（Group Inclusive Package Tour）」。旅行社依市場或消費者需求，訂定一個目標人數為成團基礎，規劃設計行程內容，安排行程所需交通、住宿、餐飲、導覽、門票、娛樂等項目，包裝為完整的旅遊產品，並藉由行銷宣傳、招攬旅遊消費者組成團體，前往目的地從事觀光旅遊活動。旅客參加這類旅遊團體，基本上所有旅遊需求都能得到解決，因此稱為全備式（全包式）旅遊。

團體旅遊產品，依其旅遊的型態及目的，又可分成「一般旅遊團體」及「特殊興趣團體」2 種，茲分別說明如下：

一、一般旅遊團體（Full Package Tour）

以「觀光旅遊」為目的而組成的團體旅遊產品，依據其設計完成的時間點不同，又分成以下兩種：

（一）現成遊程（Ready Made Package Tour）（大眾化遊程，圖 8-10）

在市場需求出現前（通常是一年或一季前），旅行社依其對市場的預測，預先完成旅遊行程的產品規劃，並在適當時機在市場上推出的旅遊產品。現在市場上，大部分綜合旅行社所推出的旅遊產品都屬於這類型。

為求最大化利益，產品內容也是以大多數人所能接受的內容為主，因此無法顧慮到少數消費者的個別需求。一般在市場上大力推銷、努力招徠旅客報名的旅遊行程，大多為此類產品。

圖 8-10　團體旅遊：大眾化遊程

（二）訂製遊程（Tailor-Made Package Tour）（客製化遊程）

只要客戶達成團體規模，旅行社即可根據客戶的預算、要求、設定條件來規劃產品，無論是出發日期與天數、航空公司班機選擇、酒店等級、行程內容規劃、餐飲的內容與安排等，都可以依照客戶要求而特別規劃。

由於產品內容有相當強的針對性，訂製遊程通常無法量產，成本無法降低，因此價格可能會比一般行程產品較高。

但相對於大眾化產品，訂製遊程可享有較多自主空間，滿足不同年齡層旅客需求。如：公司員工旅遊、大學生畢業旅行（圖 8-11）等，都偏好這類型產品。

圖 8-11　團體旅遊：大學生海外畢業旅行（客製化遊程）

二、特殊興趣團體（Special Interest Package Tour）

團體旅遊產品中，也有許多行程內容是基於特殊興趣或目的而設計，訴求市場以「小眾市場」為主，以專業化、精製化內容取勝，並不期望獲得大眾青睞，這也是「市場區隔」的一種手法，常見的產品主題類型包括：

（一）運動旅遊（Sports Tourism）

由於近年體育賽事增加，參與體育活動的人口也相對提升，因此，運動旅遊正是全球快速發展的旅遊型態之一，依目標旅客的專業程度，運動旅遊的行程設計分三種類型：

	類型	主要目的
1	觀賞體育旅遊 （Event Sport Tourism）	觀賞體育賽事或體育活動。
2	懷舊體育旅遊 （Nostalgia Sport Tourism）	參觀與體育相關的建築物、體育博物館、歷史古蹟、餐飲休閒設施或景點。
3	參與運動旅遊 （Active Sport Tourism）	實際參與各種活動（遊戲、休閒），次要目的才是觀光。

運動旅遊（圖 8-12）以參觀或參加運動賽事、體育活動為目的的旅遊型態，滿足運動迷的熱情。如：在行程中特別安排參觀奧林匹克運動會的競技項目、入場觀看世界盃足球賽、NBA 籃球賽等運動比賽；參觀舉辦運動賽事場館的運動朝聖之旅；在行程內安排團員參與登山、健行、潛水、釣魚、高爾夫球等活動。

圖 8-12　旅行社的運動旅遊產品

（二）節慶旅遊（Festival Tourism）

世界各地都有值得一遊、繽紛熱鬧的節慶活動，富有濃厚的人文特色，是瞭解當地民俗風情的大好機會，節慶旅遊（圖 8-13）通常具有以下特色：

1. 地域性：由於地理環境與歷史條件不同，節慶活動無法被複製，為當地所獨有。
2. 神秘性：有些節慶與宗教、信仰相結合，富有神秘色彩，能夠滿足旅客好奇、感動的心態。
3. 體驗性：觀賞節慶也是參與的過程，旅客可以融入氛圍、獲得體驗，留下深刻印象。
4. 文化性：節慶旅遊也是大型的文化展示，旅客藉由節慶活動可以充份理解當地人文風情，也是吸引旅客的深層因素。
5. 經濟性：節慶旅遊能造成話題，提高知名度，為當地帶來巨大的經濟效應，也為旅客帶來「誇耀」效果。

因此，節慶旅遊的行程，會增加時間、安排旅客親自參加當地傳統節慶或宗教活動，讓旅客充份體驗特殊風俗與文化為目的的旅遊行程。如：德國慕尼黑啤酒節、墨西哥亡靈節、威尼斯面具嘉年華、日本青森睡魔季、巴西森巴嘉年華會、臺灣鹽水蜂炮等。

圖 8-13　旅行社的節慶旅遊廣告

（三）生態旅遊（Ecotourism）

　　1983 年，學者赫克特（Hector Ceballos-Lascurain）將生態旅遊（圖 8-14）定義為「到相對未受干擾或未受汙染的自然區域旅行，有特定的研究主題，且體驗或欣賞其中的野生動植物景象，並且關心區內的文化特色」，赫克特將生態旅遊歸結出三大特點：

1. 生態旅遊是一種仰賴當地資源的旅遊。
2. 生態旅遊是一種強調當地資源保育的旅遊。
3. 生態旅遊是一種維護當地社區概念的旅遊。

　　旅行社透過生態旅遊的體驗過程，讓旅客產生珍惜環境生態、參與環境的教育或保護，具體行程安排如：中國四川成都熊貓保育基地、澳洲菲利浦島的神仙企鵝歸巢、紐西蘭南島螢火蟲洞、臺中高美溼地、臺灣小琉球的綠蠵龜等。旅遊行程將這些體驗納入行程中，在旅遊過程中選擇對環境友善的方式，依環保、低碳方向規劃旅遊行程，降低環境負荷、維護自然景觀生態，體會更深度的綠色旅遊模式。

　　行政院環境保護署結合旅行社，共同推廣生態旅遊，除了在官方大力推動「綠色旅遊」之外，官方網站「綠色生活資訊網」特別有「綠色旅遊」的旅遊產品介紹，讓推動生態旅遊的旅行業者有更多宣傳管道。

圖 8-14　旅行社的生態旅遊產品

（四）公益旅遊（Volunteer Tourism）

「公益旅遊」是公益活動者（Volunteer）和旅遊（Tourism）兩個詞的結合，主張旅遊消費者在旅遊過程中承擔一些社會責任，如：參與保護野生動植物，或者幫助目的地改善衛生、教育、文化狀況。

「公益旅遊」具體的內容並無嚴格定義，一般在旅遊過程中，加入志工或公益活動、善待當地環境、學習與尊重多元文化、支持當地生產，都可以列入公益旅遊範疇。

目前市場上較為知名的公益旅遊（圖 8-15）產品有：泰北教育志工、菲律賓貧童國際文化交流、新竹鎮西堡關懷之旅等。

圖 8-15　旅行社的公益旅遊

（五）朝聖旅遊（Pilgrimage Tourism）

基於對所信仰宗教的景仰，旅遊消費者把「朝聖旅遊」的行程，不看作是一般旅遊，更是對自我心靈的淨化之旅。因此，消費者願意基於宗教因素，前往各宗教聖地進行朝聖活動與觀光旅遊。旅行社在推動朝聖旅遊的企劃，必須先對宗教相關的教義、歷史、文化等有深刻認知，才能引起消費者的共鳴與認同。

目前，國內旅行社對於不同宗教旅遊，都有各自基本的擁護者，而朝聖的目的地也隨著不同宗教而大不相同。如：基督徒前往以色列耶路撒冷朝聖、天主教徒的梵蒂岡之旅、佛教徒前往印度鹿野苑佛陀初轉法輪之地（圖 8-16）、世界各地媽祖信徒為之瘋狂的大甲媽祖遶境（圖 8-17）等。

圖 8-16　印度朝聖之旅

圖 8-17　臺灣大甲媽祖遶境朝聖之旅

（六）會展旅遊（MICE Tourism）

即所謂 MICE，旅行社搭配各型會議（Meeting）、企業所舉辦的獎勵或修學旅行（獎勵旅遊）（Incentive），或由國際機構、團體、學會等，所舉辦的國際會議（Convention）、活動、展示會、商展（Event／Exhibition）等活動，所安排的旅遊行程。

通常在舉辦這些會議或大型展覽前、後的空檔期間，旅行社為參與的消費者安排當地景點的觀光旅遊，一方面可以考察當地的生活與消費環境，一方面達到觀光旅遊的目的。

但必須注意，會展旅遊的主要目的仍然以「參加會展」為主，觀光旅遊行程不可以妨礙到會展活動。甚至有時候安排好的旅遊行程，也會因為臨時追加的會展活動而取消，因此，旅行社必須有極佳的應變能力。

會展旅遊的團體，依參加者身分，可以分類為 3 種，在行程安排中，必須有不同的細節注意：

1. 參加展覽（在展會中設攤－賣方（Seller）)：需注意入場布置、會後拆除的時間與規定細節，展會期間需應參展人員要求安排代購飲食。
2. 參觀展覽（參觀交流－買方（Buyer）)：人員交通（旅館－展場）接駁、餐飲。
3. 貿易拓展、訪問與市場考察：以達成商務目的為主，對於行程中的旅遊安排較不重視。

「會展團」與「貿易訪問團」與一般旅遊團體，在行程安排與操作上最大不同點是：

1. 因商務所需，常在同一地點住宿長達數日，因此對於住宿酒店的設備與環境需要特別挑選。
2. 因應團員們的商務需求，團體費用通常不包含午、晚餐，以便團員們各自安排與廠商進餐、外出參觀拜訪。因為團員駐守會場，不便外出進食，也可以由領隊人員代訂會場餐飲，或於晚間推薦當地的美食餐廳。
3. 團體預訂的行程，經常會因商務需求而機動調整。
4. 缺乏團體全員共處的時間，因此對通訊軟體的依賴程度很大。

因此，行程的規劃必須更注意細節與彈性。

由臺灣觀光協會所主辦的「2020 年柏林旅展（圖 8-18）及歐洲城市觀光推廣活動」行程表，可以瞭解「會展團」的行程安排細節。

日期	行程	說明
3月1日（日）	啓程，臺北→法國	臺北→巴黎 BR87/2350-0640+1
3月2日（一）	抵達法國巴黎，舉辦臺灣觀光推廣會	產品簡報 輪桌洽談 交流晚宴
3月3日（二）	上午：巴黎→柏林 下午：旅展會場布置	巴黎→柏林 AF 1734 0935-1120
3月4日（三）～ 3月8日（日）	參加德國柏林旅展（ITB）	
3月9日（一）	返程，德國柏林→法國巴黎（轉機）→臺北	柏林→巴黎 AF 1135 0625-0815 巴黎→臺北 BR 088 1120-0700+1
3月10日（二）	抵達臺北	

備註：本行程最後因 Covid-19 疫情而取消。

圖 8-18　德國柏林旅展（ITB）會場

（七）獎勵旅遊（Incentive Tourism）

　　獎勵旅遊通常被運用在大型企業、保險業、直銷業等以銷售爲主的行業，目的在於凝聚員工（或經銷商）的向心力、激勵士氣、表揚績優、創造績效。獎勵旅遊是以企業文化爲特色，規劃量身訂做的客製化旅遊，專注貼心細節與包裝差異性活動，有別於一般旅遊團體，俾使同仁在努力達成績效後，享受公司提供的尊榮與寵愛。

獎勵旅遊與年度員工旅遊的「福利」性質不同，企業將獎勵旅遊視為一種「激勵」手段。同時，也是公司安排以旅遊為誘因，以「開發市場」為最終目的的特殊招待團。因此，獎勵旅遊的特色是：「經費預算充裕」、「獎勵目標清晰」，特別是「參加門檻」與「招待層級」的設定，不能有模糊不清的空間。同時，獎勵旅遊的內容必需要具備「特殊性」及「誇耀性」，例如：以加長型禮車取代遊覽車、大手筆包車（遊船、飛機）、邀請名人共進晚餐，甚至頒獎典禮安排得獎人騎白馬、或八人大轎抬上舞台受獎等尊榮等級安排，要能夠引起員工們「引頸期盼」的注意與興趣，才能達到激勵的目標。

由於獎勵旅遊行程中的獎勵活動（頒獎典禮、誓師大會、圓桌會議），也常須使用到大型會展場地的空間與安排，在定義上，也被共列為「會展旅遊」（圖 8-19）的範疇。

圖 8-19　臺灣會展產業榮登亞洲最佳會議及獎勵旅遊目的地

（八）醫美旅遊（Medical & Beauty Travel）

以美容整形、醫療保健（健檢）為主要目的，順道從事旅遊的旅行團體。旅遊消費者前往以特殊醫事服務著名的醫療院所所在地，在從事醫療檢查、美容整形的空檔，適度地安排旅遊活動。

「美容醫學」是由專業醫師透過醫學技術，如：手術、藥物、醫療器械、生物科技材料等，執行具侵入性或低侵入性醫療技術來改善身體外觀，而非以治療疾病為主要目的。由於現代美容醫學技術卓越，旅客可以利用進行美容醫學治療時，順道搭配美食、溫泉及購物行程，安排的醫美旅遊。

　　「醫療保健」主要是因為消費者居住的國家或地區，原有的醫療技術水平欠佳或費用過於高昂，於是利用旅遊的機會，到國外進行健康檢查或醫療。醫療範圍從牙科到手術、抗衰老療程、預防醫療，甚至一些與健康相關治療，包括：冥想、物理治療、心理治療、成癮治療、精神治療等。在醫療過程中，消費者甚至還可以外出旅遊、購物，有助於醫療過程的進行。

　　現代人都重視隱私權，不喜歡被熟人、同事、朋友，甚至家人看到他們的瘀傷、縫合和繃帶，有些人也不想向他人透露他們接受過一些醫療或整形手術，因此，在最明顯的手術跡象消失之前，隱藏在沒人認識的國外，也是一個很好的選擇。前往國外的醫美旅遊團體，由於醫療專業度較強，旅行社多會與醫療專業人士搭配合作，邀請醫師或護理師隨團提供解說，讓消費者可以有更清楚的認知與照護。臺灣目前以組團前往瑞士、韓國、泰國從事醫療美容活動為大宗（表 8-2），而臺灣的醫療技術與水準在亞洲地區享有名氣，有許多來自大陸及東南亞的高端客戶，也會組團來臺灣從事醫美旅遊。臺灣於 2012 年元旦正式開放大陸人士，申請到臺灣進行醫學美容與醫療保健，目前全臺灣開放 30 多家醫院可以接待大陸遊客。

範例：六天五夜美麗寶島時光【醫學健檢＋醫美 SPA】

日程	內容	住宿
DAY 1	桃園機場─臺北市區觀光（故宮博物院、101）	臺北
DAY 2	臺北─醫學健檢（關照身體）─醫美（療癒 SPA）─醫師會談（健康人生）	臺北
DAY 3	臺北─九份老街─野柳地質公園─淡水紅毛城─漁人碼頭	臺北
DAY 4	臺北─日月潭風景區─遊艇環湖─樂活單車（向山步道）	日月潭
DAY 5	日月潭─中台禪寺─臺中彩虹眷村、秋紅谷─臺北	臺北
DAY 6	臺北─聽取健檢報告與醫師建議─桃園機場	

表 8-2　近年亞洲主要國家來臺觀光醫療人次

	2015	2016	2017	2018	2019
中國大陸	60504	30713	22724	24957	42370
香港	1503	2163	2515	3203	5294
澳門	160	276	411	594	866
馬來西亞	742	743	822	1068	1209
菲律賓	291	255	466	765	1094
緬甸	1741	1346	885	704	898
印尼	419	530	617	749	827
越南	115	195	229	203	377
泰國	89	94	121	102	121
日本	125	124	147	222	215
南韓	78	81	77	67	96
總人次	67,298	38,260	30,444	34,701	55,937

資料來源：交通部觀光局

（九）遊輪旅遊（Cruise tour）

「遊輪旅遊」概念中，「遊輪」本身就是旅遊最主要的目的地，許多遊輪上的旅客是以遊輪提供的設備與服務作為旅遊首選，遊輪前往的目的地反而不是最主要的參考點。因此船上提供的各式休閒設施、餐飲品質、娛樂活動等服務是重點，必須讓旅客獲得最大滿足。

遊輪停靠的港口是海上旅遊行程（圖 8-20）一部分。遊輪每次抵達港口，一般視行程停靠約 4 ～ 8 小時，通常會規劃於清晨抵達，讓船上旅客可以上岸做短暫的觀光活動、體驗異國風情，而於傍晚返回港口上船，天黑後，開船啟航前往下一個目的地。而遊輪上會安排豐富的晚餐、精彩表演與娛樂活動（圖 8-21），讓遊客渡過愉快的海上夜間航程，待天明又移動到下一個新的港口城市，省去交通時間的浪費。所以，遊輪又有「會移動的五星級飯店」之稱。

5天4夜（週日）航次基隆 – 那霸 – 石垣島 – 基隆					
星期	目的地	抵達時間	登船時間	關閘時間	出發時間
星期日	基隆	–	13:00	14:30	16:00
星期一	那霸	16:00 (17:00)	–	–	–
星期二	那霸	–	–	–	17:00 (18:00)
星期三	石垣島	11:30 (12:30)	–	–	20:30 (21:30)
星期四	基隆	17:00	–	–	–

圖 8-20　遊輪的行程安排

遊輪的航線規劃，除了考量港口的受歡迎度與便利性之外，通常選定一個營運的母港（如：基隆港），在由母港出發前往附近港口，以「巡迴繞圈」的方式行駛，即：起點和終點港口亦是同一港口，旅程亦較短，最短約1～2天，最多約1～2周。不過，也有豪華遊輪以長途的「環球航線」為號召，航程長達一百多天，很能吸引有錢有閒的退休銀髮族參與。

圖 8-21　遊輪旅遊享受美景美食

　　近年來，遊輪旅遊的產品發展出「飛航遊輪」（Fly Cruise, 圖 8-22）的新趨勢，是指搭乘飛機前往目的地，短暫停留旅遊後，續搭乘國際遊輪做海上之旅、再搭飛機返國的旅客（Fly + Cruise）。Fly Cruise 的旅遊模式在歐美地區的發展相當成熟，包含美國東岸的邁阿密或歐洲地中海沿岸等地，每年都吸引衆多旅客從世界各地，不遠千里特地飛往當地搭乘遊輪旅遊。亞洲地區的香港、上海、基隆等港口近年也慢慢興起，成爲 Fly Cruise 重要母港。

　　臺灣的地理位置非常優越，正好位於東北亞和東南亞中間，而我國的兩大國際港口：基隆港和高雄港，各自在臺灣的南北兩端。因此，來自國際的旅客可以先搭飛機來臺灣，再轉搭遊輪去其它國家旅行，在短時間內就有多重的旅遊體驗（飛機→臺灣→遊輪→亞洲）。而臺灣交通網絡發達，國際航班密集，城市間有高鐵及臺鐵運輸、市區內公車、捷運、輕軌工具等，接駁非常便利。國外旅客搭乘飛機來到臺灣自由行，可輕鬆利用便捷的大衆交通工具或「臺灣好行」等安排前往各地旅遊、體驗臺灣的人文、美景、美食、節慶等特殊風情，再接著自基隆港或高雄港搭乘遊輪，到東北亞或東南亞國家旅遊。所以，臺灣在發展 Fly Cruise 旅遊上，可說是已具備觀光魅力、地理位置及交通便利性等優勢，讓臺灣成爲亞洲遊輪市場的新起之秀。

　　Fly Cruise 的主要訴求目標客群爲：

1. 想搭乘的遊輪或目的地較遙遠，卻無法長時間待在海上航行的遊客。
2. 想要在旅遊觀光中，加入飛機、遊輪等多種交通工具，可以有不同旅遊體驗者。

由於 Fly Cruise 的旅遊方式可以讓旅客用更便捷、舒適的方法，完成不同的旅遊體驗，因此，也將會是未來遊輪旅遊的重點發展方向。

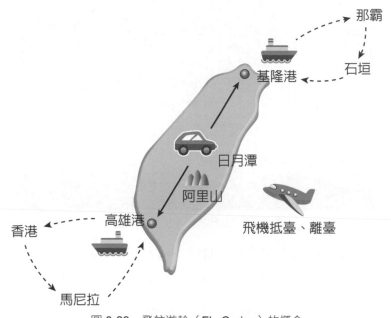

圖 8-22　飛航遊輪（Fly Cruise）的概念

（十）暗黑旅遊（Dark tourism）

　　暗黑旅遊（Dark tourism），又稱黑色旅遊（Black tourism）或悲情旅遊（Grief tourism），意指參訪的地點曾經發生過死亡、災難、邪惡、殘暴、屠殺等黑暗事件的旅遊活動。

　　以探險、獵奇作招徠的暗黑旅遊，近年已經在世界各地遍地開花，旅行業者專門發掘神秘和詭異的景點去包裝行程，前往特定的紀念館或拘留場所，包括墓地、墓穴、紀念碑、戰爭紀念館等場所，藉以紀念或追悼歷史上的重大事件或知名人士，如：中國南京的「侵華日軍南京大屠殺遇難同胞紀念館」、波蘭的奧許維茲二戰集中營（Auschwitz concentration camp）、柬埔寨金邊的殺戮戰場（Killing Field）、巴黎地下人骨墓穴（Les Catacombes de Paris）、美國麻州女巫鎮塞勒姆的「女巫審判現場（Salem Witch Trials）」等地。會參與這類旅遊產品的遊客，有的是因為家族曾經歷這一段悲劇，有人抱著朝聖的心態，但大多數人都視為歷史教育的一部分，希望從中了解有關歷史。藉由參訪這些地點，可以讓人們對這些事件省思戰爭的殘酷與罪惡，以及「獵巫」的偏執與可怕。

英國倫敦旅遊業熱賣的「傑克開膛手夜遊」[4]，在專業導遊的解說下，以徒步方式，帶領遊客走過開膛手傑克（Jack the Ripper）的蹤跡，跟隨傑克留下的線索，漫遊維多利亞時代東倫敦的白教堂等，深入倫敦的黑歷史，探索倫敦最血腥的秘密。行程主要標榜「走入歷史、體驗驚悚難忘的經驗」，讓旅客一窺著名的犯罪事件幕後花絮，滿足好奇心。

「死亡」的故事是暗黑旅遊賣點，但在亞洲部分地區，則將「情色」當作暗黑旅遊的主要賣點。這類旅遊的地點則以法律管制較為寬鬆、經濟較不發達的國家或地區為主，也有些是開發中的渡假島嶼。除了一般的遊山玩水之外，還會穿插安排各種情色服務，甚至「同志」的服務。由於有法律疑慮或道德壓力，一般這類旅遊產品的招攬過程非常低調、隱密，多半只在特定的小眾間傳播訊息，並且多以「散客」方式出發，三三兩兩成行，並不會大張旗鼓的組成團隊，以免引起注意。

「暗黑旅遊」是探險、獵奇、反思、教育，或是消費人類的災難，暗黑旅遊近年在世界各地湧現，更因為其中部分行程遊走在法律邊緣而更受到爭議。但可以觀察到：「暗黑旅遊」成為愈來愈多人的旅遊選擇，也為旅遊業帶來商機。

8-3 入境旅遊（ INBOUND TOUR ）

「入境旅遊」的業務，主要是招攬或接待來自國外或大陸地區的觀光旅客，並安排旅遊、食宿及交通。來自世界各國的旅客，除了語言不同，風俗民情與喜好也並不相同，為了照顧好旅客的需求、提升服務品質，旅行社通常還會細分專責接待特定地區，如：陸客團、華僑團、日本團、歐美團、東南亞團等不同業務範圍。

來自中國大陸的陸客團，自 97 年（2008）7 月 18 日起開放陸客以「團進團出」方式來臺觀光之後，曾經是臺灣入境旅遊觀光的主力客層，政府並於民國 100 年（2011）進一步開放陸客來臺自由行，民國 104 年（2015）大陸遊客來臺人數高達418 萬人次。來自中國大陸的陸客雖然較沒有語言隔閡，但中國大陸幅員廣大，來自不同地區的旅客在消費與飲食習慣卻也大不相同，因此，旅行社在接待內容上，也要予以不同的應對方式。但是，陸客來臺觀光業務受到兩岸政治關係影響很深，

4 開膛手傑克是 1888 年 7 月 7 日到 11 月 9 日期間，在倫敦東區一帶以殘忍手法連續殺害至少五名妓女的兇手化名。犯案期間，兇手多次寄信到警察單位挑釁，卻始終未落入法網。

自民國 105 年（2016）後，兩岸政治關係陷入低盪，民國 109 年（2020）之後，加上 Covid-19 疫情影響，這部分的業務暫時處於停止階段，而國內與此業務相關的旅行社、飯店、餐廳、遊覽車及藝品店等行業，受到最大打擊。

　　華僑團體的接待，主要是來自東南亞地區的華僑，包括泰國、新加坡、印尼、菲律賓等地，甚至有遠自模里西斯、南非等地的僑胞。早期華僑團體來臺的高峰期大多在 10 月，響應政府的號召來臺參與國慶盛會，政府也安排有相對的接待活動與預算，並安排參觀臺灣的軍事、經濟建設，也可以攏絡海外僑胞對政府的支持、為國家建設做最好的國際宣傳，可謂皆大歡喜。近年來，隨著國家認同的政治議題、加上民主化進程與自由化的影響，政府已逐漸縮小類似安排的規模，而華僑團體來臺行程也回歸到一般的旅遊內容，以短天數度假行程為主。

　　根據僑務委員會的資料：民國 108 年（2019）的國家慶典旅遊，係由 32 家國內旅行業者安排 132 團、共 3,042 位僑胞回臺觀光，僑胞除參加國慶大會、國慶晚會或國慶焰火活動外（圖 8-23），另赴臺灣各地旅遊。僑胞們平均在臺旅遊日數為 5.47 日，在臺期間對旅遊業者營收、國內觀光消費及自費醫療健檢等，帶來逾億元新臺幣商機。

圖 8-23　僑胞參與國慶旅遊活動

　　至於來自日本、歐美等地的旅行團，近年來因為來臺旅客年輕化及旅遊型態的改變，旅客以自由行居多數，團體旅遊除了「修學旅行」、「交流訪問」或「特殊興趣」的團體仍見熱絡之外，一般的旅遊團體業務已漸漸式微。

　　為了積極招攬客源，IN-BOUND TOUR 業者也經常到世界各地參加大型旅遊展覽會，包括世界三大旅展：柏林旅展（Internationale Tourismus-Börse Berlin–ITB Berlin）、倫敦旅展（World Travel Market, WTM）、日本旅展（ツーリズム EXPO ジャパン / JATA Tourism EXPO Japan。（其中全世界規模最大的是在德國舉辦的「柏林旅展 ITB Berlin」，來自全球五大洲 187 個國家地區、超過 1 萬家廠商參展，估計每年約 12 萬名買主參與展覽現場各項活動，參觀人數逾 18 萬人次，交易金額達 7 億歐元，也是臺灣的旅遊業者對外宣傳招攬旅客的最好時機。

　　近年，為了積極開發新客源，「新興市場」也開始受到重視，包括：伊斯蘭教國度（穆斯林）旅客旅遊、東南亞五國旅客：（印度、泰國、越南、菲律賓、印尼）及遊輪入境旅遊。東協國家及印度人口眾多（東協十國約 6.8 億，印度約 13 億），近年來經濟發展蓬勃，GDP 快速成長，出國觀光人數倍增。泰國、印尼、越南、菲律賓及印度 5 國來臺旅遊逐年成長，帶來可觀的的經濟效益。不過，臺灣過去長期未著力於東南亞市場，現在面臨導遊短缺、來臺簽證複雜、穆斯林友善環境不足、主要觀光景點英語標示不夠等軟硬體設備不足現象。在政府積極帶動下，這些問題都將逐一改善，也為 IN-BOUND TOUR 的旅遊業者帶來新的發展方向。

　　關於「穆斯林旅遊」，全球信仰伊斯蘭教的穆斯林高達 17 億人，且仍持續增加，已成為國際旅遊市場萬眾矚目的新星。根據萬事達卡（Mastercard）、新月評比（CrescentRating）發布的權威報告《2018 年全球穆斯林旅遊指數》（GlobalMuslimTravelIndex 2018），臺灣從 2015 年第 10 名，一躍成為伊斯蘭合作組織（OIC）成員國以外的「穆斯林最佳旅遊目的地」第 5 名。該報告也預估，2020 年全球穆斯林旅客將達到 1 億 5 千 6 百萬人次，消費金額可達美金 2 千 2 百億元，占全球旅遊市場 10%。可見臺灣穆斯林旅遊市場潛力，有待探索。

　　以往臺灣人對於穆斯林文化較不瞭解，印象大多只停留在「不吃豬肉」簡單的概念。據瞭解，穆斯林旅遊首重「清真食物」、「祈禱室」與「淨下設施」，簡言之，要拓展穆斯林旅遊，關鍵在於「營造穆斯林友善環境」。為吸引更多穆斯林旅客來臺旅遊，臺灣已在各主要交通樞紐及景點，如：國際機場、臺北車站、高雄車站、花蓮車站以及高鐵臺中站、13 個國家風景區、國道服務區，都設有穆斯林專

用的祈禱室。也考量穆斯林飲食與朝拜等生活習慣，規劃穆斯林友善的旅遊行程，營造對穆斯林朋友友善的旅遊環境。推動「清眞認證」（圖 8-24）的餐廳，更爲首要之務，讓穆斯林來臺旅遊時，能夠吃得到符合教規的食物。

國內清眞餐飲、穆斯林友善餐旅及場域之發證單位是「中國回教協會」，目前通過認證的餐廳、旅館約有 150 家，依服務分爲穆斯林及非穆斯林業者經營，前者爲穆斯林餐廳（MR），後者爲提供住宿、早餐的穆斯林友善餐旅（MFT）、提供午晚餐的穆斯林友善餐廳（MFR）。此外，在臺灣獲得國際清眞認／驗證機構認可之臺灣發證單位爲「臺灣清眞產業品質保證推廣協會」，無國際清眞認／驗證機構認可之臺灣發證單位爲「臺北清眞寺」，都屬於權威的清眞認證單位，對有意進入穆斯林市場之廠商，取得產品之清眞認／驗證，具有加分的效果。

圖 8-24　臺灣常見的各種清眞認證標誌

此外，屬於小眾市場的「主題旅遊」也是主要亮點，如：登山健行、自行車旅遊、運動旅遊、懷舊之旅、拍攝婚紗與蜜月旅行、美食之旅、粉領族旅遊、青年旅遊、追星之旅、溫泉泡湯之旅、長住養生之旅等主題，都各有訴求的市場與對象，配合觀光局的大力宣傳，也爲入境旅遊增添許多魅力。

針對以短期觀光的散客安排之定期觀光巴士旅遊 BUS TOUR，也是另一種經營型態。BUS TOUR 大多能提供中、英、日語的導遊隨團導覽，並以定時、定點的方式，前往各大觀光飯店巡迴接送旅客。

BUS TOUR 提供的行程，由半天的市區觀光，至五天的環島觀光都可以安排。最重要的是，沒有成團人數限制，一般只要二人以上即可成行。也因爲人數較少，通常團費不含餐費，但可由導遊人員安排旅客用餐，餐費由旅客自理，因此用餐的選擇彈性很大。雖然 BUS TOUR 旅遊費用較高，但對於未事先安排觀光行程的商務旅客、其他臨時有空檔可以旅遊卻不知如何安排的散客而言，是非常便利的旅遊服務。

　　旅行社也常會與航空公司配合（圖 8-25），由航空公司將機票、住宿與遊程，包裝爲套裝產品銷售，並由當地旅行社負責當地的旅遊接待，爲入境旅客提供 BUS TOUR（圖 8-26）的服務內容。

圖 8-25　旅行社與航空公司共同推動入境旅遊

HALF DAY TAIPEI CITY TOUR
半日台北市區觀光

MORNING & AFTERNOON TOUR
Pick-up : AM 08:00~09:00 ╱ PM 01:00~02:00
At : hotel lobby　　Duration : 3 hrs

Tour fare : NT$ 1100. Child fare : NT$ 900.

Tour Stops :
1. Martyrs' Shrine
2. National Palace Museum
3. Chiang Kai-Shek Memorial Hall
4. Chinese Temple
5. Presidential Office (Pass by)
6. Handicraft Center

圖 8-26　旅行社提供的 BUS TOUR 行程

近年來，交通部觀光局輔導旅行業者推出具備服務品質、操作標準及品牌形象之「臺灣觀巴（Taiwan Tour Bus）」（圖 8-27）系統，也是以 BUS TOUR 的營運方式為藍本，為國內外旅客在臺休閒度假，提供自飯店、機場及車站至知名觀光地區之便捷、友善固定行程之導覽巴士。

　　「臺灣觀巴」目前全臺共有百餘種旅遊產品，行程囊括全臺所有熱門旅遊路線，所有行程產品都包括交通、導覽解說和保險，還可以享受一路上專人服務及導覽解說，天天出發的固定行程。

圖 8-27　臺灣觀巴安心出發

8-4 國民旅遊

　　在民國 60 ～ 80 年間，國民旅遊非常盛行，各公司行號的員工旅遊、學生畢業旅行，以及各地方的社團團體旅遊活動皆為重點。在當時交通、網路沒有現在發達，旅行社的團體旅遊由二天一夜的各大風景區攬勝、到五天的環島之旅，都非常受歡迎。甚至「救國團」（原名：中國青年反共救國團）每年寒暑假，針對全國青年學生舉辦的各種戰鬥營、健行、登山、露營等活動營隊，也非常受歡迎，也為國民旅遊業務培養了許多未來的優秀康輔人員。

　　自民國 105 年 1 月 1 日起，臺灣實施「週休二日」制度，勞工一週正常工時訂為 40 小時，並可享有週休二日，工作與家庭生活間有更多的調適與平衡，使得我國之勞動力充滿活力，進一步提升勞動效能與生產力，活絡經濟與社會之發展。加上政府對全國公務人員發行的國民旅遊卡，這些政策措施推動了國民旅遊的風氣與發展。根據觀光局數據顯示：109 年，國人國內平均旅遊次數為 6.74 次，12 歲及以上國人國內旅遊總次數約為 1 億 4,297 萬人次。[5] 顯見國民旅遊風氣正盛，尤其在 Covid-19 疫情期間，是藉各國呈現鎖國狀態時，國民旅遊也成為國人鍾情的替代性產品。

　　但是，這股國民旅遊風潮，旅行業者並未能直接承受到大部分的利多。近年來，由於臺灣交通環境便捷，旅遊資訊豐富，因此，國人在國內從事旅遊，一般都傾向自行安排交通、住宿等事務，不會參加旅行社安排的團體旅遊產品。由表 8-3 的數據可發現：只有約 10% 的旅客在國內旅遊時，會選擇參加團體旅遊，參考實務上的觀察，「團體旅遊」這部分的市場應該是「高中、國中、國小畢業旅行或校外教學」，或「社區、宮廟、社團參觀、交流、會議活動」及小部分的「員工旅遊」等團體型式的旅遊活動為大宗。因為「高中、國中、國小畢業旅行或校外教學」活動，大都需要通過公開招標程序來獲得承辦機會[6]（表 8-3）。

　　至於「社區、宮廟、社團」部分，則需要業者利用綿密的人脈經營與連繫，在地方社團較有深度經營的遊覽車業者也會成立「乙種旅行社」的身分來涉入市場，並掌握自營交通工具的成本價格優勢，因此，一般旅行社要介入這部分業務，其實

5　中華民國 109 年臺灣旅遊狀況調查報告。

6　可參考第三章第六節【政府採購案作業】。

並不容易與遊覽車業者（乙種旅行社）競爭。因此，「團體旅遊」產品，在國民旅遊市場，並非是旅行業者的主力市場。

表 8-3　國人國內旅遊方式統計　　　　　　　　　　　　　　　　　單位：%

旅遊方式	109 年					108 年
	第 1 季	第 2 季	第 3 季	第 4 季	全年	
合計	100.0	100.0	100.0	100.0	100.0	100.0
旅行社套裝旅遊	0.9	1.7	2.8	3.4	2.3	1.9
學校舉辦的旅遊	0.1	0.3	0.6	1.3	0.6	0.7
機關公司舉辦的旅遊	0.2	0.4	2.1	1.5	1.1	1.5
宗教團體舉辦的旅遊	0.5	0.4	1.0	1.3	0.8	1.6
村里社區或老人會舉辦的旅遊	0.5	0.8	3.8	3.6	2.3	3.0
民間團體舉辦的旅遊	0.7	0.9	1.7	2.5	1.5	1.9
其他團體舉辦的旅遊	0.2	0.4	0.8	1.2	0.7	0.8
自行規劃行程旅遊	96.9	95.0	87.3	85.1	90.6	88.5
其他	—	—	—	—	—	0.2

註：“—”表示無該項樣本。

資料來源：109 年臺灣旅遊狀況調查報告（交通部觀光局）

　　自 2019 年觀光法規放寬乙種旅行社的設立條件之後，國民旅遊市場上，旅行社還要面對由各個地方社區、原住民部落、觀光農、林、漁、牧產業所經營的「輕旅行」型態的競爭。除此之外，由於 Covid-19 疫情的影響，在如同全面鎖國的情況下，旅行業者為了生存，也必須以國內旅遊為唯一機會，進而開發出許多深度且精緻的遊程產品，也為國民旅遊的市場延伸出更多可能。因此，在產品設計及推廣上，更需要以十足的創意與設計來吸引消費者。有旅行社業者便與航空公司結合，

推出「空服員體驗營」（圖 8-28），讓消費者一窺航空業的幕後風光，也是一種創意。也有旅行社索性推出免費的古蹟半日遊，除了讓旗下的導遊有工作機會之外，也有開發、鞏固客源的用意。

　　無論疫情如何變化，在國民旅遊的市場趨勢變化中，「個人旅遊」的確已經成為國人旅遊方式的首選。旅行業者必須掌握此一變化，創造新的旅遊內容或新的旅遊方式，提供能讓旅客心動的產品（圖 8-29）。近年來，旅行業者與臺灣鐵路局合作的「鐵道旅行」，包括以頂級服務為號召的「鳴日號豪華觀光列車」（圖 8-30），以及「藍皮解憂號」復古懷舊列車等行程，或者標榜內容與價格都屬頂級的旅遊品牌—「董事長遊臺灣」，都是旅行業者創新求變（圖 8-31）的典範。

圖 8-28　旅行社推出的空服員體驗營

圖 8-29　國民旅遊新行程：搭四驅車走訪濁水溪谷、在白雲的故鄉祕境看日出、雲瀑、溯溪欣賞瀑布，洗濯心靈。

圖 8-30　臺鐵「鳴日號」觀光列車自 2021 年起正式營運，由雄獅旅行社取得經營權，以尊榮的「五星級服務」為號召，為旅客帶來頂級奢華旅遊體驗。

圖 8-31　國內旅遊的創意行程。

第 **9** 章
旅遊產品規劃

學習目標

1. 瞭解旅遊產品規劃的意義
2. 瞭解旅遊產品規劃的原則
3. 熟悉旅遊產品規劃流程

　　旅遊產品規劃，是旅行社各個部門分工中最為核心的部分，負責旅遊產品的企劃、生產製造。旅遊產品的規劃不能閉門造車，必須對於市場有敏銳的嗅覺，判斷未來市場走向，甚至引領旅遊風潮；當然，也左右著旅行社營運的未來，因此，是非常重要的工作。

章前案例

旅遊產品規劃的創意與實踐

一個很有名的故事：兩家鞋廠各派一位業務員去非洲某國考察市場，想瞭解將產品打入當地的可行性。第一家鞋廠的業務員，在考察後向總公司報告：「這個國家不值得投入，生意一定會很差，因為當地人根本就沒有穿鞋子的習慣，我們還是放棄好了。」第二家鞋廠的業務員，同樣在考察後很興奮的向總公司報告：「太好了，趕快來設點，這裏的人都還沒有鞋子，如果一人買一雙鞋，我們生意就做不完了。」同樣市場，卻有截然不同的觀點，您支持哪一位的看法？

旅遊產品的規劃，需要有不被限制的創意為發想，再逐步探索可行性、落實各個環節內容，成為成功的熱賣產品。如果創意不能被實踐，也只是天馬行空的胡思亂想而已。

旅遊市場上有一個很不好的習慣，就是「抄襲」；看到哪個產品好賣，同業就一窩蜂跟進，於是，以「泰國普吉島五日遊」、或「日本東京五日遊」等為題，可以看到不管是哪一家旅行社組團，行程幾乎大同小異，班機、住宿、景點，都沒有太顯著分別，困惑的消費者只能以「價錢」為重要的參考因素，又讓旅遊產品落入殺價競爭的漩渦。

如果不想讓公司陷入殺價漩渦，就必須在相同條件下，創造出屬於自己的特色，最好還設下超越的障礙，拖慢同業抄襲引用的速度；並利用這段時間，再推出新產品，在市場上保持領先，立於不敗之地，讓同業繼續追趕。例如：大家都熟悉的日月潭，除了傳統的遊湖、文武廟、向山遊客中心之外，能否有更具創意的設計，讓消費者重新發現日月潭之美？再如：澎湖夏季的人潮已不用多說，所有接待設施都呈現爆滿狀態，那麼，冬天的澎湖，是否有推廣可能？可否再創另一波旅遊熱潮？

最後，以一個挑戰做為結尾：你認為，到佛光山賣梳子給和尚們，這個構想是否可行？你會怎麼做？

9-1 旅遊產品規劃的功能

根據美洲旅行協會（American Society of Travel Agents）對遊程的定義：「遊程是事先計畫完善的旅行節目，包含交通、住宿、遊覽及其他有關之服務。」旅遊產品就是依此遊程定義，而實現的產品。因此，旅遊產品的規劃，除了完善可行的遊覽行程之外，還必須包含遊程途中所需一切食宿、交通、娛樂、購物等服務內容。對於旅行業而言，旅遊產品規劃具有「創造市場需求」、「增加業者獲利空間」、「供應商產品的結合銷售」、「旅遊商品有形化」等四大功能（圖 9-1），茲分別說明如下：

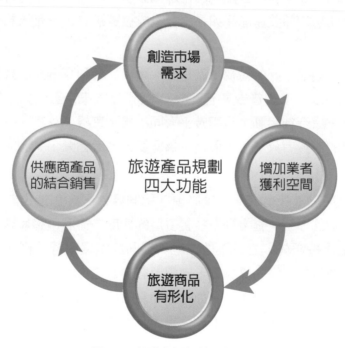

圖 9-1　旅遊產品規劃四大功能

一、創造市場需求

隨著產品成功推出，連帶也會帶動觀光目的地的旅遊風潮。一般所謂的「熱門旅遊地」，其實旅行業產品的行銷推動功不可沒。例如：多年前，知名的海島度假勝地「馬爾地夫」的成功，間接帶動了國人前往海島旅遊的風氣，影響所及，普吉島、峇里島、關島、帛琉等相似的海島度假產品，也一直是市場上長銷熱賣的產品。

　　日本北海道的產品，也是一個由旅行業者開發成功的案例。以往，日本北海道以冬季的「札幌雪祭（SAPPORO SNOW FESTIVAL）」著名，「雪國」的形象深植人心。因此，每到冬季，北海道的旅館、遊覽車、滑雪場等資源供不應求，熱鬧非凡的景象，長達五個月之久（每年 11 月至翌年 3 月）。但是，等冬季結束，剩下的七個月，特別是夏季月分，少了大雪紛飛的蒼茫雪景與觀光人潮，北海道的觀光業只能夠慘澹經營。這是大自然的時序變化，無法用人工方式加以改變，北海道的觀光業者只能黯然接受。

　　臺灣的旅行業者也深深受到北海道淡、旺季觀光資源供應嚴重落差之苦，許多消費者在旺季期間，因為機位與住宿問題，無法如願前往北海道觀光旅遊，而旅行社也損失不少商機。因此，臺灣旅行業者便巧妙地利用淡季的優惠價格及資源過剩的觀光產業配合，為北海道的春、夏、秋三季，賦予不同面貌。

　　在雪季之後，以盛開在 6 月到 9 月的「薰衣草」為主角，再加上札幌啤酒觀光廠（Sapporo Beer）、登別伊達時代村忍者、花魁、武士表演、美瑛的「四季彩の丘」花田、旭川動物園的北極熊與企鵝遊行、祕境然別湖（圖 9-2）等觀光資源，搭配北海道享譽全日本的大自然美食，如：帝王蟹、貝類、乳酪、農特產品，包裝成吸引人的套裝旅遊產品。

　　「夏季的北海道之旅」在規劃之初，曾遭到不少同業的質疑與嘲笑。但這項產品，除了沒有皚皚雪景之外，夾著遠比旺季低廉的價格，加碼的優化旅遊品質，造成國人前往旅遊的風潮，澈底改變「北海道只適合冬季旅遊」的刻板印象，更帶動了日本本國旅客、其它各國觀光客的旅遊意願，創造北海道新一波的旅遊季節，成為旅行業者、觀光業者及消費者三贏的成功案例。

圖 9-2　北海道秘境然別湖

二、增加業者獲利空間

藉由旅遊產品規劃，旅行業者可以妥善運用淡、旺季的價格差異及團體人數優勢，在「品質不變」前提下，可以獲得更具彈性的優惠價格，增加業者獲利空間。除此之外，旅行業者如果可以有效地掌握資訊，結合各地觀光推廣單位提供的優惠政策或獎勵措施，如：旅遊券、抽獎活動等，適時推出相關的旅遊產品，招攬消費者共同參與，一樣可以達到旅行業者、觀光業者及消費者三贏的結果。

在類似活動中，最成功的行銷案例是：1996 年 4 月中旬推出，到 1997 年 5 月底為止，由花旗銀行結合長榮航空公司與永盛旅行社，對消費者提供的一項大型專案促銷活動。活動內容是以新臺幣 1,800 元的超低價格，推出「澳門三日遊」的旅遊產品，超值的價格很快在市場上造成轟動，成為消費者爭相搶購的熱門產品，詢問及報名的電話，讓旅行社職員接到手軟，甚至在假日輪流值班接受消費者報名，以消化龐大的業務量。

當時，臺灣的信用卡市場陷入激烈競爭環境下，各家發卡銀行紛紛以「免年費」為號召來吸引消費者辦卡。而花旗銀行正在進入臺灣的信用卡市場，希望能夠快速衝高發卡量，一舉擊敗其他競爭者，取得信用卡界龍頭地位。而同時，長榮航空公司正好開闢臺北—澳門新航線，希望能夠扭轉臺灣消費者對「澳門＝賭場」的刻板印象，吸引臺灣人到澳門深度旅遊，觀賞世界遺產（圖 9-3）、享受異國美食，創造臺灣消費者旅遊澳門的意願，進一步為新航線及長榮航空鞏固消費者市場。這兩家大型企業為了達到目標，準備砸下重金，大肆推動平面與媒體的行銷計畫，卻又為廣告效果而遲疑。

圖 9-3　澳門世界遺產─大三巴牌坊

鑑於信用卡與旅遊業有高度相關，同時，長榮航空正推廣「搭長榮到澳門」的促銷活動，而花旗銀行與長榮航空又有良好的配合關係。因此，花旗銀行與長榮航空合作，爭取到低於市場行情約新臺幣 1,800 元來回機票價，並建立一套由永盛旅行社整合的電腦訂位系統，由永盛旅行社承辦活動的報名與訂位事宜、並為消費者辦理所需證照、規劃附加的旅遊行程。

花旗銀行再投入新臺幣兩億元預算（一億元用於廣告、一億元用於活動費用）。規劃完成後，就在 1996 年 4 月中旬，推出了「花旗前進澳門」專案，在信用卡市場上異軍突起，不以「免年費」為訴求，而以「申請花旗信用卡，即可以新臺幣 1800 元遊澳門」為號召，吸引消費者申辦花旗銀行信用卡。這項活動規定：

1. 參與活動的消費者必須以「花旗銀行信用卡」支付旅費。
2. 由「永盛旅行社」統籌受理活動報名及訂位等旅行事務。
3. 指定搭乘「長榮航空公司」班機。

專案推出一個星期後，立刻造成市場轟動，活動專案推出三個月不到，讓當年花旗信用卡的發卡量，由年初 80 幾萬張，一舉突破 100 萬張的預定發卡目標，增加 59,000 張的發卡量，品牌知名度增加了 13%。而長榮航空的澳門航線訂位量，也在推出後三個月內班班客滿，票價也跟著水漲船高。永盛旅行社除了可以累積可觀收益外，知名度也大大提升，並引領了澳門深度旅遊風潮。此一行銷案獲選為年度十大行銷活動之一，這就是優秀的旅遊產品規劃，可以為業者增加獲利空間的典範。[1]

三、供應商產品的結合銷售

旅行產業作為觀光資源業者（供應商）與消費者之間的橋梁，最主要的功能就是整合各類型觀光資源，藉由行程規劃的手段，為消費者提供一套完整可行、且合於消費者目標與預算的旅遊產品。

一套完整可行的旅遊產品，必須包含交通、住宿、膳食、景點、購物等產業元素。而各個不同產業的供應商，從價格到品質，也有許多不同特色、市場訴求及經營方式。旅遊產品規劃，便是要從中挑選「最適合」的供應商，組合成為產品，再銷售給消費者。

1 由於活動的白熱化，會員人數眾多，旺季時機位有限，造成必須抽籤的情況，很多人無法依預定日期前往，產生不少抱怨，是這個活動的突發狀況，還在 1997 年 6 月受到公平會以「廣告不實」裁定違反公平法，但當時活動已經結束，並未開罰。

所謂的「最適合」，並非「最好」或「最高級」，而是符合消費者或市場的需求，能夠打動消費者心理，進而願意購買產品。因此，瞭解市場趨勢、喜好與消費者的需求，也是產品規劃重點。

　　市場上曾經出現過「金碧輝煌—汶萊五天」的產品，主要訴求團體在汶萊（Brunei）住宿號稱六星級的「帝國渡假酒店（The Empire Hotel & Country Club，圖 9-4）」，旅遊品質與團費也較一般旅遊團體高。但在行程安排上，因為班機銜接關係，第一天行程無法直達汶萊，必須於新加坡過夜，第二天上午再飛往汶萊。考慮大部分參加此行程的消費者，都已旅遊過新加坡，因此，團體在新加坡的安排煞費苦心，不能讓消費者有重複的感覺，旅行社特別下功夫在晚餐方面，特別透過關係安排前往當地最頂級的「娘惹菜」[2]餐廳享用道地晚餐，這一餐的費用成本，甚至是一般新加坡團體餐費的兩倍，旅行社希望能討好消費者、讓大家留下「驚艷」的印象。

　　結果，等團體結束行程返回臺灣後，依據消費者的意見回饋調查，這趟行程中團員最不滿意的，竟然就是這一個「娘惹餐」的安排。非常沮喪的旅行社企劃人員再分別詢問團員意見，才知道問題出在娘惹菜「太道地」的口味，多數臺灣人無法接受。因此，旅行社在選擇串連供應商產品時，絕對不可憑主觀的既有印象做安排，應根據市場的需求與喜好，瞭解各個供應商的特色與優點，做出最符合消費者需求的完美搭配。

圖 9-4　六星級帝國渡假酒店

2　「娘惹菜」是流行於新加坡、馬來西亞、印尼和泰國等地的美食。起源來自於早期定居於檳城、馬六甲、新加坡的中國移民。「娘惹」指的是中國移民和馬來原住民通婚的女性後裔。

四、旅遊商品有形化

旅行業源自於服務業的特性，旅遊商品有著「無法觸摸」的特性，因此，對於旅客而言，產品的真實樣貌，便存有想像空間。有時候，單憑圖片說明或銷售人員的口頭解釋，仍然不容易消除這認知中間的落差，業者處理不慎的話，甚至也是旅遊糾紛形成的原因。

在中華民國旅行業品質保障協會的統計中，旅遊糾紛最常發生的原因，「**業務員誇大產品內容**」與「**旅客心理因素**」這兩項居高不下。「業務員誇大產品內容」的情況，常常是業務人員為了成交業績，而不惜口燦蓮花、胡亂誇大或迎合消費者，而隨意作出的承諾或說明，也有可能是旅行業者的產品訓練不足，導致業務人員的錯誤認知，而產生一連串錯誤。

「旅客心理因素」最主要來自於消費者本身主觀印象所造成的認知落差。一般常見就是對於「五星級飯店」的認知。目前並沒有全球性的飯店分級標準，許多國家、甚至是各行政區都有自己的飯店分級系統。根據歐盟議會一項報告顯示，僅歐洲內部就存在超過 25 種國家級酒店評級標準，所以歐洲各國之間落差也很大。

而臺灣消費者受到美式消費文化的影響，總認為所謂五星級飯店就是「豪華」的代稱：要有寬廣的接待櫃檯與大廳、大理石地板、水晶吊燈、上百間豪華舒適的客房、先進科技的客房設備等等。然而，這套標準放在有深度歷史與文化底蘊的歐洲，就容易產生落差。因為歐洲的五星級飯店標準並不完全以設備為考量，而有更多會基於歷史、文化、藝術的呈現，如：曾為重要歷史事件的發生地、被列入古蹟保護、名人故事的相關性、著名藝術品的收藏等，雖然硬體設備未達到五星級豪華程度，卻仍然獲得五星級評價。因此，在部分消費者的認知裡，便會產生嚴重落差，引發旅遊糾紛。

所以，旅遊商品的有形化，便是降低旅客認知落差風險的重要功能。旅遊產品規劃可以盡量運用網路、影音資訊或虛擬實境（Virtual reality, VR，圖 9-5）來展示旅遊產品的真實狀況，減少主觀認知產生的誤會。

圖 9-5　The Louvre 法國羅浮宮－線上參觀連結 https://www.louvre.fr/en/online-tours

　　同時，為了說服消費者，增強消費者對旅行社及旅遊產品的信心，旅行社也常會利用官方認證（圖9-6）、名人推薦、良好的企業形象、重視公共關係等方式宣傳，增加消費者對旅行社的正面印象連結，讓消費者對旅行社產生信心，進而願意購買旅行社推出的旅遊商品。

圖 9-6　官方對旅遊產品的認證推薦

9−2 旅遊產品規劃的原則

　　旅遊產品規劃，牽涉到的內容，包括：人身安全、服務內容、服務品質及商業利益，所以在做規劃考量時，必須掌握以下幾項原則（圖 9-7）：

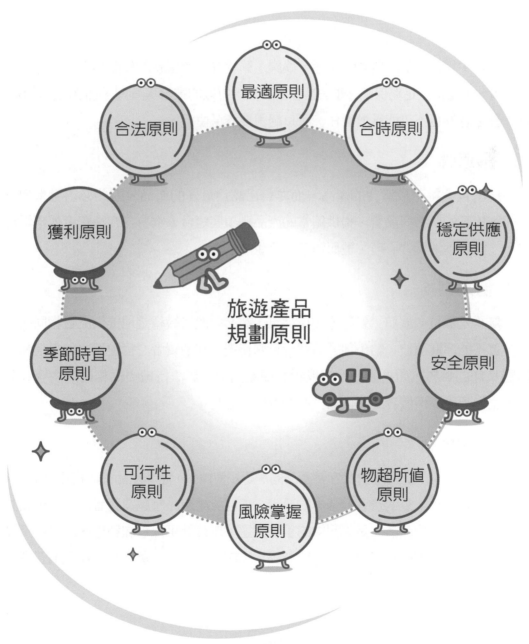

圖 9-7　旅遊產品規劃的原則

一、安全第一

旅遊並非冒險，旅遊過程中，團員的人身與財產安全顧慮，都要詳細考慮與規劃，不能為了追求刺激感或新奇體驗，如：高空彈跳、風箏衝浪等具危險性活動，或面臨戰爭、暴亂、治安風險等天災人禍的風險地區，而讓旅客暴露在危險的威脅下，這是最重要的考量。

二、合法性

行程中提供住宿、膳食、交通、娛樂、購物等旅遊服務的相關業者，必須是合法業者，才能提供足夠保障。非法業者由於缺乏有效的監督與管理，危險性也較高，萬一發生意外更不可能承擔責任，所以絕對要避免使用。

三、最適性

為消費者挑選最適合的產品，而非自己認為最好的產品。因此必須考量消費者能夠接受的價格與品質，提供適當的產品選項與組合。唯有符合消費者或市場需求，才能打動消費者心理，進而願意購買產品。

四、穩定供給

無論是機位、旅館、餐飲等接待品質，都必須能持續穩定地提供品質相同的產品，更不能厚此薄彼，給予部分消費者特殊待遇。在消費者心目中建立值得信賴、品質良好的聲譽。如果囿於季節或特殊節慶因素，無法持續提供相同的內容或品質，也必須先向消費者說明，以免消費者期待落空。

五、物超所值

「物有所值」指的是消費者對產品的「認知價值」，而非產品的「實際價值」，期待「物有所值」是消費者最基本的要求，如何能讓產品超越消費者的期待，設計出「物超所值」的產品，是規劃中的重要課題。旅行社可以善加利用團體的數量優勢，或淡、旺季節的落差等手法，設計出「物超所值」的旅遊產品，創造消費者、產業資源與旅行社，三贏的美好成果。

六、風險掌握

所謂的「行船走馬三分險」，旅遊途中，總有許多風險無法完全掌握，如：颱風影響行程、當地國發生政變等天災人禍、航空公司罷工、旅館遭政府徵用等人為因素困擾。稱職的旅遊規劃師，必須盡量掌握與觀光目的地相關的訊息與細節，盡可能趨吉避凶、排除風險存在，盡快解決人為的困擾，將團體行程覆蓋在安全的保護網中。

七、可行性

無論目的地是貴氣逼人的頂級旅館，或讓人驚嘆的世外桃源，針對不同消費者，遊程規劃安排的內容必須在「目的地的可行性」、「旅遊的內容或主題」、「費用的合理性」等各方面因素都具體可行，才不會淪為天馬行空的狂想。

八、季節時宜

季節因素包括自然的季節，如：春、夏、秋、冬四季，還要包括南、北半球的時序交換，及市場的商業性季節如：淡季、旺季等。在做遊程規劃時，必須將這些因素慎重考量，確保旅遊品質的穩定性，例如：同樣的行程，夏季與冬季就不能一體適用，必須考量夏季晝長夜短、冬季晝短夜長的差異，妥善規劃行程的時間利用。

九、獲利

企業要永續經營，就必須賺錢、獲取收益。旅行社仍然屬於營利事業，賺取合理的利潤可以提供公司收益，穩定從業人員的就業機會與保障家庭生活，也是善盡社會責任的一環。因此，規劃的旅遊產品，要能為公司帶來合理的收益（fair return），也是旅遊產品規劃的重要原則。

9–3 旅遊產品規劃流程

旅遊產品規劃，對旅行社營運有重大的關聯性，因此，從產品的提案建議開始，到旅遊企劃定案，都有一套嚴密流程，以便掌握商機，能為旅行社帶來穩定收益。以下依旅遊產品的成形過程，說明如下：

一、產品意見整合

企劃或業務部門，依據市場發展趨勢，對於未來有機會發展的產品提案推薦，並蒐集相關的資訊或佐證資料，在內部產品會議中，對於正、反意見進行討論、與意見整合。

二、設定營運目標

經過產品會議初步認定，具有可行性的產品，依市場調查結果，由企劃部門依「出團量」及「旅客人數」預估市場接受度，預先設定營運目標（分別依月份、季度、全年為單位），作為遊程規劃的主軸與依據。

三、資料蒐集與整理

為了讓產品規劃更周詳，必須盡可能蒐集觀光資源的分布情形，評估各個資源的觀光價值，並進一步了解當地觀光產業的接待品質與能量。此外，當地景點的交通建設狀況（如：公路、鐵路、機場、港口）、交通工具的服務品質、申辦入出境手續（簽證）的難易度等，也是重要的考量因素。再者，當地的政治、社會、經濟現況，如果出現不穩定因素，也會影響旅遊團體的安全性、旅遊品質與品質穩定性。

觀光資料的來源（圖 9-8），除了時下最方便的網際網路資料外，觀光推廣單位也常會藉由舉辦「旅行同業的考察旅行」（Familiarization Trip / FAM Tour）來讓旅行同業親自體驗，也有旅行社自行前往考察。此外，闢有航線飛航當地的航空公司、該國大使館或觀光推廣機構、國際旅展、國外旅行社、同業等，都可提供許多第一手旅遊資料。

圖 9-8　各種旅遊資訊與書籍

四、市場定位

　　所謂的市場定位，主要希望瞭解「公司產品在消費者心目中的位置」，

　　同時要瞭解「公司所希望擁有的定位」，並盡量拉近兩者間的差距。同時，配合定位方向來規劃相關的行銷活動。依據產品的重要特色定位，滿足顧客的夢想與需求。

　　關於旅遊產品的市場定位，可以從以下四個方向來參考（表 9-1）：

表 9-1　旅遊產品的市場定位

參考因素	說明
公司品牌形象	產品品質與內容必須符合公司一貫的品牌形象，才能建立消費者的信心與信任。
產品設定的目標客戶族群	所有設計必須符合該族群的喜好，才能被市場接受。
產品重要屬性	度假旅遊、親子旅遊、蜜月旅行、獎勵旅遊、宗教朝聖之旅等。
主要的、潛在的競爭者	產品上市後，可能伴隨而來的競爭與因應策略。同業是對手、也是捕手，彼此之間除了競爭關係之外，也可以存在著互補關係。

五、協力廠商選擇

蒐集與瞭解相關產業協力廠商的資訊，從中選擇可以合作的協力廠商，做為行程中各項具體服務內容的提供者，協力廠商考量因素如下（表 9-2）：

表 9-2　協力廠商考量因素

協力廠商	考量因素
交通工具	1. 航空公司（班機航點、航線、班次多寡、時間、價格、機位供應量、公司形象） 2. 遊覽車（內裝設備及安全性） 3. 火車（路線、班次、安全性、準點率） 4. 船舶（特色與行程的接駁順暢度）。
當地接待旅行社	具接待資格的合法旅行社，及對方信譽、規模，適合的合作方式與條件。
住宿酒店	當地住宿酒店的等級、地點、房間數、服務設施、服務品質、價格。
餐廳	位置地點、餐飲特色、供應品質、衛生、裝潢、停車、價格。
觀光資源經營者	觀光價值、特色、交通條件、特殊限制、價格。
觀光紀念品業者	當地特色、商品價值與種類。

此外，在選擇協力廠商時，對於掌握與控制關鍵性資源（如：機位）廠商，也要特別注意，盡量減少對單一供應商的依賴，以免反遭到廠商控制，而威脅到產品的正常出團供應。旅遊產品規劃師應該另外尋找可以替代的廠商作為備案，如有必要時可以取而代之，不至於受到供應商牽制。

六、實地勘察

當旅遊規劃初稿完成後，為了確認內容的可行性與品質，公司通常會安排至少一次的實地勘察之旅，以確認行程所有細節、適當的行程天數、出團頻率及日期設定、協力廠商接待能力等。

七、修正與定案

經過實地考察，根據考察心得做遊程的最後修正。同時，確定選擇各相關協力廠商名單，並再核對一次估價內容，評估變數，做成最終版本的產品定案。

八、定價與包裝

產品定價，除成本考量之外，也必須將國際匯率的風險計算在內，必須考量市場競爭因素，瞭解消費者願意接受的價格區間及競爭者（或潛在競爭者）的競爭策略。最後，由於旅遊產品看不見、摸不著的特性，產品的包裝，讓消費者留下深刻印象，也是很重要的一環。

九、教育訓練與行銷

產品設計完成後，仍有賴於公司同仁、同業們的努力推廣，因此，完整的產品教育訓練是必須的，尤其是第一線全體業務人員，務必瞭解產品的設計理念、特色與優點，及與同業競爭者的產品分析。

公司的行銷配套也可以藉由平面媒體、廣播電視、網路、產品發表會、促銷與贈獎、旅展與交易會等場合，讓產品可以被眾所周知並樂於接受。

十、檢討與修正

針對市場反應、與首發團體回饋意見，滾動式修正產品細節，以便貼近市場喜好，並提升顧客滿意度。

9-4 旅遊產品成本估算

旅遊成本即「完成遊程所需要花費的所有費用」，這是在產品規劃中，最重要的一環，茲分別詳述如下：

一、交通費（車、船、飛機、接駁、其他特殊工具）

國內旅遊產品以遊覽車費用為主；國外旅遊產品以機票費用為主，當然，還包括遊程中所適用到的所有交通工具。

依國內法規，大型遊覽車的座位，不含司機，應有 43 位。因此，團體人數必須注意配合，不可超載。另外，遊覽車的租金通常以「日」為單位，租金的構成通常包含司機薪資、車輛租用及油資，因此，行程內所行駛路程的「里程數」就會影響到租金高低。此外，連續租用數天，當然比只租用一天優惠。而淡旺季，當然也

會影響到租金多寡。車輛通行費（如：高速公路通行費）及停車費另計，不含於租金費用中。有部分遊覽車公司還會將應給予司機的小費包含在內，但非通例，應該先問清楚。

在國外旅遊行程中，「機票費用」往往佔了交通費用的最大宗。團體因為人數優勢，通常可以獲得團體優惠票價，但也要注意各航空公司對於「團體」有不同的優惠條件與限制，大部分航空公司對於「團體」的定義是：10 張全票（GV10）以上，可以視為團體享受優惠。有些航空公司為了爭取市場，對「團體」的門檻降低為 7 張全票（GV7）以上。

旅遊團體除了票價優惠之外，通常會在滿 15 張全票的條件下，額外提供一張給予領隊人員的免費票（Free of Charge, FOC），通稱為「15＋1」。但隨著經營環境的變化與成本高漲，疫情前（2018 年起）已有許多歐洲籍的航空公司打破慣例，不提供團體優惠價與「15+1」，一律改以個人機票計價。疫情之後，可能會有更多航空公司跟進這個趨勢。

如果團體行程中，另有使用到其他交通工具，如：火車、高鐵、渡輪、定點接駁巴士、纜車或其他特殊工具（如牛車、馬車），也應該在這一項目中，一併列入計算（圖 9-9）。

圖 9-9　日本新幹線高鐵是旅遊行程中受歡迎的交通工具

二、旅館住宿費

旅遊團體在住宿安排上，基本上以「**兩人住宿一間標準雙人房**」為原則，房間費用由兩人共同負擔。在國內旅遊部分，偶有四人一室的安排，以節省預算，甚至學生團體可能會有六人、八人住宿團體房的安排。

如果消費者要求單人獨居一房或三人住宿一間，或要求提升住宿房間等級等意見，旅行業者一方面必須確認住宿旅館是否可以提供這類房型的房間，一方面在費用方面也需要特別注意應該適度調整，如客人指定單人住宿一間客房，則須另付單人房差額（Single supplement）。

三、餐膳費（早、午、晚餐、中式 / 西式、風味餐）

旅遊團體的早餐一般由旅館提供，通常採取自助餐或套餐方式供應，會附加在旅館住宿費用中，因此，住宿費用也常會影響早餐內容的豐富度，旅行社規劃住宿時應要注意此差異。

國內旅遊的午、晚餐通常是以「桌菜」方式安排，計價方式以「桌」為單位，通常一桌可以坐 10 人，未滿 10 人也以一桌計算。為了因應可能的人數變化，經常接待國內旅行團的餐廳，有時也會以「半桌」來彈性計價，即以一桌的單價折半（50%）計算，讓旅行社減輕負擔，但菜餚的份量也會縮減一半，只足夠讓五個人食用。國外旅遊時，西式餐廳通常以「人數」為計價單位，比較不會有類似問題。

中式桌菜通常至少六菜一湯，並涵蓋二種以上不同的肉類主菜，並搭配其他蔬菜、蛋類與豆類食材。中式桌菜對於飲食有特殊需求的消費者（如：忌食某些食材），因為菜色選擇比較多樣化，因此也比較容易安排。西式的用餐方式比較個人化，從前菜到主菜、甜點及飲品，都須一一協助旅客完成選擇，甚至因團員選擇的主菜（牛肉、雞肉、魚肉等）不同，也會導致價格不同，而通常旅行社只能以固定的預算額度來核銷，領隊必須自行設法挪動金額、截長補短，注意不要超過預算，來應付這些不同的餐費總和，非常不易處裡。

「風味餐」（圖 9-10）是以當地著名的特色餐飲或菜色為主，如：客家擂茶、萬巒豬腳、日月潭總統魚、原住民風味餐等，讓消費者體驗不同的飲食文化，用餐預算會比一般餐膳費用較高。

圖 9-10　葡萄牙里斯本的海鮮風味餐。

　　國外的中式餐廳通常會隨桌提供免費熱茶，西式餐廳通常會提供免費飲用水（非礦泉水）。除非事先已承諾安排，通常團體餐費不包含飲料費用，如消費者要點用飲料佐餐，如：果汁、汽水、礦泉水、啤酒或其他酒類等飲料，須由消費者自行付費，這點也必須向消費者說明。中國大陸的團體用餐，則常會包含每桌限量的「酒水」，即啤酒與汽水，如團員不喝啤酒，可以換成汽水，但不另退差價。

四、門票及活動費

　　行程中進入景點所需的門票費用，參加體驗、DIY、遊湖、泛舟等活動費用。許多景點或遊樂園區是採一票到底的方式收費，但在中國大陸的部分景點，因為景區遼闊或另有安排，通常景區門票還會分段收取，即：除了大門門票之外，景區內各分項景點（如：接駁車、樓、閣、塔等）還須另外收費進入。在日本地區，則常見景區不收費，但特定地區（如：天守閣（圖 9-11）、展望塔）要另外收費，這是在估價時要特別注意的細節。門票及活動費用項目通常也有團體優惠價格，但要注意的是，各景區對於團體人數門檻不一、提供的優惠也不同，估價時也要確認清楚。

圖 9-11　日本古城的「天守閣」需要購票進入。

五、保險費

　　依法令規定，旅行社必須強制投保的保險有「履約責任險」與「契約責任險」。其中「履約責任險」是旅行社依「年度」向產物保險公司投保，「契約責任保險」是依「團體」的規模，逐團集體向保險公司投保。保險額度必須依法律（旅行業管理規則）的規定投保，並不得低於法定最低投保金額，為消費者提供足額保障。至於「旅行平安保險」則應由旅客自行投保，如旅行社對旅客有承諾附加這項保險，則一併列入計算。

六、導遊費

　　「導遊」與「領隊」人員為專業人員，公司派遣導遊與領隊人員帶團，應於團費成本中列計導遊、領隊的出差費，以保障旅遊品質。這項費用是以「日數」為計算單位，視實際出團日數給付。「小費」部分，主要是由旅客主動、視其對導遊與領隊人員的服務滿意度，另外給予，並表達感謝之意。有部分旅行業者也會直接在旅遊成本中列入，並非業界慣例。

七、停車、通行費

　　行程中所需的各種公路、橋梁等關卡的通行費用（如：高速公路通行費），或於旅行過程中的需要，如：路邊停車場、風景區、住宿過夜等停車費用，這部分費用通常很難精準估算，一般是由企劃人員依經驗，從寬預估全程所需的費用額度，再由司機憑收據實報實銷。

八、雜支（小費、行政費、其他）

　　在進出旅館、機場、火車站、碼頭等地，團體行李的搬運通常需要行李員來協助處理，因此，行李員小費必須列入成本估算。但飯店行李員將團員行李由大廳送往各團員房間，這部分屬於個人行李，應由團員自行支付。團體該支付小費的場合，還包括高級餐廳、表演場地、交通工具的司機等服務人員，這些小費也應該列入計算。此外，團體在外地運作途中，可能會產生一些不在預想中所能掌握的臨時費用，為了讓團體運作順暢，通常會預估一筆費用當作零用金，以因應不時之需。旅行社的服務費也常被包含在此項目中。

　　以上各項開支項目為團體運作中經常性的支出項目，在國外旅遊產品部分，因與國外業者之間，視地區不同，約定以美金、歐元、日幣或人民幣等國際流通貨幣為報價、結帳的基準，因此，還要加上匯率的參考值，才能更加精準估算。以下兩份為旅行社通用的估價單範本，提供讀者參考（表9-3、9-4）：

表 9-3　國內旅遊團體估價單

國內旅遊團體估價單

預定出發日期：　　　年　　月　　日至　　月　　日
團體預估人數：　　　位　　　　　　　　報價日期：
團體聯絡人：　　　　　　　　　　　　　承 辦 人：

預定行程				
項目	內容	費用	每人分攤	備註
交通	43 座豪華遊覽車 每日租金　　x　　日			
	其他工具：			
膳食	早餐　　　/桌 x　　次			可視需要調整
	午餐　　　/桌 x　　次			可視需要調整
	晚餐　　　/桌 x　　次			可視需要調整
* 用餐以 10 人為一桌，餐費以「桌」為單位。				
住宿	第 1 天住宿飯店			房型
	第 2 天住宿飯店			房型
門票與 活動費	地點：			團體優惠價
旅行社契 約責任險	200 萬主險 + 20 萬醫療險			
綜合費用	通行費、停車費、司機及導 遊人員小費、雜支			
費用				

總經理：　　　　　　　　線控經理：　　　　　　　　承辦人員：

表 9-4　國外旅遊團體估價單

國外旅遊團體估價單

報價日期：　　　　　　　　　　　　　　　參考匯率：

團體行程		備註
機票 TKT		航空公司 進 / 出點
機場稅 TAX		臺灣 / 當地
當地接待社報價 Local Tour Fare		旅行社
簽證費 VISA		
保險 Ins.		200 萬＋20 萬 契約責任險
領隊雜費分攤		屬於領隊開支的簽 證、保險、機場稅等
機場接送		
導遊費		
領隊費		
刷卡手續費		
成本小計		
利潤		含臨時雜支
直售價		
定案：		

總經理：　　　　　　　　線控經理：　　　　　　　　承辦人員：

9-5 旅遊產品的包裝與行銷

俗話說：「人要衣裝、佛要金裝」，說明了包裝的重要性。旅遊產品規劃最終目標，當然是在市場中得到消費者的認同與支持，為公司贏得信譽與利潤。因此，產品行銷與包裝方法，便是達成目標的最後一哩路。規劃人員莫不絞盡腦汁、努力包裝產品，希望能打動消費者，務求將產品順利熱賣。但是相關的行銷包裝，也有一定尺度，不能流於誇大不實，或蓄意含糊不清、誤導消費者認知，否則必定會導致旅遊糾紛，旅行業者不可不慎。關於旅遊產品包裝，有下列五個重要原則：

一、誠信原則

信義為立業之本。講究「誠實」與「信用」，是企業的責任與天職，也是永續經營的基礎。因此，包裝與行銷的過程中，雖然必須將產品適度美化，但不可以浮華誇大，更不可以有所隱瞞矇騙。畢竟，建立消費者對公司與產品的信心，才是公司永續經營的基礎。

二、透明化原則

詳細說明產品內容，有關旅館等級、航班資訊、餐食內容、旅遊內容描述、交通安排、行車時間、進店購物次數等，都應用消費者能接受的方式表達，藉此傳達遊程產品的價值、特色、理念。其他如：自費活動的項目與價錢、出發地與機場間接送的安排等細節，都應向消費者清楚說明，不要留下各自解讀的空間，以免造成糾紛。

三、有形化原則

由於受到旅遊商品的不可觸摸性所影響，因此，實際地描述產品，佐以各項內容圖片、官方網站等資料為證，有助於降低消費者心理預期的落差。此外，藉助各項具公信力的認證、獎項、名人推薦、公信單位或消費者推薦及知名企業或團體的承辦記錄等，都可以讓無形的旅遊產品有形化，讓消費者更有信心。國內由中華民國旅行業品質保障協會，為鼓勵推廣優質旅遊行程，提升旅遊品質，每年辦理「金質旅遊行程」（圖 9-12）選拔活動，藉由選拔及推薦優質旅遊行程，讓旅遊消費者買得安心、玩得開心，也讓旅行業者賣得放心、做得順心，更為旅遊市場建立帶

頭示範作用，協助業者全面提昇旅遊品質，達到旅遊消費者及旅行業者互信雙贏。
（2020 金質旅遊選拔活動因新型冠狀病毒影響，暫停舉辦一屆。）

圖 9-12　中華民國旅行業品質保障協會－金質旅遊行程獎章

四、美夢原則

想在巴黎香榭大道喝杯香濃咖啡？想在水都威尼斯的貢多拉（Gondola）上聽著船伕高歌一曲 O sole mio（我的太陽）？不登長城非好漢、不吃烤鴨更遺憾？每一個人對於「旅行」都有自己的夢想，旅遊規劃人員必須掌握消費者對旅行的慾望與想像，為消費者編織一場關於旅行的美夢，並為旅客逐步勾畫出清楚的旅行藍圖，最後幫助引導旅客逐夢踏實、美夢成真。

五、差異化原則

暢銷產品容易引起同業模仿，旅遊規劃人員必須醒目的標示出產品與眾不同之處，讓消費者容易比較產品差異，幫助消費者做出最好選擇。

對於消費者而言，除了價格以外，「感性」往往是決定購買與欣賞產品的重要原因。而一段隱藏在旅遊目的地背後的故事或歷史，如：以「杭州西湖」為場景的愛情故事──白蛇傳，國內與客家歷史、文化與美食有深厚關聯的新竹縣北埔鄉的「金廣福公館」，影響臺灣百年歷史、位於霧峰的「林家宮保第園區」等等，如能妥善加以利用，更能增添旅遊產品的價值感與吸引力。

第四篇

旅遊實務操作

第10章
國境通關實務

學習目標

1. 瞭解護照與簽證的意義與法律效果
2. 瞭解護照的種類
3. 瞭解簽證的種類
4. 熟悉出境及入境通關作業流程

　　出國旅遊的第一個挑戰，就是出入國境的各種文件準備與現場相關的通關審查流程。面對陌生規定、嚴肅官員及警戒狀態，常會讓旅客感到緊張與不適應。本章將針對入出境通關應注意的事項做說明，希望能讓讀者更加瞭解流程，放鬆心情、平安順利地踏上旅行。

章前案例

PO 網炫耀有大陸護照　赴俄旅遊變大陸人

有國人赴大陸旅遊，因緣際會持有對岸臨時性質的護照，出於好奇 PO 網炫耀，卻遭人檢舉，被政府機構依法撤銷戶籍的事件。依據《臺灣地區與大陸地區人民關係條例》第 9 條之 1 規定，臺灣人民不得在中國大陸設有戶籍或領用中國大陸護照。

根據媒體 2017 年 11 月 6 日報導：臺中市某旅行社顏姓領隊，10 月初帶 20 人旅遊團到大陸東北及俄國海參崴旅遊，大陸旅行社為臺灣團員辦理「一次性中華人民共和國護照」以便入出境俄國。顏先生因第一次拿到對岸護照，自覺機會難得，出於炫耀心態，於是在臉書貼上照片，還與他的中華民國護照並列對比。結果返國後，遭人向移民署檢舉，不僅中華民國護照隨即遭外交部註銷，臺中市清水區戶政事務所也發函通知他：因他的身分已轉為大陸人民，必須繳回身分證及註銷戶籍，顏先生頓時成為大陸同胞。

戶政所表示，接到移民署通知必須註銷顏先生的身分證及戶口名簿、戶籍後，立即發函通知顏先生，限期辦理繳回身分證及註銷戶籍。顏先生起初還以為是詐欺集團所為，親自去戶政事務所求證後，才知道自己真的失去中華民國身分證、戶籍跟護照，成為「大陸人士」，因此提出申訴，希望能儘快恢復戶籍跟國籍身分。

瞭解內情的旅行業者說，如果在臺灣依規定申辦俄羅斯簽證的費用約 4,000 元，且程序繁瑣、曠日費時；但如果進入大陸，在邊境城市辦理這種一次性中華人民共和國護照，只要人民幣 160 元（約新臺幣 800 元），申辦速度又快，因此，到大陸旅遊又要順道出境的旅行團或個人，都會走這種程序，且已經行之多年，從來沒有聽說有類似顏先生的狀況發生。

據戶政人員表示，向移民署檢舉的圖片是對岸護照正面、內頁個資、相片的部分，刻意避開隔頁「限隨旅遊團隊一次出入境有效。出入境口岸：琿春。」的註記，故意要惡整顏先生的意圖非常明顯。因為已經引起國人關注，針對這件事移民署回應說：「如經查證顏男確未涉及身分轉換，將盡速協助其回復身分。」陸委會則呼籲，國人持中國一次性護照仍是不被容許的，無論是旅行團體或個人，旅行業仍應依正常管道辦理簽證手續，不要便宜行事，以免影響消費者權益。

10-1 護照與簽證

一、護照（PASSPORT）

凡準備出國旅行的旅客，每個人都必須向主管機關——「外交部」申請發給「護照」，以便離開國境，從事國際旅行，依據《護照條例》定義：「護照，指由主管機關或駐外使領館、代表處、辦事處（以下簡稱駐外館處）發給我國國民之國際旅行文件及國籍證明。」[1] 據此，我們可以理解，「護照」其實就是國人在國外旅行時候的身分證明文件。

在臺灣設有戶籍的國人，必須親自辦理申請，並可依下列方式辦理護照，方式如下：

（一）本人親自至【外交部領事事務局】，或外交部中、南、東部或雲嘉南辦事處辦理。

（二）若本人未能以上述方式親自辦理，亦可親自持憑申請護照應備文件，向全國任一戶政事務所臨櫃辦理「人別確認」後，再委任代理人（如親屬、旅行社等）續辦護照。

（三）若無急需使用護照，亦可在戶政事務所申辦護照。

辦理護照需要繳交的規費：在國內年滿 14 歲者申請（換）護照效期皆為 10 年（遺失補發者的護照效期仍以 5 年為限），護照規費為每本新臺幣 1,300 元；未滿 14 歲者護照效期縮減，每本收費新臺幣 900 元。

辦理護照（圖 10-1）所需的工作天數（自繳費的次半日起算）：【一般件】為 4 個工作天；【遺失補發】為 5 個工作天。

1　《護照條例》第 4 條第 1 款。

圖 10-1　申辦護照所需文件

　　護照並非單一不變，對於不同身分的持用者，又有不同種類及使用規定，相關內容說明如下：

（一）護照種類

　　依據旅客身分不同，護照又分：「外交護照」、「公務護照」及「普通護照」三種，及特殊的「G 類護照」，相關使用說明如下（表 10-1）：

表 10-1　護照種類分類

護照種類	適用對象
外交護照	1. 外交、領事人員與眷屬及駐外使領館、代表處、辦事處主管之隨從。 2. 中央政府派往國外負有外交性質任務之人員與其眷屬及經核准之隨從。 3. 外交公文專差。 　(1) 上述所稱眷屬，以配偶、父母及未婚子女爲限。 　(2) 外交護照之效期以五年爲限。 　(3) 該護照效期內持用事由消滅後，除經主管機關核准得繼續持用者外，應依主管機關通知期限繳回護照。
公務護照	1. 各級政府機關因公派駐國外不符使用外交護照之人員及其眷屬。 2. 各級政府機關因公出國之人員及其同行之配偶。 3. 政府間國際組織之中華民國籍職員及其眷屬。 　(1) 上述所稱眷屬，以配偶、父母及未婚子女爲限。 　(2) 公務護照之效期以五年爲限。 　(3) 該護照效期內持用事由消滅後，除經主管機關核准得繼續持用者外，應依主管機關通知期限繳回護照。
普通護照 （圖 10-2）	具有中華民國國籍者。（效期如表 10-2）
G 類護照	1. 因中華民國國際處境之特殊性，所核發之「外交護照」或「公務護照」常有使用不便、因政治因素被拒絕入境的情形。所以、外交部核發給部分駐外人員持用。 2. 外觀與普通護照相同，差別爲護照號碼爲 G 開頭（普通護照爲九碼數字、無字母）。

圖 10-2　2021 年 1 月 11 日爲提升臺灣辨識度發行的新版護照。

表 10-2　普通護照效期

效期	條件
10 年	14 歲以上（含未服兵役男子及役男）。
5 年	1. 未滿十四歲者。 2. 持照人護照遺失或滅失申請補發。 　(1) 護照申報遺失後於補發前尋獲，原護照所餘效期逾五年者，得依原效期補發。 　(2) 護照經申報遺失後尋獲者，該護照仍視爲遺失。
說明	護照效期屆滿，不得延期，必須重新辦理。

（二）護照重要須知

　　「護照」屬於公文書的一種，持有護照的人應妥善保管與使用，不可以擅自在護照上塗鴉、加蓋紀念章戳、貼紙，否則，可能被視爲僞（變）造護照（圖 10-3），而被拒絕入境，甚至遣返，依據《護照條例》第 5 條：

　　…護照除持照人依指示於填寫欄填寫相關資料及簽名外，非權責機關不得擅自增刪塗改或加蓋圖戳。

　　先前曾有民眾於國外旅遊時，加蓋旅遊紀念章於護照最後一頁，導致護照失效，被要求重新申辦一本。也有民眾基於政治理念，而擅自在護照封面加貼特殊圖案貼紙，以遮蓋護照上的國徽或國名，而被外國的入出境管理單位（移民局）以「變造護照」爲理由拒絕入境、並直接遣返臺灣的案例。網路上可以看到的貼圖護照，通常都是持照人在通過入出境關卡之後，再將貼紙貼上護照封面拍照炫耀，國人不可不慎。

圖 10-3　民眾擅自變造護照是違法行為

此外，依據《護照條例》第 25 條：持照人有下列情形之一者，主管機關或駐外館處應廢止原核發護照之處分，並註銷該護照：

1. 有前條第二項第二款規定情形。
2. 於護照增刪塗改或加蓋圖戳。
3. 依規定應繳交之護照有事實證據足認已無法繳交。
4. 身分轉換為大陸地區人民。
5. 喪失我國國籍。
6. 護照已申報遺失或申請換發、補發。
7. 護照自核發之日起三個月未經領取。

另外，依據《臺灣地區與大陸地區人民關係條例》第 9 條之 1 規定，國人不可以同時領用持有大陸地區所發行的護照：

臺灣地區人民不得在大陸地區設有戶籍或領用大陸地區護照。違反前項規定在大陸地區設有戶籍或領用大陸地區護照者，…喪失臺灣地區人民身分…並由戶政機關註銷其臺灣地區之戶籍登記。

因此，國人一旦持有中國大陸所核發之護照，會被認為已經放棄中華民國國民身分，在臺灣的戶籍與身分證將被註銷，成為大陸人民，並將嚴重影響返回臺灣的權利，先前國內曾有類似案例發生，國人千萬不要輕易嘗試。

（三）持用第二本護照

　　至於國人是否可同時獲准持有兩本護照？答案是：可能的。依據《護照條例》第十八條：「……非因特殊理由，並經主管機關核准，持照人不得同時持用超過一本之護照。」所以，對於有特殊情況之國人，外交部依法有許可持照人得加持另一本護照之權限。申請者限為在臺設有戶籍國民、並須符合下列情況之一：

1. 因商務需要同時趕辦多個國家簽證，或在申辦簽證期間另需護照緊急出國處理商務。

2. 現持護照內頁有特定國家之簽證或入出境章戳，致申請擬赴國家之簽證或入境該國可能遭拒絕情形，或擬赴國家因敵對因素，致先赴其中一國再赴另一國可能遭拒絕入境情形。

3. 因急難救助等人道考量事由、其他不可抗力原因，經外交部審認確有加持必要。

　　符合以上情況，最重要的事還需經過外交部的審議確認同意，才可以申請第二本護照，第二本護照的效期為一年六個月。持照人還要注意，入出同一國家應使用同一本護照，切勿交替持用不同護照入出境，以免造成通關困擾。

　　國人因為商務需要、國際政治因素、緊急事由或其他不可抗力因素，經外交部認定確有加持第二本護照的必要，可以獲外交部得同意發給。[2] 現實案例如：目前部分阿拉伯國家（阿拉伯國家聯盟 League of Arab States）因政治因素而全面抵制以色列，因此，如果旅客護照裏有以色列的官方簽證或入境章戳，將被這些阿拉伯國家拒絕入境。為了讓有重要商貿理由，必須同時跨國遊走這兩國的國人，能順利入出境，外交部在審核理由後，有可能會同意發給第二本護照。因此，只要提出來的理由能被外交部接受，是有可能獲准申辦。

（四）護照遺失

　　如果遺失護照，可以在向警察機構報案取得證明後，向外交部申請補發。依《護照條例》第 20 條：「持照人護照遺失或滅失者，得申請補發，其效期為五年。…護照申報遺失後於補發前尋獲，原護照所餘效期逾五年者，得依原效期補發。」如果護照是在國外遺失，仍須取得當地警察機構的報案證明後，再向我國的駐外使領館或辦事處申請補發。

2　外交部《申請加持第二本普通護照送件須知》。

在臺灣設有戶籍的國民，如於國外因遺失護照或護照逾期，來不及於當地等候申辦新護照，而且急須返國者，可以向駐外使領館或辦事處申請「入國證明書」（圖10-4），以替代護照持用返國。返國後，再向外交部領事事務局申請換發新照，要注意的是：持「入國證明書」者，應盡量搭乘直航臺灣的班機，如必須轉機過境第三國者，申請人必須事先向擬搭乘之航空公司及擬過境國家之相關移民主管機關，確認同意旅客以「入國證明書」登機及過境轉機。返抵臺灣後，須於機場的移民署櫃檯，辦理「入出境許可證」（圖10-5），並憑此入境通關。

圖 10-4　入國證明書樣本

圖 10-5　入出境許可證樣本

二、簽證 VISA

　　「簽證」在意義上為一國之入境許可。依國際法一般原則,任何國家並沒有無條件准許外國人入境的義務。目前國際社會中,也很少有國家對外國人之入境毫無限制。因此,「簽證」制度即各個國家,對於來訪之外國人進行的先行審核過濾手段,確保入境者皆屬善意,不致影響國內的安全與穩定,且不致成為當地社會之負擔。

依據外交部領事事務局的範例說明，中華民國的簽證樣式（圖 10-6）及內容如下：

圖 10-6　中華民國簽證範例[3]

1. 簽證類別

中華民國的簽證依申請人的「入境目的」及「身分」，分為四類：

(1) 停留簽證（VISITOR VISA）：係屬【短期簽證】，在臺停留期間在 180 天以內。

(2) 居留簽證（RESIDENT VISA）：係屬於【長期簽證】，在臺停留期間為 180 天以上。

(3) 外交簽證（DIPLOMATIC VISA）：發給外交人員及眷屬。[4]

3　資料來源：外交部領事事務局 https://www.boca.gov.tw/cp-237-3822-b12d4-1.html

4　《外國護照簽證辦法》第五條：外交簽證得適用於持外交護照或元首及副元首通行狀之左列人士：
　　一、外國元首、副元首、總理、副總理、外交部長及其眷屬。
　　二、外國政府派駐中華民國之人員及其眷屬與隨從。
　　三、外國政府派遣來華執行短期外交任務之官員及其眷屬。
　　四、中華民國所參加之政府間國際組織之外國籍行政首長、副首長等高級職員因公來華者及其眷屬。
　　五、外國政府所派之外交信差。

(4) 禮遇簽證（COURTESY VISA）：發給依國際慣例應予禮遇之人員。[5]

2. 入境限期（ENTER BEFORE 欄）：係指簽證持有人使用該簽證之期限，例如 ENTER BEFORE：APRIL 8 ,1999 即 1999 年 4 月 8 日後該簽證即失效，不得繼續使用。

3. 停留期限（DURATION OF STAY）：指簽證持有人使用該簽證後，自入境之翌日（次日）零時起算，可在臺停留之期限。

 (1) 停留期一般有 14 天、30 天、60 天、90 天等種類。持停留期限 60 天以上未加註限制之簽證者，倘須延長在臺停留期限，須於停留期限屆滿前，檢具有關文件向停留地之內政部移民署服務站申請延期。

 (2) 居留簽證不加停留期限：應於入境次日起 15 日內或在臺申獲改發居留簽證簽發日起 15 日內，向居留地所屬之內政部移民署服務站申請外僑居留證（ALIEN RESIDENT CERTIFICATE）及重入國許可（RE-ENTRY PERMIT），居留期限則依所持外僑居留證所載效期。

4. 入境次數（ENTRIES）：分為【單次（SINGLE）】及【多次（MULTIPLE）】兩種。【多次】註記即：在效期內不限入境次數。

5. 簽證號碼（VISA NUMBER）：旅客於入境時應於 E / D[6] 卡填寫本欄號碼。

6. 註記：係指簽證申請人申請來臺事由或身分之代碼，持證人應從事與許可目的相符之活動。

　　依據各國慣例，簽證的發給種類與形式，會依旅客的目的與身分而有所不同，茲詳述如下：

（一）簽證類型

　　大多數國家都會要求入境旅客所持護照需有六個月以上效期，以免藉故造成逾期居留事實，會為管理單位造成困擾。許多國家也會針對簽證申請人申請入國的目的進行審核，並依此發出不同准許理由的簽證，常見類型如下（表 10-3）：

5 《外國護照簽證辦法》第七條：禮遇簽證適用於持外交護照、公務護照、普通護照或其他旅行證件之左列人士：
　一、外國卸任元首、副元首、總理、副總理、外交部長等及其眷屬來華短期停留者。
　二、外國政府派遣來華執行公務之人員及其眷屬。
　三、第五條第四款各國際組織高級職員以外之其他職員因公來華者及其眷屬。
　四、政府間國際組織之外國籍職員應中華民國政府邀請來華短期停留者及其眷屬。
　五、應中華民國政府邀請或對中華民國有貢獻之外國社會人士及其眷屬來華短期停留者。

6 入出境管理表格 Embarkation / Disembarkation Card，E / D 卡

表 10-3　簽證事由類別

類型	核發對象
觀光 / 商務簽證	短期停留之觀光旅客或商務人員。
工作 / 應聘簽證	符合該國法令並獲得正式聘用資格的專業人員。
學生簽證	獲得學校機構入學許可，並將註冊正式學籍的留學生。
依親 / 團聚簽證	已完成結婚程序的外籍配偶及未成年子女、三親等內血親。
度假打工簽證	提供給年輕的旅行者，有年齡上的限制。 通常有工作類型上的限制，或者是從事工作時間的長度限制。
創業家簽證	符合該國規定創業條件（投資金額、專利技術、提供就業）的企業家。
過境免簽證 Transit Without Visa, TWOV	便利持有經確認的續程機票、持有前往第三國有效簽證的轉機旅客，可以此方式過境而不需辦理簽證。 一般並不適用持候補機位者。

　　獲得簽證許可的旅客，務必要依照許可理由，前往該國進行活動。例如，觀光簽證的持有人，僅能以觀光客身分在該國活動，從事觀光、探親、社會訪問、商務、參展、考察、國際交流等，但不允許傳教弘法、開演唱會、執行業務（如醫師、律師）獲取利益等活動。學生簽證持有人，只能以學生身分在該國活動，不可以打工獲取薪資收入。

　　因此，旅客在入境時，對於移民官員的詢問，必須據實回答，不可自行美化、閃爍其詞或試圖欺瞞。如果因為語言溝通問題，可以要求移民官提供翻譯人員協助，切忌胡亂回答問題。曾經有暑期遊學團體成員，持觀光簽證前往美國短期停留，在通過移民官審查時，小學生因為行程中有學習語言文化的部分，竟然回答是來美國讀書，因此被拒絕入境、並直接遣返臺灣。

　　如果旅客違反簽證許可的理由或逾期停（居）留，而被管理單位查獲，將會被罰款、遣返、並可能受到「拒絕入境」的處分。在入境關卡，如果移民官懷疑簽證持有人真正的入境目的，可能與許可理由不同的話，有權直接拒絕該名旅客入境、並遣返原出發地。

（二）簽證發給形式

簽證申請與核發方式（表 10-4），通常依據各國的政治交流、友善程度，而有不同待遇，並用不同形式核發：

表 10-4　簽證發給形式

形式	說明
免簽證 Visa Free	完全無須辦理簽證，旅客可以直接前往。
落地簽證 Visa on Arrival	旅客抵達該國後再辦理簽證，無須事前申請。
電子簽證 Electronic Visa	取代紙本簽證，將申請人資料儲存在雲端檔案中。
簽證戳章 Visa Stamp	直接將簽證戳章蓋印於申請人的護照內頁中。
紙本簽證 Paper Visa	將簽證以單獨紙本方式，貼附於申請人的護照空白頁中。

簽證核發的形式不同，也說明了該國與本國間的政治交流與友善程度差異。「免簽證」與「落地簽證」的規定最為寬鬆，對於兩國旅客的交流也最為方便，是兩國之間關係十分良好的證明。根據 2021 年 3 月 26 日，中華民國外交部的資料顯示，共有 111 個國家及地區給予中華民國護照免簽證待遇，其中亞太地區 22 個、亞西地區 1 個、美洲地區 40 個、歐洲地區 44 個、非洲地區 4 個。包括有日本、新加坡、紐西蘭、加拿大、美國、英國、韓國等這些熱門旅遊地。持中華民國護照可落地簽證的國家達 40 國，包括：泰國、柬埔寨及馬爾地夫等。

「電子簽證」仍然要經過申請、付費、審核的過程，最後將所有資料以電子方式儲存，在護照內頁上完全看不到痕跡；「簽證戳章」也是要經過申請程序，核可後，將該國官方的簽證戳章直接蓋印於護照內頁上，並於入出境時直接註記相關資訊；「紙本簽證」（圖 10-7）是將簽證以單獨紙本方式，貼附於申請人的護照空白頁中，在政治意義上有「不承認這本護照的效力」，其背後有「不承認該國的獨立國家地位」的涵義，因此將該國的簽證另外以紙本的方式貼附於護照空白內頁上，且所有入出境註記等官方印記都簽注在這張紙上，不願簽注在護照內頁上。這些形式凸顯了國際政治的現實與無奈。

圖 10-7　紙本簽證範例（泰國）

　　基於國人出國旅遊的便利，外交部會定期將國人可以免（落地）簽證或其他相當便利簽證方式前往之國家（地區），在網站上公佈。隨著各國條件時有變更，網站資料也會定期或不定期更新，國人在出國前可以先行上網查閱，以便瞭解各國最新簽證規定。外交部領事事務局（圖 10-8）是中華民國外交部轄下機關，主要業務爲核發中華民國護照、辦理外國護照簽證、文件證明、提供出國旅遊參考資訊及旅外國人急難救助服務，是外交部爲民服務的窗口，外交部領事事務局全球資訊網如下：

外交部領事事務局
BUREAU OF CONSULAR AFFAIRS, MINISTRY OF FOREIGN
AFFAIRS, REPUBLIC OF CHINA (TAIWAN)

圖 10-8　外交部領事事務局網站 https://www.boca.gov.tw

10−2　出境作業流程

　　出境作業，即離開國境，準備從事國際旅行的作業流程，旅客應於預定航班起飛前 2 ～ 3 個小時，抵達國際機場，向所搭乘之航空公司報到櫃檯辦理，完成報到手續。

　　旅客最遲完成報到時間，一般為班機起飛前 40 分鐘。但各家航空公司也許會因特定航線或狀況，增訂特別要求，因此，請以航空公司規定為準，並於出發前先確定返鄉要求時間。如果旅客出發的城市，有二座以上國際機場（如：臺北桃園國際機場、臺北松山國際機場），或該座國際機場有二座以上航廈（如：臺北桃園國際機場有第一、及第二航廈），請務必先確認正確的機場與航廈，以免跑錯而耽誤行程。

一、出境必備證件

身分	必備證件
本國籍旅客	護照、簽證、（機票）。
外國籍旅客	

圖 10-9　中華民國新版護照（2021 發行版本）

二、出境流程說明

1	辦理報到 Check in	1. 旅客需持有效護照及簽證，依班機起飛時間提早 2 小時到所要搭乘之航空公司報到櫃檯（圖 10-10）辦理報到手續，並辦理劃位及託運行李。 2. 為了節省排隊時間，旅客可使用自助報到機台（圖 10-11），更方便快捷地辦理登機報到手續。

2	托運行李 Checked baggage	1. 完成報到手續後，領取護照及登機證（圖 10-12），再至行李托運櫃檯或自助托運櫃檯（圖 10-13）辦理行李託運，並取回託運收據。 2. 如托運的行李超過容許重量（Overweight），則需付超重費（Overweight Charge）。

3	安全檢查 Security check	1. 門禁查驗：是否持有有效的出境證件。 2. 安全檢查（圖 10-14）：人身及隨身物品檢查。

4	護照查驗 Passport check	1. 旅客護照資料核對、鑑識真偽、許可出境（圖 10-15）。 2. 護照及登機證所記載的旅客姓名必須為同一人。

5	登機 Boarding	1. 完成所有流程後，旅客可以前往候機室（圖 10-16）等候登機。 2. 一般要求旅客須於班機起飛前 30 分鐘抵達候機室（圖 10-17），準備登機。 3. 廣播通知旅客登機，依序為： (1) 老人、行動不便及帶有幼童的旅客優先。 (2) 頭等艙、商務艙及航空公司貴賓卡旅客。 (3) 經濟艙座位在【後排】的旅客。 (4) 經濟艙座位在【前排】的旅客。

圖 10-10　航空公司報到櫃檯（報到及託運行李）

圖 10-11　自助報到機台

圖 10-12　登機證

圖 10-13　航空公司自動託運行李系統

圖 10-14　安全檢查：人身及隨身物品檢查。

圖 10-15　護照查驗（自動查驗通關系統）

圖 10-16　候機室（左邊為頭等艙、商務艙及航空公司貴賓卡旅客登機口，右邊為經濟艙旅客登機口）

圖 10-17　候機室登機作業。

10-3 入境作業流程

班機抵達目的地後,旅客步出機艙,經由空橋(圖 10-18)進入航站大樓。如果因為機場作業繁忙,無法安排空橋接駁旅客,則班機停靠位置將改為停機坪(圖 10-19),為了安全顧慮,航空公司會安排地面接駁車,接送旅客前往航站大樓。旅客應準備好證件,準備辦理入境作業流程。

圖 10-18 班機停靠後有空橋銜接機艙。

圖 10-19 停機坪上的地面接駁車。

303

一、入境必備證件

（一）效期超過六個月以上的護照。

（二）入境旅客海關申報單。

（三）外籍旅客：簽證、入出境登記表（E／D 卡，圖 10-20）、登機證存根。

（四）其他文件備用（歐盟國家）：英文保險證明、電子機票記錄、行程表。

圖 10-20　美國入境旅客海關申報單。

　　海關申報單通常會在班機上發給旅客，或於入境處免費提供。由旅客針對個人所攜帶務品內容親自填寫，並針對表格上的問題據實回答，不得蓄意隱瞞或填報不實，否則有違法疑慮，可能會受到罰款處分。

外籍旅客入出境登記表（E／D 卡，E 及 D 分別爲英文 Embarkation 和 Disembarkation 的略稱，即出入境之意，圖 10-21、10-22），許多國家將出入國登記卡合而爲一（例如日本），入國證照查驗時，移民官員會將登記卡收回一聯，另留一聯在入國旅客的旅行證件（如護照）內，出國時收回。另有國家（如：美國）採用旅客事前通報系統（APIS），預先取得入境旅客資料，入境旅客從而不需再填寫入國登記卡。

圖 10-21　外籍旅客入境登記表（E／D 卡）正面

圖 10-22　外籍旅客：簽證、入境登記表（E／D 卡）背面

二、入境流程說明

1	人員檢疫 Quarantine	1. 入境旅客人員檢疫。 2. 透過儀器檢測旅客的生理狀況（如：是否發燒），同時在地面鋪設含藥物的消毒地毯，讓旅客經過時自然產生消毒效果。

⬇

2	護照查驗 Immigration	1. 移民官審核旅客證件，並透過簡單與旅客的面談，判斷是否准許旅客的入境申請。 移民官對旅客查驗的重點在於： (1) 證件是否為真？ (2) 證件是否確為本人所持有？ (3) 入境目的與簽證核准理由是否相符？ 只要移民官對於以上任何一點構成懷疑，可以當場拒絕旅客的入境申請，並勒令遣返原出發地。

⬇

3	領取行李 Baggage Cliam	1. 旅客依公告指示前往正確編號的轉盤（圖 10-23）等候領取。 2. 要避免拿錯，最好事先為自己的行李增加點標記，如有顏色的布條、個性貼紙或旅行社提供的專用行李吊牌等。 3. 如果行李的尺寸比較大（Over size，圖 10-24），則會有特殊的提領窗口。 4. 如果託運行李沒有出現，則可前往「行李服務處（Baggage Servive 或 Lost and Found，圖 10-25）」登記協尋，旅客須準備： (1) 行李託運收據 (2) 護照 (3) 登機證 並留下連絡方式，以便尋獲時，可以聯繫送往指定地點，旅客可以要求航空公司先提供一筆購物代金（金額依各家航空公司規定），以便臨時購買盥洗衣物及用品。如果七日內仍未尋獲，則以遺失處理，航空公司必須負擔賠償的責任，依照行李託運時登記的重量，每公斤賠償美金 20 元。 5. 託運行李在領回時，發現受到明顯損傷，如破裂、拉桿或輪子損壞，可以到「行李服務處」登記，要求負責修復。行李服務處應該檢視損壞狀況，開立一份「行李損傷報告單」（圖 10-26）為憑，並聯絡廠商代為修復，完成後並應送回旅客指定地點，所有費用由航空公司負擔。

4	動植物檢疫 Quarantine	1. 為維護農畜產業安全穩定之生產環境，防範重大疫病蟲害入侵、傳播及蔓延。 2. 各國對於由旅客攜帶入境的動、植物製品及食物，各有不同規定，旅客在入境前，應先詢問旅行社、航空公司或政府單位，以免誤帶受罰。

5	海關查驗 Customs	1. 海關職責在於查緝走私、協助執行各項經貿管制。因此，在入境口岸設關卡檢查旅客攜帶的行李是否符合國家規定，如有不合乎規定的物品，將被拒絕攜帶入境，旅客可以選擇放棄（銷毀）或存關（離境時帶走）。如果案情嚴重，如：毒品、武器等，則將面臨刑事檢控、羈押入獄。 2. 為了加速通關過程，大多數國家（包括臺灣）的海關，都會設有「綠色通道（Nothing to Declare）」（圖 10-27）及「紅色報關通道（Goods to Declare）」。在檢查櫃檯前，會以醒目的紅、綠顏色書寫文字或標誌，讓旅客得知區別。 【綠色通道】開放對象為：自我認定所有攜帶物品都符合規定、無須另行申報的旅客，海關人員將以「抽查」的方式，對旅客施行檢查。 【紅色通道】開放對象為：自我認定攜有應該申報的物品或不確定該物品是否合乎規定的旅客，海關將協助旅客檢查、過濾、申報相關物品。 3. 要特別提醒的是，不要蓄意欺瞞、意圖挾帶物品闖關或誤走綠色通關走道，如不幸遭查獲有應申報或違禁物品，將會面臨罰款或檢控，甚至有坐牢可能，千萬不要因小失大。

圖 10-23　行李轉盤。

圖 10-24　特殊尺寸的行李提領處。

圖 10-25　行李遺失協尋服務櫃檯。

圖 10-26　行李損傷報告單。

圖 10-27　海關檢查檯（綠色）

　　離開海關查驗關卡，踏進入境大廳，便完成了所有的入境作業流程，可以正式展開愉快的旅程。

NOTE

第11章
機票的使用與限制

學習目標

1. 認識機票的記載內容
2. 瞭解機票使用規則
3. 瞭解航空常識與搭機注意事項

　　由於臺灣環境，出境旅遊絕大多數都仰賴航空運輸，因此，瞭解機票的記載內容與正確地使用機票，是旅行業從業人員一門很重要的功課，本章內容將為讀者解說機票的種種規則，有助於您成為旅遊達人。

章前案例
機票必須按順序使用

　　網路上看到一則新聞，大概是說：謝先生買了「臺北／東京／臺北」的來回機票，可是因為去機場的途中車子拋錨，幾經波折趕到機場的時候，飛機早已飛走。不得已，他只好另購一張別家航空公司的單程機票飛往東京。謝先生因故比預定的日期又多停留了一天才回臺北，等到回程的時候，他想使用原來那張機票的「東京／臺北」段，沒想到卻被拒絕，逼得他又只能現場另購一張單程票回來。由於在機場當場購買機票的價格，比當初向旅行社購買的機票價格貴了許多，回到家後，謝先生不甘購買的機票卻無法使用，要求旅行社必須幫他辦理退票，並賠償價差損失。沒想到，旅行社竟然告訴他，那張機票沒有退票價值，所以不退錢，也無法賠償損失。謝先生因此憤怒的提出申訴，最後的結果是申訴不成功，謝先生必須自行負責。

　　為甚麼？

　　原來，謝先生當初購買的機票是特價機票，因此，使用上有很多限制條件，根據旅行社的解釋，通常愈便宜的機票，限制條件愈多。謝先生購買的這張機票限制條件包括：「不得變更日期與航程 NONREROUTABLE - NONRERTE」、「不可退票 NONREFUNDABLE - NONRFND」、「不可改簽他航 NONENDORSABLE - NONENDO」等條件。同時，根據國際慣例：機票須按出票時的航程順序使用，一旦未搭乘其中任一航程，其後所有航程視為無效。而這些條件，當初已經向謝先生說明過並獲得謝先生的同意，因此，旅行社無法賠償損失。

　　由於機票的種類、規則非常複雜，一般消費者通常無法全盤瞭解，就算旅行社人員有事先告知，恐怕也未必記得清楚。因此，行政院消費者保護處提供「國際機票交易重要須知範本」，並建議旅行社在機票交易時，應以書面將相關使用規定與限制填寫清楚交給消費者，以釐清責任。而消費者在購買優惠的特價機票時，也應先問清楚相關的使用限制，考慮自己的行程是否可以接受再做決定，以免因小失大。

11-1 認識機票

一、航空機票的演變

在還是紙本的時代，完整機票包含四個部分：審計聯、公司存根、搭乘聯（Flight Coupon），須按順序使用、旅客存根。審計聯與公司存根，主要是開票單位與會計單位核對帳務之用，不會交給客人，旅客得到的是搭乘聯與旅客存根。搭程聯，是旅客用來搭乘班機時，實際使用的憑證，有分為一張（單程）、二張（來回）及四張（多段）等三種格式，旅客存根，是旅客用以報帳的憑據。

機票的規格與樣式，隨著時代進步與經過多次改良，由最原始的手寫機票（圖11-1），到現在以電子方式存在。雖然機票面貌改變很多，但基本的註記內容仍然維持不變，我們可以從回顧機票的演變經過中，看出機票「變」與「不變」的奧妙：

（一）手寫機票（Manual Ticket）

早期因電腦尚未普及，機票上所有記載，都是以人工手寫的方式登錄。右上角欄位為出票單位的印記與出票人簽名，以便確認機票真偽，同時也為這張機票的內容負責。

由於是人工手寫，難免發生字跡潦草無法辨識、甚至寫錯（拼字錯）的情況發生，而產生不必要的困擾。因此，出票人員必須非常小心慎重，以免帶給旅客不便。

圖 11-1 手寫機票

（二）電腦自動化機票（Transitional Automated Ticket -TAT）

西元 1980 年代，電腦開始普及，機票的開票作業也用電腦取代了人工作業，出票人員從資料檔案裡擷取旅客的姓名、旅程等資料、再從自動開票機印刷出機票（圖 11-2），整齊美觀，也較不容易出現「手誤」情況。

圖 11-2　電腦自動化機票（TAT）

（三）　電腦自動化機票含登機證（Automated Ticket and Boarding Pass -ATB）

西元 1990 年，環保概念興起，為了配合「搶救森林、減少用紙」的環保主張，推出「自動化機票與登機證結合」（圖 11-3）的設計。

當時，機票厚度與信用卡相近，背面有一條磁帶，用以儲存旅客行程等詳細資料，可以與正面的記載互相核對，縱使遺失機票也不易被冒用。機票左邊（約 2/3）是旅客姓名與行程等內容、右邊（1/3）則是登機證，一方面可以減少機票的搭乘聯張數，更省略了在櫃檯印刷登機證的步驟，具有環保精神，但由於需要硬體配合，這種機票主要在歐洲地區廣為使用，亞洲地區較少見。

圖 11-3　電腦自動化機票含登機證（ATB）

（四）電子機票（Electronic Ticket -ET）

旅客在旅行途中，如果不慎將機票遺失或遭竊，必須向警察機構報案、再向航空公司辦理掛失，再繳交手續費後申請補發，甚至可能要重新購買後續行程的機票再辦理退費，種種手續為旅客帶來不小困擾。因此，藉由電腦的大數據庫，將機票無紙化，將機票資料儲存在航空公司電腦資料庫中，無需列印每一航程的機票聯，合乎環保精神、又可避免因機票遺失帶來的困擾，旅客至機場只出示護照即可辦理登機手續。

西元1998年4月，英國航空公司（BA）於倫敦飛往德國柏林的航線中，首開世界風氣啟用，世界各地的航空公司紛紛跟進。我國華信航空公司於同年11月，於國內臺北飛往高雄的航線中，也開始啟用電子機票，成為國內航空公司的示範。在使用一段時間後，大部分航空公司遵從國際航空運輸協會（IATA）的宣告，自2008年6月1日起，停止發出紙本機票，一律改為電子機票。時至今日，電子機票已成為主流，實體的紙本機票已被取代。

使用電子機票時，航空公司沒有硬性規定乘客必須提供訂位代碼，只單由乘客的旅行證件之姓名來做確認，即可辦理登機手續。由於電子機票其實並沒有實體的機票聯，對於消費者而言，其實並不能完全確定這張機票的存在，甚至會懷疑是否可能被不肖旅行社業者詐欺，對消費者而言，有一份白紙黑字的文件至少可以證明或提醒旅客，關於搭機的行程與內容。

因此，簽發機票的航空公司或旅行社，也會將電腦檔案內的旅客詳細航程以及訂位代號等資料列印出來，交給旅客持有以打消旅客的疑慮。這份列印出來的紙本被稱為「旅客行程表或收據（PASSENGER ITINERARY / RECEIPT，圖11-4）」。必須注意的是，這份行程表並非機票，無法用來辦理登機手續、搭乘飛機。所以也沒有遺失的困擾，毋須特別小心保管或申報遺失。

DATE:29/09/2017 17:18:04

ELECTRONIC TICKET
PASSENGER ITINERARY/RECEIPT
CUSTOMER COPY

Passenger:	SHIEH/YUNGMAOMR	Ticket Number:	6955704445486
Date:	28SEP17	Issuing Airline:	EVA AIRWAYS CORPORATION
Issued Agent:	HOA8AKK	IATA Number:	34303150
Tour Code:		Name Ref:	
Booking Ref:	HRKUMS	FOID:	
Frequent Flyer No:		Customer Number:	

DAY	DATE	FLIGHT		CITY/TERMINAL STOPOVER CITY	TIME	CLASS/ STATUS	FARE BASIS/
THU	23NOV	BR116	DEP	TAIPEI TAOYUAN, TPE TERMINAL 2	0930	ECONOMY(V) OK	VL1MA45U
	23NOV		ARR	SAPPORO NEW CHITOSE AIRPORT INTERNATIONAL TERMINAL	1405		

OPERATED BY EVA AIRWAYS/EVA AIRWAYS CORPORATION
Airline Booking Ref(BR):L97DGL SEAT:25C NVB:23NOV17NVA:23NOV17BAGGAGE:30K
EVA AIRWAYS RESERVATION NUMBER (TAIPEI TAOYUAN,TPE): (886 2) 2501-1999

SUN	26NOV	BR165	DEP	SAPPORO NEW CHITOSE AIRPORT	1210	ECONOMY(V) OK	VL1MA45U
	26NOV		ARR	INTERNATIONAL TERMINAL TAIPEI TAOYUAN, TPE TERMINAL 2	1555		

OPERATED BY EVA AIRWAYS/EVA AIRWAYS CORPORATION
Airline Booking Ref(BR):L97DGL SEAT:24C NVB:26NOV17NVA:26NOV17BAGGAGE:30K
EVA AIRWAYS RESERVATION NUMBER (SAPPORO NEW CHITOSE AIRPORT): 81 123 452511

Form Of Payment: AGT/CHEQUE
Endorsement/ NONEND/CHNG PNTY APLY RFND/REISU TWD2000 ADVP45D/NOCOSH
Restriction:
Taxes/fees/ TWD 500TW, TWD 279SW, TWD 758YQ
charges:
POSITIVE IDENTIFICATION REQUIRED FOR AIRPORT CHECK-IN
Notice:
CARRIAGE AND OTHER SERVICES PROVIDED BY THE CARRIER ARE SUBJECT TO CONDITIONS OF
CARRIAGE, WHICH ARE HEREBY INCORPORATED BY REFERENCE. THESE CONDITIONS MAY BE OBTAINED
FROM THE ISSUING CARRIER. PASSENGERS ON A JOURNEY INVOLVING AN ULTIMATE DESTINATION OR
A STOP IN A COUNTRY OTHER THAN THE COUNTRY OF DEPARTURE ARE ADVISED THAT INTERNATIONAL
TREATIES KNOWN AS THE MONTREAL CONVENTION, OP ITS PREDECESSOR, THE WARSAW CONVENTION,
INCLUDING ITS AMENDMENTS (THE WARSAW CONVENTION SYSTEM), MAY APPLY TO THE ENTIRE JOURNEY,
INCLUDING ANY PORTION THERE OF WITHIN A COUNTRY. FOR SUCH PASSENGERS, THE APPLICABLE
TREATY, INCLUDING SPECIAL CONTRACTS OF CARRIAGE EMBODIED IN ANY APPLICABLE TARIFFS,
GOVERNS AND MAY LIMIT THE LIABILITY OF THE CARRIER. CHECK WITH YOUR CARRIER FOR MORE
INFORMATION.

IATA Ticket Notice:
http://www.iatatravelcentre.com/e-ticket-notice/General/English/
(Subject to change without prior notice)

圖 11-4　電子機票行程表 / 收據（ET）

然而，由於「旅客行程表或收據」都是以英文顯示，對於臺灣的旅客並不方便。因此，電腦訂位系統公司也開發了一套中文版系統，讓旅行社可以直接將資料轉譯為簡易的中文版本（圖11-5），較容易閱讀，也很受旅客歡迎。但詳細內容仍以英文資料為準。

玖龍旅行社股份有限公司
台中市40848南屯區大墩17街8號1樓

訂位代號：HRKUMS
　　　　　L97DGL(BR-長榮航空)

承辦人：吳素靜 Maggie
E-Mail：maggie0417@hotmail.com
聯絡電話：04-2329-4969
行動電話：0933-361774
傳真：04-2319-0909

旅客姓名：1. SHIEH/YUNGMAOMR

日	日期		城市/航站/停留城市	時間	航班艙等狀態	停留/機型/飛行時間服務
四	11月23日	出發	台北桃園(TPE)台灣桃園國際機場 第二航站	0930	BR116 經濟艙 (V)	直飛 空中巴士 330-300
		抵達	札幌新千歲(CTS)北海道新千歲機場 國際航站	1405	機位OK	3小時35分鐘 餐點

台北桃園(TPE) - 札幌新千歲(CTS) 實際飛行：長榮航空
SHIEH/YUNGMAOMR　預選座位：　　25C - OK

日	日期			時間		
日	11月26日	出發	札幌新千歲(CTS)北海道新千歲機場 國際航站	1210	BR165 經濟艙 (V)	直飛 空中巴士 321 4小時45分鐘
		抵達	台北桃園(TPE)台灣桃園國際機場 第二航站	1555	機位OK	餐點

札幌新千歲(CTS) - 台北桃園(TPE) 實際飛行：長榮航空
SHIEH/YUNGMAOMR　預選座位：　　24C - OK

機票號碼：
6955704445486 - SHIEH YUNGMAOMR

航空公司訂位電話：
BR-長榮航空(台北桃園(TPE))：(886 2) 2501-1999
BR-長榮航空(札幌新千歲(CTS))：81 123 452511

1. 請確認此紀錄上之英文拼音與護照上相同
2. 請確認護照上之有效期限(須以出國日為基準,至少有六個月以上效期)
3. 請確認前往國家之簽證及有效期限時間
4. 請確認若具有役男身份,請事先依役男出境條例辦理

特別注意：請於班機起飛前2小時至機場辦理搭機報到手續

圖 11-5　旅行社提供之中文行程表

二、機票記載內容

機票雖有從實體到電子的演變，但是除了編排格式有差別外，內容大致上都相同，以（圖 11-4）內容為例，機票第一段的內容包括（表 11-1）：

表 11-1　機票記載內容

英文	中文	說明
Passenger（name）	旅客姓名	旅客英文全名須與護照、電腦訂位記錄上的英文拼字完全相同，且機票屬「記名式有價證券」，僅限本人使用，一經開立即不可轉讓。
Ticket Number	機票號碼	例：<u>297</u>　<u>4</u>　<u>4</u>　<u>03802195</u>　<u>2</u> 　　　(1)　(2)　(3)　　(4)　　　(5) 說明： (1) 297 - 航空公司代號 (2) 4 - 機票的來源 (3) 4 - 機票的格式 (4) 03802195 - 機票的序號 (5) 2 - 機票的檢查號碼
Date	開票日期	此欄位包括開票日期、年份。 （日 / 月 / 年）
Issuing Airline	發行機票的航空公司	－
Issued Agent	簽發機票的旅行社	－
IATA Number	旅行社 IATA 會員編號	－
Tour Code	團體類型代號	用於團體機票。
Name Ref	團體名稱	Ref，reference。
Booking Ref	訂位代號	訂位代號由 6 個英文字母或數字隨機組合而成。
FOID	旅客證件號碼	Firearm Owner's Identification。
Frequent Flyer No.	航空公司常客會員號碼	－
Customer Number	同行旅客人數。	－

第一段註記以下的部分，為旅客的詳細行程欄，相關內容可以對照【圖 11-5】旅行社提供之中文行程表作為參考。

11-2 機票使用常識

機票在使用上有許多規則，在旅行業甚至有專門的「票務部」來處理繁複的機票事務，以下謹就常見的「使用規則」、「機票的種類」及「航程的類別」等三方面來做說明：

一、機票使用規則

（一）班機號碼／搭乘艙等（FLIGHT / CLASS）

顯示班機號碼及機票艙級，航空公司之班機號碼大都有一定的取號規定，如往南或往西的取單數；往北或往東的取雙數。例如，中華 CI827 是臺北到香港之班次，而 CI804 班機是香港到臺北的班機。

此外大部班機號碼都為三個數字，如為聯營的航線或加班機，則大都使用四個號碼。

航空公司一般飛機艙等分為：頭等艙、商務艙、經濟艙，部分航空公司另外創設「豪華經濟客艙」，以爭取希望有好一點的待遇、卻不願付高昂的商務艙費用的中間市場旅客，以下為各艙等及訂位代號（表 11-2）：

表 11-2　班機艙等及訂位代號

艙等	訂位代號
頭等艙（First Class）	F、P
商務艙（Business Class）	C、J
豪華經濟客艙（Evergreen Deluxe）	ED（長榮航空首創）
經濟艙（Economy Class）	Y、B、E、M、H、W、Q、N、V、K（限制條件： 低 → 高）

（二）出發日期（DATE）

日期以數字（兩位數）、月分以英文字母（大寫三碼）組成。例如：6 月 5 日為 05JUN。

（三）班機起飛時間（TIME）

機票上關於時間的註記，皆為當地時間，以 24 小時制或以 A, P, N, M 表示。A 即 AM、P 即 PM、N 即 noon、M 即 midnight。

例如：0715 或 715A；1200 或 12N；1915 或 715P；2400 或 12M。

（四）訂位狀況（STATUS）

訂位狀況	意義
OK / HK（Space is confirmed）	機位確定。
RQ（Request or waitlisted）	機位候補。
SA（Subject to space available or stand by）	限空位搭乘，不能訂位。
NS（Infant not occupying a seat）	嬰兒不佔座位。
OPEN（No reservation）	沒有確定日期、沒有預訂妥座位。

（五）票價基礎代碼（FARE BASIS）

票價的種類，依六項要素組成，例如：FARE BASIS 的註記是「MXEE21」時，表示該機票為：「M 艙等、平日出發、效期為 21 天之個人旅遊票」。亦即：M ＝訂位艙等代號，X ＝週間代號（平日），EE ＝旅遊票價代號；21 表示效期為 21 天。

代碼	涵義	說明
F, C, Y, U, I, D, M, B, H	Prime code	訂位艙等代號
H（旺季）、L（淡季）	Seasonal code	季節代號
W（週末）、X（週間平日）	Part of week code	週末 / 平日代號
N（Night）	Part of day code	夜行代號
EE（Excursion effective）	Fare and passenger type code	票價和旅客種類
	Fare level identifier	票價等級代號

（六）機票效期的算法

1. 一般票（Normal fare）：

機票完全未使用時，效期自開票日起算一年內有效。機票第一段航程已使用時，所餘航段效期自第一段航程搭乘日起一年內有效。

例如：開票日期是 20 AUG'02，機票完全未使用時，效期至 20AUG'03，若第一段航程搭乘日是 30 AUG'02，則所餘航段效期至 30AUG'03。

2. 特殊票（Special fare）：

機票未完全使用時，自開票日起算一年內有效，一經使用，則機票效期可能有最少與最多停留天數的限制，視相關規則而定。機票有效屆滿日，是以其最後一日的午夜 12 時為止。

因此在午夜 12 時以前使用完最後一張搭乘聯票根搭上飛機，無論哪天到達城市，只要中間不換接班機，都屬有效。

（七）旅客託運行李限制（Allow）

旅客一般可以免費託運限量的隨身行李，免費額度計算方法依旅行的目的地不同，而分「計重制」與「計件制」兩種方法計算。

「計重制」WEIGHT SYSTEM 是旅客進出美洲地區以外地區時採用。「計件制」APIECE SYSTEM 適用於往／返美洲地區、及美加屬地（不含關島）之行程時採用。

以下簡介為一般通用規定（表 11-3），但對於免費行李額度與細則，每家航空公司或有不同規定，因此，旅客出發前，請先查詢各行公司網站或電話洽詢。

表 11-3　旅客託運行李限制

艙等	免費託運行李額度	
	計重制 WEIGHT SYSTEM （WT SYS） ● 旅客進出美洲地區以外地區時採用	計件制 APIECE SYSTEM （PC SYS） ● 適用於往 / 返美洲地區、及美加屬地（不含關島）之行程
經濟艙	20 ～ 30 公斤 （依訂位艙等不同）	2 件，23 公斤 / 件
豪華經濟艙	35 公斤	2 件，28 公斤 / 件
商務艙	40 公斤	2 件，32 公斤 / 件
頭等艙	50 公斤	2 件，32 公斤 / 件
行李尺寸限制	1. 頭等艙及商務艙旅客，每件總尺寸相加不可超過 158 公分。 2. 經濟艙旅客，兩件行李長寬相加總尺寸，不得超過 269 公分，其中任何一件總尺寸相加不可超過 158 公分。 3. 嬰兒亦可託運行李一件，尺寸不得超過 115 公分，另可託運一件折疊式嬰兒車。	
隨身 / 登機手提行李	1. 每人一件。 2. 重量不得超過 7 Kg。 3. 大小以可置於前面座位底下或機艙行李箱為限。 　　高度上限 H：23CM（9 inch） 　　寬度上限 W：36CM（14 inch） 　　長度上限 L：56CM（22 inch）	
其它限制	1. 為避免行李搬運人員職業傷害，及於某些機場報到時產生不便，行李超過 32 公斤以上，必須分裝後再進行託運手續。 2. 個人託運行李超過原有額度，須事先得到航空公司許可，且可能需要支付相關行李費用。 3. 單件超過 32 公斤以上、且無法分裝的特殊行李，例如：醫療器材、寵物、樂器、運動器材、攝影器材及家居用品等，需於出發 48 小時前與航空公司訂位組聯絡，獲得同意後，始得接受託運。	

旅遊報你知

yahoo! 新聞

航空行李計費改變　長榮開第一槍 6/23 起改計件制

2022 年 5 月 25 日 週三 上午 10:31

　　長榮航空今天宣布，開出行李計費方式改變第一槍，行李計重制將正式走入歷史，從 6 月 23 日起，調整全航線行李託運為計件制，並統一免費託運行李件數與重量。

　　長榮航空今天發布新聞稿，宣布託運行李新政策，已經施行多年的行李計重制，將正式走入歷史，從今年 6 月 23 日起，調整全航線行李託運為計件制，並統一免費託運行李件數與重量，其中皇璽桂冠艙、桂冠艙、商務艙將調整為 2 件，單件不超過 32 公斤；豪華經濟艙及經濟艙則為 2 件，每件不超過 23 公斤，這也是臺灣第一家推動全航線託運行李計件制的航空公司。

　　長榮航空總經理孫嘉明表示，因應國際各主要航空公司的行李政策趨勢，且身為星空聯盟成員，在各盟航相繼將託運行李更改為全面計件制時，長榮航空也將同步調整提供一致性的服務，除了方便所有旅客遵循，也讓全球機場作業人員在服務轉機旅客的行李託運時，作業更加順暢。

　　全航線改為計件制後，旅客往返亞洲、歐洲、大洋洲的行李託運額度將大幅增加，長榮航空舉例，以目前經濟艙行李額度為 30 公斤為例，6 月 23 日全面改為計件制後，每人將可攜帶 2 件、每件 23 公斤的託運行李，等同免費行李額度提升到 46 公斤，增加幅度達 1.5 倍。

　　長榮航空說，搭配行李制度，推出全航線「輕省」及亞洲航線「基本」的經濟艙票價，價格優惠且享有 1 件 23 公斤的免費託運行李額度外，針對無限萬哩遊鑽石卡、金卡、銀卡會員可額外多 1 件免費託運行李優惠，也增加會員權益，改制後將從原先不限艙等 1 件 23 公斤額度，調整為依照旅客訂位艙等，提供額外 1 件優惠行李額度。

（責任主編：莊儱宇）

（八）行李賠償責任與規定

狀況	填寫文件	處理辦法
損壞	行李事故報告書 PROPERTY IRREGULARITY REPORT，簡稱 PIR	依鑑定其損壞程度，按規定代爲修復或賠償。
遺失	行李事故報告書 PROPERTY IRREGULARITY REPORT，簡稱 PIR	1. 航空公司將依行李的特徵尋求，如 7 天（自行李抵達日或應抵達日算起）後無法尋獲時，按華沙公約及蒙特婁公約所制定之規範賠償。 2. 目前航空公司對旅客行李遺失賠償，最高每公斤美金 20 元，行李求價限額以不超過美金 400 元爲限。 3. 在未尋獲前，航空公司對旅客發給零用金購買日常用品（如換洗用內衣褲、刮鬍刀等），通常爲美金 100 元。

（九）機場稅費（TAX）

　　機場稅（Airport Tax），又稱機場建設費（Airport Improvement Fee）、飛機乘客離境稅（Air Passenger Departure Tax）等名目，是由機場的營運公司或是政府單位，向使用該機場搭機或轉機的旅客所收取之費用，收取的費用主要將用於機場維護所需及日後增建之用。

　　現今大多數國家已將機場稅包含在機票內徵收，由航空公司代爲向旅客收取，省去旅客需另行購買機場稅的不便。不過，有些國家仍是採另外收取機場稅的制度，旅客搭機或轉機前，需在機場航廈繳交機場稅，取得收據後方可出境或轉機，有些機場對於未離開航廈、而在停留航廈內一定時間以內的轉機旅客不收取機場稅。

　　臺灣的機場服務稅是對 2 歲以上旅客爲新臺幣 500 元，而 2 歲以下之嬰兒旅客爲免費，目前臺灣的機場稅依法採取隨機票費用徵收。

(十) 啟終點 (ORIGIN / DESTINATION)

顯示整個行程的啟始與最終點（表 11-4），如：TPE / TPE，意謂全部行程由臺北開始，最終結束地點為臺北。另外，在其旁邊會加註機票的「付款」與「取票」地點代號：

表 11-4　啟終點說明

SITI： Sold inside, ticketed inside.	指銷售票及開票均在起程國內。 例：旅客在臺北付款購買一張臺北到東京之機票，同時在臺北開票取得機票。
SITO： Sold inside，ticketed outside.	指銷售票在起程點國內，開票在起程點國外。 如：旅客在臺北付款購買一張臺北到東京之機票，而卻在東京開票取得機票。
SOTI： Sold outside, ticketed inside.	指銷售票在起程點國外，開票在起程點國內。旅客在東京付款購買一張臺北到東京之機票，也在臺北開票取得機票。
SOTO： Sold outside, ticketed outside.	指銷售票及開票均在起程國外。如旅客在東京付款購買一張臺北到東京之機票，也在東京開票取得機票。

(十一) 機票的使用限制 (ENDORSEMENTS / RESTRICTIONS)

無論機票的種類與價錢如何，通用規則是：機票必須依照順序使用（先使用去程，才能使用回程），不可顛倒使用。

除此之外，通常愈便宜的機票，其使用限制愈多，一般常見的限制條件如下（表 11-5）：

表 11-5　機票使用限制

限制條件	英文	簡寫
禁止背書轉讓	NON ENDORSABLE	NONENDO
禁止退票	NON REFUNDABLE	NONRFND
禁止搭乘的期間	EMBARGO PERIOD	
禁止更改行程	NON REROUTABLE	NONRERTE
禁止更改訂位	RES. MAY NOT BE CHANGED	

二、機票種類

機票依旅客的年齡，有以下三種分類（表 11-6）：

表 11-6　機票種類分類

票種	旅客類型代碼	說明
全票或成人票 Full fare、Adult Fare	ADL	年滿 12 歲以上之乘客。
半票或孩童票 Half Fare、Child Fare	CHD	1. 年滿 2 歲而未滿 12 歲之兒童乘客。 2. 與父母或監護人搭乘同一班機、同一艙等時，可購買全票票價 50% 之孩童機票，並占有座位。 3. 其年齡是以使用時之出發日為準。
嬰兒票 Infant Fare	INF（不占位） INS（占位）	1. 未滿 2 歲之嬰兒乘客。 2. 與父或母或監護人搭乘同一班機、同一艙等時，可購買全票票價 10% 之嬰兒機票，但不能佔有座位。 3. 一位旅客僅能購買一張嬰兒機票，如需同時攜帶兩位嬰兒以上時，第二位以上嬰兒必須購買孩童票。

（一）普通機票（NORMAL FARE）

普通機票，使用期限為一年有效，且可以背書轉讓給其他航空公司使用，可更改行程、可辦理退票。為所有機票中，最為方便使用的票種，但價格也最高。

（二）優待機票（SPECIAL FARE）

因業務競爭需要，航空公司會另推出促銷機票（表 11-7），價格較普通機票便宜，因折扣不一，使用期限與規定則有不同限制，會因「有效期」的長短使價格有所差異。不過，特別票通常有限制條件，如可否退票、轉讓、指定出發及回程日期，可否中途逗留，有無季節限制等。

表 11-7　優待機票種類

票種	簡稱	說明
旅遊機票 EXCURSION FARE	EE	1. 必須是來回票。 2. 有停留天數限制。如：3-30 天。 3. 有使用期間限制。 4. 有購買時間限制。如：幾天前購買。 5. 有使用條件限制。 6. 不可退票。 7. 效期愈短價格愈低。
團體旅遊票 GROUP INCLUSIVE TOUR FARE	GV	1. 有既定之行程與固定標準人數。 2. 例如：YGV10 表示經濟艙旅遊團體人數最少 10 人。
預付旅遊機票 ADVANCE PURCHASE EXCURSION FARE	APEX FARE	1. 須依航空公司要求提早一定期間購票。 2. 必須為來回票。 3. 中途不可停留其他航點。 4. 有效期間為 3 ～ 6 個月。
旅行業代理商優待機票 AGENT DISCOUNT FARE	AD	1. 給予旅遊業者優待機票。 2. 折扣數不等，如註記 AD75 表示機票價格為 25%（75% off）的機票。
領隊優待機票 TOUR CONDUCTORS FARE	CG	1. 帶團領隊優惠票。 2. 一般航空公司協助旅行業招攬旅客，達到團體標準人數時，給予優待機票。16 人給予一張免費機票，俗稱「15+1」。
免費機票 FREE OF CHARGE FARE	FOC	免除機票費用，但依規定附加的費用（如機場稅、燃油附加費、機場建設費、安保費等）仍須收取。
航空公司職員機票 AIR INDUSTRY DISCOUNT FARE	ID	提供航空公司職員使用的優惠票。
限空位搭乘機票 SUBJECT TO LOAD、 Sub-Lo Ticket	SA	限定航空公司或旅行社職員使用的特別優惠機票，不得預先訂位、需視該班機有空位時才可以搭乘。

續下頁

承上頁

票種	簡稱	說明
老人優待票 OLD MAN DISCOUNT FARE	CD	航空公司對 65 歲以上之銀髮族,給予的優待機票。
外勞機票 LABORER WORKER	DL	1. 訂購外勞票乘客必須為外勞身分或持有船員證之外籍漁工,且居留證號碼必須為乘客本人所持有。 2. 不可中停。 3. 機票於有效期限內,出發前可更改,所作更改須符合機票效期及限制。 4. 未用航段均可退票,需收作業費。須當年度內提出申請,逾時將無法退票。

三、航空機票航程類別

類別	簡稱	說明
單程機票 ONE WAY TRIP TICKET	OW	直線式航程的單向機票。
來回機票 ROUND TRIP TICKET	RT	旅客出發點與目的地相同,且全程搭乘同一艙等的機票。
環遊機票 CIRCLE TRIP TICKET	CT	由出發地啟程,途經多個城市停留,再回到出發地的機票。
環遊世界機票 AROUND THE WORLD	RTW	必須一路往同一方向(如往東向)前進,不可以折返。
開口式機票 OPEN JAW TRIP	OJT	自出發地啟程前往某一城市,但回程是由另外一個城市出發。如臺北飛往東京,但自大阪飛返臺北。
混合艙等機票 MIXED CLASS TICKET	MCT	一個涉及兩個航段(或以上)的行程中,包括了兩個(或以上)不同艙等,如:臺北飛東京搭商務艙,但東京飛臺北搭經濟艙。

11-3 航空常識與搭機注意事項

一、機票使用注意事項

（一） 機票記名使用，不得轉讓、塗改。

（二） 機票除特別限制條件外，效期一年（365天）。

（三） 機票逾期未使用，可於開票日起兩年內辦理退票，應扣手續費。如有特別限制，則依限制。

（四） 機票在有效期間內，如經主管機關核定調整票面價格，使用時得依法多退少補。

二、登機證

　　登機證（圖11-6）是在機場櫃檯完成報到手續後，由航空公司發給，憑以辦理離境手續，並用以登機的重要文件，登機證記載的重要項目有：

（一） ECONOMY CLASS　　　　經濟艙（艙等）

（二） GATE　　　　　　　　　登機門

（三） BOARDING TIME　　　　登機時間（注意：不是起飛時間）

（四） SEAT　　　　　　　　　座位號碼

（五） SHIEH, YUNGMAO MR　　旅客姓名、稱謂（必須與護照上的姓名相同）

（六） BR0165 / 26NOV　　　　班機號碼 / 搭乘日期

（七） CTS － TPE　　　　　　出發城市（代碼）—到達城市（代碼）

（八） ZONE　　　　　　　　　登機順序區段

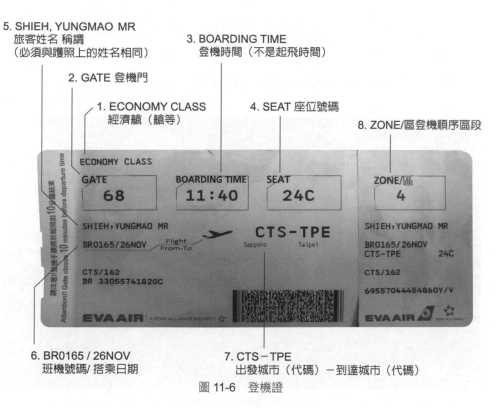

5. SHIEH, YUNGMAO MR
旅客姓名 稱謂
（必須與護照上的姓名相同）

3. BOARDING TIME
登機時間（不是起飛時間）

2. GATE 登機門

1. ECONOMY CLASS
經濟艙（艙等）

4. SEAT 座位號碼

8. ZONE/區登機順序區段

6. BR0165 / 26NOV
班機號碼/ 搭乘日期

7. CTS－TPE
出發城市（代碼）－到達城市（代碼）

圖 11-6　登機證

　　必須注意的是，旅客必須在指定的登機時間前抵達候機室，以便及時登機。候機室的登機手續將在班機起飛前 10 ～ 15 分鐘結束（注意：各航空公司規定不同），逾時的旅客將可能被拒絕登機。所以，旅客通關後，應至少在班機起飛前 30 分鐘抵達候機室準備登機。

三、緊急出口乘客座位須知

　　緊急出口旁的座位（圖 11-7）通常與前排座位間距大，且較寬敞，對於身高較高的旅客來說更舒適，上下機艙更為方便快速，因此也常是旅客喜好的特別座。但因這個座位其實在緊急事件發生時，另有其功能性，這個座位的旅客有義務協助下列事項：

（一）　確認緊急出口的位置。

（二）　認識緊急出口的開啟裝置及操作方式。

（三）　跟隨空服員口頭指示、手勢和動作，以協助機上其他乘客完成疏散準備。

（四）　將緊急出口艙門移開後，應安善放置，使其不阻礙通道。

（五）　評估逃生滑梯是否可正常使用，並在固定後，先滑下滑梯（上筏）並協助其他乘客儘速疏散。（本項不適用於無逃生滑梯之機型）

（六）　評估、選擇一條安全逃生路徑，遠離飛機。

圖 11-7　緊急出口乘客座位

　　所以，航空公司有明文規定，這個座位的旅客需經過櫃檯人員目測挑選，必須能夠勝任緊急事件發生時的協助工作，而下列乘客不適合安排在這個座位：

（一）　體能、活動力及機動性不佳者。

（二）　年齡小於 15 歲者。

（三）　無法了解各項機上安全須知，或無法傳達此相關訊息給其他乘客者。

（四）　有視力障礙者。

（五）　有聽力障礙者。

（六）　有言障礙無法協助其他乘客疏散者。

（七）　攜帶幼童者。

（八）　乘客為被遣返出境者或其隨行者。

（九）　攜帶服務性動物者（如導盲犬）。

（十）　攜帶佔位行李者。

（十一）因執行被賦予之義務而可能遭致傷害者。

四、其它航空常識

（一）最少轉機時間（Minimum Connecting Time）

當替旅客安排行程而遇到轉機時，須特別注意轉機時間是否充裕，每個機場所需要的最少轉機時間不盡相同。依經驗建議：同一家航空公司的班機互轉，最少須預留一小時；不同家航空公司互轉，最少須預留二小時比較充裕，託運行李也比較不會遺失。

（二）共用班機號碼（Code Sharing）

又稱「共掛航班」、「聯營航班」、「班號共用」，在中國大陸、港澳之間稱為「代碼共享」，是指由 2 家以上航空公司共同經營某一航線，是航空業一種相當普遍的經營模式，常見於以接駁長途航班的短途航班上，也偶見於以商務旅客為主、班次頻密的短途航班。這種經營模式對航空公司而言，可以擴大市場；對旅客而言，則可以享受到更加便捷、豐富的服務。

（三）航空合作協議（INTERLINE CONNECTION）

指兩家簽有合作協約的航空公司，互相承認且接受對方機票，並應搭載持該機票之旅客。如中華航空與國泰航空，在臺北 / 香港航線的合作，旅客持有華航或國泰的機票，可以直接搭乘對方航班，無須加價或經航空公司同意，讓旅客擁有非常方便的航班選擇。

（四）孕婦搭機須知

健康正常之孕婦，在預定搭班機日懷孕未滿 36 周者，均可正常搭機。懷孕 36 週以上（距離預產期 4 週以內）之孕婦與生產後 7 天內之產婦不得搭機。亦不接受多胞胎且懷孕 32 週以上的孕婦搭機旅行，特殊狀況，包括：

1. 有多胞胎記錄。
2. 有產後併發症記錄。
3. 有早產跡象。
4. 預產期不確定。

有以上狀況的旅客，需提供搭乘班機日前 7 天內有效之醫師診斷證明。否則，航空公司可能因為安全因素拒絕旅客登機。

（五）航空公司所提供的免費服務

1. 特別餐：適用於特殊飲食禁忌、宗教、醫療、素食、兒童等需求，航空公司提供多達 30 幾種不同的餐點種類，且不另收費。如需選擇特別餐膳，請於航班預定出發時間前，最少 24 小時向航空公司訂位組提出有關要求，以便準備。
2. 孩童及青少年單獨旅行照護。
3. 高齡旅客搭機照護。
4. 殘障旅客搭機：專人協助、輪椅服務、擔架服務。

（六）班機延誤

可視延誤的情形與時間長短，要求航空公司給予不同之服務，如：免費軟性飲料（Soft drink）、簡餐（Snack）、餐食（Meal，圖 11-8）。如延誤的情形致使旅客需要過夜，也應該安排住宿（Accommodations）及往返住宿旅館間的交通。

圖 11-8　班機延誤提供的餐券

由於機票規則繁多，一般消費者在購買機票時，往往注意的只有價格因素，而忽略了機票使用的限制，所以常會在面臨機場準備搭乘飛機時，被航空公司拒絕使用、或被要求加價，因此造成不少旅遊糾紛，對於消費者與旅行社、航空公司都是困擾。一般來說愈便宜的機票，使用限制就愈多，常見如：效期、航班、轉讓、更改、退票等等限制。旅行社應秉持專業，建議旅客購買適用之機票，將機票使用規定完全告知旅客，旅客同意購買後才得以開票。

　　機票記載內容多為英文縮碼，旅客難以瞭解其真正含意，僅以口頭告知，難免有所遺漏，旅行業者務必以書面說明重要須知事項，以避免旅客日後因違反機票規定衍生爭議或需支付額外費用。因此，行政院消費者保護委員會特別制訂【國際機票交易重要須知範本】，要求旅行社或航空公司在消費者完成交易後，必須以書面方式將範本內容填妥並交付消費者，以便清楚告知消費者關於所購買機票的種種使用需知，希望減少不必要糾紛。（備註：如銷售機票未提供書面說明重要須知，觀光局將依旅行業管理規則第 49 條開罰，一張機票罰一萬元）。

【附件】

國際機票交易重要須知範本

行政院消費者保護委員會 95 年 3 月 23 日第 133 次委員會議審查通過並自 96 年 7 月 1 日起實施

行政院消費者保護委員會 101 年 7 月 11 日第五次會議審查修正通過並自 101 年 10 月 1 日起實施

一、感謝您完成此次機票交易（機票號碼：_____），由於機票使用規定繁多，謹擷取其中最重要者說明如下：

1. 使用期限

　　□單程機票：本機票只適用於＿＿年＿＿月＿＿日至＿＿年＿＿月＿＿日間出發。

　　□非單程機票：本機票應於＿＿年＿＿月＿＿日至＿＿年＿＿月＿＿日間出發，

　　　並應於＿年＿月＿日機票期限屆滿前使用。

2. 停留天數

　　□不超過_____天（以出發日計算）

　　□不短於_____天（以□出發日 □抵達日 □折返日 計算）

3. 搭乘航班說明（可複選）

　　□全程限搭機票上顯示之特定航空公司之特定航班

　　□全程限搭機票上顯示之同一航空公司同航段之各航班

　　□出發航段限搭＿＿（時）:＿＿（分）前（後）起飛之航班

　　□回程航段限搭＿＿（時）:＿＿（分）前（後）起飛之航班

續下頁

□＿＿＿＿＿＿航段限搭機票上顯示之航班（其餘可換乘同一航空公司同航段
　之各航班）

□其他＿＿＿＿＿＿＿＿（售票單位依需求填列或以選項方式表達）

4. 機票更改說明（可複選）

□不可更改□日期

□行程

□航班

□艙等

□可更改□日期，□不需付價差及手續費等任何費用。

□僅應付價差。

□僅應支付手續費等費用＿＿元。

□除應支付手續費等費用＿＿元外，並應付價差。

□行程，□不需付價差及手續費等任何費用。

□僅應付價差。

□僅應支付手續費等費用＿＿元。

□除應支付手續費等費用＿＿元外，並應付價差。

□航班，□不需付價差及手續費等任何費用。

□僅應付價差。

□僅應支付手續費等費用＿＿元。

□除應支付手續費等費用＿＿元外，並應付價差。

□艙等，□不需付價差及手續費等任何費用。

□僅應付價差。

□僅應支付手續費等費用＿＿元。

□除應支付手續費等費用＿＿元外，並應付價差。

□其他＿＿＿＿＿＿＿＿

相關機票更改資訊應於航空公司網站或原售票單位明顯處公告揭露。

續下頁

承上頁

5. 退票說明（可複選）

□不可退票

□可退票，有下列情形之一者，得辦理退票，其手續費收取與否事宜，請向（原售票單位）洽詢辦理：

□完全未使用之機票

□部分未使用之機票

□共用班號之機票

□其他＿＿＿＿＿＿

相關退票資訊應於航空公司網站或原售票單位明顯處公告揭露。

6. 退票作業時間不得超過三個月（包括航空公司及旅行社作業時間），但如有事實認有必要原因者得予延長，最長不得超過三個月。

上述延長之原因及期間，原售票單位應即時告知旅客。

7. 託運行李

□免費託運行李額度如下：

□限重＿＿＿＿公斤

□限＿＿＿＿件，每件＿＿＿＿公斤

□購買共用班號之機票及聯程票者，請洽原開票航空公司了解。

□其他＿＿＿＿＿＿＿＿

8. 其他

＿＿＿＿＿＿＿＿＿＿＿（售票單位依需求填列或以選項方式表達，例如：兒童機票之使用規定、優惠折扣機票等特殊使用規定。）

二、以上僅為簡要說明，其他詳細說明請依照機票上所載事項，如有任何疑問，請洽詢售票單位：＿＿＿＿＿＿＿（註明售票單位或航空公司名稱及聯絡方式）。

如機票記載事項與本須知不同者，應為有利於消費者之解釋。

老貓遊蹤—烏魯木齊驚航記

我回來了，這次前往新疆參加學術研討會之旅，發生許多不可思議的怪事，讓慣於旅行的我，幾乎也招架不住；卻也因為一位陌生人的祝福，又一路化險為夷。

數年未見，新疆很多的沙漠已變綠洲，城市有飛躍般的變化，連老朋友都高昇為某地級市的副市長，使得我們晚上路邊小店的續攤還差點被記者跟拍。回到廈門，又被鼓浪嶼的人潮驚得目瞪口呆。等我有空，再慢慢道來。

首先，就在廈門飛往烏魯木齊的班機上，因「流量管制」，而在地面整整停留 2 個小時，班機才獲准起飛。我坐在位子上睡了一覺，醒來，看到在地面上的跑道，還以為到了中停站（武漢）呢。再看清楚，才發現班機跟本還沒起飛啦。坐困機艙，窮極無聊之餘，空姐索性先把飲料、供餐等機上服務流程做完，所以，我們是還在地面的時候，就用完餐了。當然，抵達目的地的時間也延遲到凌晨兩點。幸好住宿地點就訂在機場賓館，節省了進出城市的時間。但等到能夠安然臥床入睡，也是三點多的事了。

第 2 天，原訂 09:25 的班機，自烏魯木齊飛往南疆的阿克蘇，依照國內線慣例，提早一小時到機場。輕鬆辦完手續，拿到登機證，正感到一切順利，沒想到，真正的災難才要的開始。由於安檢手續非常嚴格，在入口處，已是大排長龍、人潮洶湧。我耐心的排隊一陣子，好不容易輪到的時候，安檢人員卻很嚴肅的告訴我，由於託運的行李有問題，隨手一指，要我去「開包檢查」處，配合開包檢查。我只好退出人龍，經過 3 個錯誤的櫃檯，終於找到正確的地方並「開包檢查」。原來，我的行李中有一般電池，但安檢人員堅持所有款式的電池都不准託運，雖然中國民航局的規定只有鋰電池不准託運，但這裡堅持用更嚴格的標準執行。不得已，拿出電池放到隨身背包，改成手提行李，也就完成了檢查，重新託運進去。但是，人潮洶湧的安檢隊伍，這下要重來一次。

好不容易，在趁機插隊的小動作幫忙下，終於通過安檢的人龍，在班機起飛前 11 分鐘到達登機口，慘了，被拒絕登機。因為登機證上「清楚」的用 8 號字體寫著：「班機於起飛前 15 分鐘停止登機作業」，（圖 11-9）所以，我必須辦理行李退運，重新候補下一班飛機，如果補得上的話。時值暑假旺季，而且，昨天這條航線有幾班飛機因故取消，候補的人數已呈爆炸情況。更雪上加霜的是，我的機票是不能更改班機與行程、不能退票的那種特價機票。壞事又一樁，我的託運行李不見了，必須先找到行李，才能完成退關，才能去辦理候補登記。換句話說，我現在連登記候補也不行。可是，我也不能自己去停機坪找行李，唯一能做的事，就是「等」。這一等，在煎熬中。不知不覺又是 2 個小時。

圖 11-9　登機證最下方有一行小字提醒受理登機時間

圖 11-10　帶來幸運的紅繩

就在前途茫然的傻等之際，有位打著手勢的聾啞女孩走過來，拿著一張說明紙，拜託我捐款行善。雖然自己也在坐困愁城之中，我想，畢竟我還有幫人的能力啊，隨手捐了人民幣 10 元，女孩高興的送我一條紅繩（圖 11-10），再給我看另一張紙，上面寫著：「謝謝捐款，祝我一路順風、平安如意」。天啊，這正是我急需的，隨手就把紅繩綁在背包上，希望真的有奇蹟能發生。

就在繫上紅繩後，不久，櫃檯人員通知，我的行李終於找到了，可以去登記候補機位了。行李協尋處的維吾爾族大媽，很有義氣、主動的陪我到候補登記處，找上同是南方航空公司的同事，請她無論如何要幫我的忙，因為我在這段等候期間，沒吵沒鬧事（一般人就會拍桌大鬧），就是安靜的等待，讓她很感動。這位主管候補登記的小姐，也很努力的透過電腦幫我搜尋任何一絲可能，我還是只能耐心的去一旁坐著等待，「等」，是今天唯一能做的事。

又過了一個多小時，這位張小姐找我商量：「唯一有機會的是下午五點十分的班機，如何？」其實，本來已經做好最壞的打算，如果真的補不上機位的話，就要改去坐 16 小時的火車趕去阿克蘇，這下聽到終於有機會補位成功，雖然還要再等四個小時，我二話不說、立刻同意。為免夜長夢多，張小姐也很阿莎力的當下就刷出新的登機證，並主動幫我協調票務處，破例免費讓我更改航班，解決了機票限制的問題，不用加價或重新購票；最後還重新辦理託運行李，讓我可以輕鬆、放心的自由游走，不用被侷限在原地。

我緊緊握著登機證，立刻第三次排隊通過安檢，提早四個小時到登機門，我準備安營紮寨，就像決死守城的士兵一樣，讓我死守這裏到登機時間吧。當然，也要立刻聯絡阿克蘇機場方面，等待接機的大會工作人員，以免漏接，又可能被困在阿克蘇機場；因為從阿克蘇機場到塔里木大學，還有一百多公里，兩個小時的車程。17：10，班機起飛，等不及看到飛機橫越天山山脈，我已經昏昏睡著了。班機落地後，見到來接機的會務人員，被引導到休旅車上，懸著的一顆心，終於放下，也結束為時兩天的機場之旅。晚間十點多，抵達開會的酒店，簡單吃過晚餐後，回房間，一覺到天明。我相信：否極泰來，就從此刻開始（圖 11-11）。

圖 11-11　順利展開學術演講

NOTE

第12章
導遊與領隊

學習目標

1. 認識導遊、領隊人員的工作內容
2. 瞭解導遊人員的職責與應具備的條件
3. 瞭解領隊人員的職責與應具備的條件
4. 瞭解導遊人員的作業流程
5. 瞭解領隊人員的作業流程

　　在團體旅遊的產品中，導遊人員（Tour Guide）是旅遊產品內容的執行者，依據旅遊行程的內容與條件，為旅客提供各項服務。「導」含有「嚮導」的意思，主要工作為旅客提供導覽與解說服務，並執行旅遊產品（交通、餐膳、住宿、娛樂等）內容的提供。同時，也為旅客提供生活事項的協助（如：匯兌外幣、購物指引、生活事務諮詢等）、緊急事件的應變與處理，並維護旅遊安全，是旅客在本地旅遊時的好幫手。

　　領隊人員（Tour Leader）定義為：帶領國人出國觀光旅遊的團體，並收取報酬的服務人員。主要工作為協助團體旅客辦理各項入出國境通關手續、代表旅行業者執行與監督各項旅遊產品內容的實現、提供團體旅客旅遊相關的細節導覽與指引、維護團體成員的合法權益與旅遊安全及緊急事件的應變與處理。因此，領隊人員必須熟悉各國入出境的流程，與移民（Immigration）、檢疫（Quarantine）、海關（Customs）申報等相關規定，並維護旅遊團體的合法權益。

章前案例

「喜歡旅行」不代表適合做導遊工作！

在觀光系任教，常接觸到許多想要投入導遊領隊工作的人，熱切的告訴我：「因為我喜歡旅遊」。似乎很多人認為，只要喜歡旅行、喜愛規劃旅遊行程，就很適合做導遊的工作，因此選擇就讀觀光系或考取證照。但真正踏入旅遊業後，才發現想要成為一位導遊、領隊，所需要的專業技能和人格特質，絕對不僅僅是「熱愛旅遊」而已。這是一個「服務客人」的行業，工作內容與「人」有密切關係，因此擔任導遊、領隊的首要條件，就是要有三顆心：細心、關心和耐心。

「喜歡旅遊」是出自於你的自由意願，「帶團旅遊」，卻是一份工作與責任。試想一下團體行程中會碰到的狀況：在高速公路上，有人想上廁所，希望可以下車解決生理需求；又或者遇到自以為付錢就是大爺，對導遊領隊提出種種不合理的要求；或者放任小孩在旅途中吵鬧，影響其他團員情緒等狀況。面對各類客人的需求，導遊領隊都要在旅途中想辦法解決，如果對於這三顆心沒有太多的熱忱與準備，很容易就會離開這一行。

再來，隨著低價團體行程的崛起，導遊領隊勢必要開始兼任推銷員，在購物站說服旅客購買商品，以達成旅行社的業績目標來賺取薪水獎金，如果本身對於「銷售」這件事感到排斥抗拒，又或是抓不到銷售要領，就很難獲得客人的信賴與成就感。其次，喜歡旅行的人不代表他就很會做導覽解說，我也有看過導遊將客人帶到景點後，便放任旅客自由活動，完全不做景點說明，帶團帶得很敷衍。身為一個優質的導遊，應該要有化繁為簡的能力，讓客人可在短時間內瞭解當地的歷史地理與人文風俗。

此外，想成為「有團可帶」的導遊領隊，就得有足夠的人脈，處處「廣結善緣」。因為大部分的旅行社不會讓沒經驗的人帶團，客人也期待資深老手帶團，而有經驗的前輩比比皆是，很難輪到菜鳥上陣。除非平時善於和旅行社打交道、累積業界人脈，慢慢靠服務累積口碑，才有可能透過介紹獲得工作機會，因此「善於社交、結識人脈」也是成為導遊很重要的一項能力。

最後，導遊領隊還必須具備「強健的體魄」，才能做好這份「需要在外爬山涉水」的工作。雖然帶團有休息吃飯時間，但 24 小時待命的特質，甚至要與客人搭配同住一間房，也常常不能獲得足夠的時間休息，如果體力不夠好，很快就會陣亡。成為導遊並不容易，想靠這行吃飯，先問自己具備這些能力了嗎？

12-1 認識導遊與領隊

　　由於導遊與領隊的工作內容，有不少重疊之處，這也是常讓人對這兩份不同工作產生混淆的原因。其實兩種工作雖然都是在「帶團」，但職務、角色、執照規定都不同，茲分析說明如下：

一、導遊與領隊的資格

　　想要擔任導遊或領隊工作，必須先參加遊考選部主辦的「國家專門及技術人員考試」的「導遊人員考試」或「領隊人員考試」，考試及格後，還需要參加「職前訓練」結束後，才有資格領取執業證照，接受旅行業者的委託帶團執行業務。而根據《國外旅遊定型化契約書》，也對領隊的資格有相同要求：乙方（旅行社）應指派領有領隊執業證之領隊，相關法規如下：

《導遊人員管理條例》第 7 條
經導遊人員考試及格者，應參加交通部觀光局或其委託之有關機關、團體舉辦之職前訓練合格，領取結業證書後，始得請領執業證，執行導遊業務。
《領隊人員管理條例》第 5 條
經領隊人員考試及格者，應參加交通部觀光局或其委託之有關機關、團體舉辦之職前訓練合格，領取結業證書後，始得請領執業證，執行領隊業務。

　　因此，「導遊」與「領隊」資格，必須經過國家考試檢定，並在執業前經過一段職前訓練後，才可以上線工作。而且，「導遊」與「領隊」雖然工作內容相關，但卻是分別不同的工作職責與內容，因此，也必須分別取得執業資格，不可混為一談。

二、導遊與領隊人員職務分析

　　為便於對「導遊」與「領隊」的職務能有清晰認知，謹以下列表格分別對工作內容、服務對象、旅客性質、業務主管、法源依據、證照分類等項目，依據相關法規做詳細說明：

表 12-1　導遊與領隊人員職務分析

項目	導遊（Tour Guide）	領隊（Tour Leader）
工作內容	執行接待或引導來本國觀光旅客旅遊業務而收取報酬之服務人員。《發展觀光條例 2-12》	執行引導出國觀光旅客團體旅遊業務而收取報酬之服務人員。《發展觀光條例 2-13》
服務對象	入境之外籍（含大陸）旅客（Inbound Tourism）	國人出境觀光之旅客團體（Outbound Tourism）
旅客性質	團體旅客、散客	團體旅客
業務主管	交通部觀光局	交通部觀光局
法源依據	導遊人員管理規則	領隊人員管理規則
證照分類	1. 外語導遊： 　(1) 領取外語導遊人員執業證者，應依其執業證登載語言別，執行接待或引導使用相同語言之來本國觀光旅客旅遊業務。 　(2) 外語導遊人員並得執行接待或引導大陸、香港、澳門地區觀光旅客旅遊業務。 2. 華語導遊： 　(1) 領取華語導遊人員執業證者，得執行接待或引導大陸、香港、澳門地區觀光旅客，或使用華語之國外觀光旅客旅遊業務。 　(2) 但其搭配稀少外語翻譯人員者，得執行接待或引導非使用華語之國外稀少語別觀光旅客旅遊業務。	1. 外語領隊： 　領取外語領隊人員執業證者，得執行引導國人出國、及赴香港、澳門、大陸旅行團體旅遊業務。 2. 華語領隊： 　(1) 領取華語領隊人員執業證者，得執行引導國人赴香港、澳門、大陸旅行團體旅遊業務。 　(2) 不得執行引導國人出國旅行團體旅遊業務。 說明：前往香港、澳門、大陸地區不算【出國旅行】。

三、職業規範

　　無論是導遊或領隊人員，由於工作環境需與不同國籍的旅客或相關人員接觸，自身的素質與表現，常常會涉及國家形象與國際關係的特殊性，故法律上也訂有特別的職業規範，必須遵守。

《旅行業管理規則》第 37 條：

旅行業執行業務時，該旅行業及其所派遣之隨團服務人員，均應遵守下列規定：

一	不得有不利國家之言行。
二	不得於旅遊途中擅離團體或隨意將旅客解散。
三	應使用合法業者依規定設置之遊樂及住宿設施。
四	旅遊途中注意旅客安全之維護。
五	除有不可抗力因素外，不得未經旅客請求而變更旅程。
六	除因代辦必要事項須臨時持有旅客證照外，非經旅客請求，不得以任何理由保管旅客證照。
七	執有旅客證照時，應妥慎保管，不得遺失。
八	應使用合法業者提供之合法交通工具及合格之駕駛人；包租遊覽車者，應簽訂租車契約。遊覽車以搭載所屬觀光團體旅客為限，沿途不得搭載其他旅客。
九	使用遊覽車為交通工具者，應實施遊覽車逃生安全解說及示範，並依交通部公路總局訂定之檢查記錄表執行。
十	應妥適安排旅遊行程，不得使遊覽車駕駛違反汽車運輸業管理法規有關超時工作規定。

根據上述第五款內容「除有不可抗力因素外，不得未經旅客請求而變更旅程。」要特別提醒注意的是：導遊、領隊人員執行業務時，必須依照旅遊行程表內容，確實地執行，不能因個人的喜好或想法，擅自更動行程內容。因為如果擅自更改行程，不論是否出於善意，都將構成「違約」事實，不但損害旅客權益，也將為公司帶來名譽與營業損害，類似規定，在《民法》旅遊專章中，也有更詳細說明：

《民法》第 514-5 條：

一	旅遊營業人非有不得已之事由，不得變更旅遊內容。
二	旅遊營業人依前項規定變更旅遊內容時，其因此所減少之費用，應退還於旅客；所增加之費用，不得向旅客收取。
三	旅遊營業人依第一項規定變更旅程時，旅客不同意者，得終止契約。
四	旅客依前項規定終止契約時，得請求旅遊營業人墊付費用將其送回原出發地。於到達後，由旅客附加利息償還之。











　　前面所說的「不可抗力因素」，或所謂的「不得已之事由」，指的是發生「天災、人禍、人力無法抗拒」的事件或狀況，如：颱風、山崩、海嘯、恐怖攻擊、內戰、罷工等，旅行業者無法改變、也無法為此負責的狀況。所以，導遊、領隊人員執行業務時，除非遇到像這樣的狀況，否則是沒有任何理由去變更既定的行程與內容，旅行業者需特別注意。

　　如果真的因為發生「天災、人禍、人力無法抗拒」的狀況，而必須變更行程內容，雖然並非旅行業者的過失，但依《民法》第 514-5 條規定，我們可以看出條文內容明顯向消費者傾斜，對於旅行業者顯然不盡公平，在《國外旅遊定型化契約書》第 26 條中，也有與民法條文相對應的約款：

　　旅遊途中因不可抗力或不可歸責於乙方（旅行業者）之事由，致無法依預定之旅程、交通、食宿或遊覽項目等履行時，為維護本契約旅遊團體之安全及利益，乙方得變更旅程、遊覽項目或更換食宿、旅程；其因此所增加之費用，不得向甲方收取，所減少之費用，應退還甲方。

　　在這種情況下，法律內容引用「無過失責任」的概念，就是：「不論是不是出於故意或過失的行為，旅行業者都需要負責。」換句話說，就算旅行業者不是出於故意或過失，也必須負賠償責任。

　　這個要求對旅行業而言，是企業經營中最為沉重的壓力，但站在保護相對弱勢的消費者立場，這也是不得已的做法，而要求旅行業者負起責任善後。但旅客也不應藉此機會對旅行業者提出苛求，應該要體恤旅行業者的困難與誠意，給予善意的配合。

旅遊報你知

颱風攪局，團體滯留回不來，多出的費用誰來付？

（取材自品保協會網站）

事由	小楊參加旅行社所舉辦之廈門 5 日遊行程，團體交通是安排以金廈小三通的方式進行，行程結束前因颱風侵襲，導致金門航班大亂，小楊這一團從廈門搭船回到金門後無法依照原定計畫返臺，團體被迫多留一天。領隊告知小楊因公司常遇到類似情況，因此在契約書上已註明：「如因天候或其他因素影響行程，所增加的費用必須由旅客自行吸收。」而原本行程中都是住宿五星級酒店，但在金門時旅行社竟然是隨便安排一間飯店就想打發團員，所安排的餐食也是隨便找家餐廳來應付，更引發團員的不滿。
問題一	行程中遇天災所衍生費用，於契約中約定由旅客負擔，這樣的約定有效嗎？
解答	1. 依國外旅遊定型化契約書第 26 條規定： 　「旅遊途中因不可抗力或不可歸責於乙方之事由，致無法依預定之旅程、食宿或遊覽項目等履行時，為維護本契約旅遊團體之安全及利益，乙方得變更旅程、遊覽項目或更換食宿、旅程，如因此超過原定費用時，不得向甲方收取。但因變更致節省支出經費，應將節省部分退還甲方。」 2. 又國外旅遊定型化契約第 37 條規定：「前項協議事項，如有變更本契約其他條款之規定，除經交通部觀光局核准，其約定無效，但有利於甲方者，不在此限。」何況民法第 514 條之 5 也規定「旅遊營業人依前項規定變更旅遊內容時，其因此所減少之費用，應退還於旅客；所增加之費用，不得向旅客收取。」 3. 所以旅行社註明增加費用需由旅客負擔，因違反法律強制規定且不利於旅客，該約定無效。
問題二	團體滯留期間的食宿安排，一定要跟原行程內容一致嗎？
解答	1. 依國外旅遊定型化契約第 22 條規定，旅程中之食宿、交通、行程、觀光點及遊覽項目等，應依本契約所訂等級與內容辦理。 2. 但因不可抗力事由，團體被迫滯留無法順利返程時，此時已不是契約所規定旅程範圍，自然不需要與原定行程內容的食宿等級相同。 3. 只不過所有的額外支出必須由旅行社自行承擔，不得向旅客收取，旅行社只要安排合法業者提供的服務及設施即可（參考國外旅遊定型化契約第 26 條）。

| **無過失責任**

「有過失，就要負責賠償。」為過失負責，這是我們一般的概念，法律上稱為「過失責任」。因此，在面對因過失而侵害到他人的權益時，我們通常會說：「我不是故意的。」或「我不知道會這樣，我已經很小心了。」來當說辭，希望藉此免去或減輕自己的責任，通常大家也認為只要不是出自於故意的過失行為，不需要去苛責或追究。而「無過失責任」就是：不論是不是出於故意或過失行為，都需要負責。換句話說，就算他人不是出於故意或過失，也都要負賠償責任的意思，法律上將「無過失責任」定義為：「侵權行為之成立，不以行為人之故意或過失為要件。」（民法第 184 條）

旅行業的無過失責任，例如因天災而使得道路交通中斷，必須改搭飛機接續行程，這會使成本增加，而天災是不可抗力的問題，旅行社本身並沒有過失。但對於消費者而言，也是無辜受影響，權利受到侵害，還要為此付出代價，顯然也不公平。

而旅行社既然販售產品，就必須為產品的變數負責，盡力讓客人滿意，是旅行社的職責所在。在面對發生不可抗力的天災人禍時，旅行社應盡力保護消費者，讓被損害的權益能迅速得到救濟，讓行程順利完成，這也是業者負責盡職的表現，優良的業者應該有此擔當。

要提醒消費者的是：無過失責任，乃屬一種「特殊責任」，與純粹過失責任需對於損害完全賠償不同，消費者對業者的救濟措施與責任也應多加體諒，不應無限上綱苛求。

12-2 導遊人員的職責與應具備條件

導遊（Tour Guide），站在觀光事業第一線，是來自國外的觀光旅客對臺灣印象最深刻的重要關鍵人物，也是旅行業接待工作中最重要的支柱，更是整個旅遊接待過程中，最積極、最活躍、最典型，也是影響旅遊產品成敗最關鍵性的工作人員。所以，導遊人員是觀光事業的尖兵，對外還是一個國家的代表。

一、導遊的主要職責

　　從工作內容來看，導遊是為旅客提供導覽、解說及相關服務的人員（圖 12-1），導遊的「導」字，其實是「嚮導」的意思，指的是：為旅客引路、帶路。

　　導遊按照旅行社事先擬定的旅遊行程，進行旅遊活動的導覽與解說，為旅客講述、解釋、說明、和指點旅遊過程中，所見到的各種自然景觀、和地理、歷史、文化等資源。導遊人員的工作內容，除了導覽解說之外，還包括各項旅遊產品內容（如：交通工具、膳食、住宿、參觀門票、購物等）的提供，也要注意維護旅客的旅遊安全與生活便利，導遊的主要職責說明如下：

1. 根據旅行社與遊客簽訂的契約書，按照行程內容安排旅客參觀、遊覽。
2. 負責向遊客導覽、解說、介紹臺灣的歷史、地理、社會文化和觀光資源。
3. 配合和督促相關協力廠商安排遊客的交通、膳食、住宿等，並保護遊客的人身和財物安全。
4. 協助處理旅遊途中遇到的緊急事件或問題。
5. 處理或反映旅客的意見和要求，協助旅客完成各種旅遊活動。

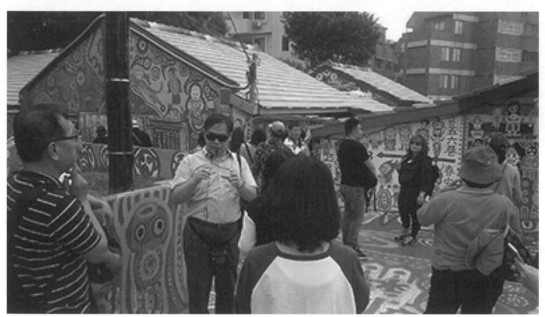

圖 12-1　導遊負責向遊客導覽、解說。

　　導遊人員的工作內容包含範圍很廣、工作量也很大，所以，保持健康的身體、心理狀態很重要，而導遊的工作大多需要與外界溝通，因此，溝通能力又特別重要。除此之外，優秀的導遊人員還需要具備以下條件（圖 12-2）：

1. 良好的語言程度及溝通能力。
2. 豐富的知識。
3. 瞭解國際禮儀。
4. 具備說寫能力。
5. 靈敏的觀察力、及處理能力。
6. 清晰的表達能力。
7. 健康的身心。
8. 高尚的品德。
9. 誠懇的態度。
10. 對公司及旅客負責任。

　　導遊人員屬於「專業技術人員」，依規定：必須接受「旅行社」或「機關團體」的聘用而執業，所以，導遊不能自行擬訂行程招攬旅客、代訂住宿、餐膳等旅遊內容，或擅自代旅客操作行程產品等安排，因為這些是屬於合法旅行業的業務。

　　執行導遊工作時，也必須依照雇主所安排的行程表執行任務，不能擅自依個人意見或好惡而更動行程。可以說：導遊就是忠實地執行雇主所交付的任務而已。《導遊人員管理規則》第 22 條對此也有明文規定：

　　導遊人員應依僱用之旅行業或招請之機關、團體所安排之觀光旅遊行程執行業務，非因臨時特殊事故，不得擅自變更。

　　俗語說：「行船走馬三分險」，旅遊團體出行在外，有時難免會遇上意料之外的事件發生，如意外事件有妨礙行程進行、危及旅客生命財產的安全時，導遊人員除了要進行必要的緊急處理、維護旅客的安全與權益之外，也應在初步處理告一段落後，將事件回報公司及主管機關，以便讓公司及主管機關掌握狀況，並提供後續的援助。《導遊人員管理規則》第 24 條也說明：

　　導遊人員執行業務時，如發生特殊或意外事件，除應即時作妥當處置外，並應將經過情形於二十四小時內向交通部觀光局及受僱旅行業或機關團體報備。

由於導遊人員是站在旅遊產品第一線，為來自國外的旅客提供服務之人員，也代表臺灣的整體形象，因此，對於導遊人員的言行舉止，也有著較高的要求與標準，法律特別針對導遊執業時的言行有明文規範，附錄於下：

《導遊人員管理規則》第 27 條：導遊人員不得有下列行為：	
一	執行導遊業務時，言行不當。
二	遇有旅客患病，未予妥為照料。
三	擅自安排旅客採購物品或為其他服務收受回扣。
四	向旅客額外需索。
五	向旅客兜售或收購物品。
六	以不正當手段收取旅客財物。
七	私自兌換外幣。
八	不遵守專業訓練之規定。
九	將執業證借供他人使用。
十	無正當理由延誤執行業務時間或擅自委託他人代為執行業務。
十一	規避、妨礙或拒絕主管機關或警察機關之檢查，或不提供、提示必要之文書、資料或物品。
十二	停止執行導遊業務期間擅自執行業務。
十三	擅自經營旅行業務或為非旅行業執行導遊業務。
十四	受國外旅行業僱用執行導遊業務。
十五	運送旅客前，發現使用之交通工具，非由合法業者所提供，未通報旅行業者；使用遊覽車為交通工具時，未實施遊覽車逃生安全解說及示範，或未依交通部公路總局訂定之檢查記錄表執行。
十六	執行導遊業務時，發現所接待或引導之旅客有損壞自然資源或觀光設施行為之虞，而未予勸止。

二、導遊的工作特性

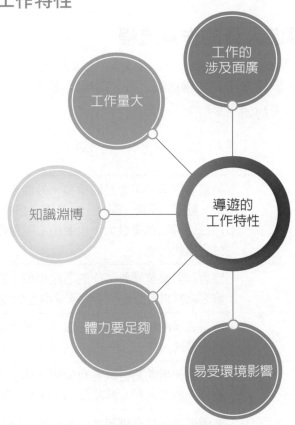

圖 12-2　導遊的工作特性

　　導遊人員的工作，具有以下特性，因此，必需要有足夠的準備，才能夠勝任愉快：

1. 工作的涉及面廣	遊客在臺灣旅遊期間的的食宿、娛樂、交通及旅途的安全維護、及生活的細節等事項，都會需要導遊的協助。同時，必須配合國家政策，注意環境與生態的保護，並依法進行各種表單及報表的填寫與事件通報。
2. 工作量大	團體的行程，由旅程開始到結束，都是由導遊代表旅行社，單獨負起責任。包括旅遊產品的各個環節廠商間的聯繫、相關時間的安排、行程的流暢等，都需細心留意，因此工作量龐大且瑣碎。
3. 知識淵博	導遊除了要博學之外，還要多聞，也就是要能上知天文、下通地理，在旅客的認知上，導遊是百科全書、是活字典。因此，導遊平時就要多加充實各種歷史、地理、社會、人文等知識，才能應對旅客的詢問。
4. 體力要足夠	由於導遊的工作繁雜，體力消耗也大，必需要有健康的身體，才能應付巨大的工作量。因此，平日應注意身體的保養與鍛鍊。
5. 易受環境影響	導遊工作的環境多姿多采，經常要陪同旅客進出各種餐飲、娛樂、博弈場所，也必須與許多不同行業的廠商往來，建立合作關係。因此，導遊必須養成良好的生活習慣與自制力，不要受到複雜環境的不良影響。

12-3 導遊人員的作業流程

導遊人員的工作，開始於接到任務指派之時，從事前準備，到團體結束後的結團報帳工作，工作流程大約如下：

一、準備作業

（一） 身心與專業 知識準備	1. 身體	給旅客的第一印象至關重要，外觀表容，包括面部表情、髮型、手勢、談吐、衣著等，都要達到專業水平。由於帶團工作量很大，也要小心維護身體健康才能應付各種狀況。
	2. 心理	應有面對艱難繁雜工作的心理準備，以應對不同類型旅客之需求與服務，準備承受抱怨和投訴。
	3. 情緒	導遊人員的情緒會感染給旅客，因此要有調適自己情緒的準備。
	4. 語言	對旅客使用的語言或專有術語（如：宗教信徒的常用語），加以充實，與客人交談時才不致於話不投機。
	5. 知識	準備可以讓旅客感興趣的專業知識與話題，尤其是沿途之人文與自然資源相關的介紹內容、與統計數字（如：人口、面積、海拔）等。
（二） 熟悉接待 計畫	1. 旅行團的性質	如果旅客組成的結構不一樣，接待的方式也要有分別。
	2. 有無特殊要求和注意事項	是否有銀髮族、幼童、病人、身障、及不同生活習慣者（如：神職人員）等，需要給予特殊照顧服務的旅客。
	3. 生活接待服務事項	包括交通工具、地圖、住宿飯店、餐廳、景點等行程內容項目的確認。
（三） 物件準備	1. 旅遊費用	簽帳單據（Voucher）、借支周轉金。
	2. 證照	導遊證、服務證、身分證、名片。
	3. 旅遊資訊	發給旅客之資料（日程表、臺灣簡介、地圖、公司徽章）。
	4. 票券	遊覽車派車單、行程中必須使用的火車票、船票、門票等。
	5. 識別標誌	公司旗、團體名稱名條、客人名字之標示牌（Stick card）。

二、接團作業

1. 抵達接待	提早到達指定機場或港口等候，聯繫確認遊覽車停車等位置，與領隊核對團員名單與行程表。協助辦理匯兌，介紹本地時差、風俗習慣、社會文化等國情背景資訊。
2. 出發途中	行程內容說明、下一目的地介紹。
3. 接駁說明	轉接其它交通工具（高鐵、火車、班機、渡輪、纜車等）時，應注意事項說明與提醒。

三、接待作業

1. 入住飯店	辦理住宿登記手續、協助領隊作房間分配與調整。
2. 景點導覽	各類行程的導覽解說：市區觀光、郊區觀光、夜間觀光、購物導購，旅遊安全維護。
3. 餐廳用餐	用餐時間確認、菜單內容與餐費確認、及特殊飲食要求的再確認。

四、送團作業

1. 航班確認	聯繫航空公司確認下一次（回程）的航班時間是否有更動？確認機位OK。
2. 離境流程	於機場或港口協助旅客辦理航班報到、離境手續。

五、結團作業

1. 結帳作業	依公司規定時間內完成報帳工作、繳回剩餘款項與物件。
2. 接待報告	提出接待報告書，說明團體運作過程記錄。
3. 意見回饋	旅客意見整理與回饋。
4. 後續服務	旅客購物瑕疵品處理、轉交物品、旅客失物尋回。

12–4 領隊人員的職責與應具備的條件

領隊（TOUR LEADER，或稱 TOUR ESCORT、TOUR CONDUCTOR、TOUR MANAGER），顧名思義，領隊的職責應善盡團體的旅程安排，領隊除了執行公司交予的任務之外，對於相關的專業知識、外語能力、應變能力的要求很高。

一、領隊的主要職責

在國外團體旅遊的過程中，領隊是旅行社的代表，也是旅遊團的領導者（Leader）和經理人（Manager），更是團體的保護者（Escort）。因此，領隊在旅遊團體中，所扮演的角色極其重要。《國外旅遊定型化契約書》第 16 條也對領隊的職務有明確說明：乙方（旅行社）應指派領有領隊執業證之領隊。……領隊應帶領甲方出國旅遊，並為甲方辦理出入國境手續、交通、食宿、遊覽及其他完成旅遊所須之往返全程隨團服務。綜合這些說法，可以知道領隊的主要職責（圖12-3)如下：

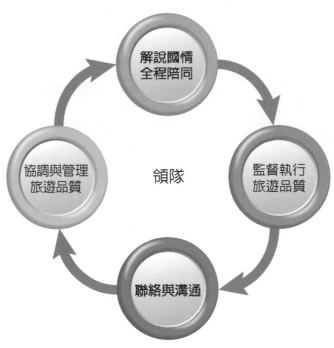

圖 12-3　領隊主要職責

領隊的主要職責：

1. 解說國情，全程陪同出發前，向旅客說明旅遊目的地國家或地區的國情概況及應注意事項；出發後，全程陪同旅遊團參觀遊覽。

2. 監督執行旅遊品質代表公司監督當地旅行社依照契約提供的旅遊產品，配合當地導遊執行旅遊行程計畫，圓滿完成旅遊活動。

3. 協調與管理旅遊內容協調與管理旅遊團體的遊程進度及旅遊品質，維護旅遊團體的利益，保證旅遊活動順利進行。

4. 聯絡與溝通積極處理或轉達遊客的意見、要求、建議、甚至投訴，維護遊客的合法權益。

二、領隊的角色扮演

領隊在團體旅遊的過程中，對於旅遊產品的成敗有非常重要影響，因此，「領隊」在工作中扮演的角色有以下幾種：

1. 執行者與監督者	領隊是海外旅遊產品的執行者與監督者，代表公司全程執行旅遊產品的實現，與監督控管旅遊產品的品質。
2. 緊急事件處理的負責人	領隊是緊急事件處理的負責人，身在事故發生的第一線，領隊有責任代表公司照顧及維護消費者的安全與權益。
3. 旅途中及時的好幫手	領隊是旅途中及時的好幫手，在人生地不熟的異國，消費者有任何需求，領隊是值得信賴的求助對象。
4. 認識世界的橋樑	領隊是消費者認識世界的橋樑，透過領隊的博學多聞，消費者可以深入瞭解旅遊國家或地區的面貌，留下不虛此行的印象。
5. 圓夢人	領隊是為消費者圓一個旅遊夢想的圓夢人，領隊陪伴帶領旅客圓夢，多年後，消費者未必還能記得當年的領隊是誰，但一定能記得當年旅行過的經驗，這是領隊工作的榮幸與價值。

三、領隊應具備的條件

領隊人員的工作內容，以監督與管理旅遊品質，協助旅客完成旅遊的夢想為主（圖 12-4）。其中，隨機應變與溝通能力又特別重要。因此，優秀的領隊人員需要具備以下條件：

1. 豐富的國際觀，對於世界各國的地理、歷史、社會文化與時勢，需要有足夠瞭解。
2. 良好的語言表達能力，及善於溝通協調、具有柔軟圓融的智慧。
3. 守時、守信，注重細節、耐心愛心。
4. 對於突如其來的事故，要有隨機應變的能力。
5. 隨時吸收資訊、不斷學習。

圖 12-4　領隊是為消費者圓一個旅遊夢想的圓夢人。

領隊雖然是專業技術人員，但一定要受到旅行業的僱用才能執行業務，不能自己私下招攬旅客提供旅遊服務。依據《領隊人員管理規則》第 3 條說明：「領隊人員應受旅行業之僱用或指派，始得執行領隊業務。」

領隊人員接受公司指派執行業務，必須依照公司所提供的行程內容執行，不能依個人喜好或意見，擅自更改行程。這一點，在《領隊人員管理規則》[1]中也有明白的規定：

領隊人員應依僱用之旅行業所安排之旅遊行程及內容執業，非因不可抗力或不可歸責於領隊人員之事由，不得擅自變更。

所謂「行船走馬三分險」，旅行團體在旅遊過程中，如果遇到意外事件或緊急事故，除了必須善盡職責、立即協助處理之外，也必須在初步處理告一段落後，將

1　《領隊人員管理規則》第 20 條。

事件回報公司與交通部觀光局，以便後續能獲得必要的支援與協助。《領隊人員管理規則》第 3 條規定：

　　領隊人員執行業務時，如發生特殊或意外事件，應即時做妥當處置，並將事件發生經過及處理情形，於二十四小時內儘速向受僱之旅行業及交通部觀光局報備。

　　必須注意的是，「二十四小時」的期限要求，包含假日的時間，依規定，公司及交通部觀光局都必須全年無休、安排專人值班；所以，領隊不能以「假日」為藉口，拖延通報時間。

　　由於領隊的工作性質特殊，必須旅行於不同國家之間，言行與素質更代表國家的榮譽（圖 12-5），因此，《領隊人員管理規則》也對領隊人員的執業行為做出規範：

《領隊人員管理規則》第 23 條：
領隊人員執行業務時，應遵守旅遊地相關法令規定，維護國家榮譽，並不得有下列行為：

1	遇有旅客患病，未予妥為照料，或於旅遊途中未注意旅客安全之維護。
2	誘導旅客採購物品或為其他服務收受回扣、向旅客額外需索、向旅客兜售或收購物品、收取旅客財物或委由旅客攜帶物品圖利。
3	將執業證借供他人使用、無正當理由延誤執業時間、擅自委託他人代為執業、停止執行領隊業務期間擅自執業、擅自經營旅行業務或為非旅行業執行領隊業務。
4	擅離團體或擅自將旅客解散、擅自變更使用非法交通工具、遊樂及住宿設施。
5	非經旅客請求無正當理由保管旅客證照，或經旅客請求保管而遺失旅客委託保管之證照、機票等重要文件。
6	執行領隊業務時，言行不當。

圖 12-5　領隊是消費者認識世界的橋樑

領隊擅自做主變更活動內容

（取材自品保協會網站）

事由	阿麗和先生從事高科技行業，報名參加旅行社舉辦歐洲法瑞義蜜月旅行，飛機終於抵達巴黎，隨即展開參觀行程。由於有時差關係，在晚上 7 點鐘吃完晚餐後，有部分年長團員向領隊反應希望先回飯店休息，晚一點再出來看自費表演秀，領隊沒有詢問其他團員的意見，就將全團帶回飯店，但阿麗本來打算利用晚餐後的空檔去逛街購物，領隊卻問都不問就將全團帶回飯店休息，讓阿麗覺得很不受尊重，而且逛街計畫也泡湯。 原行程表安排晚上 9 點鐘自費看紅磨坊秀，後來領隊接洽的結果，紅磨坊門票買不到，領隊直接訂 10 點鐘麗都秀。當領隊向團員宣布紅磨坊秀改為麗都秀時，團員一陣錯愕，嚷嚷著不去，這時領隊口氣很不好的說：『票買了，錢也都付了，難道要我賠錢嗎』？在這種情況下，團員很不情願的去看麗都秀，表演結束後，覺得麗都秀不好看，因此對領隊擅自改訂的做法頗不以為然。 阿麗這趟蜜月旅行，出發前就特別告知旅行社，房間要一大床，但抵達巴黎的第 1 天晚上，發現房間是二小床，馬上向領隊反應，並請領隊與臺北公司聯絡，處理往後幾天的房間問題。當時領隊告訴阿麗，這些飯店他很熟識，等抵達飯店後，他和飯店協調就可以。領隊自認可以處理，所以沒向臺北公司反應這件事，熟料接下來幾天住宿，因為飯店沒有多餘的一大床，阿麗和先生的房間仍是二小床。
問題一	有部分團員要求變更行程時，怎麼辦？
解答	民法第 514 條之 5：『旅遊營業人非有不得已事由，不得任意變更旅遊內容（包含行程先後順序），如果有團員提議要更動，領隊一定要獲得全體團員同意後才可變更，為了避免事後發生舉證問題，領隊應以書面讓全體旅客簽名。 領隊如未經全體團員同意而變更行程先後順序，屬違約事宜，旅行社必須負起相關責任。

續下頁

承上頁

問題二	領隊自作主張決定自費行程，旅客可以拒絕嗎？
解答	旅客要求代訂紅磨坊表演秀門票，領隊在未徵詢團員意見就擅自決定購買麗都秀，在這種情形下，旅客當然可以拒絕，所產生的損失要由領隊負擔。通常領隊推銷自費看表演秀時，由於是否買得到門票無法確定，領隊應向團員說明清楚，萬一原來欲看的表演秀買不到門票，將另購其他表演秀門票，並清楚告知二者價格。
問題三	蜜月旅行安排二小床，旅行社有違約嗎？
解答	旅行團安排住宿除非雙方另有約定，原則上是二人一室，旅行社只要提供雙人房，不管是二小床或一大床，都沒有違約問題。 但如出發前與旅客另有約定是一大床，這部分屬雙方特別約定，旅行社如未能安排一大床，還是有違反雙方特別約定，旅行社對旅客所造成的具體損害，要負責任（但通常沒有什麼具體損害）。 有些帶團經驗豐富的領隊，由於太過自信，自認與飯店熟捻，抵達飯店後再改房型一定沒問題，但最後往往出問題改不了，因此建議領隊做事保守一點，遇到旅客房型有問題時，要及早通知公司或請國外接待社更改房型，萬一真的改不了，也可以早點告知旅客或尋求其他解決之道，不要累積旅客的問題。

12-5 領隊人員的作業流程

領隊在接獲公司指派帶團任務時，應立即著手接團之各項準備工作，如遇臨時事故無法成行，應及早向公司報告，以免影響正常出團作業。並應蒐集相關旅遊資訊、向自該行程剛返國之領隊請教國外之現況，以便掌握最新、最正確的訊息，一般的作業流程說明如下：

一、出國前作業

接團準備作業	準備工作	1. 應詳讀工作日程表（WORKING ITINERARY，圖 12-6），若與中文行程不符，請立即向企劃主管反映並請求更正。 2. 此階段應調整身心健康、防範感冒、胃腸疾病之發生，已婚者更應重視與家人的生活安排。
	報到作業	於接獲公司派團單後，立刻與公司確認，並且瞭解團體狀況，協助準備說明會資料。
行前說明會（圖 12-7）	現場說明	1. 自我介紹及行程介紹。 2. 集合時間地點，與詳細的航班與住宿資料。 3. 目的地海關規定及旅程中應注意事項。 4. 說明安全注意事項及保險之規定。
	書面說明	1. 集合的時間地點與詳細的航班與住宿資料。 2. 目的地海關規定及旅程中應注意事項。 3. 旅遊前注意事項及保險之規定。
出團前置作業		全團旅客的護照、簽證影印備用。
		準備足夠的入出境卡（E／D Card）、海關申報單等文件。（視各國規定情況而定）。
		團體旅客訂位記錄（PNR），確實清楚團體狀況與機位、機票的詳細內容。
		公司交接旅遊文件與領隊旗、團體識別章等物料。

二、旅途隨團服務

1. 按照團體行程表確實執行。
2. 監督當地旅行社的服務合約內容有確實提供。
3. 妥善安排團體的食、衣、住、行等相關事宜。
4. 協助導遊解說、必要時必須提供現場翻譯。
5. 聯繫行程中銜接的交通工具。

三、歸國後作業

1. 結帳作業：依公司規定時間內完成報帳工作、繳回剩餘款項與物件。
2. 歸國報告：提出歸國報告書，說明團體運作過程記錄，並對配合廠商提出意見或更新資訊。

3. 旅客意見：旅客意見整理、報告與回饋。

4. 後續服務：旅客購物瑕疵品處理、感謝與聯繫。

MANDARIN
HOLIDAYS & TRAVEL
Licence No. 9TA569 ACN: 050 159 816
ABN: 870 5015 9816

48 Lake Street
Northbridge WA 6003
Australia

Postal Address:
PO Box 338
Northbridge WA 6865
Australia

Tel: (61-8) 9328 5988
Fax: (61-8) 9227 7164
Email to: mandarin@sime.com.a

FANTASY TRAVEL – TAIWAN
(Esplanade Fremantle Hotel : 01 Feb – 02 Feb 2003)
(Tel : 9430 4000)
(Abbey Beach Resort : 02 Feb – 04 Feb 2003)
(Tel : 97 554 600)
(Sheraton Hotel : 04 Feb – 06 Feb 2003)
(Tel: 9325 0501)

Welcome to Perth.
This is your itinerary in brief. **(FAN (F) 0131)**

01 Feb Sat: **Arrive Perth on Cathay Pacific CX171/ETA 0735Hrs**
 Perth City Tour/Kings Park/Swan River Cruise/Fremantle (L)
 7.35 am Arrive Perth. Meet and Greet and transfer to Perth for tour.
 8.30 am Coach departs for City tour & Kings Park
 9.45 am **Captain Cook Cruises** departs from Barrack St. Jetty
 11.00 am Arrive at East St. Jetty
 Tour of Fremantle, Round House, Memorial Hill
 1.00 pm Buffet lunch at **The Atrium Restaurant – Esplanade Fremantle Hotel.**
 2.00 pm Check -in at **Fremantle Esplanade Hotel**

02 Feb Sun: **Fremantle/Hyden/Wildflower/Hippo Yawn/Wave Rock/Busselton (BLD)**
 6.00 am Check out of hotel
 6.30 am Breakfast at hotel
 6.50 am Assemble in hotel lobby for tour
 7.00 am Departs for tour
 12.00 pm Lunch at **Wildflower Restaurant**
 8.00 pm Dinner at **Dynasty Restaurant**
 9.15 pm Check in at **Abbey Beach Resort**

03 Feb Mon: **Busselton/Lavendar Farm/Gloucester Tree/Winery/Cape Leeuwin/Water Wheel/**
 Jewel Cave/Shearing Shed (BLD)
 7.50 am Assemble in resort lobby for tour
 8.00 am Coach departs for tour.
 10.00 am Visit to **Gloucester Tree.**
 11.30 am Lunch at **Lavendar Farm.**
 3.30 pm Visit to **Jewel Cave**
 4.30 pm Depart for Cape Leeuwin, Water Wheel
 6.00 pm Dinner and show at **Yallingup Shearing Shed**
 7.30 pm Visit Busselton Jetty before returning to Abbey Beach Resort

WESTERN AUSTRALIA

圖 12-6　工作日程表 WORKING ITINERARY

上順旅遊
FANTASY TOURS

上順旅行社股份有限公司
FANTASY TRAVEL SERVICE CO., LTD.
總公司:台北市南京東路三段 63 號 11 樓
Add:11F,63,Sec.3,Nanking E.Rd.,Taipei,Taiwan
TEL:886-2-2517-1157、2516-8599
FAX:886-2-2506-0180、2504-5380
網 址:www.fantasy-tours.com

Europe *上順歐洲* **(前)南斯拉夫 — 多洛米堤 14天**
Fantastique ! **(克羅埃西亞/斯洛維尼亞)**

班 機 時 刻 表

一. 出發日期:2002 年 7 月 1 日（一）
二. 集合時地:
　　1. 台北出發者:7 月 1 日上午 6:20 於桃園中正機場第二航站長榮航空櫃檯
　　2. 自行前往高雄機場者:7 月 1 日上午 6:00 於高雄小港機場港龍航空櫃檯
　　3. 團體前往高雄機場者: 時間地點依說明會決議

三. 領　　隊: 謝永茂 先生
四. 班機時刻:

日　　期	起飛城市	抵達城市	班　　機	起飛時間	抵達時間
7 月 1 日(一)	台　北	香　港	長榮 BR 851	08:20	10:00
7 月 1 日(一)	高　雄	香　港	港龍 KA 431	08:05	09:35
7 月 1 日(一)	香　港	法蘭克福	德航 LH 739	12:40	18:45
7 月 1 日(一)	法蘭克福	札格列布	克航 OU 415	20:45	22:05
7 月 13 日(六)	米　蘭	慕尼黑	德航 LH5587	17:05	18:15
7 月 13 日(六)	慕尼黑	香　港	德航 LH 730	20:45	14:15+1 天
7 月 14 日(六)	香　港	高　雄	港龍 KA 431	17:50	19:20
7 月 14 日(六)	香　港	台　北	國泰 CX 400	16:15	18:00

註 1: 旅遊團體機票為航空公司之優惠票，團體座位亦由電腦依姓氏之拉丁字母順序安排!
註 2: 請於團體結束後保留機票票根，以備不時之需

五. 國外旅行社:

　　◎ 斯洛維尼亞/克羅埃西亞 : LONDON GULLIVERS HOUSE
　　　 地　址:27 GOSWELL ROAD LONDON
　　　 電　話:44-20-77162744　　傳　真:44-20-77162634

　　◎ 義 大 利 : ROMA GULLIVERS TRAVEL ASSOCIATES
　　　 地　址:VIALE CASTRO PRETORIO, 124 00185 ROMA, ITALY
　　　 電　話:39-06-49227335　　傳　真:39-06-44703745

圖 12-7　說明會資料

12-6 導遊與領隊資格國家考試簡介

　　導遊與領隊人員的工作，常為許多人所嚮往，總認為可以藉工作之便，享受遊山玩水的樂趣，還可以藉以維生。事實上，這只是這份工作的一個面向，因為導遊、領隊是在旅行的過程中執行工作，負責照護旅客安全與旅程順利，還要負責導覽解說或翻譯，讓旅客可以有一段圓滿的旅行體驗，可謂責任重大，絲毫輕忽不得。所以導遊、領隊人員需要具備歷史、地理、旅行事務、法規、外國語言等專業知識，經過嚴格的國家考試合格，再經過訓練，才能有機會上線執行工作。本節介紹取得導遊、領隊人員資格的管道。

　　導遊、領隊人員的資格，依據《發展觀光條例》第 32 條的規定如下：

　　導遊人員及領隊人員，應經考試主管機關或其委託之有關機關考試及訓練合格。前項人員，應經中央主管機關發給執業證，並受旅行業僱用或受政府機關、團體之臨時招請，始得執行業務。

　　因此，想要擔任導遊或領隊職務，必須先經過國家考試及格，並參加職前訓練結束後，才有資格領取執業證照，接受旅行業者的委託帶團執行業務。

一、應試資格及考試類科

　　要取得證照，擔任導遊、領隊人員，首先必須先通過由考試院主辦、考選部承辦的「專門職業及技術人員考試」的「導遊人員」、「領隊人員」考試，考試的等級為「普通考試」[2]，考試的應試資格及考試類科，整理如下：

2　《專門職業及技術人員考試法》第 3 條：專門職業及技術人員考試，得分高等考試、普通考試二等，每年或間年舉行一次考試。

（一）導遊人員考試應試資格及考試類科

應考資格	中華民國國民具有下列資格之一者，得應本考試： 一、公立或立案之私立高級中學或高級職業學校以上學校畢業，領有畢業證書。 二、初等考試或相當等級之特種考試及格，並曾任有關職務滿四年，有證明文件。 三、高等或普通檢定考試及格。	
考試類科	本考試外語導遊人員類科採筆試與口試二種方式行之，華語導遊人員類科採筆試方式行之。	
	外語	**華語**
	第一試：筆試	筆試
	1. 導遊實務（一） 包括導覽解說、旅遊安全與緊急事件處理、觀光心理與行為、航空票務、急救常識、國際禮儀。	1. 導遊實務（一） 包括導覽解說、旅遊安全與緊急事件處理、觀光心理與行為、航空票務、急救常識、國際禮儀。
	2. 導遊實務（二） 包括觀光行政與法規、臺灣地區與大陸地區人民關係條例、兩岸現況認識。	2. 導遊實務（二） 包括觀光行政與法規、臺灣地區與大陸地區人民關係條例、兩岸現況認識。
	3. 觀光資源概要 包括臺灣歷史、臺灣地理、觀光資源維護。	3. 觀光資源概要 包括臺灣歷史、臺灣地理、觀光資源維護。
	4. 外國語 英語、日語、法語、德語、西班牙語、韓語、泰語、阿拉伯語、俄語、義大利語、越南語、印尼語、馬來語、土耳其語等十四種，由應考人任選一種應試。	
	第二試：口試 採外語個別口試，就應考人選考之外國語舉行個別口試。	

　　導遊人員考試部分，只有外語導遊須加考第二試「口試」，華語導遊皆為本國公民，應能流利使用本國語言，因此無須加考口試。筆試應試科目之試題題型，均採測驗式試題。依《導遊人員考試規則》第 12 條規定，本考試及格方式，以考試總成績滿 60 分及格。

　　外語導遊人員類科第 1 試筆試成績滿 60 分為錄取標準，其筆試成績之計算，以各科目成績平均計算之，第 2 試口試成績，以口試委員評分總和之平均成績計算之。筆試成績占總成績 75%，第 2 試口試成績占 25%，合併計算為考試總成績。

　　華語導遊人員類科以各科目成績平均計算之，本考試外語導遊人員類科第 1 試筆試及華語導遊人員類科應試科目有 1 科成績為 0 分，或外國語科目成績未滿 50 分，或外語導遊人員類科第 2 試口試成績未滿 60 分者，均不予錄取。

（二）領隊人員考試應試資格及考試類科

應考資格	中華民國國民具有下列資格之一者，得應本考試： 一、公立或立案之私立高級中學或高級職業學校以上學校畢業，領有畢業證書。 二、初等考試或相當等級之特種考試及格，並曾任有關職務滿四年，有證明文件。 三、高等或普通檢定考試及格。	
	外語	華語
考試類科	1. 領隊實務（一） 　包括領隊技巧、航空票務、急救常識、旅遊安全與緊急事件處理、國際禮儀。	1. 領隊實務（一） 　包括領隊技巧、航空票務、急救常識、旅遊安全與緊急事件處理、國際禮儀。
	2. 領隊實務（二） 　包括觀光法規、入出境相關法規、外匯常識、民法債編旅遊專節與國外定型化旅遊契約、臺灣地區與大陸地區人民關係條例、兩岸現況認識。	2. 領隊實務（二） 　包括觀光法規、入出境相關法規、外匯常識、民法債編旅遊專節與國外定型化旅遊契約、臺灣地區與大陸地區人民關係條例、兩岸現況認識。
	3. 觀光資源概要 　包括世界歷史、世界地理、觀光資源維護。	3. 觀光資源概要 　包括世界歷史、世界地理、觀光資源維護。
	4. 外國語 　分英語、日語、法語、德語、西班牙語等五種，由應考人任選一種應試。	─

　　領隊人員考試只有第一試（筆試），考試通過即為「及格」。筆試應試科目之試題題型，均採測驗式試題。依《領隊人員考試規則》第 11 條規定，本考試及格方式，以應試科目總成績滿 60 分及格。

　　前項應試科目總成績之計算，以各科目成績平均計算之。本考試應試科目有 1 科成績為 0 分，或外國語科目成績未滿 50 分，均不予及格。

二、職前訓練與執業

　　無論是導遊還是領隊考試，通過後都可以獲得考試院頒發「考試及格證書」，這項資格終身有效，但也只是考試及格的資格而已，還須經過「職前訓練」，才能申請執業證並上線帶團，以下是相關法規的內容：

《導遊人員管理規則》第 7 條	…經導遊人員考試及格者，應參加交通部觀光局或其委託之有關機關、團體舉辦之職前訓練合格，領取結業證書後，始得請領執業證，執行導遊業務。
《領隊人員管理規則》第 5 條	…經領隊人員考試及格者，應參加交通部觀光局或其委託之有關機關、團體舉辦之職前訓練合格，領取結業證書後，始得請領執業證，執行領隊業務。

　　由於這項「職前訓練」並非整年度持續辦理，受委託舉辦訓練的單位大多會集中於兩項考試放榜之後的數個月內舉辦。因此，如果考試通過當年，並未立刻接續參加訓練的話，則往往要再等隔年的六月至九月之間，才有機會再度報名參加。因為考試及格的資格是終身有效，也有許多人並不急於受訓，而將其視為職涯第二春，等到原有的工作離職或退休後才參加受訓，取得執業證後，再投入導遊、領隊的行業。

　　導遊、領隊人員在執行業務時，仍應受到規範。導遊方面，較為重要的規範有《導遊人員管理規則》第 21 條：

導遊人員執行業務時，應接受僱用之旅行業或招請之機關、團體之指導與監督。

由於導遊人員接待的旅客，包含了團體與散客，來源也不限於旅行社，一般涉外公司、行號或社會團體，基於接待外賓需求，也可能僱請導遊擔任接待導覽的工作，因此導遊在客源方面顯得較為多元，但仍應接受僱用單位的指導與監督。

至於領隊人員，依據《領隊人員管理規則》第 3 條：「領隊人員應受旅行業之僱用或指派，始得執行領隊業務。」說明領隊的工作必須由旅行社派遣，因為領隊的工作是帶領出國觀光旅客團體，而依法只有旅行社才能經營辦理這項業務，所以，領隊必須接受旅行社的僱用或指派，無法自行招攬旅客，經營旅遊業務。

此外，無論是導遊還是領隊，都有一條極為相似的工作守則，也是最重要的工作規範：

法源依據	條文內容
《導遊人員管理規則》第 21 條	導遊人員應依僱用之旅行業或招請之機關、團體所安排之觀光旅遊行程執行業務，非因臨時特殊事故，不得擅自變更。
《領隊人員管理規則》第 20 條	領隊人員應依僱用之旅行業所安排之旅遊行程及內容執業，非因不可抗力或不可歸責於領隊人員之事由，不得擅自變更。

上述的法律內容，主要在於規範導遊、領隊人員，除非遇有特殊事故或不可抗力事由，不得擅自變更原定行程內容，以確保旅客的權益。這是非常重要的執業守則，應該注意並遵守。

【附錄一】

專門職業及技術人員普通考試導遊人員考試命題大綱

中華民國 93 年 9 月 15 日考選部選專字第 0933301535 號公告訂定

中華民國 101 年 10 月 24 日考選部選專一字第 1013302443 號公告修正（修正外語導遊人員外國語科目名稱）

中華民國 106 年 9 月 25 日考選部選專一字第 1063301916 號公告修正（修正外語導遊人員「導遊實務（一）」、「導遊實務（二）」及華語導遊人員「導遊實務（一）」、「導遊實務（二）」命題大綱）

中華民國 106 年 11 月 28 日考選部選專一字第 1063302324 號公告修正（修正華語導遊人員「導遊實務（二）」命題大綱）

業務範圍及核心能力			執行接待或引導來本國觀光旅客旅遊業務。
應試科目數			共計 7 科目
編號	類科	科目名稱	命題大綱內容
一	外語導遊人員	導遊實務（一）（包括導覽解說、旅遊安全與緊急事件處理、觀光心理與行為、航空票務、急救常識、國際禮儀）	一、導覽解說： 　包含自然生態、歷史人文解說，並包括解說知識與技巧、應注意配合事項。 二、旅遊安全與緊急事件處理： 　包含旅遊安全與事故之預防與緊急事件之處理。 三、觀光心理與行為： 　包含旅客需求及滿意度，消費者行為分析。 四、航空票務： 　包含機票特性、行李規定等。 五、急救常識： 　包含一般外傷、CPR、燒燙傷、傳染病預防、AED。 六、國際禮儀： 　包含食、衣、住、行、育、樂為內涵。

續下頁

二	外語導遊人員	導遊實務（二）（包括觀光行政與法規、臺灣地區與大陸地區人民關係條例、兩岸現況認識）	一、觀光行政與法規： （一）發展觀光條例 （二）旅行業管理規則 （三）導遊人員管理規則 （四）觀光行政 （五）護照及簽證 （六）外匯常識 二、臺灣地區與大陸地區人民關係條例： 　　以大陸地區人民來臺從事觀光活動許可辦法爲主。 三、兩岸現況認識： 　　包含兩岸現況之社會、政治、經濟、文化及法律相關互動時勢。
三	外語導遊人員	觀光資源概要（包括臺灣歷史、臺灣地理、觀光資源維護）	一、臺灣歷史 二、臺灣地理 三、觀光資源維護： 　　包含人文與自然資源。
四	外語導遊人員	外國語（分英語、日語、法語、德語、西班牙語、韓語、泰語、阿拉伯語、俄語、義大利語、越南語、印尼語、馬來語等十三種，由應考人任選一種應試）	包含閱讀文選及一般選擇題

續下頁

承上頁

五	華語導遊人員	導遊實務（一）（包括導覽解說、旅遊安全與緊急事件處理、觀光心理與行為、航空票務、急救常識、國際禮儀）	一、導覽解說： 包含自然生態、歷史人文解說，並包括解說知識與技巧、應注意配合事項。 二、旅遊安全與緊急事件處理： 包含旅遊安全與事故之預防與緊急事件之處理。 三、觀光心理與行為： 包含旅客需求及滿意度，消費者行為分析。 四、航空票務： 包含機票特性、行李規定等。 五、急救常識： 包含一般外傷、CPR、燒燙傷、傳染病預防、AED。 六、國際禮儀： 包含食、衣、住、行、育、樂為內涵。
六	華語導遊人員	導遊實務（二）（包括觀光行政與法規、臺灣地區與大陸地區人民關係條例、兩岸現況認識）	一、觀光行政與法規： （一）發展觀光條例 （二）旅行業管理規則 （三）導遊人員管理規則 （四）觀光行政 （五）護照及簽證 （六）外匯常識 二、臺灣地區與大陸地區人民關係條例： （一）兩岸人民關係條例及其施行細則 （二）大陸地區人民來臺從事觀光活動許可辦法 三、兩岸現況認識： 包含兩岸現況之社會、政治、經濟、文化及法律相關互動時勢。

續下頁

承上頁

七	華語導遊人員	觀光資源概要（包括臺灣歷史、臺灣地理、觀光資源維護）	一、臺灣歷史 二、臺灣地理 三、觀光資源維護： 　包含人文與自然資源。
備註			表列各應試科目命題大綱為考試命題範圍之例示，實際試題並不完全以此為限，仍可命擬相關之綜合性試題。

【附錄二】

專門職業及技術人員普通考試領隊人員考試命題大綱

中華民國 93 年 9 月 15 日考選部選專字第 0933301535 號公告訂定

中華民國 106 年 9 月 25 日考選部選專一字第 1063301916 號公告修正（修正外語領隊人員「領隊實務（二）」及華語領隊人員「領隊實務（二）」命題大綱）

中華民國 106 年 11 月 28 日考選部選專一字第 1063302324 號公告修正（修正華語領隊人員「領隊實務（二）」命題大綱）

業務範圍及核心能力			執行引導出國觀光旅客團體旅遊業務。
應試科目數			共計 7 科目
編號	類科	科目名稱	命題大綱內容
一	外語領隊人員	領隊實務（一）（包括領隊技巧、航空票務、急救常識、旅遊安全與緊急事件處理、國際禮儀）	一、領隊技巧： 　（一）導覽技巧：包含使用國內外歷史年代對照表。 　（二）遊程規劃：包含旅遊安全和知性與休閒。 　（三）觀光心理學：包含旅客需求及滿意度，消費者行為分析，並包括旅遊銷售技巧。 二、航空票務： 　包含機票特性、限制、退票、行李規定等。

續下頁

374

承上頁

			三、急救常識：
			（一）一般急救須知和保健的知識
			（二）簡單醫療術語
			四、旅遊安全與緊急事件處理：
			（一）人身安全
			（二）財物安全
			（三）業務安全
			（四）突發狀況之預防處理原則
			（五）旅遊糾紛案例
			（六）旅遊保險
			五、國際禮儀：
			包含食、衣、住、行、育、樂為內涵。
二	外語領隊人員	領隊實務（二）（包括觀光法規、入出境相關法規、外匯常識、民法債編旅遊專節與國外定型化旅遊契約、臺灣地區與大陸地區人民關係條例、兩岸現況認識）	一、觀光法規：
			（一）觀光政策
			（二）發展觀光條例
			（三）旅行業管理規則
			（四）領隊人員管理規則
			二、入出境相關法規：
			（一）普通護照申請
			（二）入出境許可須知
			（三）男子出境、再出境有關兵役規定
			（四）旅客出入境臺灣海關行李檢查規定
			（五）動植物檢疫
			（六）各地簽證手續
			三、外匯常識：
			包含中央銀行管理相關辦法有關外匯、出入境部分。
			四、民法債編旅遊專節與國外定型化旅遊契約：
			包含應記載、不得記載事項。

續下頁

		五、臺灣地區與大陸地區人民關係條例： 包含施行細則。 六、兩岸現況認識： 包含兩岸現況之社會、政治、經濟、文化及法律相關互動時勢。	
三	外語領隊人員	觀光資源概要（包括世界歷史、世界地理、觀光資源維護）	一、世界歷史： 以國人經常旅遊之國家與地區爲主，包含各旅遊景點接軌之外國歷史，並包括聯合國教科文委員會（UNESCO）通過的重要文化及自然遺產。 二、世界地理： 以國人經常旅遊之國家與地區爲主，包含自然與人文資源，並以一般主題、深度旅遊或標準行程的主要參觀點爲主。 三、觀光資源維護： 包含人文與自然資源。
四	外語領隊人員	外國語（分英語、日語、法語、德語、西班牙語等五種，由應考人任選一種應試）	包含閱讀文選及一般選擇題
五	華語領隊人員	領隊實務（一）（包括領隊技巧、航空票務、急救常識、旅遊安全與緊急事件處理、國際禮儀）	一、領隊技巧： （一）導覽技巧：包含使用國內外歷史年代對照表。 （二）遊程規劃：包含旅遊安全和知性與休閒。 （三）觀光心理學：包含旅客需求及滿意度，消費者行爲分析，並包括旅遊銷售技巧。

續下頁

承上頁

| 六 | 華語領隊人員 | 領隊實務（二）（包括觀光法規、入出境相關法規、外匯常識、民法債編旅遊專節與國外定型化旅遊契約、臺灣地區與大陸地區人民關係條例、兩岸現況認識） | 二、航空票務：包含機票特性、限制、退票、行李規定等。
三、急救常識：
（一）一般急救須知和保健的知識
（二）簡單醫療術語
四、旅遊安全與緊急事件處理：
（一）人身安全
（二）財物安全
（三）業務安全
（四）突發狀況之預防處理原則
（五）旅遊糾紛案例
（六）旅遊保險
五、國際禮儀：包含食、衣、住、行、育、樂為內涵。

一、觀光法規：
（一）觀光政策
（二）發展觀光條例
（三）旅行業管理規則
（四）領隊人員管理規則
二、入出境相關法規：
（一）普通護照申請
（二）入出境許可須知
（三）男子出境、再出境有關兵役規定
（四）旅客出入境臺灣海關行李檢查規定
（五）動植物檢疫
（六）各地簽證手續
三、外匯常識：包含中央銀行管理相關辦法有關外匯、出入境部分。 |

續下頁

			四、民法債編旅遊專節與國外定型化旅遊契約： 　　包含應記載、不得記載事項。 五、臺灣地區與大陸地區人民關係條例： 　　包含施行細則。 六、兩岸現況認識： 　　包含兩岸現況之社會、政治、經濟、文化及 　　法律相關互動時勢。
七	華語領隊人員	觀光資源概要（包括世界歷史、世界地理、觀光資源維護）	一、世界歷史： 以國人經常旅遊之國家與地區為主，包含各旅遊景點接軌之外國歷史，並包括聯合國教科文委員會（UNESCO）通過的重要文化及自然遺產。 二、世界地理： 以國人經常旅遊之國家與地區為主，包含自然與人文資源，並以一般主題、深度旅遊或標準行程的主要參觀點為主。 三、觀光資源維護： 包含人文與自然資源。
備註			表列各應試科目命題大綱為考試命題範圍之例示，實際試題並不完全以此為限，仍可命擬相關之綜合性試題。

NOTE

第13章
旅遊糾紛與緊急事件處理

學習目標

1. 瞭解旅遊糾紛發生的原因與解決之道
2. 瞭解旅遊安全與管理的方向
3. 瞭解緊急事件處理方式
4. 學習預防旅遊意外事件的發生

　　隨團服務的導遊、領隊人員,除了應具備親切熱忱的服務態度外,也應隨時提醒旅客注意旅遊安全,不但可樹立公司形象與個人之專業素養,更能展現盡職負責的敬業精神。唯有加強安全意識,才能減少旅遊糾紛,對業者而言,糾紛減少即是增加獲利的空間,同時亦是品牌形象的保證,達成公司與旅客雙贏之局面。

章前案例
交通部表揚四川地震救援旅客之領隊等有功人員

　　2008 年 5 月 12 日，大陸四川的汶川地區發生規模 8 級的大地震，震央在四川省阿壩藏族羌族自治州汶川縣映秀鎮附近，地震災區超過 10 萬平方公里，地震撼動大半個中國及亞洲多個國家。震央所在地附近為知名景點「九寨溝」，臺灣有六家旅行社、計有 15 個旅行團體、約 289 人正在當地旅行，在旅行社及政府相關單位緊急救援下，所有旅行團體的旅客都平安，並順利搭乘專機返回臺灣。

　　中華民國旅行商業同業公會全國聯合會緊急組織協調救援行動，派遣公會幹部 3 人前往四川，成立前進指揮中心，就近處理救援及返臺等事宜。在旅客們獲救、轉往安全地點後，政府也協調國內四家航空公司開出人道包機，順利協助滯留旅客平安返臺，高度效率的救援行動獲得旅客及國人的肯定。為此，交通部觀光局特別舉行表揚大會，由當時的交通部毛部長治國頒獎表揚中華民國旅行商業同業公會全國聯合會、旅行業及帶團領隊等有功單位及人員，以表彰其辛勞。

　　另外，在旅客遭受緊急危難之時，負責帶團之臺灣領隊們都能隨機應變發揮、克盡職責，積極協助團員們順利脫困。例如，受困失聯長達五天的祥鶴旅行社團體，領隊陳健欽在受困期間，除積極到鄰近地區找當地居民，為團員們張羅泡麵及飲用水等物資，以維持體力等待救援外；並冒著落石不斷的危險，徒步前往 7 公里外之汶川縣城求援，終於將團員帶離受困災區，英勇的行為令人動容。

　　觀光局表示，由這次四川地震之處理結果來看，已充分展現我國旅行業者緊急事故應變之優質處理能力，不論在旅客之生命安全維護、災害損失之降低及相關單位之溝通協調上，都已發揮其最大效果，相關旅行社、領隊及公會幹部均足為觀光業界之表率。

13-1 旅遊糾紛

一、旅遊糾紛的發生

　　隨著旅遊風氣的普遍、旅遊人口數的增加，旅遊糾紛的發生機率也提高不少。依據中華民國旅行業品質保障協會統計，旅遊糾紛發生的原因有行前解約、機位機票問題、行程瑕疵、滯留旅遊地等，大致可分為 19 項原因。其實從這些原由，可進一步可以歸類為四大類型因素（圖 13-1）：

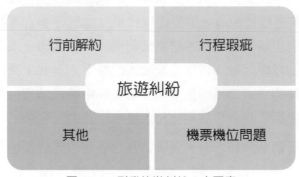

圖 13-1　引發旅遊糾紛 4 大因素

（一）消費者因素

消費者與旅行社之間，因爲對產品品質認知不同，或因爲業務人員爲求成交而故意模糊相對，導致消費者對旅遊產品有不切實際的期待；消費者對違約事由與應負責任產生認定的爭議，或對行前解約違約金計算方式有爭議及購買後反悔的行爲等，基於「趨吉避凶」的人性本能，消費者很容易主觀地對自己應負的責任極小化，卻無限放大旅行社的任何應對缺失，是旅遊糾紛發生的主因。

（二）旅行社內部因素

由於旅行社內部作業疏失、業務員專業知識不夠、誇大其辭、報價錯誤，或公司整體作業不夠嚴謹細心，發生部分機位未訂妥、飯店未確認、網站資訊刊登錯誤，或未及時處理旅客的要求等，也會衍生糾紛。

（三）外部環境因素

出發前或旅遊途中遇到天災地變，當地發生罷工、暴動等動盪，明顯危害到旅遊安全，可能影響旅遊安全時，對於這類不可抗力或不可歸責事由發生時，可依國外旅遊定型化契約第 14 條規定：「因不可抗力或不可歸責於雙方當事人之事由，致本契約之全部或一部無法履行時，任何一方得解除契約，且不負損害賠償責任。前項情形，乙方應提出已代繳之行政規費或履行本契約已支付之必要費用之單據，經費核實後予以扣除，並將餘款退還甲方。」請求賠償，雖法律有明文規定，但關於「必要費用」，包括：辦理證照、機位定金、飯店取消費等認定，雙方通常難以獲得一定之共識，導致糾紛發生。

（四）其他

旅行社提供旅遊資源組合的服務，因此旅遊產品的品質，受上下游相關產業的影響很大。如：航空公司超賣或誤點、國外旅行社或導遊作爲不當、餐廳的服務品質、風景區、遊覽車等協力廠商，其中任何一環節的疏漏，都有可能會影響消費者的權益，引發旅遊糾紛（表 13-1）。

表 13-1　旅遊糾紛案由統計表

中華民國旅行業品質保障協會調處旅遊糾紛《案由》分類統計表
1990.03.01 〜 2021.10.31

案由	調處件數	百分比	人數	賠償金額	備註
飯店變更	1557	6.37%	9822	11,311,776	
護照問題	1039	4.25%	2631	12,155,570	
規費及服務費	81	0.33%	261	213,568	
購物	586	2.4%	1573	3,191,876	
變更行程	306	1.25%	1975	3,082,049	
導遊領隊及服務品質	1897	7.76%	10411	16,086,325	
機位機票問題	3338	13.65%	9949	18,699,780	
行前解約	8021	32.8%	29107	36,806,885	
滯留旅遊地	45	0.18%	246	1,218,809	
行程有瑕疵	2555	10.45%	23481	28,920,901	
飛機延誤	168	0.69%	1475	2,531,274	
行李遺失	225	0.92%	490	1,496,872	
其他	2654	10.85%	9069	8,375,950	
中途生病	170	0.7%	893	1,581,646	
溢收團費	212	0.87%	1191	2,170,288	
拒付尾款	49	0.2%	820	1,030,500	
訂金	208	0.85%	1515	2,037,047	
因簽證遺失致行程耽誤	12	0.05%	51	116,900	
取消旅遊項目	168	0.69%	1027	2,016,348	
不可抗力事變	538	2.2%	3482	3,938,460	
意外事故	377	1.54%	1454	8,195,191	
代償	251	1.03%	19928	71,053,789	
合計	24457	100%	130851	236,231,804	

資料來源：中華民國旅行業品質保障協會

2020 年以來，受到 Covid-19 疫情影響，衛福部中央疫情指揮中心滾動式推行邊境嚴格管制、縣市景點遊客容量管制等各項管制措施，使得旅客解約情況非常嚴重，品保協會受理的旅遊糾紛案件高達 3,326 件，受影響人數為 10,574 人。相較於 2019 年的 1,392 件、4,557 人，2020 年的案量為 2019 年的 2.4 倍，申訴人數更是翻倍成長。最後共有 2,241 件調處成功，賠償金額約 944 萬餘元。

2021 年，雖然入、出境旅遊業務基本處於休止狀態，但依然有零星的糾紛案例發生。依據中華民國旅行業品質保障協會統計（表 13-2），2021 年 1 月至 10 月，協會調處的各類型旅遊糾紛有 528 件，平均每個月發生的申訴案件仍有 53 件之多，而其中「**行前解約**」與「**機位機票**」仍是最常發生的問題。

表 13-2　旅遊糾紛案由統計表（2021）

中華民國旅行業品質保障協會調處旅遊糾紛《案由》分類統計表

2021.01.01 ～ 2021.10.31

案由	調處件數	百分比	人數	賠償金額	備註
飯店變更	10	1.89%	12	0	
變更行程	4	0.76%	4	20,000	
導遊領隊及服務品質	2	0.38%	7	37,200	
機位機票問題	48	9.09%	123	205,293	
行前解約	294	55.68%	1109	4,007,518	
行程有瑕疵	6	1.14%	8	0	
其他	131	24.81%	367	230,704	
中途生病	1	0.19%	1	0	
取消旅遊	1	0.19%	4	6,800	
不可抗力事件	4	0.76%	62	247,100	
意外事故	2	0.38%	2	0	
代償	25	4.73%	1661	109,445	
合計	528	100%	3360	4,864,060	

資料來源：中華民國旅行業品質保障協會

二、申訴管道

消費者申訴旅遊糾紛的管道（圖 13-2）有：交通部觀光局、中華民國旅行業品質保障協會、中華民國消費者文教基金會、行政院消費者保護委員會等。

但是，這些單位處理旅遊糾紛經驗雖多，卻因是非法定仲裁機構，所以只是以「居中」的地位為雙方調處，協助雙方達成和解，並無法律的強制力。如果雙方最終無法達成和解，或消費者對旅行社的賠償金額及條件仍然不滿意，則可另循司法途徑請求救濟。

圖 13-2　申訴旅遊糾紛的管道流程

旅遊糾紛屬於「消費糾紛」的一種，依據《消費者保護法》規定，處理的方式與管道，可以有兩種：

1. 向旅行社以書面提出申訴，如不滿意旅行社的答覆，則可以向地方政府的「消費爭議調解委員會」或向交通部觀光局、中華民國旅行業品質保障協會、中華民國消費者文教基金會等單位提請調解，如仍不滿議調解結果，則可以向法院提告訴訟（圖 13-3）。

2. 直接向法院提告訴訟。

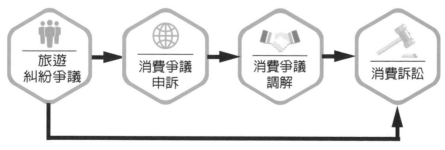

圖 13-3　向法院提告訴訟流程

	項目	說明
1	消費爭議申訴	消費者應以書面方式提出，旅行社依法需在接獲申訴後 15 日內提出回覆。
2	消費爭議調解	若任一方不滿意對方的回覆或主張，可以向地方政府「消費爭議調解委員會」或上述旅遊糾紛的調解管道提出申請調解，解決爭議。
3	消費訴訟	若任一方對於調解結果不滿意，可以向消費關係發生地之法院提出民事訴訟。

　　如果產生旅遊糾紛爭議，建議走向法院訴訟管道（圖 13-3），因為一般法院中民事訴訟程序較為冗長，需耗費時間也較多。因此，如果符合以下條件，而雙方皆同意的話，可以縮短訴訟的流程與時間。

表 13-3　小額訴訟與團體訴訟

	項目	說明
1	小額訴訟	訴訟標的金額在新臺幣十萬元以下，或請求給付內容的金額或價額在新臺幣五十萬元以下的，當事人雙方為求簡速審理，可以經過書面合意，要求法官改用小額程序審理，以縮短法律流程。
2	團體訴訟	必須基於同一個原因事件，受害消費者至少有二十人將法律上的請求權讓與給經主管機關核定之優良消保團體，再經當地縣市政府的消費保護官同意後，由該消保團體以自己的名義提起訴訟。

　　此外，消費者必須注意的是：主張自己的權利時，還應注意「時效」問題。依《民法》第 514-12 條規定：「本節（旅遊契約）規定之增加、減少或退還費用請求權，損害賠償請求權、及墊付費用償還請求權，均自旅遊終了或應終了時起，一年間不行使而消滅。」因此，如發生旅遊糾紛，應把握時效、盡速處理，不要讓自己的權益喪失。

13-2 旅遊安全管理

旅行社的經營，除了因為商業競爭導致的經營風險之外，還有許多外部的天災、人禍等風險因素，特別是旅遊安全所導致的風險。因此，旅行業的風險管理與旅遊安全，要更加重視與應對。關於旅遊安全的管理，可以由以下三個方向來說明：

一、旅行社內部的安全管理

旅行社需協助旅客出國手續，經常暫時存放旅客的身分證、護照、簽證等證件，及公司自有財物，常引起別有用心的宵小覬覦，甚至以旅客的證照為主要偷竊目標。因此，旅行社必須加強防盜措施，安裝保全系統，以保護消費者權益，如發生遺失旅客證照事件，除報警處理之外，也應向交通部觀光局及相關單位通報，依《旅行業管理規則》第 44 條規定：

綜合旅行業、甲種旅行業代客辦理出入國或簽證手續，應妥慎保管其各項證照，並於辦妥手續後即將證件交還旅客。

前項證照如有遺失，應於二十四小時內檢具報告書及其他相關文件向外交部領事事務局、警察機關或交通部觀光局報備。

在網路發達的現代，旅行社對於電腦網路的依賴也越來越深，卻也增加了被駭客入侵攻擊的風險。由於旅行社因業務需要，常存有大量的旅客個人資料，包括姓名、身分證號碼、護照號碼、出生年月日、戶籍地址、聯絡電話、信用卡號碼、購買商品等機密資料，若遭駭客入侵盜取，將成為詐騙集團的犯罪工具，後果不堪設想。因此，旅行社應更加嚴格去設定客戶個人資料設定的安全保護機制，員工電腦作業系統也應使用加密軟體，以免資料外洩，如果因旅行社過失造成客戶損失，旅行社依法需負賠償責任。

此外，由於旅客交付的文件、繳費收據、旅遊契約書、觀光主管機關發給之各種證件與其他相關文件等資料，大多為紙本資料或檔案，因此，辦公室的消防安全也非常重要，平時更要注意電力的承載容量及電器用品的使用安全，避免因電線走火或電器老舊而導致火災的發生。

旅遊報你知

旅行社資安案例分享

1. 事由經過	國內著名的某旅行社電腦主機在 2017 年遭駭客入侵，從中竊取數萬名顧客的身分證等個資，有 25 位民眾聲稱因此遭詐騙集團來電騙錢，消基會整理被害人資料，發起國內首宗個資受害團體訴訟，具體求償 450 萬 9575 元。
2. 消費者主張	消基會主張旅行社在 2017 年 5 月發生 36 萬筆個資外洩，其中 25 人在事後接到詐騙電話，有歹徒假扮旅行社人員，宣稱下單過程有誤，要求被害人到提款機操作詐騙錢財，但旅行社僅願賠償每人 2,000 元折價券，因此消基會依個資法、消費者保護法及民法，代 25 人提告求償。
3. 旅行社主張	旅行社則主張系統遭到駭客入侵，他們也是被害者，並無故意過失無需負擔損害賠償責任，另指控消基會未實際調查即公開指責，已對商譽造成傷害。 旅行社說明，個資遭竊後即向檢調報案，另以簡訊、電子郵件、網站聲明、實體通路門市等多重管道，主動提醒客戶，並另委託專業資安防護公司，協助修復遭破壞的漏洞，系統也加密升級，已有盡善良管理人注意義務，民眾後來被騙，也是詐騙集團所為，與旅行社沒有因果關係。
4. 法院觀點	臺北士林地方法院審酌，本案是第三人惡意入侵，且駭客攻擊時有所聞，現今科技也無法完全避免，旅行社事後立刻報警，並發布重大訊息告知消費者，已採取適當防護行為，避免可能發生的財產損害，且原告無法證明事後被騙，是否與旅行社個資洩漏有關，判決消基會敗訴。（2019/11/01）

　　由本案例來看，旅行社平常的資訊安全防護措施不可掉以輕心。如果不幸遭到駭客入侵盜取資料，事後積極的補救措施非常重要，才能減少消費者與公司的損失。

二、旅遊行程安全管理

對旅遊行程中的住宿、交通、餐飲、遊覽、購物、娛樂等方面，無論是合作的協力廠商或提供的服務內容，都必須落實「合法」、「安全」要求，及相關安全防護的安排。與國外旅行社合作時，更須謹慎選擇合作對象，萬一國外配合的旅行社發生違約事件，導致旅客權益受損時，不但不能主張免責，依法更須負起賠償旅客損失的責任。依《旅行業管理規則》第 38 條規定：

綜合旅行業、甲種旅行業經營國人出國觀光團體旅遊，應慎選國外當地政府登記合格之旅行業，並應取得其承諾書或保證文件，始可委託其接待或導遊。國外旅行業違約，致旅客權利受損者，國內招攬之旅行業應負賠償責任。

因此，旅行社在選擇國外合作對象，安排行程內容時，必須負起「慎選」責任，不可因對方低價承攬就輕易合作，關於國外旅行業責任歸屬，在《國外旅遊定型化契約書》第 20 條中，也有相關規定：

乙方委託國外旅行業安排旅遊活動，因國外旅行業有違反本契約或其他不法情事，致甲方受損害時，乙方應與自己之違約或不法行為負同一責任。但由甲方自行指定或旅行地特殊情形而無法選擇受託者，不在此限。

條文中提到的「由甲方自行指定或旅行地特殊情形而無法選擇受託者」的例外情況，前者意思是「由旅客主動指定國外旅行業者」；後者意思是「當地國情特殊，組團旅行社無法選擇配合的旅行社情況」。這兩種特殊情況，合作的對象都不是組團旅行社的選擇，自然無法做到「慎選」的責任，因此，可以不受《旅行業管理規則》第 38 條的規範。

三、配合政府規範相關措施

旅行業者應該依照規定，為旅客投保「責任保險」及「履約保險」，而「旅行平安保險」，雖然必須由旅客自行投保，旅行業者也應善盡告知責任。旅行社應主動與旅客簽定「旅遊契約書」，並交付「旅行業代收轉付收據」，以維護雙方權益。

此外，如因各種不可抗力原因，可能對旅遊安全造成影響，如 Covid-19 的疫情影響，外交部或衛生福利部等政府單位可能會發布國外旅遊警示參考資訊，旅行社業者必須遵照政府指令，配合辦理旅客行程的取消或保留等作業。

13-3 緊急事件處理

　　事故發生在接待旅客過程中，屬於特殊與意外的事件，若處理不當，其影響和結果都是相當嚴重，旅遊事故有「突發性事故」和「技術性事故」之分，突發性事故的性質較嚴重，如：海嘯、車禍、罷工、政變等天災人禍，往往突如其來，猝不及防，甚至可能危及旅客的人身安全，處理較困難也較急迫。

　　技術性事故多屬旅行社有關部門工作失誤所造成，例如：各種預訂的服務項目（遊覽車、餐廳、娛樂）發生日期或時間的誤記、入出境文件表單漏填等，這種事故雖然對旅客安全危害不大，但往往造成旅客抱怨、客訴或營運損失。

一、緊急事件之定義

　　凡是對團體運作造成負面影響，甚至可能失去正常運作，或造成團員身體健康、財產安全、旅遊權益損失之事件，稱為「緊急事件」。依據《旅行業國內外觀光團體緊急事故處理作業要點》，有更明確定義：「緊急事故，指因劫機、火災、天災、海難、空難、車禍、中毒、疾病及其他事變，致造成旅客傷亡或滯留之情事。」因此，一旦發生導致旅客有人員傷亡或被迫滯留的事件，都被認為是緊急事故，旅行社必須立刻展開應變處置。

　　對於緊急事件的發生，在第一線因應的就是導遊、領隊人員，必須視情況隨機應變，並迅速判斷、採取對旅客最佳的方案，協助旅客脫離險境，並維護旅客權益。此外，導遊、領隊人員在初步處理後，應迅速通報旅行社及相關單位，如：外交部駐地使領館、交通部觀光局，以便讓公司及政府單位能夠掌握事件的來龍去脈，進一步協助處理。如確有需要，政府部門也可以動用資源給予必要的協助，如 2008 年發生的中國四川「汶川大地震」事件，就是政府及相關單位合力動員各種資源，成功救助受困旅客的最佳範例。根據《旅行業管理規則》第 39 條，對此有相應的規定：

　　旅行業辦理國內、外觀光團體旅遊及接待國外、香港、澳門或大陸地區觀光團體旅客旅遊業務，發生緊急事故時，應為迅速、妥適之處理，維護旅客權益，對受害旅客家屬應提供必要之協助。

　　事故發生後二十四小時內應向交通部觀光局報備，並依緊急事故之發展及處理情形為通報。

前項所稱緊急事故，係指造成旅客傷亡或滯留之天災或其他各種事變。第一項報備，應填具緊急事故報告書（圖13-4），並檢附該旅遊團團員名冊、行程表、責任保險單及其他相關資料，並應確認通報受理完成。但於通報事件發生地無電子傳真或網路通訊設備，致無法立即通報者，得先以電話報備後，再補通報。

旅行社旅遊團緊急事故報告書

通　報　時　間		年　月　日　時　分	通報別	□ 初報 □ 續報第（　）次 □ 結報
通報人	姓名			
	連絡電話			
	行動電話			
旅行社名稱		旅行社（股份）有限公司		
團體名稱		□出國觀光團體 □來臺觀光團體	□國民旅遊團體	
出國時間		年 月 日～ 年 月 日	團員人數	
隨團服務 人員姓名		□領隊 □導遊 □隨團	身分證字號	
			行動電話號碼	
投保責任保險		□旺旺友聯　□富邦　　□臺壽保　□華南　□新光 □臺灣人壽　□國泰　　□其他_____		
週報類別		□交通意外　□恐攻　　□食物中毒　□自身疾病 □天然災害　□疫情　　□個人意外　□其他_____		
事　故 發　生	臺灣時間：　　　　年　　　　月　　　　日　　　時　　　分			
	地　　點：			
案情說明 （傷亡情形） 及目前處理情形	死亡：____人。 失蹤：____人。 受傷：____人。			
請求協助事項				
備　　註			報告日期	年　　月　　日

- 週報時間一併檢附：1.該團行程　2.旅客名單（含旅客姓名、年齡、居住地址、電話）
　　　　　　　　　　 3.出國責任保險單
- 含本週報單及其他傳真資料共（　　）頁
- 交通部觀光局　傳真號碼－(02)2349-1666、2349-1777
　　　　　　　　 聯絡電話－上班時間：(02)2349-1500#8244、8245、8278；
　　　　　　　　　　　　　　　　　　 0912-594353
　　　　　　　　　　　　 下班時間：0912-594353；(02)2349-1500#9001、9002

圖 13-4　旅行社旅遊團緊急事故報告書範本

二、緊急事件之處理

　　旅行業平時就應培訓導遊、領隊及隨團服務人員處理緊急事故（圖 13-5）之能力，才不至於在緊急事件發生時，應變無方。

　　而「維護旅客權益」的原則，更應該被擺在第一位，如與公司的利益產生衝突時，領隊導遊人員也必須不惜犧牲公司利益，以旅客權益為第一，如此可減少日後善後處理的紛爭。此外，對於旅客的家屬，也要盡量讓他們瞭解事情的最新狀態，有必要時，也應安排家屬前往事發地點做進一步的照顧或善後處理。依據《民法》第 514-10 條：

　　旅客在旅遊中發生身體或財產上之事故時，旅遊營業人應為必要之協助及處理。前項之事故，係因非可歸責於旅遊營業人之事由所致者，其所生之費用，由旅客負擔。

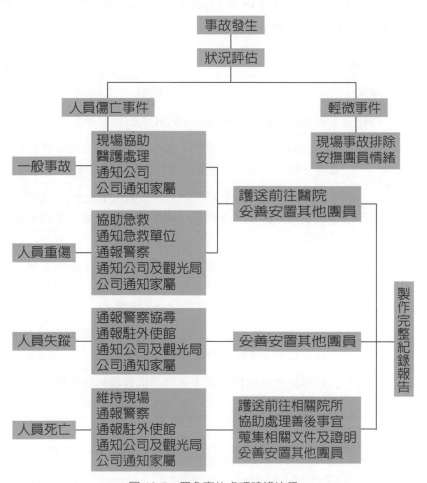

圖 13-5　緊急事故處理建議流程

因此，一旦發生緊急事故，無論其責任為誰，旅行社與導遊、領隊人員都必須協助處理，這是法律明文規定的責任。處理過程中，如果須由旅客自行負擔相關費用，也應先預估並告知旅客可能須支付的金額，讓旅客參與處理決策。

旅行社平日就要對於導遊、領隊人員的緊急應變能力與心理素質多加訓練與培養。事件發生後，家屬的心情難免焦急不安，適當的慰問與協助是一定要做到的，如果有需要，也應該盡快協助家屬趕赴事發現場或親自陪同處理。

事件後續的善後與理賠一定要遵照相關法律來進行，因此，必須委請專家或律師協助提供意見，確保旅客的權益。如果發生重大的旅遊事故，新聞媒體必然會對事故狀況採訪關注，旅行社應指定發言人，統一對外發言說明，以免未經證實的各種流言橫生，反而會阻礙事故的處理進度。

身處於旅遊產品第一線的導遊、領隊人員，在遭遇緊急事故時，建議應採取「CRISIS」處理六字訣[1]，（CRISIS 本身即有危機；緊急關頭；轉折點的意思，表 13-4）作為緊急事故處理的標準程序：

表 13-4　CRISIS 處理六字訣

英文	中文	說明
Calm	冷靜	不要慌亂、保持冷靜，藉「5W2H」[2]的指引，建立思考及反應模式。
Report	報告	向各相關單位報告，例如：警察局、航空公司、駐外單位、當地業者、銀行、保險公司提供之緊急救援單位等。
Identification	文件	蒐集取得各相關文件，例如：報案記錄、遺失證明、死亡診斷證明、各類費用收據等，作為事件處理的佐證依據，並為未來申請賠償做準備。
Support	協助	向各方可能的人員或單位尋求協助，例如：旅館人員、海外華僑與社團、政府駐外單位、航空公司、導遊、當地旅行社、旅行業綜合保險提供之緊急救援單位、機構等。
Interpretation	說明	向團員們做適當的狀況說明，讓旅客可以瞭解處理的方法與進度，可以有效消除旅客的不安，建立信心。
Sketch	記錄	記錄事件處理過程，留下文字、影音資料等作為佐證，以利後續的責任判定。

1　交通部觀光局《旅遊安全維護及緊急意外事故處理作業手冊》p.7～8。

2　5W2H是指What（發生什麼問題現象？）、Who（誰可以負責處理？）、When（估算預計可處理完成時間？）、Where（在甚麼地方或作業環節中處理？）、Why（可能造成什麼影響？）、How（解決方案是什麼？）與How much（發生的成本與負擔歸屬？）。

　　緊急事件的發生，總是不在預先規劃之內，難免會為導遊、領隊及旅客的生理心理帶來衝擊與影響。但身為導遊、領隊人員，必須負起「領導者」的角色，著手實施救援及處理應對意外狀況，並要安排善後的處置方案等。因此，導遊、領隊人員心理素質上必須十分冷靜、堅強，才能面對紛亂的現場，逐一釐清事故的面貌，並逐步解除事故造成的影響，妥善處理善後。

13-4　旅遊意外事件的預防

　　旅行業算是風險極高的一種行業，所能遇到的變數也較多，當觀光旅遊次數增加時，旅客、業者所接觸到的風險也顯著提升。這些旅遊意外的風險，不僅會影響到旅遊行程之進行，如未妥善處理，嚴重時更影響到旅客人身安全、旅行業者信譽受損等情事。雖然我們不能控制不讓意外發生，但可以藉由方法盡量防止意外發生的可能，以下將從三個方面來說明：

一、出發前應注意之事項

　　旅行社及導遊、領隊人員，應在團體出發前，自行做好準備，並提醒旅客下列事項：

1	購買保險	建議應自行投保旅行平安保險，並加保「意外傷害及意外疾病醫療」、「海外急難救助服務」等。
2	身體檢查	(1) 長途旅行前，最好先做健康檢查。 (2) 包括孕婦、嚴重貧血、患有心血管疾病等，有健康疑慮的旅客，除了攜帶應用藥品外，最好也徵求醫師的意見。如：前往疫區旅遊，須接種疫苗；前往非洲和中、南美洲的旅客都應接受黃熱病疫苗。 (3) 前往非洲流行區（非洲流腦帶），或者前往沙烏地阿拉伯，應於出發前施打流行性腦脊髓膜炎疫苗。 (4) 注射完疫苗之後，會得到黃色封皮的「預防接種證明書」（又稱黃皮書，圖 13-6），入境時當國海關會檢查，若沒有則無法入境。若個人情況不適宜注射（如：孕婦），醫師也會開立「不適宜注射證明」，亦須交給當地海關查驗。
3	藥品準備	個人常用的疾病藥物（如：高血壓、糖尿病、心臟病、腎臟病等）、藥膏及旅遊目的地之防治藥品。

續下頁

| 4 | 旅遊行程方面 | 應就行程中安全注意事項,以書面詳列說明,並告知旅客。 |
| 5 | 資訊的收集 | 基於旅遊安全,從業人員應隨時注意旅遊地區的治安、氣象等最新情況。 |

圖 13-6　我國現用國際預防接種證明書

二、如何預防海外緊急事件

　　旅行社在團體成行前,應先在「交通部觀光局第二代旅行業管理系統」網站,於「旅行業組團出國旅遊動態登錄填報系統」登錄旅遊團體動態,讓主管機關可以準確掌握旅遊團體在國外旅行的最新資訊,如旅行團於國外遇有緊急危難事件,外交部、陸委會等相關駐外辦事處就能即時掌握旅行團動態,並提供旅遊期間一切緊急必要之協助。同時,導遊、領隊人員在團體旅行期間,也應做好下列準備工作:

1. 備妥團體及團員的詳細資料。
2. 熟悉急救工作之處理要點。
3. 注意旅遊環境安全、及各種交通工具或活動的正確使用方法。
4. 注意觀察旅客於旅遊期間的情緒、氣色反應,可以及早發現問題。
5. 避免行程過於急迫,減少不必要之附加行程或緊迫的自選行程。
6. 避免與陌生人接近,而小孩與女人(如:歐洲常見的吉普賽人)尤其危險,切記「財不露白、物不離身」。
7. 熟悉當地法律或規定,了解旅遊安全保險之規範。

　　要特別一提的是，一般人對於「小孩」與「女人」會比較沒有戒心，甚至會因同情心而趨前關注，國外就常發生浪跡街頭的小孩或女人，常會利用旅客這種心態，三五成群、一擁而上、互相掩護作案的狀況，行徑大膽，我國旅客因此遭受偷竊或強搶財物的例子時有所聞，國人旅遊時不可不注意。

三、國外旅遊警示訊息

　　外交部為利出國考察、研習、推廣商務、求學及旅遊等國人需求，掌握目的地之警示資訊，會在外交部網站公告「國外旅遊警示參考資訊」（表 13-7），並定期更新資訊。如遇有突發事件，也會在最快的時間內（不定期）補充與更新資訊，可以做為出國旅行的參考。

表 13-5　外交部發布國外旅遊警示參考資訊指導原則

警示等級顏色	警示意涵	警示等級參考情況
灰色警示（輕）	提醒注意	部分地區治安不佳、搶劫、偷竊、罷工事件多、水、電、交通或通訊不便、環境衛生及健康條件不良、潛在恐怖份子威脅區域等，**可能些微影響人身健康及安全者**，宜注意身邊安全，做好正常安全預防措施。
黃色警示（低）	特別注意旅遊安全並檢討應否前往	政局不穩、治安不佳、搶劫、偷竊頻傳、**可能影響人身健康、安全與旅遊便利者**。
橙色警示（中）	建議暫緩前往	發生政變、政局極度不穩、暴力武裝區域持續擴大者、有爆發區域性嚴重傳染性疾病之虞、突發重大天災事件等，**足以影響人身安全與旅遊便利者**。
紅色警示（高）	不宜前往宜儘速離境	嚴重暴動、進入戰爭或內戰狀態、恐怖份子嚴重威脅事件等，**嚴重影響人身安全與旅遊便利者**。

資料來源：外交部領事事務局網站

　　除此之外，外交部領事事務局也特別為國人製作 14 種不同語文的「旅外國人急難救助（翻譯）卡」（圖 13-7），出國旅遊時，如遇當地境管單位或海關拒絕入境，或遭逢急難時，可尋求當地境管、海關人員或其他人士提供中文傳譯或通知我國外使館提供協助，外交部領事事務局並提供以下資訊，提供國人做為參考：

圖 13-7　如何處理旅外不便

1	消費糾紛或其他法律糾紛	(1) 海外旅遊期間可能會因為消費習慣不同或語言不通產生誤解，而與當地商家或有關單位產生消費糾紛或其他法律糾紛。 (2) 倘發生類似糾紛時，請立即聯繫當地警方、消費者保護機構或律師等，並保存相關證據，以確保您的權益。
2	在國外急需財務濟助	(1) 可請銀行開通跨國提款功能，利用提款卡提領現金。 (2) 聯繫親友匯款或聯繫信用卡公司詢問如何預借現金。 (3) 若無法跨國匯款，可聯絡親友將所需費用轉帳至外交部或駐外館處指定之銀行帳戶，駐外館處可協助轉交等額款項。
3	旅行規劃、交通、住宿及工作等問題	(1) 建議可上網查詢及前往鄰近警局、大型商家等詢問前述資訊。 (2) 洽詢當地各類專業公司行號，如：航空公司、旅行業者、工作、租屋等各類仲介或代辦業者聯繫協助。
4	行李遺失或遭竊	(1) 不慎遺失護照，請立即向當地警察機關報案、掛失，並於取得報案證明後，與我國駐外館處聯繫補發護照。 (2) 信用卡及財物遺失請儘速向發卡銀行掛失及聯絡所投保之保險公司確認理賠方式。

續下頁

承上頁

5	意外受傷或生病就醫	(1) 出國前務必要確認您的保險包含海外意外傷害、突發疾病或醫療轉送等內容。 (2) 若意外受傷或生病時，請立即向領隊、旅館或駐外館處等詢問醫院資訊並儘速就醫。 (3) 請聯絡您的親友及保險公司為您安排後續就醫及理賠等相關事宜。 (4) 另外若不懂當地語言，可請醫院安排通曉中文之人員協助溝通。
6	在國外涉案遭逮捕拘禁	(1) 可向羈押單位要求與我國駐外館處人員聯絡，申請我國駐外館派員探視。 (2) 駐外館處人員可以協助通知在臺親友，並在洽獲駐在國政府同意後，安排前往探視慰問，瞭解國人是否受到合理對待，並提供人道協助。
7	入境他國時遭拒絕入境	(1) 簽證便利待遇不等於可以無條件獲准入境，各國入境查驗官員對於外籍人士入境均有審查及准駁權。 (2) 面對境管官員提問應誠實、正面回應。 (3) 若遭拒絕入境要保持鎮定，避免與境管官員發生衝突，並可請當地境管官員聯絡我國駐外館處，協助溝通及釐清事實。
8	遭遇天災、戰亂、恐攻等不可抗力事件	(1) 當身處不可抗力事件發生地時，應優先確保自身安全，避免陷入群眾恐慌狀態。 (2) 保持冷靜遵從當地政府的緊急措施。 (3) 立即與親友聯繫通報個人平安，趕緊前往安全地區或儘速返國。

資料來源：外交部領事事務局網站

外交部領事事務局為提供國人旅外急難救助服務多元管道，自 101 年 2 月 29 日起提供「旅外救助指南（Travel Emergency Guidance）」（圖 13-8）智慧型手機應用程式（APP）免費下載。出國旅遊的民眾只要下載安裝 APP，等於帶了一位行動秘書，結合智慧型手機之適地性服務（Location-Based Service），旅客能隨時隨地瀏覽前往國家之基本資料、旅遊警示、遺失護照處理程序、簽證以及我國駐外館處緊急聯絡電話號碼等資訊。

圖 13-8 旅外救助指南 APP

Android 版本 iPhone 版本
Android 版安裝需求： iPhone 版安裝需求：
CPU：1GHz 以上之處理器。 支 援 iPhone 3GS 以 上、iPad、iPad2、
RAM：60Mega 以上。 New iPad 之處理器。
Android OS：適用 7.0 以上版本。 RAM：60Mega 以上。
裝置本身須具備 GPS 定位功能。 iOS：適用 12.0 以上版本。
 裝置本身須具備 GPS 定位功能。

<div align="right">資料來源：外交部領事事務局</div>

三、大陸、香港、澳門地區之旅遊資訊

　　國人經常前往的大陸、香港、澳門地區之旅遊資訊，因不屬於「國外」地區，也可以參考「行政院大陸委員會」（簡稱：陸委會）網站 https://www.mac.gov.tw，由陸委會建置之「陸港澳緊急服務資訊與旅遊警示專區」查詢。

　　此外，陸委會對於大陸地區或香港、澳門如果發生影響旅遊安全事件（如疫情、天然災害等），將針對已掌握的訊息，運用各種資源進行綜合研判，並據以發布「旅遊警示資訊與警示燈號」（表 13-6）。

　　此警示的燈號類別與意涵，則採取與外交部現行的標準一致，分為以下四級：

表 13-6　旅遊警示資訊與警示燈號

警示等級顏色	警示意涵
灰色警示（輕）	提醒注意。
黃色警示（低）	特別注意旅遊安全並檢討應否前往。
橙色警示（中）	建議暫緩前往。
紅色警示（高）	不宜前往宜儘速離境。

　　同時，經參酌外交部現行作業模式，陸委會有關發布的旅遊警示燈號、範圍及相關資訊係提供民眾作為參考，並沒有強制約束力，也不能直接作為民眾與業者解約、退費的依據，但如果個案發生相關爭議，民眾仍應透過交通部觀光局、民航局等單位協助，與業者進行協調。

　　陸委會提供的「陸港澳緊急服務資訊」，有「簡訊服務」及「緊急服務」兩種，簡介如下：

（一）陸委會緊急服務關懷簡訊

　　為對於赴中國大陸及香港、澳門之國人在遭遇人身安全及急難事件時，能提供即時協助，自 103 年 12 月 1 日起，陸委會委託電信業者以手機簡訊方式傳送政府 24 小時緊急服務專線電話，國人持用具國際漫遊功能手機赴大陸及港、澳時，於首次開機即會自動收到緊急專線電話號碼的簡訊，簡訊內容如下：

陸委會關心您！急難服務專線

香港 +85261439012，澳門 +85366872557，

大陸撥海基會 +886225339995（須付費）。

若非涉及急難救助事項，切勿撥打該專線電話，以免耽誤急需協助者之處理時效。

另外，此項簡訊發送費用將由陸委會負擔，國人接收該簡訊無須付費，惟國人若在大陸直接以手機撥打海基會 24 小時專線電話，在港、澳直接以手機撥打臺北經濟文化辦事處 24 小時專線電話，則須以國際漫遊費率計價。

（二）陸委會對國人提供的緊急服務資訊

服務資訊	單位	電話
國人在中國大陸緊急服務資訊	海基會 24 小時緊急服務專線	（02）2533-9995
國人在港、澳緊急服務資訊	香港辦事處 24 小時緊急聯絡電話 （臺北經濟文化辦事處）	（852）6143-9012 （852）9314-0130
	澳門辦事處 24 小時緊急聯絡電話 （臺北經濟文化辦事處）	（853）6687-2557

四、國際旅遊疫情與旅遊醫學門診

（一）國際旅遊疫情

自 2002 年的 SARS（嚴重急性呼吸道症候群疫情）事件後，有鑒於國際流行病的疫情對公共衛生與健康的影響，衛生福利部疾病管制署並建置有「旅遊疫情建議等級」，提供民眾進行國際旅遊之行前參考，以供國人了解旅遊目的地區之疫情風險及建議採取措施。而旅客返國後如有不適或相關症狀，應協助或提醒旅客儘速就醫、並主動告知醫師旅遊史及接觸史。

「國際旅遊疫情建議等級」（表 13-7）等資訊，可以參考「衛生福利部疾病管制署」網站 https://www.cdc.gov.tw/，查詢世界各國的疫情現況、與旅遊建議等資訊。

表 13-7　國際旅遊疫情建議等級畫分如下：

分級	標準	意涵	旅遊建議
第一級	注意（Watch）	提醒注意	提醒遵守當地的一般預防措施。
第二級	警示（Alert）	加強預警	對當地採取加強防護。
第三級	警告（Warning）	避免所有非必要旅遊	避免至當地所有非必要旅遊。

（二）旅遊醫學門診

衛生福利部疾病管制署與全臺灣（含金門縣、連江縣）32 家醫院簽約設立「旅遊醫學門診」，有別於一般傳統門診，並非治療各類疾病病人，而是服務「即將旅遊者」。醫師會根據旅遊者的性別、年齡、過去疾病史、與疫苗接種史等，配合計畫的旅遊行程活動，提供全面性的健康建議，包括旅遊的健康風險評估諮詢、最新國內外疫情資料、傳染病疫苗預防注射、旅遊用藥處方等，讓民眾旅遊前先做好萬全的健康準備。詳細的醫院名單可以查詢衛生福利部疾病管制署網站。

「旅遊醫學門診」的服務範圍，包括爲旅客在出遊前提供健康評估、在旅遊過程中提供保健服務、在旅遊後提供醫療服務，亦包括建議旅客根據他們的健康狀況來調整行程；旅遊醫學關注在旅遊過程中染上的疾病、旅遊目的地的環境引響的健康狀況、對旅遊者人身安全的威脅、心理與文化因素等議題，對於出國旅遊的旅客提供全方位的服務與健康照顧。

13-5　旅遊保險

所謂「行船走馬三分險」，主要是提醒大家：出門旅遊、搭乘任何交通工具都要小心，各種意想不到的突發狀況，隨時有機會發生。除了自己多加注意外，購買保險，也是一種風險分攤的機制，爲這些突發狀況做好應急準備。

除了旅行社依法必須爲旅客投保的「旅行業履約保證保險」及「旅行業責任保險」[3]，可以爲消費者提供基本的保障之外，消費者也可以考慮自行投保「旅行平安險」，增加自己應變的籌碼與安全保障。

3　參考本書第四章－第二節《旅行社特有的強制規定》內容。

一、旅行平安險

　　旅行平安險：泛指出遊旅途中發生意外身故、失能、傷害之相關醫療保障，主要保障被保險人於國內外旅行途中可能發生的種種意外傷害事故產生之費用。一般旅行平安險的保障範圍為提供旅行期間人身保護，保障範圍視實際投保項目而定，通常包含：意外身故保險金或喪葬費用保險金、意外失能保險金、意外重大燒燙傷保險金（表 13-8）。

表 13-8　旅行平安保險

險種	說明	保障範圍	保險金額
旅行平安險	主險	意外身故保險	視實際投保金額而定
		意外失能保險	
		意外重大燒燙傷保險	

二、旅遊附加險

　　有時候，意外事故的產生後果並沒有那麼嚴重，因此保險公司也以「附約」（選購）的方式，提供消費者在旅遊期間海外突發疾病醫療保障，甚至因為意外事件而引發的旅遊不便，如：因班機延誤、班機改降、行李延誤或遺失等多種旅行不便險保障，保險公司針對這些旅遊途中的意外狀況，包裝為「旅遊不便險」。

　　關於「附加險」，消費者必須先行購買主險（旅行平安險）後，才可以依自己需要另行再加購，而加購附加險的保險金額，也常會依主險的保險金額而訂有一定的比例限制。所以，如果想要提高附加險的保險金額，主險（旅行平安險）的保險金額也必須跟著提高，各家保險公司都有不同的附加險商品項目，但大致可以歸納如下（表 13-9）：

表 13-9　自由選擇附加的保險產品

險種	保障範圍	保險金額
意外傷害醫療保險	住院醫療費用	實支實付或定額
海外突發疾病醫療保險	門診醫療費用	
海外急難救助險	醫療服務	定額
	旅行協助	定額
	法律援助	定額
旅行不便險	班機延誤保險	定額
	行李延誤保險	定額
	行李損失保險	定額
	旅程取消保險	限額
	旅程更改保險	限額
	旅行文件損失保險	定額
	班機改降補償金	定額
	劫機慰問金	定額
	現金竊盜損失慰問金	定額
	額外住宿費用	限額
	旅行期間居家竊盜補償金	限額
	信用卡盜用損失補償金	限額

現在有的保險公司也有推出【旅行綜合保險】，內容包含了「旅遊平安險」＋「旅遊不便險」，解決旅行中常會發生之所有類型的不便。

三、海外旅遊急難救助險

針對消費者出國旅遊期間（出境期間停留不超過 180 日），萬一遇到意外事故，往往因環境陌生、語言不通，而延誤處理時機，因此保險公司提供的「海外旅遊急難救助險」（表 13-10）可以適時提供必要援助，保障內容視各保險公司條款而定，通常包含以下項目：

表 13-10　海外旅遊急難救助險

海外旅遊急難救助險	醫療服務	24 小時緊急電話醫療諮詢、協助安排住院、代墊住院醫療費用、緊急醫療轉送、緊急轉送回國、協助安排遺體 / 骨灰運送返國…等。
	旅行協助	代尋並轉送行李、護照簽證協尋及補發遞送協助、推薦通譯機構 / 秘書協助之資訊…等。
	法律援助	法律諮詢、代為繳納保釋金 / 保證金…等。
除外條款		因天災、戰爭、罷工、政變或其它不可抗力因素等情事之發生，致無法提供「服務」或提供「服務」顯有困難者，不在此限。

　　2005 年，名模林志玲在中國大陸因拍攝廣告不慎墜馬受傷，花費 250 萬元動用國際救援機構的專機將她運送回臺醫治；2010 年藝人 Selina 拍戲爆破意外嚴重灼傷，花了一百多萬元搭乘醫療專機回臺，這兩起藝人在海外意外事件凸顯「海外緊急救援服務」提供的救援項目重要性，成為民眾海外旅遊切身的熱門話題。

　　海外急難救助，主要內容有二大項，一是「醫療支援服務」，二是「旅遊支援服務」。在醫療支援服務方面，包含了推薦醫療服務、遞送緊急藥物、轉送醫療等，不論投保金額及保費多寡，旅客只要發生事故時契約有效，即可向保險公司提出請求，要求提供急難救助服務，只要經評估旅客病情有醫療轉送的必要，其所產生的轉送服務費用，各公司所提供的補助費用上限不盡相同，一般提供救助服務費用上限金額約為 5 萬美元，現有服務均可涵括，旅客幾乎不需額外支出費用。

　　曾有旅客前往日本自由行，在知名景點立山黑部峽谷，不慎摔傷跌倒，被緊急以救護車送到當地醫院救治，經醫師診斷因小腿骨折必須進行手術。旅客顧慮若在國外手術，後續的治療與照顧必定是一大問題，恰好旅客出國前曾購買「旅行平安險」並附加「海外急難救助」的服務，於是經由保險公司急難救助服務中心規劃返臺醫療。

　　海外急難救助單位透過電話協助與日本院方溝通病情資訊，並協助旅客準備 X 光片、就醫地點與資訊等；安排的醫療團隊也考慮語言溝通問題，協助旅客向醫院說明所需相關文件的請領，以利後續回臺的醫療理賠申請。海外急難救助中心醫療團隊在判斷該旅客由醫護陪同回國之必要後，旅客只要提供護照、出境章、確認行李大小、提供臺灣就醫院所與醫師名單，後續轉送過程安排了二地救護車、二地快

速通關、商務艙、輪椅轉送等，並由二位特派醫療人員全程護送，協助傷者所有情況處理，這些服務都無需再另外付費，統一由保險公司處理，旅客可以安心返臺就醫，不必擔心龐大的醫療費用，再次凸顯「海外緊急救援服務」提供的救援項目重要性。

四、意外的定義

這些保險所保障的項目，僅限於「意外」、「突發」、「非疾病」狀況（表13-11），所導致的狀況才被列入保險理賠範圍，「外來」是指來自身體以外的事件肇因；「突發」表示忽然發生、無預警、無法預防的特性；「非疾病」則是把疾病排除在外，若事件當事人身體狀況純粹為疾病所害，即不算數。因此如果發生的疾病或受傷狀況屬於「既往症」（指投保前已經存在的疾病）所導致，如：心臟病，意外險就不予理賠。

曾有案例：某旅客出國旅遊時，在旅館房間內的浴室跌倒後猝死，但專業醫師指出，該名旅客很可能是因為先有心肌梗塞發作，導致意識不清，才發生的跌倒猝死意外，若據醫師所述，該旅客是因先病發心肌梗塞才跌倒，那就不符合意外險「外來性、突發性、不可預測性」的理賠要件，會被認定為「因病死亡」；因此，旅遊平安險將無法理賠。

表 13-11　意外的定義

	名詞說明
意外傷害	指由外來的突發意外事故，直接單獨導致的身體傷害。
突發疾病	指保險有效期間內，所發生不可預期之病症。
急難狀況	指被保險人因意外傷害或突發疾病，遭遇無法防止且急需外來救助之嚴重情況或災難。

第14章
旅遊業的變革與展望

學習目標

1. 瞭解疫情影響下的旅行產業
2. 探討旅遊業轉型的方向
3. 觀察科技時代的旅遊趨勢與應用

　　一場世紀大疫，澈底改變了人類的生活方式。全球確診病例數超過三億，全球死亡病例超過五百多萬人，受到波及的國家或地區共有 196 個國家／地區，堪稱為人類歷史上最大規模流行病之一。「天涯若比鄰」的地球村，忽然成了各自嚴守閉關的堡壘，人們被迫困守在各自的城市，不敢再恣意往來旅行於各地。於是，與旅行相關的旅行社、航空公司、豪華遊輪、五星級飯店、頂級著名餐廳等各行業，都遭受到重大打擊，被戲稱為「海嘯災情第一排」的產業。

　　在不得已的情況下，除了關門歇業之外，觀光產業都必須發展出一套因應方式，好撐過這場危機。更多的思考是，這段長達數年的疫情之後，觀光業又將會面對甚麼樣的改變？

　　雖然目前疫情尚未完全結束，但可以預料到的是，經過這幾年各種防疫措施的影響，人們已經發展出另一套生活模式，最明顯為「減少人與人的接觸」。因此，各種線上會議、視訊，取代了原本頻繁的商務旅行需求；產業為了配合防疫政策而增加的各種設備與成本；世界各國對旅客入出國境的防疫要求與通關限制等，這些都會影響人們旅行的意願、費用與方式，所以，「旅遊業的變革」已經成為業者必須面對、且必須預先籌謀的重要課題。

　　因此，本章擬從盤點疫情影響下的旅行產業現況開始，探討旅遊業轉型的方向與策略，並觀察在科技時代的旅遊業，可能的發展趨勢與應用範例，期待能讓讀者們對於未來的旅行業能有較為具體的發現與想像。

章前案例

從鑽石公主號事件，看『危機四伏的遊輪旅遊』

2020 年 2 月初，「鑽石公主號」豪華遊輪抵達日本，卻經歷了一次遊輪業的大地震，由於新冠肺炎（COVID-19）的疫情延燒，意外暴露出豪華遊輪在防疫上的弱點，也打擊了遊輪近年來在亞洲的發展。

「鑽石公主號事件」最早是發生在 2 月 1 日，一位曾在 1 月 20 日至 1 月 25 日之間，自橫濱搭乘鑽石公主號至香港的八旬老翁，被確診新冠肺炎。而遊輪屬於擁擠、半封閉區域的性質，導致感染疾病的風險較高，並迅速蔓延。

2 月 3 日，鑽石公主號來到最終目的地－橫濱。但由於日本因國內疫情開始增加，關東地區的隔離處所與檢疫能量不足，導致日本政府對於是否讓鑽石公主號入港，相當為難。由於當時船上大約有 1400 名日本人，加上船上已傳出部分人士出現症狀，最後，日本還是同意讓船隻靠岸，並派出檢疫官登船，進行曾與香港老翁密切接觸者、與出現症狀人員的採檢作業。檢驗之後，發現 10 名確診，因此日本政府決定船上的所有人員，必須留在船上隔離。期間超過 700 人被感染，有 12 人死亡。3 月 1 日，厚生勞動省公布，鑽石公主號全員已下船，該船從 2020 年 2 月 4 日起，在日本橫濱被隔離將近一個月。

而噸位更大的世界夢號，也因先前的航次上有三名中國旅客確診，2 月 4 日前來臺灣途中，遭臺灣政府拒絕入港，只得提早返回香港。這樣的結果不但讓日本政府宣布不再接受遊輪入港，臺灣政府也跟著在 2 月 6 日宣布拒絕遊輪靠港。而母港為基隆的麗星遊輪「寶瓶星號」，在 2 月 4 日從基隆港出發，但卻因鑽石公主號的事件，導致寶瓶星號差點無法返回臺灣，最後在臺灣政府的允許下，抵達基隆港，並經檢疫後確認高風險人員均為陰性，讓船上 2400 多人（包含船員與乘客）得以下船，圓滿落幕。

遊輪旅遊潛藏各種危機。首先，旅客食衣住行育樂都在同一艘封閉的船上，疾病很容易因為透過接觸、飛沫、空氣等媒介傳染。其次，供應食物、飲水的餐廳，大眾使用公共澡堂的衛浴、廁所等成為了疾病的溫床。在遊輪上觀光同時，我們應儘量避免出入人潮眾多的封閉空間，勤洗手，飲食及接觸口鼻前皆須澈底清潔手部，儘量避免使用大眾澡堂以及公共廁所。

其實，各種不同的旅遊形態，本身就存在各種不同面向的風險，我們在開心出遊之前，必須評估自己可承受的健康風險到什麼程度，是否已經準備好各種應變方案，如此一來我們才能玩得盡興，開開心心出門，平平安安回家。

14-1 疫情的影響與旅遊業的轉型

一、疫情的影響

2019 年 12 月起，中國湖北武漢市發現不明原因肺炎群聚，疫情初期個案多與武漢「華南海鮮城」（市場）活動史有關，中國官方於 2020 年 1 月 9 日公布其病原體為新型冠狀病毒，此疫情隨後迅速在中國其他省市與世界各地擴散，並證實可有效人傳人。隨後在 2020 年 1 月開始，初迅速擴散至全球許多個國家，逐漸變成一場全球性大瘟疫。世界衛生組織（WorldHealth Organization, WHO）於 2020 年 1 月 30 日公布此為一公共衛生緊急事件，2 月 11 日將此新型冠狀病毒所造成的疾病稱為 COVID-19（Coronavirus Disease-2019），世界各國對該病死亡率的估計值差異甚大，根據我國衛生福利部疾病管制署發布的資料顯示：截止 2022 年 8 月 22 日為止，全球確定病例數為 592,502,905 人次，全球死亡病例數為 6,464,675 人，全球致死率 1.09%，受波及的國家或地區共有 201 國 / 地區，堪稱為人類歷史上最大規模流行病之一（表 14-1）。

表 14-1 COVID-19 統計數字（截止 2022 年 8 月 22 日為止）

全球確定病例數	592,502,905 人次
全球死亡病例數	6,464,675 人
全球致死率	1.09%
受波及的國家或地區	201

資料來源：衛生福利部疾病管制署

這場前所未見的疫情大流行，使得人們對未知事物產生恐懼，也為全球帶來各方面影響，包括：經濟、文化、政治、教育、環境與氣候。同時，也很不幸的引發了部分國家的排外主義與種族主義的興起。自疫情爆發以來，由於疫情的爆發點在中國，使得世界各地對華人和東亞血統的人們產生偏見、仇外心理和種族主義加劇，在以白人為主的國家或地區，中國人和其他亞洲人都遭受到不理性的種族主義虐待和攻擊行為，使得遊客的安全受到極大威脅。

　　隨著疫情益發嚴重蔓延，世界各國紛紛宣布鎖國政策，停止非必要的旅遊活動，並加強邊境檢疫管制，各國的旅行業、航空業、與旅館業可謂損失慘重，臺灣也不例外。根據臺灣交通部觀光局統計，2020 年 1 月，因觀光、商務、求學等各種不同原因，從全球各地入境臺灣的旅客有 81 萬 2,970 人次。然而，隨著 Covid-19 疫情的爆發，2 月來臺旅客就大幅衰退至 35 萬 7,357 人次，減少了五成以上。隨著各國陸續施行鎖國政策，到 4 月份全臺的入境人次大幅衰退至 2,559 人次，以觀光旅遊目的入境旅客僅有 10 人，與疫情爆發前的規模呈現鮮明對比（表 14-2）。

表 14-2　疫情前後入境旅客人數對照

年度	月份	入境旅客人數	觀光目的旅客人數	備註
2019	07	988,765	693,345	
	08	1030,937	752,969	
	09	794,415	522,027	
	10	939,131	659,393	
	11	990,397	710,319	
	12	1143,201	835,292	疫情傳出
2020	01	812,970	486,595	各國開始警戒
	02	357,357	175,384	疫情大爆發
	03	78,259	31,999	
	04	2,559	10	
	05	3,250	11	
	06	7,491	12	
	07	11,748	21	

二、旅行社的轉型

　　隨著跨國商旅人士流動被迫停止，臺灣旅行社業者最主要的出境旅遊業務被迫停擺歸零，航空業及遊輪業者也失去了客戶基礎，入境旅遊也在國境幾乎封鎖的嚴峻防疫措施下，以國外商務人士與遊客為主的五星級酒店、免稅店等相關行業，都

受創慘重。據聯合國世界旅遊組織（UNWTO）資料，2020 年國際遊客減少了 10 億人次，造成的損失相當於許多國家國內生產總值（GDP）的 10%，全球經濟活動大幅下降，1.2 億個工作崗位岌岌可危。更不用說因為國際旅行驟減，估計造成出口收入損失高達 1.3 萬億美元，是 2009 年全球經濟危機期間損失的 11 倍（UNWTO，2021）。

另一方面，對於國民旅遊業務，Covid-19 所帶來的公衛危機則是主要挑戰。在疫情爆發初期，大部分民眾為了自我保護，都選擇避免出入公共場所，以免染疫風險，常見場所為觀光遊憩區、飯店、餐廳、百貨等相關業者帶來顯著的衝擊。根據交通部的統計數據，2020 年 4 月，全臺灣觀光旅館的住用率僅有 15.13%，是 1 月份住用率 58.90% 的四分之一，公衛疑慮對臺灣旅遊所造成的衝擊可見一般。所幸，隨著臺灣疫情逐漸受到控制，臺灣本土旅遊市場已經呈現逐步復甦的態勢。

至於近年來大行其道的線上旅行社（Online Travel Agency, OTA），在本次疫情中，疫情的影響來的又快又急，許多 OTA 業者來不及調整自身的經營策略，遭受重創。分析其原因，主要是因為 OTA 已經習慣於過去快速擴張的旅遊市場型態，面對整體旅遊市場在疫情影響下快速緊縮，轉型不及所致。線上 OTA 業者如 Airbnb，過去的主要客群都是在各國之間穿梭的自由行旅客、背包客，並沒有為可能發生的意外事件預先建立可行的替代商業模式。隨著各國施行邊境管制，業者無法負荷突如其來的市場快速緊縮，只得宣布裁減人力，可見受影響之深。

在面臨這波嚴重的衝擊下，以中小型企業為主的旅行業，由於體質不夠強健、缺乏足夠因應的資源與資本來應對，因此，採取的應對策略，大致上有幾個方向：（表 14-3）

表 14-3　旅行業疫情應對策略

1	停止營業	繳回旅行社營業牌照，停止營業，重新尋求投入不同的產業與發展方向。
2	裁員	安排高級資深人員提早退休，裁減部分員工、或協調多數同仁接受留職停薪的安排。
	減薪	只留下少數的必要人員維持公司的運作，安排參加政府舉辦的精進課程，領取政府補助津貼。
	瘦身	裁撤各地分公司、及各營業門市點。
3	轉型發展	重新審視旅遊過程中的細節，尋找各種可行的商機。

　　實際上，在各種應對方式中，選擇「停止營業」的業者並不多，根據觀光局的「旅行社家數統計」資料，在疫情爆發之初，即 2020 年 2 月 29 日，全臺灣的旅行社（含分公司）有 3,990 家，在歷經近二年的疫情襲擊後，2022 年 2 月 28 日，全臺灣的旅行社（含分公司）仍有 3,897 家，實質上只減少了 93 家旅行社，大約只占了 2.3%。

　　而根據行政院的統計資料，到 2022 年 2 月止，旅行業從業人員仍維持有 31,680 人，與 2019 年的 43,158 人數字相比，減少了 11,478 人。另根據 2022 年 3 月 1 日公告，旅行社合計有 1,265 家、8,899 人放無薪假，這個現象固然與政府推出的各種補貼政策有關，但是我們可以看出，絕大多數的旅行社仍然以「裁員、減薪、瘦身」的方式苦撐待變，等待疫情過去，世界恢復人員自由流動、正常旅行的時候，期待能夠重新奮起。（表 14-4）

表 14-4　旅行業相關數字統計

年度 / 月份	旅行社家數	旅行業從業人員
108/12	3,982	43,158
109/02	3,990	35,530
110/11	3,898	31,789
111/02	3,897	31,680

有部分旅行業者選擇「轉型發展」，以雄獅旅遊集團為例，將出境旅遊部門人員轉入國民旅遊部門，使得國民旅遊部門人員數從 300 人一舉擴增至 1,500 人，全力搶攻國民旅遊的商機，緊接著進行一系列精實計畫，關閉過去熱門商圈租金高昂的大店，再派駐主管到各縣市蹲點，甚至在各區成立分公司，推出各種創新的國民旅遊產品，如：與臺鐵合作的遊輪式列車、遊輪跳島遊等，並結合各地的國家森林遊樂區重新包裝深度生態旅遊，攜手農委會推廣臺灣百大農業精品。同時，也宣示進行策略轉型為「生活集團」，改變行銷與品牌定位，並發行高達新臺幣七億元的無擔保公司債，為轉型過程所需的資本規劃做好準備。

　　雄獅旅遊集團總經理游國珍在面對媒體採訪時表示：「我們未來的收入，也許旅遊套裝產品只有 1 / 3，另外 2 / 3 是人移動或聚集過程當中產生的消費行為。」[1]可以瞭解，雄獅旅行社要做的不只是國民旅遊業務，而是轉型到「生活產業」。其主要的思考來自：遊客到了觀光旅遊目的地後，所產生的吃、喝、玩、樂等消費行為，都有機會成為旅行社營收的來源。可能包括：觀光景點場域的空間出租，在移動的交通工具（如：火車、遊覽車）上販售特色商品，甚或是觀光區自行車租賃、各種票券（如：車票、門票、體驗活動）收入等，都是旅行社可以去爭取統籌的範圍。

　　而其他旅行社則大多轉行經營國民旅遊產品，為了吸引旅客參加，業者莫不努力顛覆以往的傳統旅遊之景點與模式，開發各種創新遊程，包括：部落旅遊、產業觀光、生態旅遊、深度旅遊、頂級旅遊等。各種新奇的旅遊方式，在無法出國旅遊的禁令下，以「類出國」或「偽出國」為號召，希望維持旅遊消費市場的熱度，但國旅市場終究有飽和的一天，而且也無助於國際間的經濟發展與交流，因此又發展出「旅遊泡泡」一詞。

　　旅遊泡泡又稱為「安全旅行圈」，是指在疫情期間，疫情相對受控、檢疫措施互被信任、關係緊密的國與國之間，實行「縮短隔離時間」的旅行禁令放寬措施。在概念上來說，形成泡泡的國與國之間，相當於是在一個安全的泡泡內互動，人員的流動可在較寬鬆的狀態下進行，例如入境後不必進行 14 天或更長天數的檢疫、隔離，以達成互利互惠的效益。

1　風傳媒 2020-10-13，記者林喬慧，https://www.storm.mg/article/3106156?mode=whole

　　但是，由於疫情的不確定性，凸顯了旅遊泡泡其意涵所代表的易破滅性，隨著
全球各地疫情的死灰復燃，病毒不斷突變，都可能促使原本談成的泡泡化爲泡影。
全球首先展開的歐盟泡泡－波羅的海三小國，就在試行後不久，因疫情的惡化而暫
停。原本臺灣與帛琉一度也達成協議，並實際開推行，無奈的是，儘管宣傳力道十
足，但政府各單位的協調不足，繁複的檢驗程序等相關配套不足、作業不及、成本
報價偏高、行程限制多，尤其過於嚴格的自主管理措施，都導致美麗的泡泡最後只
變成幻影。（圖 14-1）

圖 14-1　帛琉觀光局廣告

旅遊報你知

指揮中心宣布開放臺帛旅遊泡泡，需符合防疫五大原則

<div align="right">資料來源：疾病管制署　日期：110-03-17</div>

中央流行疫情指揮中心今（17）日宣布開放臺灣及帛琉旅遊泡泡，希望在兼顧防疫安全下，振興兩國之旅遊及經濟活動，為將感染及傳播風險降到最低，確保旅遊泡泡安全及順利推動，旅遊行程規劃需符合下列防疫原則：

（一）團進團出，不可安排個人行程。

（二）規劃行程以避開人潮或劃定區域與當地住民區隔為原則，預先選定適當停留地點、旅遊路線。

（三）採全程定點接駁，接駁交通工具應每日加強清潔消毒。

（四）旅客僅限入住取得帛琉當地衛生單位認可具「安全防疫相關認證」旅館。

（五）餐廳用餐需有專屬用餐區及適當分流，妥為規劃入出動線及座位安排，維持適度社交距離。

指揮中心表示，參加旅遊泡泡的旅客必須 6 個月內無出入國史、近 2 個月無居家隔離／檢疫及自主健康管理情形、3 個月內未確診 COVID-19，且出發前配合於機場進行採檢取得核酸（PCR）檢驗陰性報告，另旅客自帛琉返臺前無須進行 PCR 檢測，返臺後可免除居家檢疫，並於返臺後 5 天內實施加強自主健康管理，第 5 天自費採檢陰性後，改為一般自主健康管理至入境後第 14 天。

指揮中心進一步指出，加強自主健康管理期間，除一起前往旅遊及返臺者外，居所應符合 1 人 1 室，且有單獨房間與專用衛浴，共同生活者應一起採取適當防護措施，包含佩戴口罩，保持社交距離，不可共食。若沒有出現任何症狀，可以外出，但僅能從事固定且有限度之活動，且不可搭乘大眾運輸，禁止至人潮擁擠場所，採實名制，需記錄每日活動及接觸人員，不可接觸不特定人士，且應全程佩戴口罩及保持社交距離，並於入境後 14 天內遵守一般自主健康管理應注意事項。

學者盧希鵬主張：面對衝擊有兩套管理哲學：剛與柔。剛靠的是核心能力（Competence），跟人比力氣（Strength），目的在打倒競爭對手。柔講的是企業韌性（Resilience），認為企業的競爭就是一連串改變（Change）與躲避風險的過程，只要不被打死，最後的勝利就會屬於我。

這個道理很簡單，一個人肌肉強大，感染病毒後，所有的力氣就無法發揮作用而病倒。另一人肌肉不強，但對於病毒總是不斷能產生新抗體，可以活很久。這兩

個人在新冠疫情下，誰比較有韌性？這讓我想到柯震東、林依晨主演的電影「打噴嚏」，柯震東扮演拳擊手「不倒俠」，靠著打不倒贏得比賽。不倒俠曾感性表示：「只要還能站起來，就不算輸吧！」

對抗衝擊，是打不倒的堅強比較重要，還是打不死的韌性比較重要？

兩者都重要，因為人生是有律動的。舞要跳得好，必需要察覺並配合環境的律動，像是舞伴、觀眾、以及氛圍的律動，不然就會白目地踩到別人的腳。

企業也存在著律動。第一曲線就是現在仍然繼續獲利的模式，是一個定義清楚的世界，整個管理律動就是維持在既有的曲線上繼續成長。第一曲線面對的是一種可知的未來，韌性管理就是精準預測與控制，超前部署，建立堅不可摧的控制系統來面對未來的不確定性，一旦預測錯誤，就會變得非常脆弱，甚至一敗塗地。

當遇到無法預測，甚至是毀滅性的衝擊。這時候企業的韌性，必須跳到第二曲線的律動上。

第二曲線是一個不可知的未來，而且隨時都會有意外與黑天鵝的出現。因為無法預測，就無法超前部署。所以一種持續修正的管理哲學就出現了，這個時候的風險管理，主要是靠「備份」。

人類面對無法預測風險最常採取的策略就是備份。像是人有兩顆腎臟，汽車有備胎，系統有備分，工廠有庫存，銀行有存款，這些都是面對不可知風險。

此外，由於 2021 年上半年，疫情持續延燒，而國內的疫苗採購數量與到貨的時程一直無法滿足國人的需求，且疫情指揮中心在疫苗輪序接種的類別安排與執行過程，也充滿特權插隊取巧的疑慮，引發國人普遍的不滿與恐慌。另一方面，由於美國施打疫苗率較為普及，美國境內旅遊已開始復甦。且加州疫苗的施打率已近六成，部分場所甚至取消配戴口罩的要求，並取消餐廳用餐人數限制，解除社交距離。因為美國疫苗的品牌、數量準備較為充足，全美國境內只要年齡符合的民眾都可以接種，更不限於美國籍，所有合法入境的外國人都可以免費接種疫苗，並且在各地藥局、大賣場、醫院等場所都可以就地施打，掀起有足夠財力的國人赴美打疫苗的浪潮。

據雄獅旅遊統計，美國線機票訂單自 2021 年 5 月中旬開始陸續增加，雄獅旅遊官網「美加機票」搜尋量，對比上個月同期，更增加 1.6 倍，旅客預訂人數較 4 月份成長 2.5 倍。6 月起，飛美國洛杉磯的經濟艙來回機票要價約 6 萬 8 千元起、商務艙機票最高約 23 萬元，若是轉機行程，甚至一張商務艙機票高達 50 萬元，仍

有消費者願意買單。

　　看好這波商機，美國屬地的關島觀光局也隨後正式宣布，開放外國旅客可以前往關島打疫苗，但旅客必須購買指定「Air V&V Guam USA」套裝行程，包括指定入住飯店、機場來回交通等，關島觀光局也表示，抵達後最快第二天就可以接種疫苗，廠牌任選，最後在隔離結束後若篩檢結果為陰性，就可以自由在島內活動。長榮航空包機並於7月6日以「機＋酒」的產品型態首航出發，共有164名旅客搭乘，分析客層以「20至29歲」及「40至49歲」兩族群為最大宗，各占21.1%。整體而言，49歲以下族群占近73%，年齡層屬「青年」及「中壯年」居多，研判是因為疫苗施打排序較後，對於疫情感到憂心，希望能提早施打疫苗，或是因公務需求要經常出國者。「赴美打疫苗＋旅行」在國內造成熱門的討論話題。

　　但這波疫苗旅行熱潮，其實並無法讓旅行社從中尋得商機、填補營收。一方面是疫苗注射兩劑需要間隔14–28天的時間，加上往返長途飛行增加感染的風險，回到臺灣還需要隔離14天，一趟行程走完，至少要超過一個月時間，而臺灣海外旅遊主要族群仍是上班族，不可能花掉這麼長的時間出國打疫苗。因此，能夠說走就走的，只剩有錢有閒、又急著打疫苗的人，但這群體數量畢竟不多，因此，旅行社的業績增加有限。

　　這波赴美的「疫苗旅行」熱潮，隨著2021年9月之後，臺灣獲得包括：美國、日本、立陶宛、斯洛伐克、捷克等國家與國內民間團體（鴻海、台積電、慈濟）慷慨捐贈的疫苗及部分政府採購的疫苗開始陸續到貨，有效舒緩了疫苗荒之後，才慢慢平息。

　　展望未來數年內，臺灣的觀光產業主要市場仍將以國旅為主。由於國內疫情控制得宜，109年暑假開始幾乎未見本土確診案例，造成國旅市場反而因國人無法出國而出現近年少見的國旅榮景，依據世界旅遊組織（UNWTO）的預估，在最壞情況下，要遲至2024年才會完全恢復國際旅遊原有樣貌。

　　因此，在國內疫情仍能持續有效控制的情況下，未來3年期間國內觀光產業的推動力量仍將以國內旅遊為主，觀光產業內各企業與人才均應及早因應此趨勢，進而提升國內觀光產業產品力，為未來國際旅遊市場復甦預做準備。

14-2 科技時代的旅遊趨勢與應用

　　除了疫情造成的影響外，隨著全球經濟發展、以及世人對國際旅遊的經驗日益豐富，愈來愈多的旅客將會對旅遊有更多不同的興趣與期待，也更加需要符合其興趣與期待的旅遊產品，關於未來旅遊趨勢與經營的議題，謹分別討論如下：

一、創新的思考

　　這波疫情來的又急又猛，讓觀光業遭受到嚴重的打擊，情勢的嚴峻，讓曾經歷經 SARS 疫情的業者也無法想像，對於旅行業者的經營管理哲學帶來顛覆性的思考。

　　過去在沒有疫情的狀況下，國際間觀光與旅行流動頻繁，旅行業經營的形勢大好，企業管理熱門的話題是「競爭策略」，目的在於如何擊敗競爭對手。這次疫情讓許多慣於在市場上全力衝刺的業者被迫按下暫停鍵，嘎然而止，因此跌的鼻青臉腫，體質不佳的就此倒伏場上；尚有一絲元氣的業者，只能韜光養晦，苦撐待變，其實這也是給業者一個靜心、反思的好機會。

　　在 Covid-19 疫情影響下，近來廣被討論的的管理學議題就是「企業韌性」（Resilience），利用「打不死」與「打不倒」的韌性，等待環境殲滅對手，來贏得最終勝利。因為，贏過競爭對手的不是因為你太強，而是對手的頑固思想，被時代所淘汰。東漢末年三國爭雄，蜀漢的諸葛亮以奇才謀略著稱，但最後奪得天下、稱雄一世的卻是他的對手，擅長忍耐與等待的司馬懿。日本謀略家德川家康的名言：「鳴かぬなら鳴くまで待とう時鳥。（杜鵑不啼，則待之啼）」，表現出其英雄氣長、善於等待的性格，也有相同之妙。

　　企業韌性（圖 14-2），指的是當企業受到衝擊時，能夠有效緩衝、吸收衝擊的能量，即使因此變形也能很快復原的特性。最近，業者們開始重視企業韌性的議題，也就是在新冠疫情衝擊後，企業的復原與再生能力。學者盧希鵬說明：

<div align="center">圖 14-2　企業的韌性</div>

　　「面對衝擊有兩套管理哲學：剛與柔。剛靠的是核心能力（Competence），跟人比力氣（Strength），目的在打倒競爭對手。柔講的是企業韌性（Resilience），認為企業的競爭就是一連串改變（Change）與躲避風險的過程，只要不被打死，最後的勝利就會屬於我。」[2] 因此，培養與積蓄企業韌性，使企業具備「打不倒」的堅強體質、與「打不死」的耐受韌性，便成為企業能夠永續經營的重要能力。

　　首先，一家企業最基本要具備的是「**營運韌性**」，也就是當危機發生時，企業具有很強的危機應變能力、並協助公司度過難關。例如：疫情期間，口罩、酒精、消毒水、體溫計等防疫物資的儲備，協助員工安心防疫。在入出境旅遊業務必須停止時，雄獅旅遊集團將「出境旅遊」部門人員轉入「國民旅遊」部門，有效的調度人力資源，避免了大量裁員的危機。

　　除了營運韌性，企業也必須具備「**商業模式**」的韌性。在 Covid-19 疫情爆發後，海嘯第一排的觀光旅遊產業受創最深，但也有些企業可降低虧損，甚至逆勢成長，主要是因為調整產品或服務的反應速度夠快，例如，中華航空在去年迅速把客機座艙改為貨機，降低疫情衝擊；旅行社也深度挖掘以往未曾注意的旅遊模式，例如與

2　聯合報 2021-08-03【名人 TALKS】專欄。https://udn.com/news/story/121739/5645755。

航空公司合作推出「一日空服員體驗營」、與臺鐵合作推出「藍皮解憂號列車旅遊套票」等，開發出許多有創意的國內旅遊專案。

部分旅行業在這波疫情下的應變能力極佳，但也不能掉以輕心，尤其是在「人力資源」的韌性仍有待強化，目前許多旅行業的領導者或高階主管都已經超過 60 歲，在永續經營的課題上，必定面臨接班傳承的問題。旅行社必須制定清晰、合理的傳承制度，培養各層級的領導人才，能夠為決策負責，而且在逆境中有生存能力。此外，在疫情期間，企業除了以「共體時艱」為由，說服員工接受減薪、取消福利等措施，但高層主管也應該顧慮員工的情緒與心態，真正做到與員工「甘苦與共」的一體精神，增強員工對企業的向心力與忠誠度。

另外，旅行業以往在「創新動能」的韌性也普遍較為缺乏，部分原因是臺灣的市場不夠大，旅遊產品也無法受到智慧財產權的保護，因此較不易支撐創新產品或服務的發展。市場上可見大部分旅遊產品都是互相抄襲的結果，產品僵化，就無法吸引年輕化、較有自主想法的客群，無法擴大消費市場的規模。因此，旅行業應該持續吸收新知、培養有創意的人才與服務內容，追求產品更高品質與服務的永續創新。

在這波疫情侵襲下，旅行業可以有較多空間來思考產品的創新，想辦法讓產品或服務更加多元化，甚至可考慮運用併購和異業結盟等方式，來改變產品組合，而不要把獲利來源集中在單一產品項目、或單一客戶階層，藉此分散客戶集中的風險。

展望未來，即使各國已陸續施打疫苗，但全球經濟復甦的腳步恐怕不會這麼快，加上病毒不斷的變種演化，使得疫情再度升溫，估計短期內，國際觀光旅遊產業仍較難回復至疫情前的榮景，旅行業經過這次的疫情震撼教育，應該積極加強企業韌性，為不確定的未來，做好充足準備。

二、旅遊趨勢觀察

根據 2019 年瑞士線上預訂與支付軟體公司 TrekkSoft，以及知名私人旅遊指南《孤獨星球》（Lonely Planet）所推出的旅遊趨勢報告來看，未來的旅遊型態有三個特點：隨興即時、追求體驗，熱愛冒險。

（一）隨興即時

　　來自於智慧型手機的高普及率及電子支付消費方式的崛起，各種 App 的應用，大幅簡化了旅遊規劃中的「提早預訂」習慣，使得消費者「最後一刻」的預訂需求大增，形成所謂的「晚鳥商機」，再講得更簡單一點就是消費者的「懶」商機。不過，對於能引起消費者高度興趣的旅遊活動，包括住宿、餐飲、體驗活動等節目，消費者仍願意提早事先預訂，並追求一次完成的方便性。此外，線上操作還有一個重點：節省等待時間，能夠馬上達成才是重點。因此，預約機制的簡單操作與方便性是非常重要的。

（二）追求體驗

　　意味著，越來越多消費者選擇願意更加深入旅遊目的地的歷史與文化，不只是走馬看花，而是嘗試吃當地特色食物、體驗當地人生活，並學習用當地人的角度來思考。這一點，從臺灣專注於旅遊體驗的新創平台屢屢獲得高額投資，如：KKday 獲得 A+ 輪融資 700 萬美元（2016.12.8）、雄獅集團與拓景科技合作推出 Lion Bubboe Tour App（2017.1.17）、旅遊體驗預訂平台 KLOOK 客路獲得由紅杉資本領投的 3,000 萬美元 B 輪投資（2017.3.1），甚至連 Airbnb 也跳下來做「Airbnb Experience」，都能看出不少端倪。追求永續發展的環保旅程則是旅客對於自我實現的一環，據線上訂房網站 Booking.com 的調查，9 成以上的民眾願意在旅遊期間，避免從事破壞環境的活動，可見「綠色旅遊」的概念已深植人心。

（三）對於冒險的熱愛

　　消費者對於冒險的熱愛與未知旅程的期待，大概是自古到今都不曾改變的基因，人類總是存在著冒險基因，追求與探索從未停止。2021 年 7 月，「維珍銀河 Virgin Galactic」、與「藍色起源（Blue Origin）」相隔一個多禮拜展開太空旅行，「維珍銀河」的太空船團結號（VSS Unity）最高飛行高度約 90 公里，一趟任務耗時 2.5 小時；「藍色起源」的新雪帕德火箭（New Shepard）系統最高飛行高度達 107 公里，一趟任務耗時約 10 分 19 秒；SpaceX 也在 2021 年 9 月 15 日發動名為「靈感 4 號」（Inspiration 4，圖 14-3）的載人飛行任務，4 名乘客將在載人龍飛船（Dragon 2）中於離地 575 公里高的軌道停留約 3 天，開啓了平民太空旅行的新世紀，往返的費用預估約為美金 5,650 萬美元，每趟可以搭乘 7 名遊客，堪稱史上最昂貴旅遊團。

圖 14-3　靈感 4 號（Inspiration 4）

三、旅遊科技的應用

　　旅遊型態發生轉變，很大一部分原因是源自於科技，Booking.com 所發布的《2019 年 8 大旅遊趨勢》中提到，新科技如 VR／AR、人工智慧、語音辨識將成為左右未來旅遊市場商機的關鍵因素。

　　旅遊科技的應用不只是開發與操作 App 應用程式，利用最新科技，如：使用「AI 人工智慧」可以優化旅遊流程細節；「區塊鏈技術」則應用在交易中，追蹤訂單、付款、帳戶、生產及其他等帳務，可以看到交易從到到尾的所有細節，在交易記錄至共用分類帳之後，沒有任何參與者能夠變更或竄改交易記錄，讓所有交易更加透明化；「智慧旅宿系統」提供由線上訂房、通路整合、語言翻譯、智慧官網、旅宿管理、旅客評價等服務整合；「語音辨識」可以讓旅客更方便使用衛星導航系統、轉譯文字及語言自動翻譯，為消費者解決語言溝通與翻譯的需求（表 14-5）。

　　藉由許多不同數據的蒐集分析技術、與管理系統等，打造出良好的體驗，旅行業者未來更可能將一趟旅遊產品拆分成「交通」、「住宿」與「體驗」三大部分，依消費者需求各自組合，而產品與價格的透明度也將愈加清晰。

表 14-5　旅遊科技的應用

科技項目	目前應用的內容
AI 人工智慧 Artificial Intelligence	應用聊天機器人與客戶聯繫，回應客戶提問、提醒客戶在購票及取票應該注意的細節，旅遊目的地氣象分析。
區塊鏈技術 Block Chain	追蹤訂單、付款、帳戶、生產及其他帳務服務。
智慧旅宿系統 Smart Tourism & Hospitality System	線上訂房、銷售通路整合、多國語言翻譯、智慧官網、後檯管理、旅客評價、智慧門鎖等服務整合。
語音辨識 Speech Recognition	衛星導航系統、轉譯文字輸入、語言自動翻譯。

　　對消費者而言，也有機會升格爲「智慧旅人」，藉由善用旅遊科技可以玩得更聰明、深入，也可以獲得經濟實惠又盡興的旅遊過程，消費者也可以在旅遊規劃及旅程途中，學習使用新科技、享受科技帶來的便利與新奇感。

　　雖然科技及各式數據分析，能夠解決人力在數量及時間上無法負荷的工作量，但其終究是一種工具，旅遊業仍然是一個提供服務的產業，服務的重點在於「人性體驗」，而不是冷冰冰的科技所能取代。

　　每位旅客都是獨立的個體，對於「旅遊」也會有不同的想像與需求，旅行業者必須細心照顧消費者需求，提供有溫度的體驗，並創造人與人之間的溫馨連結，才能贏得客戶的忠誠度。也唯有在這個前提下，旅遊業者的行銷、行程販售才有意義，並爲企業創造屹立不搖的基礎與韌性。

附錄

參考資料

圖片來源

參考資料

1. 容繼業，1996，「旅行業理論與實務」，臺北：揚智文化事業股份有限公司。
2. 交通部觀光局，《中華民國 108 年觀光統計年報》。
3. 交通部觀光局，《中華民國 108 年國人旅遊狀況調查》。
4. 交通部觀光局，《中華民國 109 年臺灣旅遊狀況調查報告》。
5. 交通部觀光局，《旅遊安全維護及緊急意外事故處理作業手冊》。

圖片來源

第一章

1- 1　作者提供
1- 2　作者提供
1- 4　國立臺灣歷史博物館館藏
1- 5　維基百科
1- 6　交通部觀光局
1- 7　中國港中旅官方網站 (CTS)
1- 8　中國國旅官方網站 (CITS)
1- 9　中國青旅官方網站 (CYTS)
1-10　Post bus 官方網站
1-11　通濟隆旅遊官方網站
1-12　維基百科
1-13　delcampe
1-14　美國運通官方網站

第二章

案例　法新社
2-2　English.cool英文庫【商用英文】B2B、B2C、
　　　C2C、O2O、C2B 都是什麼意思？
2- 4　澎湖縣政府官方 FB 粉絲團
2- 5　華信航空官方網站
2- 6　世新旅行社官方網站
2- 7　永盛旅行社官方網站
2- 8　永盛旅行社官方網站
2- 9　長榮航空
2-10　永盛金龍旅行社官方網站

第三章

3-1　卡優新聞網
表 3-3　可樂旅遊官方網站、巨匠旅遊官方網站、金龍
　　　　旅遊官方網站、新魅力旅遊官方粉絲團、雄獅
　　　　旅遊官方網站、臺中市政府文化局
3-2　臺中市政府文化局
3-3　作者提供
3-4　作者提供
3-7　作者提供

第四章

4-1　美最時旅行社
4-2　美最時旅行社
4-3　美最時旅行社
4-4　美最時旅行社
4-5　美最時旅行社
4-6　中國時報系資料照
4-7　作者提供

第六章

6- 2　維基百科)
6- 3　華捷航空
6- 4　外交部
6- 5　IATA 官方網站
6- 6　IATA 官方網站
6- 7　維基百科
6- 8　中華航空官方網站
6- 9　中華航空官方網站
6-10　作者提供
6-11　IATA 官方網站
天合聯盟 LOGO(天合聯盟官網)
星空聯盟 LOGO(星空聯盟官網)
寰宇一家 LOGO(寰宇一家官網)

第七章

7- 1　維基百科
7- 2　交通部觀光局
7- 3　日本群馬縣寶川溫泉汪泉閣旅館
7- 6　米其林官方網站
7-13　財政部南區國稅局
7-14　作者提供

第八章

8- 1 臺鐵官方網站
8- 2 臺灣高鐵官方網站
8- 3 作者提供
8- 4 作者提供
8- 5 作者提供
8- 6 永盛金龍旅行社官方網站
8- 7 永盛金龍旅行社官方網站
8- 8 永盛金龍旅行社官方網站
8- 9 AMERICAN EXPRESS
8-10 世興旅行社官方網站
8-11 作者提供
8-12 良友旅行社官方網站
8-13 喜鴻旅行社官方網站
8-14 旅遊家旅行社
8-15 雄獅旅遊官方網站
8-16 聯朋旅行社官方網站
8-19 新唐人電視台
8-23 中華民國僑務委員會
8-25 謝永蓮先生提供
8-26 宏祥旅行社官方網站
8-27 臺灣觀巴官方粉絲團
8-28 長榮航空官方網站
8-29 宏祥旅行社官方網站
8-30 雄獅旅遊
8-31 金龍旅行社官方網站

第九章

9- 3 維基百科
9- 4 The Empire brunei 官方網站
9- 5 Matt barrett's travel guides
9- 6 泰國觀光局
9-11 中華民國旅行業品質保障協會

第十章

10- 2 中央印製廠
10- 3 作者提供
10- 4 移民署
10- 5 移民署
10- 6 外交部領事事務局
10- 7 維基百科
10- 8 外交部領事事務局
10- 9 維基百科
10-17 作者提供
10-18 作者提供
10-19 作者提供
10-20 作者提供
10-21 作者提供
10-22 作者提供

第十一章

11- 1 作者提供
11- 2 作者提供
11- 3 作者提供
11- 4 作者提供
11- 5 作者提供
11- 6 作者提供
11- 7 作者提供
11- 8 作者提供
11- 9 作者提供
11-10 作者提供
11-11 作者提供
yahoo logo https://tw.news.yahoo.com/

第十二章

12-1 作者提供
12-4 作者提供
12-5 作者提供
12-6 Mandarin holidays & travel
12-7 上順旅行社官方網站
狀元及第 考選部 https://www.moex.gov.tw/
金榜題名 考選部 https://www.moex.gov.tw/

第十三章

13-4 中華民國旅行業品質保障協會
13-6 衛生福利部疾病管制署
13-7 外交部領事事務局

第十四章

14-1 帛琉觀光局
14-3 維基百科

※ 其餘圖片皆為全華圖書提供

國家圖書館出版品預行編目（CIP）資料

旅行業概論 / 謝永茂編著. -- 初版. --
新北市 : 全華圖書, 2022.09
428 面 ; 19×26 公分
ISBN 978-626-328-173-8 (平裝)

1.CST : 旅遊業管理

992.2 110006274

旅行業概論

作　　者 / 謝永茂
發 行 人 / 陳本源
執行編輯 / 黃艾家
封面設計 / 戴巧耘
出 版 者 / 全華圖書股份有限公司
郵政帳號 / 0100836-1號
印 刷 者 / 宏懋打字印刷股份有限公司
圖書編號 / 08307
初版一刷 / 2022年9月
定　　價 / 新臺幣 550 元
I S B N / 978-626-328-173-8
全華圖書 / www.chwa.com.tw
全華網路書局 Open Tech / www.opentech.com.tw
若您對本書有任何問題，歡迎來信指導book@chwa.com.tw

臺北總公司（北區營業處）
地址：23671新北市土城區忠義路21號
電話：(02) 2262-5666
傳真：(02) 6637-3695、6637-3696

南區營業處
地址：80769高雄市三民區應安街12號
電話：(07) 381-1377
傳真：(07) 862-5562

中區營業處
地址：40256臺中市南區樹義一巷26號
電話：(04) 2261-8485
傳真：(04) 3600-9806（高中職）
　　　(04) 3601-8600（大專）

歡迎加入 全華會員

● 會員享獨享

會員享購書折扣、紅利積點、生日禮金、不定期優惠活動…等。

● 如何加入會員

掃 QRcode 或填妥讀者回函卡直接傳真 (02) 2262-0900 或寄回，將由專人協助登入會員資料，待收到 E-MAIL 通知後即可成為會員。

如何購買 全華書籍

1. 網路購書

全華網路書店「http://www.opentech.com.tw」，加入會員購書更便利，並享有紅利積點回饋等各式優惠。

2. 實體門市

歡迎至全華門市（新北市土城區忠義路21號）或各大書局選購。

3. 來電訂購

(1) 訂購專線：(02) 2262-5666 轉 321-324
(2) 傳真專線：(02) 6637-3696
(3) 郵局劃撥（帳號：0100836-1　戶名：全華圖書股份有限公司）
※ 購書未滿 990 元者，酌收運費 80 元。

OpenTech.com.tw 全華網路書店

全華網路書店 www.opentech.com.tw
E-mail: service@chwa.com.tw

※ 本會員制如有變更則以最新修訂制度為準，造成不便請見諒。

讀者回函卡

姓名：＿＿＿＿＿＿＿　　　　　　　　　生日：西元＿＿＿＿年＿＿＿月＿＿＿日　　性別：□男 □女

電話：（　）＿＿＿＿＿＿　　　　　　　手機：＿＿＿＿＿＿＿＿＿

e-mail：（必填）＿＿＿＿＿＿＿＿＿＿＿＿＿＿＿＿＿＿

註：數字零，請用 Φ 表示，數字 1 與英文 L 請另註明並書寫端正，謝謝。

通訊處：□□□□□

學歷：□高中・職　□專科　□大學　□碩士　□博士

職業：□工程師　□教師　□學生　□軍・公　□其他

學校/公司：＿＿＿＿＿＿＿＿＿　　科系/部門：＿＿＿＿＿＿＿＿＿

・需求書類：

□ A. 電子　□ B. 電機　□ C. 資訊　□ D. 機械　□ E. 汽車　□ F. 工管　□ G. 土木　□ H. 化工　□ I. 設計

□ J. 商管　□ K. 日文　□ L. 美容　□ M. 休閒　□ N. 餐飲　□ O. 其他

・本次購買圖書為：＿＿＿＿＿＿＿＿＿＿　　書號：＿＿＿＿＿＿

・您對本書的評價：

封面設計：□非常滿意　□滿意　□尚可　□需改善，請說明＿＿＿＿＿＿

內容表達：□非常滿意　□滿意　□尚可　□需改善，請說明＿＿＿＿＿＿

版面編排：□非常滿意　□滿意　□尚可　□需改善，請說明＿＿＿＿＿＿

印刷品質：□非常滿意　□滿意　□尚可　□需改善，請說明＿＿＿＿＿＿

書籍定價：□非常滿意　□滿意　□尚可　□需改善，請說明＿＿＿＿＿＿

整體評價：請說明＿＿＿＿＿＿＿＿＿＿＿＿

・您在何處購買本書？

□書局　□網路書店　□書展　□團購　□其他

・您購買本書的原因？（可複選）

□個人需要　□公司採購　□親友推薦　□老師指定用書　□其他

・您希望全華以何種方式提供出版訊息及特惠活動？

□電子報　□ DM　□廣告（媒體名稱＿＿＿＿＿＿）

・您是否上過全華網路書店？（www.opentech.com.tw）

□是　□否　您的建議＿＿＿＿＿＿

・您希望全華出版哪方面書籍？＿＿＿＿＿＿

・您希望全華加強哪些服務？＿＿＿＿＿＿

感謝您提供寶貴意見，全華將秉持服務的熱忱，出版更多好書，以饗讀者。

填寫日期：　　／　　／

2020.09 修訂

勘　誤　表

書　號			書　名		作　者
頁　數	行　數		錯誤或不當之詞句		建議修改之詞句

我有話要說：（其它之批評與建議，如封面、編排、內容、印刷品質等・・・）

一、選擇題（共 25 分）

1.（　　）「觀光」這個名詞，最早出現在　(1) 詩經　(2) 禮記　(3) 易經　(4) 樂經。

2.（　　）臺灣的旅行業萌芽於日據時期總督府的哪一個部門？　(1) 治警部　(2) 鐵道部　(3) 總務部　(4) 總督官房。

3.（　　）政府正式開放國人出國觀光是在哪一年？　(1)65 年　(2)66 年　(3)67 年　(4)68 年。

4.（　　）世界上第一家商業性旅行社是哪一家？　(1) 通濟隆　(2) 美國運通　(3) 威廉哈頓　(4) 庫奧尼。

5.（　　）首先發行信用卡及旅行支票的是哪一家旅行社？　(1) 通濟隆　(2) 美國運通　(3) 威廉哈頓　(4) 庫奧尼。

二、填充題（共 60 分，每個填空各 5 分）

1. 民國 36 年，臺灣最早創辦的四大旅行社，分別有牛天文先生創辦_____、江良規先生創辦_____、上海商銀在臺灣復業的_____，再加上公營的_____。

2. 依據觀光局來臺旅客消費及動向調查報告，未來旅行業應持續推廣「_____」，善用臺灣便捷的交通、電信服務，與 3C 產品優勢，結合_____特色，提升國際旅客在地消費額及來臺重遊率。

3. 據外交部發布的資料，至民國 106 年 3 月為止，全世界對持用中華民國護照旅客，開放免簽證、_____及_____的國家，已達 161 國，囊括世界主要的國家，成為旅遊全球的通行證，更促進國人出境旅遊業務的成長。

4. 1996 年，中國國務院按經營範圍，將旅行社分類為：「_____」和「_____」兩大類。

5. 根據聯合國世界旅遊組織（World Tourism Organization - WTO）的統計數據，2012 年以來，_____的旅遊人數一直雄踞全球之首。2015 年度，歐洲旅客數增加最多的國家是_____。

三、問答題（15 分）

1. 民國 66 年，政府決定凍結新設旅行社的申請，這個政策為後來的旅行業帶來甚麼
 影響？

 答：

班級：＿＿＿＿　學號：＿＿＿
姓名：＿＿＿＿＿＿＿＿

第 2 章
旅行業的特性

一、選擇題（共 25 分）

1.（　）旅行業的經營，須經過「中央主管機關」的核准，請問指的是哪個單位？
(1) 內政部　(2) 交通部　(3) 觀光局　(4) 文化局

2.（　）下列哪一項不屬於旅行業的營業範圍？　(1) 爲旅客設計旅程　(2) 爲旅客安排食宿　(3) 代辦移民手續　(4) 代購交通客票。

3.（　）旅行業是藉由甚麼業務，而收取報酬的營利事業？　(1) 提供服務　(2) 提供勞務　(3) 票券買賣　(4) 購物平台。

4.（　）下列哪一項不屬於「影響旅行產業發展的內在環境」？　(1) 行業的創新與變革　(2) 行銷通路的維持與變化　(3) 行業間相互競爭牽制　(4) 產品的不可觸摸性（無形性）。

5.（　）全包式套裝旅遊產品，以下哪一項沒有包涵在內？　(1) 交通　(2) 住宿　(3) 醫療　(4) 門票。

二、填充題（共 60 分，每個填空各 5 分）

1. 由於旅行業在投入＿＿＿＿＿＿＿＿＿的門檻較低，因此，設立旅行社並不困難；且旅遊產品的開發，較不易取得專利權或＿＿＿＿＿＿＿＿＿的保護，因此，產品的創意容易被競爭者複製。

2. 臺灣的旅行業多屬於中小企業規模，屬於＿＿＿＿＿＿市場，除資金有限之外，旅客總體的業務量也有限；因此，無法通過「＿＿＿＿＿＿」來降低成本。

3. 旅客對商品服務的需求，會隨＿＿＿＿＿＿、＿＿＿＿＿＿、＿＿＿＿＿＿、＿＿＿＿＿＿＿的突發事件…等因素而改變，因此，可能發生淡季不淡、旺季不旺的現象，旅遊產品銷售的波動，也較不規律。

4. 旅遊產品的成本價格與資源（如：機位、旅館客房…等服務）供應的分配權，多由上游供應商所主導，成爲＿＿＿＿＿＿＿＿＿市場，大幅壓縮旅行社對供應商的＿＿＿＿＿＿＿＿＿。

5. 由於旅遊消費者可以輕易掌握旅遊產品議價的優勢與主導權，消費者很容易因為

　　　　　　　　　而選擇旅行業者，因此，旅行業要培養　　　　　　　　　　　　

也較為不易。

三、問答題（15 分）

1. 隨著網際網路發展的深入，旅行社業者之間的競爭將更加激烈。會出現哪兩類主要
的競爭模式？

答：

得　分　　　學後評量──
旅行業概論

第 3 章
旅行業的營運與業務

班級：＿＿＿＿　學號：＿＿＿
姓名：＿＿＿＿＿＿＿＿＿

一、選擇題（共 25 分）

1.（　　）下列哪一種類型的旅行社，不是經過中央主管機關核定的類型？　(1) 綜合　(2) 甲種　(3) 乙種　(4) 丙種。

2.（　　）非旅行業者不得經營旅行業業務。但代售下列哪一種客票，不在此限？　(1) 悠遊卡　(2) 信用卡　(3) 金融卡　(4) 會員卡。

3.（　　）「以包辦旅遊方式或自行組團，安排旅客國內外觀光旅遊、食宿、交通及提供有關服務」是哪一種類型的旅行社的業務範圍？　(1) 綜合　(2) 甲種　(3) 乙種　(4) 丙種。

4.（　　）乙種旅行社，主要經營的重心在於下列哪一項業務？　(1) 出境旅遊　(2) 入境旅遊　(3) 國際機票　(4) 國民旅遊。

5.（　　）郵輪式列車旅遊，主要利用的交通工具是以什麼為主？　(1) 遊輪　(2) 火車　(3) 巴士　(4) 纜車。

二、填充題（共 50 分，每個填空各 5 分）

1. 非旅行業者不得經營旅行業業務。但代售＿＿＿＿＿＿＿＿、＿＿＿＿＿＿＿＿＿＿＿海、陸、空運輸事業之客票，不在此限。

2. 「自行組團」則是當＿＿＿＿＿＿＿＿出現後（例如：公司行號籌辦員工旅遊），再依據＿＿＿＿＿＿＿＿＿，為其設計、安排行程，串連組合各項旅遊資源，組合為旅遊產品來販售。

3. 委託本地的旅行業者以總代理的方式，代為處理原本應由分公司擔任的推廣、銷售工作，一方面可以＿＿＿＿＿＿＿＿＿＿＿＿＿、評估得失；一方面可以做為＿＿＿＿＿＿＿＿＿＿的準備。

4. 躉售業者必須具備＿＿＿＿＿＿＿＿、＿＿＿＿＿＿＿＿的特點，才能讓其他同業信任，將旅客交給躉售業者。

5. 直售業者主要憑藉的是提供＿＿＿＿＿＿＿＿與在地的優勢，藉由＿＿＿＿＿＿＿＿與豐富人脈來經營。

（請沿虛線撕下）

二、問答題（25 分）

1. 旅行業的合作方式，多以「聯盟」的型態達成「團結力量大」的效果。聯盟的型態，可以分成哪四種類型？

 答：

得　分

學後評量——
旅行業概論

第 4 章
旅行社的設立與條件

班級：＿＿＿　學號：＿＿＿

姓名：＿＿＿＿＿＿

一、選擇題（共 25 分）

1.（　　）旅行業應專業經營，並以甚麼樣的組織為限？　(1) 基金會　(2) 工作室　(3) 公司　(4) 協會。

2.（　　）依法，綜合旅行業實收之資本總額，不得少於多少錢？　(1)5000 萬　(2)4000 萬　(3)3000 萬　(4)2000 萬。

3.（　　）依法，甲種旅行社的保證金，金額應該是多少錢？　(1)1000 萬　(2)150 萬　(3)60 萬　(4)30 萬。

4.（　　）旅行業責任保險，其投保「每一旅客意外死亡」的最低金額應為多少？　(1)200 萬　(2)150 萬　(3)150 萬　(4)100 萬。

5.（　　）旅行業應投保履約保證保險，甲種旅行社投保的最低金額為多少？　(1)6000 萬　(2)4000 萬　(3)2000 萬　(4)10000 萬。

二、填充題（共 60 分，每個填空各 5 分）

1. 由於消費者的生命價值應由自己決定，因此，「＿＿＿＿＿＿＿＿」應由消費者自行付費投保，＿＿＿＿＿＿＿＿並不包含這項費用。

2. 旅行社保證金的規定，主要在於一旦發生＿＿＿＿＿＿＿＿，消費者對旅行業者的＿＿＿＿＿＿＿＿可以得到確保。

3. 旅行社履約保證保險之投保範圍，為旅行業因＿＿＿＿＿＿＿＿問題，致其安排之旅遊活動一部或全部無法完成時，在＿＿＿＿＿＿＿＿範圍內，所應給付旅客之費用。

4. 如果是甲、乙種旅行社代理綜合旅行業招攬業務，實際出團的是綜合旅行社時，應由＿＿＿＿＿＿＿＿與旅客簽訂旅遊契約，且由＿＿＿＿＿＿＿＿副署，共同向消費者負責。

5. 旅行業以電腦網路接受旅客線上訂購交易者，應將＿＿＿＿＿＿＿＿登載於網站；

於收受全部或一部價金前，應將其銷售商品或服務之＿＿＿＿＿＿＿＿、契約終

止或解除及＿＿＿＿＿＿＿＿＿＿，向旅客據實告知。旅行業受領價金後，應將

＿＿＿＿＿＿＿＿＿＿交付旅客。

三、問答題（15分）

1. 在履約保證保險的支持下，消費者就不用擔心旅行業者捲款而逃的問題，為什麼？

答：

得　分

學後評量——
旅行業概論

第 5 章
旅行社的企業組織與專業分工

班級：_____ 學號：_____

姓名：_____

一、選擇題（共 25 分）

1. （　）旅行社的組織階層，以下何者不存在？　(1) 經營階層　(2) 管理階層　(3) 執行階層　(4) 督導階層。

2. （　）負責市場調查、企業定位、產品研發、概念企劃、行銷方案的制定。這是哪一個單位的主要職責？　(1) 業務部　(2) 企劃部　(3) 生產部　(4) 管理部。

3. （　）以下哪項描述符合「分公司」的內容？　(1) 具有法人資格　(2) 母公司一般不直接控制　(3) 沒有自己獨立的財產　(4) 標註自己的名稱和地址。

4. （　）哪個部門的主要任務是依據公司目標，市場特性，成本及利潤之考量，發展銷售與推廣策略，並負責業務績效規劃與執行，達成業績目標　(1) 業務部　(2) 企劃部　(3) 生產部　(4) 管理部。

5. （　）旅客資料的建檔、旅行所需的旅館、膳食、交通、保險等事務的預定與確認，都仰賴哪種職務的人員細心與耐心地處理　(1) 業務人員　(2)OP 人員　(3) 線控　(4) 外務人員。

二、填充題（共 60 分，每個填空各 5 分）

1. 公司的總經理是董事會通過聘任的，須對_____負責，在董事會的授權下，執行董事會的公司戰略決策，實現董事會制定的_____。

2. 在旅行社的職務分工中，大多依其專業與性質，有五大面向，分別是_____、_____、_____、_____與總務。

3. 旅行社經常與國外相關業者有業務往來，交易常以_____為結算單位，因此，會計組對於長短期_____的預測與掌控就更加重要，以免平白增加交易成本。

4. 如客戶有需要，如：重要人物的接待、貴賓團或人數非常多的特大型團體或有特殊性質或要求的團體等，通常都會跳過業務部門，而直接交由_____主導、直接承辦。企劃部的主要任務是要能使旅遊產品達到_____兼具的目標。

5. 分公司由總公司在其註冊地之外，向當地工商機關申請設立。＿＿＿＿＿＿法人資格，以總公司分支機構的名義從事經營活動。受總公司的直接控制，在＿＿＿＿＿＿經營範圍內從事經營活動。

三、問答題（15分）

1. 旅行社業務部門對客戶提供的專業服務，為公司創造利潤來源。與客戶的接觸包括哪些工作？

答：

得　分　　學後評量──
旅行業概論
第 6 章
旅行業的相關行業－航空業簡介

班級：＿＿＿＿＿學號：＿＿＿
姓名：＿＿＿＿＿＿＿＿＿

一、選擇題（共 25 分）

1.（　　）IATA 的中文名稱是哪一個？　(1) 國際民航組織　(2) 國際航空運輸署　(3) 國際航空運輸協會　(4) 國際飛行協會。

2.（　　）IATA 依飛行區域將全球劃分為三個交通會議（Traffic Conference）區，臺灣屬於哪一區？　(1)TC1　(2)TC2　(3)TC3　(4) 不分區。

3.（　　）飛行資訊：BR166 臺灣臺北 0645 / 日本札幌 1125，請問飛行時間多久？　(1)3 小時 40 分鐘　(2)4 小時 40 分鐘　(3)3 小時 45 分鐘　(4)4 小時 25 分鐘。

4.（　　）新加坡航空自新加坡飛往臺北及日本東京，並在臺北招攬承載客、貨前往東京；回程又在東京招攬承載客、貨前往臺北及新加坡，但最終的終點必須是新加坡。這是哪一種航權？　(1) 第四航權　(2) 第五航權　(3) 第六航權　(4) 第七航權。

5.（　　）旅客至機場只出示護照即可辦理登機手續。這種機票稱為甚麼機票？　(1)手寫機票　(2) 電腦自動化機票　(3) 電腦自動化機票含登機證　(4) 電子機票。

二、填充題（共 50 分，每個填空各 5 分）

1. 定期航線航空公司是目前航空市場上最主要的類型，依其主要的經營飛行路線，又分為：＿＿＿＿＿＿＿＿＿航空公司及＿＿＿＿＿＿＿＿航空公司。在國土遼闊的國家，國內線又劃分不同的區域為主要營運航線，稱：＿＿＿＿＿＿＿＿公司。

2. 國際航空運輸協會是由＿＿＿＿＿＿＿＿為主，組成的國際性的民航組織。

3. 對於大型的國際都會而言，國際機場可能不只一座，如果都以＿＿＿＿＿＿＿＿＿＿為名，就會產生混淆，因此另外以＿＿＿＿＿＿＿＿來區分。

4. 旅遊從業人員可藉著＿＿＿＿＿＿＿＿，訂全球大部分的航空公司機位、旅館及租車，同時，也可以為旅客＿＿＿＿＿＿＿＿。

5.「＿＿＿＿＿＿＿＿＿」是指兩間或以上的航空公司之間，所達成的合作協議。這些協
議，可以提供更大的航空網絡連結，促進航空公司在營運上能發揮「1＋1＞2」的
效益。合作的內容一般來說，從「＿＿＿＿＿＿＿＿＿＿」開始，還可以共用維修設
施、運作設備、相互支援地勤與空廚作業，以減低成本。

三、問答題（25 分）

1. 定期航線航空公司具有甚麼特色？

答：

得　分

學後評量—
旅行業概論

班級：＿＿＿＿＿ 學號：＿＿＿

姓名：＿＿＿＿＿＿＿＿＿＿

第 7 章

旅行業的相關行業－旅行、旅館、餐飲、運輸購物

一、選擇題（共 25 分）

1.（　）國外旅行業違約，致旅客權利受損者，誰應該負賠償責任？　(1) 國內招攬之旅行業　(2) 國外接待之旅行業　(3) 領隊　(4) 導遊。

2.（　）以下何者不是五星級旅館應具備條件？　(1) 空間設計特優　(2) 門廳及櫃檯區寬敞舒適　(3) 設有高級博弈設施　(4) 設有旅遊（商務）中心。

3.（　）大陸式早餐中，不供應下列哪樣餐點？　(1) 火腿　(2) 麵包　(3) 果醬　(4) 熱咖啡。

4.（　）下列何者不屬於軟性飲料？　(1) 汽水　(2) 檸檬水　(3) 果酒　(4) 熱巧克力

5.（　）臺灣環島航線屬於哪種航線的遊輪？　(1) 國際航線　(2) 地區航線　(3) 沿海岸航線　(4) 內河航線。

二、填充題（共 60 分，每個填空各 5 分）

1. 國內的組團旅行社在選擇當地的合作業者時，必須負起「＿＿＿＿＿＿＿＿＿＿＿」的責任，否則，當地業者的違約行為，是要由＿＿＿＿＿＿＿＿＿＿＿＿＿＿負起全責的。

2. 機場旅館主要提供＿＿＿＿＿＿＿＿＿＿＿＿＿或過境轉機、預定班機時間太早起飛或太晚到達的旅客住宿。因為＿＿＿＿＿＿＿＿＿＿＿＿＿＿、＿＿＿＿＿＿＿＿＿＿＿＿＿、＿＿＿＿＿＿＿＿＿＿＿＿＿等問題，價格較為便宜，也常是旅行團體住宿的選擇。

3. 對於旅行團體而言，晚餐很重要。因此，餐廳選擇的因素包括：＿＿＿＿＿＿＿＿＿、口味、方便性、＿＿＿＿＿＿＿＿＿＿等，而晚餐的餐費也會是一日三餐中，預算最高的一餐。

4. 如因為要趕早班機的，旅行社會請旅館預先為旅客準備＿＿＿＿＿＿＿＿＿，讓旅客可以帶在途中享用，通常以＿＿＿＿＿＿＿＿＿為主。

5. 旅行團使用火車的目的，除了＿＿＿＿＿＿＿＿＿功能外，還包括了＿＿＿＿＿＿＿＿＿的目的，甚至有專門的鐵道旅遊路線，吸引鐵道迷的參與。

三、問答題（15分）

1. 許多國家政府為了鼓勵觀光客在境內購物，都會訂出「購物退營業稅」的優惠措施，形同政府出面為觀光客購物打折優惠，刺激觀光客花錢購物的意願。請問觀光客需要符合哪些條件才可辦理？

 答：

得　分　　學後評量——
旅行業概論
第 8 章
旅遊產品概説

班級：＿＿＿　學號：＿＿＿
姓名：＿＿＿＿＿＿＿

一、選擇題（共 25 分）

1.（　　）下列何者不屬於自助旅遊者的特性？　(1) 自主性　(2) 挑戰性　(3) 冒險性　(4) 趣味性。

2.（　　）各國對度假打工的年齡限制，大多集中在幾歲的範圍內？　(1)18 至 35 歲　(2) 18 至 30 歲　(3)20 至 30 歲　(4)20 至 40 歲。

3.（　　）關於「遊學」，下列敘述何者正確？　(1) 結業後沒有正式學歷　(2) 以正式進修課程爲主　(3) 大約只有 2~4 年的時間　(4) 通常安排全天的課程。

4.（　　）關於度假打工的主旨，下列何者不正確？　(1) 存人生的第一桶金　(2) 深度體驗不同文化　(3) 累積人生經歷　(4) 培養獨立自主能力。

5.（　　）旅行社「機 + 酒」的套裝行程，可以再視旅客的需求，另外提供甚麼服務？　(1) 快速洗衣　(2) 整理房間　(3) 機場接送　(4) 客房服務。

二、填充題（共 60 分，每個填空各 5 分）

1. 根據美洲旅行協會對遊程的定義：「遊程是事先計畫完善的旅行節目，包含＿＿＿＿＿＿＿＿＿＿、＿＿＿＿＿＿＿＿＿＿、遊覽及其他有關之服務。」團體旅遊就是依此遊程的定義，而實現的旅遊產品。

2. 訂製遊程是只要客戶達成＿＿＿＿＿＿＿的規模，即可根據客戶的要求及條件而規劃的產品。由於產品的內容有相當強的＿＿＿＿＿＿＿性，通常無法量產，因此價格可能較高。

3. 會展旅遊（MICE Tourism) 即所謂 MICE，即搭配各型會議（＿＿＿＿＿＿＿＿）、企業所舉辦的獎勵或修學旅行（＿＿＿＿＿＿＿＿）、國際機構、團體、學會等，所舉辦的國際會議（＿＿＿＿＿＿＿）、活動、展示會、商展（＿＿＿＿＿＿＿）的旅遊活動。

4. 獎勵旅遊的特色是：＿＿＿＿＿＿＿＿＿＿＿＿、目標清晰。獎勵的內容要能引起＿＿＿＿＿＿＿＿＿＿＿＿，才能達到激勵的目標。

5. 近年來，遊輪旅遊發展出「飛航遊輪」(_____)的新趨勢，是指搭乘飛機前往目的地，短暫停留旅遊後，續搭乘_____做海上之旅、再搭飛機返國的旅客。

三、問答題（15 分）

1. 有商務旅遊需求的公司企業，爲了服務的連貫性，通常對於旅行社的忠誠度極高，且通常具有哪些特點？

答：

得 分

學後評量—
旅行業概論

第 9 章
旅遊產品規劃

班級：＿＿＿＿ 學號：＿＿＿

姓名：＿＿＿＿＿＿＿＿

一、選擇題（共 25 分）

1. （　）下列何者不屬於旅遊產品規劃的功能？　(1) 創造市場需求　(2) 旅遊商品專業化　(3) 增加業者獲利空間。

2. （　）以下何者是造成消費者與旅行社業者之間誤會的成因之一？(1) 主觀因素　(2) 年齡限制　(3) 社經地位　(4) 認知落差。

3. （　）關於遊程規劃時應考慮的「季節時宜」，下列敘述何者正確？　(1) 觀光季　(2) 溫泉季　(3) 淡旺季　(4) 促銷季。

4. （　）關於產品市場定位的參考因素，下列何者不正確？　(1) 公司的品牌形象　(2) 深度體驗文化　(3) 產品的重要屬性　(4) 主要的競爭者。

5. （　）下列何者不屬於旅遊產品的協力廠商？　(1) 航空公司　(2) 觀光飯店　(3) 觀光夜市　(4) 觀光工廠。

二、填充題（共 60 分，每個填空各 5 分）

1. 在中華民國旅行業品質保障協會的統計中，旅遊糾紛最常發生的原因，「＿＿＿＿＿＿」與「＿＿＿＿＿＿＿＿＿＿＿」這兩項居高不下。

2. 依國內的法規，大型遊覽車座位，不含司機，應有＿＿＿＿＿＿位；因此，團體人數必須注意配合。另外，遊覽車的租金通常以「＿＿＿＿＿＿」為單位，租金包含司機的薪資、車輛及油資。

3. 大部分的航空公司對於團體的定義是：＿＿＿＿＿＿張全票以上，有些航空公司為了爭取市場，對「團體」的門檻降低為＿＿＿＿＿＿張全票（GV7）以上，但是也有許多歐洲籍的航空公司不提供團體優惠價。

4. 一般團體在住宿安排上，基本上以「＿＿＿＿＿＿住宿一間標準雙人房」為原則，房間的費用共同負擔，如客人指定單人住宿一間須另付＿＿＿＿＿＿＿＿。

（請沿虛線撕下）

5. 依法令規定，旅行社必須強制投保的保險有「履約責任險」與「契約責任險」。其中「履約責任險」是旅行社依_____投保，「契約責任保險」是依_____投保。保險的費用必須依_____投保，爲消費者提供足額的保障。至於「_____保險」應由旅客自行投保。

三、問答題（15 分）

1. 規劃人員莫不絞盡腦汁地努力包裝產品，務求將產品順利熱賣。關於旅遊產品包裝，有哪五個重要的原則？

答：

得　分

學後評量—
旅行業概論

第 10 章
國境通關實務

班級：＿＿＿＿＿學號：＿＿＿

姓名：＿＿＿＿＿＿＿＿＿＿

一、選擇題（共 25 分）

1. （　）遺失護照，可以向警察機構報案取得證明後，向哪個部門申請補發？　(1) 內政部　(2) 原承辦旅行社　(3) 證照查驗大隊　(4) 外交部。

2. （　）在臺設有戶籍的國民，因遺失護照或護照逾期，來不及申換新照，而且急須返國者，得申請甚麼文件，以替代護照持用返國？　(1) 歸國許可函　(2) 臨時身分證　(3) 國籍證明書　(4) 入國證明書。

3. （　）以下何者不屬於簽證的類型？　(1) 遊學簽證　(2) 觀光簽證　(3) 工作簽證　(4) 依親簽證。

4. （　）旅客應於預定航班起飛前向所搭乘之航空公司報到櫃台辦理，完成報到手續；國際航線最遲完成報到時間，一般為班機起飛前多久？　(1)20 分鐘　(2)30 分鐘　(3)40 分鐘　(4)50 分鐘。

5. （　）地候機室廣播通知登機，最優先的次序為哪種客人？　(1) 老人、行動不便及帶有幼童的旅客　(2) 頭等艙、商務艙及航空公司貴賓卡旅客　(3) 經濟艙座位在後排的旅客　(4) 經濟艙座位在前排的旅客。

二、填充題（共 60 分，每個填空各 5 分）

1. 護照又分：外交護照、公務護照及普通護照三種。一般人民出國旅行所持用的統稱為「普通護照」，普通護照的效期以＿＿＿＿＿＿為限，但未滿十四歲者之普通護照以＿＿＿＿＿＿為限。

2. 在入境關卡，如果＿＿＿＿＿＿懷疑簽證持有人真正的入境目的與＿＿＿＿＿＿不同的話，有權直接拒絕該名旅客入境、並遣返原出發地。

3. 旅客入境的檢疫分兩部分進行，分別是＿＿＿＿＿＿檢疫及＿＿＿＿＿＿檢疫。＿＿＿＿＿＿主要工作是審核旅客證件。＿＿＿＿＿＿的職責在於查緝走私、協助執行經貿管制。

4. 班機抵達目的地後，旅客步出機艙，經由＿＿＿＿＿＿進入航站大樓；如果班機停靠位置為停機坪，航空公司會安排＿＿＿＿＿＿接送旅客前往航站大樓。

（請沿虛線撕下）

5. 大多數國家的海關，都會設有「紅、綠線通關走道」；綠色走道的開放對象為：自我認定所有攜帶物品_____的旅客。紅色走道的開放對象為：自我認定攜有_____的旅客。

三、問答題（15分）

1. 如果託運的行李沒有出現，則可前往「行李服務處」登記協尋，旅客須準備甚麼文件辦理協尋？

　　答：

得　分

學後評量——
旅行業概論

第 11 章
機票的使用與限制

班級：　　　　　學號：　　　

姓名：　　　　　　　　　

一、選擇題（共 25 分）

1. （　）機票效期算法，一般票（Normal Fare）在機票完全未使用時，效期自開票日起算多久之內有效？　(1) 三個月　(2) 六個月　(3) 九個月　(4) 一年。

2. （　）經濟艙的旅客，在計重制的條件下，可以免費託運多少公斤的行李？　(1)10kg　(2)15kg　(3)20kg　(4)25kg。

3. （　）臺灣機場服務稅是 2 歲以上旅客為多少錢？而 2 歲以下之嬰兒旅客為免費。 (1)200 元　(2)300 元　(3)500 元　(4)700 元。

4. （　）以下哪一項資訊在登機證上不會記載？　(1) 抵達時間　(2) 搭乘艙等 (3) 班機號碼　(4) 旅客姓名

5. （　）航程中如需選擇特別餐膳，請於航班預定出發時間前，最少多久前提出有關要求？　(1)12 小時　(2)24 小時　(3)48 小時　(4)72 小時。

二、填充題（共 60 分，每個填空各 5 分）

1. 電子機票是將旅客的購票資料儲存在　　　　　　　　電腦資料庫中，藉由電腦終端機直接顯示旅客資料，完成報到登機手續。航空公司或旅行社，也會將電腦檔案內的資料列印出來，交給旅客，以滿足旅客的要求，稱為「　　　　　　　　　　」（PASSENGER ITINERARY / RECEIPT）。

2. 旅客英文全名須與　　　　　　　、電腦訂位記錄上的英文拼字完全相同，且機票屬「　　　　　　　　　　　」，僅限本人使用，一經開立即不可轉讓。

3. 乘客行李託運若遺失時，需立即向航空公司填寫　　　　　　　　　　　提出報告，航空公司將依行李的特徵尋求，如　　　　　　天（自行李抵達日或應抵達日算起）後無法尋獲時，按華沙公約及蒙特婁公約所制定之規範賠償。目前航空公司對旅客行李遺失賠償最高每公斤美金　　　　　　　元，行李求償限額以不超過美金　　　　　　　元為限。

4. 旅客必須在指定的登機時間前抵達　　　　　　　　，以便及時登機。候機室的登機手續將在班機起飛前　　　　　　　　　分鐘結束，逾時的旅客將被拒絕登機。

5. 航空公司一般飛機艙等分為：頭等艙、_____、經濟艙，部分航空公司另外創設_____，以爭取希望有好一點的待遇、卻不願付高昂的商務艙費用的中間市場的旅客。

三、問答題（15 分）

1. 如果不慎遺失「旅客行程表或收據」（PASSENGER ITINERARY / RECEIPT）應如何處理？

答：

一、選擇題（共 25 分）

1.（　）下列何者不是領隊人員的主要的工作？　(1) 協助辦理入出國境手續　(2) 全程保管團員證照　(3) 維護團體權益與旅遊安全　(4) 緊急事件的應變與處理。

2.（　）執行導遊工作時，必須依照誰安排的行程表執行任務，不能擅自依個人的意見更動行程？(1) 自己　(2) 客人　(3) 領隊　(4) 雇主。

3.（　）導遊人員不得有下列哪一樣行為？(1) 向旅客兜售或收購物品　(2) 私自兌換外幣　(3) 受國外旅行業僱用執行導遊業務　(4) 以上皆是。

4.（　）領隊人員執行業務時，如發生特殊或意外事件，應即時作妥當處置，並將事件發生經過及處理情形，於多久時間內向受僱旅行業及交通部觀光局報備？(1)12 小時　(2)24 小時　(3)48 小時　(4)72 小時。

5.（　）優秀的領隊人員需要具備的條件，不包括哪一項？　(1) 豐富的知識內涵　(2) 守時、守信、注重細節、耐心愛心　(3) 打破砂鍋問到底的精神　(4) 隨機應變的能力。

二、填充題（共 60 分，每個填空各 5 分）

1. 導遊人員是旅遊產品的執行者，依據旅遊產品的＿＿＿＿＿＿與條件，提供各項服務。「導」含有「嚮導」的意思，主要工作為旅客提供＿＿＿＿＿＿＿服務，並執行旅遊產品內容的提供、提供旅客生活事項的協助、緊急事件的應變與處理、並維護旅遊安全。

2. 領隊人員的英文稱呼是＿＿＿＿＿＿＿＿主要的工作為：帶領＿＿＿＿＿＿＿＿旅遊的團體，並收取報酬的服務人員。

3. 旅遊營業人非有＿＿＿＿＿＿之事由，不得變更旅遊內容。旅遊營業人依前項規定變更旅遊內容時，其因此所減少之費用，應＿＿＿＿＿＿＿＿；所增加之費用，不得＿＿＿＿＿＿＿＿。旅遊營業人依第一項規定變更旅程時，旅客不同意者，得＿＿＿＿＿＿。

4. 導遊人員屬於「專業技術人員」，必須接受旅行社或_____的聘用而執業，因為不是旅行業者，所以不能自行_____、代訂住宿、餐膳等旅遊內容或行程產品的安排，這些屬於合法旅行業的業務。

5. 領隊代表公司監督_____依照契約提供的旅遊產品，配合_____執行旅遊旅遊行程計畫，圓滿完成旅遊活動。

三、問答題（15分）

1. 依據《發展觀光條例》的規定，導遊與領隊的定義分別為何？

答：

得　分　　　　學後評量──
　　　　　　　旅行業概論

班級：＿＿＿＿＿　學號：＿＿＿

第 13 章
旅遊糾紛與緊急事件處理

姓名：＿＿＿＿＿＿＿＿＿＿

一、選擇題（共 25 分）

1.（　　）依據品保協會統計，以下哪一項不列入旅遊糾紛發生的原因？　(1) 旅客因素　(2) 家庭因素　(3) 外部環境因素　(4) 旅行社內部因素。

2.（　　）下列哪一項不是消費者申訴旅遊糾紛的正常管道？　(1) 中華民國消費者文教基金會　(2) 中華民國商業品質保障協會　(3) 中華民國旅行業品質保障協會　(4) 行政院消費者保護委員會。

3.（　　）旅行社如發生遺失旅客證照事件，除報警處理之外，也應向哪個單位通報？　(1) 交通部觀光局　(2) 國際刑警組織　(3) 外交部入出境管理局　(4) 所在縣市政府觀光局。

4.（　　）旅行團在國外因遊覽車煞車失靈導致發生意外，旅客應該向誰求償？　(1) 遊覽車公司　(2) 遊覽車司機　(3) 國外接待旅行社　(4) 國內組團旅行社。

5.（　　）旅行團搭乘某航空公司班機，航機在國外機場發生漏油事故，導致託運行李付之一炬，旅客應該向誰求償？　(1) 航空公司　(2) 機長　(3) 國外接待旅行社　(4) 國內組團旅行社。

二、填充題（共 60 分，每個填空各 5 分）

1. 旅行業者應該依照規定為旅客投保「＿＿＿＿＿＿＿＿保險」及「＿＿＿＿＿＿＿＿保險」。但關於「＿＿＿＿＿＿＿＿保險」，必須由旅客自行投保，旅行業者應善盡告知責任。旅行社並應主動與旅客簽定旅遊契約，並交付＿＿＿＿＿＿＿＿＿＿＿＿＿＿＿＿＿，以便維護雙方權益。

2. 依據《旅行業國內外觀光團體緊急事故處理作業要點》，一但發生導致旅客有＿＿＿＿＿＿＿＿＿或＿＿＿＿＿＿＿的事件，都被認為是緊急事故，旅行社必須立刻展開應變處置。

3. 依據《民法》第 514-10 條：旅客在旅遊中發生身體或財產上之事故時，＿＿＿＿＿＿＿應為必要之協助及處理。前項之事故，係因非可歸責於旅遊營業人之事由所致者，其所生之費用，由＿＿＿＿＿＿＿＿負擔。

4. 凡是對團體運作造成負面影響，甚至可能失去正常運作，或造成團員身體健康、財產安全、＿＿＿＿＿＿＿＿損失之事件，稱為「＿＿＿＿＿＿＿＿＿＿＿」。

5. 外交部發布國外旅遊警示參考資訊時，警示等級顏色為紅色代表＿＿＿＿＿＿＿、宜儘速離境，橙色代表＿＿＿＿＿＿＿＿＿。

三、問答題（15 分）

1. 在遭遇緊急事故時，建議應採取 "CRISIS" 處理六字訣，作為之緊急事故處理的參考，請問 "CRISIS" 指的是哪六個字？

答：

得　分

學後評量——
旅行業概論

第 14 章
旅遊業的變革與展望

一、選擇題（共 25 分）

1. （　）Covid-19 大流行疫情，使得人們對未知事物產生恐懼，也為全球帶來各方面的影響，以下何者不在影響範圍內　(1) 經濟　(2) 音樂　(3) 政治　(4) 環境與氣候。

2. （　）隨著疫情的益發嚴重蔓延，以中小型企業為主的旅行業，以下何者是採取的應對策略之一？　(1) 擴充業務部門　(2) 增加營業點　(3) 停止營業　(4) 安排員工活動。

3. （　）展望未來數年內，由於國內疫情控制得宜，臺灣的觀光產業主要市場仍將以何種業務為主？　(1) 機票銷售　(2) 證照代辦　(3) 旅遊泡泡　(4) 國民旅遊。

4. （　）在 Covid-19 疫情影響下，近來廣被討論的的管理學議題就是　(1) 企業韌性　(2) 競爭策略　(3) 市場特性　(4) 推廣策略。

5. （　）根據國外專業媒體預測，未來的旅遊型態有三個特點，以下何者為非？　(1) 隨興即時　(2) 追求體驗　(3) 追求 CP 值　(4) 對於冒險的熱愛。

二、填充題（共 60 分，每個填空各 5 分）

1. 雖然目前疫情尚未完全結束，但可以預料到，經過這幾年各種防疫措施的影響，人們已經發展出另一套生活的模式，最明顯為：＿＿＿＿＿＿。因此，＿＿＿＿＿＿已經成為業者必須面對、且必須預先籌謀的重要課題。

2. 隨著疫情益發嚴重蔓延，世界各國紛紛宣佈鎖國政策，停止非必要的旅遊活動，並加強＿＿＿＿＿＿。各國的＿＿＿＿＿＿、＿＿＿＿＿＿、與＿＿＿＿＿＿可謂損失慘重，臺灣也不例外。

3. 企業韌性，指的是當企業受到衝擊時，能夠有效的緩衝、＿＿＿＿＿＿的能量，即使因此變形也能夠很快復原的特性。最近，業者們開始重視企業韌性的議題，也就是在新冠疫情衝擊後，企業的＿＿＿＿＿＿能力。

（請沿虛線撕下）

4.「隨興即時」來自於智慧型手機的高普及率及電子支付消費方式的崛起，各種 App 的應用，大幅簡化了旅遊規劃中的＿＿＿＿＿＿習慣。使得消費者＿＿＿＿＿＿ 的預訂需求大增，形成所謂的「晚鳥商機」，再講得更簡單一點就是消費者的「懶」 商機。

5.＿＿＿＿＿＿提供由線上訂房、通路整合、語言翻譯、智慧官網、旅宿管理、旅客評 價等服務整合。＿＿＿＿＿＿可以讓旅客更方便使用衛星導航系統、轉譯文字及語言 自動翻譯，為消費者解決語言溝通語翻譯的需求。

三、問答題（15 分）

1.旅行社業務部門對客戶提供的專業服務，為公司創造利潤來源。與客戶的接觸包括 哪些工作？

答：